全国高职高专规划教材·人文素质系列

人文艺术欣赏

(第二版)

主　编　李双芹
副主编　王桂梅　郭　明

图书在版编目(CIP)数据

人文艺术欣赏/李双芹主编. —2版. —北京:北京大学出版社,2014.5
(全国高职高专规划教材·人文素质系列)
ISBN 978-7-301-22018-4

Ⅰ.①人… Ⅱ.①李… Ⅲ.①音乐欣赏－高等职业教育－教材②文学欣赏－高等职业教育－教材 Ⅳ.①J605②I06

中国版本图书馆 CIP 数据核字(2014)第 055926 号

书　　　名：人文艺术欣赏(第二版)
著作责任者：李双芹　主编
责 任 编 辑：王　莹
标 准 书 号：ISBN 978-7-301-22018-4/J·0574
出 版 发 行：北京大学出版社
地　　　址：北京市海淀区成府路 205 号　100871
网　　　址：http://www.pup.cn　新浪官方微博：@北京大学出版社
电 子 信 箱：zyjy@pup.cn
电　　　话：邮购部 62752015　发行部 62750672　编辑部 62756923　出版部 62754962
印 刷 者：北京大学印刷厂
经 销 者：新华书店
　　　　　787 毫米×1092 毫米　16 开本　14 印张　290 千字
　　　　　2009 年 12 月第 1 版
　　　　　2014 年 5 月第 2 版　2019 年 5 月第 5 次印刷　总第 10 次印刷
定　　价：39.00 元

未经许可,不得以任何方式复制或抄袭本书之部分或全部内容。
版权所有,侵权必究
举报电话：010-62752024　电子信箱：fd@pup.pku.edu.cn

编写说明

学校开设了《人文艺术与道德修养》这门课程，意在培养学生的人文素质，提高学生的艺术修养。其实无论是普通高等教育还是高职高专教育，学生的培养都不应该只专注于其技能的培训，为社会培养具有可持续发展能力、和谐发展的合格公民也应是高等教育的一个重要目标。为了更有利于学生的学习，编写了这本教材。经过参写人员商议，参考同类教材，并结合教学实际，确定了本书的结构。本书由李双芹担任主编，王桂梅、郭明担任副主编。各章具体分工如下：王桂梅编写了第一章；李双芹编写了第二、四、五章，并负责最后的统稿工作；郭明编写了第三章；谢明明、初蕊、杨毅、黄川等老师提供了部分初稿；在这里表示感谢。

本书参考了众多学者的研究成果和学术著作，主要参考书目已列文后。亦有有所借鉴但未列于此的，在此向他们一并表示诚挚的谢意。同时，由于时间仓促，学识有限，缺漏、谬误难免，祈读者谅之。

目录

第一章 文学欣赏 1
第一节 中外文学名作赏析 2
一、中外诗歌名作赏析 2
二、中外散文名作赏析 10
三、中外小说名作赏析 15
第二节 文学欣赏知识概要 19
一、中外文学发展简史 19
二、诗歌、散文、小说的审美特点和欣赏要素 37
思考与实践 42

第二章 戏剧欣赏 43
第一节 中外戏剧名作赏析 44
一、中国戏剧名作赏析 44
二、外国戏剧名作赏析 58
第二节 戏剧欣赏知识概要 69
一、中外戏剧发展简史 69
二、戏剧艺术的审美特点 76
三、戏剧艺术的欣赏要素 78
思考与实践 81

第三章 电影欣赏 ... 83
第一节 中外电影名作赏析 ... 84
一、中国电影名作赏析 ... 84
二、外国电影名作赏析 ... 88
第二节 电影欣赏知识概要 ... 100
一、中国电影发展概述 ... 100
二、外国电影发展简史 ... 106
三、电影艺术的主要表现手段 ... 113
四、电影欣赏的一般规律和方法 ... 114
五、中外主要电影节 ... 116
思考与实践 ... 119

第四章 音乐欣赏 ... 121
第一节 中外音乐名作赏析 ... 122
一、中国音乐名作赏析 ... 122
二、外国音乐名作赏析 ... 128
第二节 音乐欣赏知识概要 ... 152
一、中外音乐发展史 ... 152
二、音乐作品的形式要素 ... 160
三、音乐作品的欣赏方法 ... 161
四、音乐作品的主要体裁 ... 162
思考与实践 ... 164

第五章 美术欣赏 ... 165
第一节 中外美术名作赏析 ... 166
一、中外绘画名作赏析 ... 166
二、中外雕塑名作赏析 ... 173
三、中外建筑园林名作赏析 ... 177
第二节 美术欣赏知识概要 ... 180
一、中外美术发展简史 ... 180
二、美术作品的形式要素 ... 213
三、美术作品的欣赏方法 ... 214
思考与实践 ... 215

参考文献 ... 217

【第一章】文学欣赏

【知识目标】

了解中外各种文学体裁的发展变迁,把握各种文学体裁的基本构成要素,熟知各种文学体裁的基本特点。

【能力目标】

具备对文学作品的认知和感受能力,在欣赏文学作品时,能把握文学作品的思想情感,体会其中包含的意蕴内涵,能够进行各种文学体裁的创作。

第一节 中外文学名作赏析

一、中外诗歌名作赏析

1. 李商隐《锦瑟》

锦瑟无端五十弦,一弦一柱思华年。
庄生晓梦迷蝴蝶,望帝春心托杜鹃。
沧海月明珠有泪,蓝田日暖玉生烟。
此情可待成追忆,只是当时已惘然。

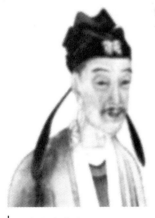

（唐）李商隐

李商隐（约812或813年—约858年），字义山,号玉谿生、樊南生,唐代著名诗人,祖籍河南荥阳（今郑州荥阳）。其诗构思新奇,风格浓丽,尤其是一些爱情诗写得缠绵悱恻,被人誉为爱情诗的圣手。

李商隐的爱情诗中,最有名的就是他的无题组诗,该诗为其中之一,题名取自诗作开篇的两个字。该诗数千年来为爱诗者乐道喜吟,但也因其多义性而令后人揣测纷纷,莫衷一是。或说是写爱情,或说是写悼亡,或说是自伤身世,但无论主题究竟是什么,这首诗都寄托了作者沉郁而强烈的忧伤。

爱情这种情感,往往无法作具体的分析。世间多少爱情,在旁人看来根本无理可循,当事人却如鱼得水,乐在其中。有时候,不经意间,爱情发生了,却无法探寻它的原因,也无法对人言说。纵使多年以后,激情消退,但那份感觉,总会珍藏在心底的最深处,轻易不敢也不愿开启心门,唯恐稍一用力,那种心动的感觉就会转瞬不见。

此诗的尾联"此情可待成追忆,只是当时已惘然"描述的就是这种情感。都曾经多情年少,李商隐这样的才子不知会赢得多少少女的爱情?可偏偏这么一个良才美玉、风神俱佳之人,却遭遇了历史上最黑暗的党争之厄,只能在这种毫无正义而言的境地中,默默地忍受小人的指摘和世人的白眼。此时一份真挚的情感,能够让他感受到怎样的温暖?从纷扰的朝堂回到温馨的闺房,锦瑟的一弦一柱拨弄出来的袅袅乐音里,诗人任自己的心灵放松,所有绷紧的神经在这个时刻都得到了极大的安抚,这是让诗人永远无法忘怀的身心享受。

但"世间好物不坚牢,彩云易散琉璃脆",爱情如灿烂的烟花,转瞬即逝。如今回顾空空如也的居室,锦瑟犹在,佳人何存?抚摸着锦瑟的一弦一柱,不为寻找动听的声音,只是为了感受你的芳泽。就是你,就是这具锦瑟,就是这些弦柱,给了我人生最美好的时光。那么好的时光啊!怎么能让我不感觉到像在做梦,现实怎么会有如此春光?我不忍梦醒,我用啼血杜鹃般的声音呼唤你。泪光之中,似乎也看到你为了我而伤心落泪,如沧海中鲛人幻化的珍珠一般的眼泪,挂在你如玉的脸颊上,让我感受到你的牵挂。对你的感情,我无法自拔,也不愿自拔,当年惘然沉沦的时候,就已经决定让她永远陪伴我一生了。

李商隐是文章大家,其诗虽朦胧,但决不会散漫无序。此诗结构十分精致,可分三层。首联第一层总起,一句"一弦一柱思华年"引领神思远遁。中间两联为第二层,"庄生"句正面承接说明追思世界的缥缈,极言迷惘的程度之深;后三句突出心绪复杂深沉,无法言说,只能默默感受。甚至有人因此而揣测李商隐所眷恋的是否名门贵妇所以才讳莫如深?最后一联是第三层,关合本题,阐述迷惘如此的原因,如同一声万般无奈的沉沉叹息,叫人读了难以忘怀。

2. 纳兰性德《金缕曲亡妇忌日有感》

此恨何时已?滴空阶,寒更雨歇,葬花天气。三载悠悠魂梦杳,是梦久应醒矣。料也觉,人间无味。不及夜台尘土隔,冷清清,一片埋愁地。钗钿约,竟抛弃!

重泉若有双鱼寄,好知他,年来苦乐,与谁相倚。我自中宵成转侧,忍听湘弦重理?待结个,他生知己,还怕两人俱薄命,再缘悭,剩月零风里。清泪尽,纸灰起。

纳兰性德(1655—1685),原名成德,避太子保成讳改性德,字容若,号楞伽山人,满洲正黄旗人。纳兰性德幼好学,经史百家无所不窥,尤好填词。康熙十五年(1676)中丙辰科二甲第七名进士,时年22岁。康熙二十四年(1685)患寒疾去世,年仅31岁。

纳兰性德是清初著名词人,与朱彝尊、陈维崧并称"清词三大家"。纳兰词现存349首,其词风真挚自然而凄恻哀艳,悼亡之作尤称绝调,向有满洲第一词人之誉。这首《金缕曲》是其悼亡词中的代表作,作于康熙十九年(1680)五月三十日,这一天是其妻卢氏三周年的忌日。纳兰性德与其妻感情深厚,今存《饮水词》,悼亡之作占大约三分之一篇幅。

该词起句突兀:"此恨何时已?"劈头一个反

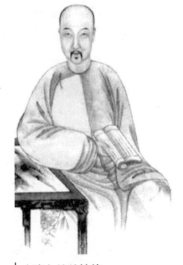

(清)纳兰性德

问，道出词人心中对卢氏之深切绵长的哀思。值此忌日，这种愁恨更有增无已。"滴空阶，寒更雨歇"，用温庭筠《更漏子》下阕词意。温词曰："梧桐树，三更雨。不道离情正苦。一叶叶，一声声，空阶滴到明。"温飞卿为离情苦，纳兰容若为丧妻痛，生离还有再见的可能，死别则阴阳永隔，故其凄苦更甚。卢氏死于农历五月三十日，百花凋谢，故为"葬花天气"，这是字面意思，深层意义则是作者想起三年前，如花一般美丽的妻子香消玉殒。这样深切的哀痛，使得在夏天的夜里，词人也倍感寒意，因此说是"寒更"。

妻死整整三年，仿佛大梦一场，梦醒之后仍要面对妻亡的现实。那是什么原因使她不留恋人间的生活弃我而去的呢?词人设想："料也觉，人间无味。不及夜台尘土隔，冷清清，一片埋愁地。"一黄土，与人世隔开，虽觉冷清，却能将愁绪埋葬。上两句从卢氏的角度来写，说的是卢氏的感受。"钗钿约，竟抛弃"二句，则从自身痛苦生发，谓你不顾我俩当年白头到老的誓言，竟将我一人抛掷在人间。

下片开头，词人期望有另外一个世界，卢氏就生活在那里。那个世界是怎样的呢?纳兰笃信佛教，相信人死后的归宿。"重泉若有双鱼寄，好知他，年来苦乐，与谁相倚。""重泉"即黄泉，"双鱼"指书信。倘能与九泉之下的亡妻通信，一定得问问她，这几年生活是苦是乐，与谁人为伴，此乃由生前之恩爱联想所及。词人终夜辗转反侧，难以成眠。欲重理湘琴消遣，又不忍听这琴声，因为这是亡妻的遗物，睹物思人，只会起到"举杯消愁""抽刀断水"的作用。捎信既难达，弹琴又不忍，词人只好盼望来生仍能与她结为知己。但又恐愿望不能实现，这种患得患失的心理，正是因为太在乎，所以才左右盘算，犹豫不决。"还怕两人俱薄命，再缘悭，剩月零风里"，这份蚀骨铭心的痛楚，今生已经双双尝过，来生你我是否还有这份决心再经历这样的痛？"缘悭"，指缘分少；"剩月零风"，好景不长之意。读词至此，不能不摧人心肝。词人期望来生再结知己，但又自知无望，故只能"清泪尽，纸灰起"，将一腔相思埋葬在纸灰之中。

容若悼亡名篇，读来真是一字一泪。相比苏轼的《江城子·十年生死两茫茫》更显深沉凄楚。

3. 徐志摩《偶然》

>我是天空里的一片云，
>偶尔投影在你的波心———
>你不必讶异，更无须欢喜———
>在转瞬间消灭了踪影。
>
>你我相逢在黑夜的海上，

你有你的，我有我的，方向；

你记得也好，

最好你忘掉，

在这交会时互放的光亮！

徐志摩（1897—1931），现代诗人、散文家，浙江海宁人，名章，字志摩，曾用笔名南湖、云中鹤。

徐志摩是新月派代表诗人，先后就读于上海沪江大学和北京大学。1918年赴美国学习，1921年转赴英国伦敦剑桥大学当特别生。在剑桥两年深受西方教育的熏陶及欧美浪漫主义和唯美派诗人的影响。1931年11月19日，由南京乘飞机到北平，因遇大雾，飞机失事遇难。他的作品有诗集《志摩的诗》《翡冷翠的一夜》，日记《爱眉小札》《志摩日记》等。

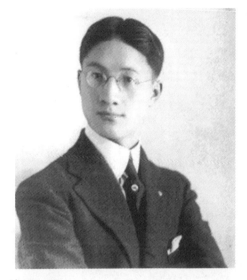

徐志摩

这首诗写于1926年5月，是徐志摩和陆小曼合写剧本《卞昆冈》第五幕里老瞎子的唱词。这首诗歌的格律十分严谨，全诗写了两件事，大致可看作两节。每一节的第一、二、五句都是用三个音步组成，第三、四句则都是两音步构成，在音步的安排处理上严谨中不乏洒脱，读起来纡徐从容、委婉顿挫、朗朗上口。

该诗歌内部充满"张力"结构，也就是诗歌包含着一种相互矛盾，甚至背向而驰的辩证关系，这使得诗歌的内涵特别耐人寻味。如诗句中出现的"你/我""你不必讶异/更无须欢喜""你记得也好/最好你忘掉"，都是以二元对立的状态出现的。这和我们通常所读到的爱情诗迥然不同，男女主人公没有那种你情我愿的默契，而是充满矛盾。简短的几句诗，看似"轻描淡写"，却因为这种"张力"而显示出无限内涵。

这首诗歌既有总体象征（诗题具有的象征意义），又有局部象征（诗句包含的象征意味），这种在抒情诗中出现的情景交融、虚实相生的形象系统，及其所诱发和开拓的审美想象空间，都可以因为读者个人情感阅历的差异及体验强度的深浅而进行不同的理解或组构。读者的个人感觉可以丰富这首诗所抒发的情感要素，我们可以将这个"偶然"具化为我们生活里的某一次体验。我们凭借诗歌给我们的感觉，去找寻那曾经发生过的、在心中隐隐绰绰的小故事，它或者是一次人生的挫折，或者是情感的阴差阳错，或者是爱情的误会、争吵，或者是一些无法言明的情

愫，这些"交会时互放的光亮"如同开放在我们情感园地里的小花，那摇曳的曼妙身姿，必将成为我们生命中的长久影像而伴随终身。

4. 普希金《假如生活欺骗了你》

假如生活欺骗了你，

不要悲伤，不要心急！

忧郁的日子里需要镇静：

相信吧，快乐的日子将会来临。

心儿永远向往着未来，

现在却常是忧郁：

一切都是瞬息，

一切都将会过去，

而那过去了的，就会成为亲切的怀恋。

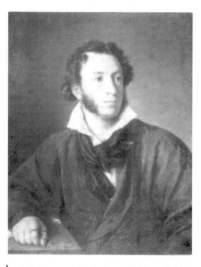

[俄]亚历山大·谢尔盖耶维奇·普希金

亚历山大·谢尔盖耶维奇·普希金（1799—1837），俄国著名的文学家，创立了俄国民族文学和文学语言，在诗歌、小说、戏剧乃至童话等各个文学领域都给俄罗斯文学提供了典范，被高尔基誉为"一切开端的开端"。

这首诗写于诗人被流放期间。当时他和南俄敖德萨地区的总督发生冲突，被押送到父亲的领地米哈伊洛夫斯科耶村幽禁。这是一段极为孤独寂寞的生活，外界是轰轰烈烈的十二月革命党人的起义，而敏感热情的诗人却被幽禁在这个小山村无法参加革命，内心痛苦可想而知。这首诗是他写给临近庄园奥西波娃的15岁的小女儿的，是他对小女孩的劝告和教诲，同时，也可看作是诗人的自我抚慰，是诗人善良、温情、乐观的灵魂的真实写照。

这首诗的美妙之处并不在于对一种简单感情的抒发，虽然原文只有短短九句，而且全篇缺乏形象，仅仅是一种理念的阐述，但是情感内蕴却十分复杂。首先是被生活欺骗之后的"悲伤、心急"，接着是"忧郁"的情绪，在这种煎熬和纠结之中，作者劝说自己要镇静，要相信未来总会有快乐降临，相信当事后回首从前，会为自己拥有的这些经历、痛苦而倍感亲切，因为这些都是自己生活的一种记录和印证。这种面对生活挫折表现出来的强大的内心力量，是一种人格魅力的体现，在某种程度上，同中国的"天行健，君子以自强不息"的励志精神十分契合。由此我们

可以断言，在人类发展史上，各民族之间，各时期之内，总有一种精神是永远张扬并且深存于我们内心的。

全诗有张有弛，感情的转换十分自然，犹如一湾蜿蜒而来的溪水，遇到山石阻拦无法奔泻而下的时候，徘徊曲折，但是矢志不改，寻寻觅觅，只为在这种阴影笼罩之下寻找一丝空隙能够穿过而放纵身心，奔向未知的充满挑战性的远方，最后汇入大海，感受生活的快乐。这种昂扬向上的乐观心性并不盲目，对生活的种种波折的不计较也非软弱，其中表现的是作者的博大胸怀、生活智慧以及永远笑对人生的乐观豁达。

这首诗问世后，许多人把它记在自己的笔记本上，成为激励自己前进的座右铭。这也恰恰说明了，它表达的是大多数人的心声。

5. 白朗宁夫人《抒情十四行诗集》第六首

> 舍下我，走吧。可是我觉得，从此
> 我就一直徘徊在你的身影里。
> 在那孤独的生命的边缘，从今再不能
> 掌握自己的心灵，或是坦然地
> 把这手伸向日光，像从前那样，
> 而能约束自己不感到你的指尖
> 碰上我的掌心。劫运教天悬地殊
> 隔离了我们，却留下了你那颗心，
> 在我的心房里搏动着双重声响。
> 正像是酒，总尝得出原来的葡萄，
> 我的起居和梦寐里，都有你的份。
> 当我向上帝祈祷，为着我自个儿
> 他却听到了一个名字、那是你的；
> 又在我眼里，看见有两个人的眼泪。

在中国现代文学史上，有一位女作家在20世纪40年代的上海"横空出世"，以她的才情辉映了中国文坛，她就是张爱玲。张爱玲一直为自己的出身和才情而骄傲，可这样一个骄傲的人在遭遇爱情后，却发出了这样的感叹："见了他，她变得很低很低，低到尘埃里，但她心里是欢喜的，从尘埃里开出花来。"

这种感叹无独有偶，早在19世纪的英国，就有另一位天才女诗人，用她的笔抒写了相同的心声，她就是白朗宁夫人。

白朗宁夫人（1806—1861），19世纪英国著名女诗人，15岁时，不幸从马上摔下跌损了脊椎，从此下肢瘫痪达24年，从此她就将自己的情感都寄托在了文学创作中。1844年，她的两卷本诗集出版，因此，结识了小她6岁的诗人白朗宁。白朗宁由

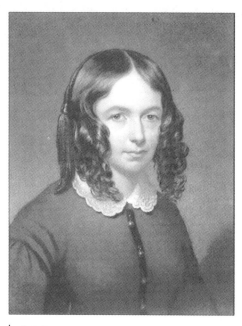

［英］白朗宁夫人

喜欢她的诗歌，进而爱上了她。经历了种种波折，有情人终成眷属。1861年，她安详地死在了爱人的怀抱中。白朗宁夫人是幸运的，她的爱情如此幸福美满，但就其过程来说，却又是痛苦的，因为病痛、年龄，白朗宁夫人在面对自己的爱情时总是担心畏缩。白朗宁年轻帅气，富有才华，更主要的是他有一颗对她充满了爱情的诚挚的心。细腻、敏感、聪明的诗人怎么可能感觉不到这种爱意呢？但是，爱一个人就应该让他幸福。看着白朗宁因为爱情而发光的双眸以及容光焕发的脸庞，再打量自己因缠绵病榻而呈现的病态之躯，39岁的诗人怎敢接受白朗宁先生的爱情？于是诗人反复说服自己，不要接受这份爱情。

不能，不敢，但又不忍放弃；自卑，自怜，但又充满被爱的喜悦。她用自己的诗记录了恋爱期间的这种心路历程，形成组诗。其中，第六首是让人感受到这种痛苦与不安，但是又隐隐透露爱情甜蜜的最好作品。

诗的开头，作者就要爱人"舍下我，走吧"，但别说爱人不会离去，即便他真的遵命走开了，作者却又"觉得，从此我就一直徘徊在你的身影里"。长久以来，作者被病痛所围，不得不封闭自己的感情，而现在，感情的闸门被白朗宁先生贸然打开，洪水奔涌而出，是再也无法让它恢复原状了。因此作者说："在那孤独的生命的边缘，从今再不能/掌握自己的心灵，或是坦然地/把这手伸向日光，像从前那样/而能约束自己不感到你的指尖/碰上我的掌心。"爱人已经在自己的生命中留下了不可磨灭的烙印。命运制造了我的不幸，但这种不幸却不能阻挡我像你爱我一样的爱你。诗人留下了白朗宁先生的那颗心，让它与自己的心一起跳动，感受着喜悦，哀乐。从此，两个人就算是不能结合，但心却在同一颗心房中跳动，永不分离，如两粒葡萄，酿化成酒，谁还能分辨出谁是谁呢？只有上帝，才能感受你中有我、我中有你的这种深情，我祈祷时潸然下泪，流出的却是你酸涩的心水。

这就是白朗宁夫人对爱情的诉说。"情之所至，生而可以死，死而可以生"，《睡美人》《牡丹亭》的故事曾经感动了一代又一代人。白朗宁夫人以她的亲身经历和感受，借助其骄人的才华为爱情这一古老而永恒的文学主题谱写了华彩诗章。十四行诗的故乡在意大利，它原是配合曲调的一种意大利民歌体，后来才演变为文

人笔下的抒情诗,由三节四行诗和两行对句组成,共有十四行,有严格的格律要求。十四行诗创作以莎士比亚成就最高,英国文学史上每一时期的重要诗人,如弥尔顿、雪莱、拜伦、济慈等都曾写过十四行诗。

6. 泰戈尔《飞鸟集》

1

夏天的飞鸟,飞到我的窗前唱歌,又飞去了。

秋天的黄叶,它们没有什么可唱,只叹息一声,飞落在那里。

12

"海水呀,你说的是什么?"

"是永恒的疑问。"

"天空呀,你回答的话是什么?"

"是永恒的沉默。"

43

水里的游鱼是沉默的,陆地上的兽类是喧闹的,空中的飞鸟是歌唱着的。

但是,人类却兼有海里的沉默,地上的喧闹与空中的音乐。

93

权势对世界说道:"你是我的。"

世界便把权势囚禁在她的宝座下面。

爱情对世界说道:"我是你的。"

世界便给予爱情以在它屋内来往的自由。

133

绿叶恋爱时便成了花。花崇拜时便成了果实。

163

萤火对天上的星说道:"学者说你的光明总有一天会消灭的。"

天上的星不回答它。

罗宾德拉纳特·泰戈尔(1861—1941),印度著名诗人、哲学家和社会活动家,1913年获得诺贝尔文学奖,是首位获得诺贝尔文学奖的印度人(也是首个亚洲人)。他与黎巴嫩诗人纪·哈·纪伯伦齐名,并称为"站在东西方文化桥梁上的两位巨人"。

泰戈尔8岁写诗,展露出非凡天才,13岁即能创作长诗和颂歌体诗。他一生共创作了50多部诗集。此外还创作有小说、剧本甚至绘画。其重要诗作有诗集《故事诗集》《吉檀迦利》《新月集》《飞鸟集》等。他的作品早在1915年就被介绍到中国,并熏陶了一批中国作家,其中冰心受到的影响最深,她曾说:"我自己写《繁星》和

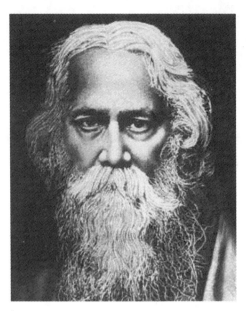

［印］罗宾德拉纳特·泰戈尔

《春水》的时候，并不是在写诗，只是受了泰戈尔的《飞鸟集》的影响，把许多'零碎的思想'，收集在一个集子里而已。"《飞鸟集》是一部富于哲理的英文格言诗集，共收诗325首，其中一部分由诗人译自自己的孟加拉文格言诗集《碎玉集》，另外一部分则是诗人造访日本时的即兴英文诗作。诗人在日本居留期间，不断有淑女求其题写扇面或纪念册，因此诗作都比较短小而含蓄。诗人曾经盛赞日本俳句的简洁，他的《飞鸟集》显然有模仿和学习日本俳句的痕迹。美籍华人学者周策纵先生认为，这些小诗"真像海滩上晶莹的鹅卵石，每一颗自有一个天地。它们是零碎的、短小的；但却是丰富的、深刻的"。郑振铎在译完泰戈尔的这部散文诗集后，也曾深情地称它"包含着深邃的大道理"，说泰戈尔的这部散文诗集"像山坡草地上的一丛丛的野花，在早晨的太阳光下，纷纷地伸出头来。随你喜爱什么吧，那颜色和香味是多种多样的"。

泰戈尔的作品所包含的思想内容是多方面的，精深博大的人生哲理是他诗歌的主旋律。他以一颗赤子之心，讴歌、赞颂世间的爱以及所有美好的事物。他的诗也有揭露和批判，但更执著于现实人生的理想追求。诗人以抒情的彩笔，写下了他对自然、宇宙和人生的思索，从而给人们以多方面的人生启示，启示人们去发现生活中点点滴滴的美，让自己的人生充满欢乐与光明。

泰戈尔的诗句简洁明朗、清新优美，富有节奏感，具有独特的韵律和韵味，这些都基于诗人对人生的敏锐把握和真诚感受，正如一位印度人所说："他是我们中的第一人：不拒绝生命，而能说出生命之本身的，这就是我们所以爱他的原因了。"

二、中外散文名作赏析

1. 张岱《西湖七月半》

西湖七月半，一无可看，止可看看七月半之人。

看七月半之人，以五类看之。其一，楼船箫鼓，峨冠盛筵，灯火优，声光相乱，名为看月而实不见月者，看之；其一，亦船亦楼，名娃闺秀，携及童娈，笑啼杂之，环坐露台，左右盼望，身在月下而实不看月者，看之；其一，亦船亦声歌，名妓闲僧，浅斟低唱，弱管轻丝，竹肉相发，亦在月下，亦看月而欲人看其看月者，

看之;其一,不舟不车,不衫不帻,酒醉饭饱,呼群三五,跻入人丛,昭庆、断桥,嚣呼嘈杂,装假醉,唱无腔曲,月亦看,看月者亦看,不看月者亦看,而实无一看者,看之;其一,小船轻幌,净几暖炉,茶铛旋煮,素瓷静递,好友佳人,邀月同坐,或匿影树下,或逃嚣里湖,看月而人不见其看月之态,亦不作意看月者,看之。

杭人游湖,巳出酉归,避月如仇。是夕好名,逐队争出,多犒门军酒钱,轿夫擎燎,列俟岸

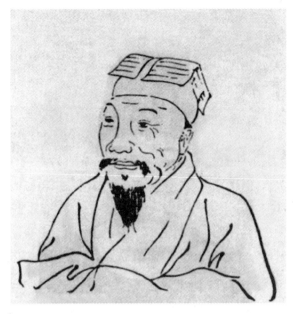

(明)张岱

上。一入舟,速舟子急放断桥,赶入胜会。以故二鼓以前,人声鼓吹,如沸如撼,如魇如呓,如聋如哑。大船小船一齐凑岸,一无所见,止见篙击篙,舟触舟,肩摩肩,面看面而已。少刻兴尽,官府席散,皂隶喝道去。轿夫叫船上人,怖以关门,灯笼火把如列星,一一簇拥而去。岸上人亦逐队赶门,渐稀渐薄,顷刻散尽矣。

吾辈始舣舟近岸,断桥石磴始凉,席其上,呼客纵饮。此时月如镜新磨,山复整妆,湖复面,向之浅斟低唱者出,匿影树下者亦出,吾辈往通声气,拉与同坐。韵友来,名妓至,杯箸安,竹肉发。月色苍凉,东方将白,客方散去。吾辈纵舟,酣睡于十里荷花之中,香气拍人,清梦甚惬。

张岱(1597—1679),明末清初散文家,字宗子,又字石公,号陶庵,别号蝶庵居士,山阴(今浙江绍兴)人。出身仕宦家庭,早年过着衣食无忧的生活,"极爱繁华。好精舍,好美婢,好娈童,好鲜衣,好美食,好骏马,好华灯,好烟火,好梨园,好鼓吹,好古董,好花鸟;兼以茶淫橘谑,书蠹诗魔。"晚年穷困潦倒,避居山中,仍然坚持著述。一生落拓不羁,淡泊功名。著有《陶庵梦忆》《西湖梦寻》《石匮书》《石匮书后集》《夜航船》《三不朽图赞》《公祭祁夫人文》等文学名著。

《西湖七月半》为晚明小品文的杰作,小品文为散文的一种,除了篇幅短小,在内容题材上更趋于生活化、个人化,渗透着晚明文人特有的生活情调。晚明小品文创作对后世产生了很大影响,在现代作家文学观念和创作中都有所表现。其中袁宏道、张岱的作品历来为人所称道。

《西湖七月半》记述的是杭州人每年例行一次的游湖赏月盛会，重点描写的是其中的"七月半之人"。七月半，即农历七月十五日，俗称中元节，又名鬼节。杭州旧习，人们于这天晚上倾城出游西湖。

　　"西湖七月半，一无可看，止可看看七月半之人。"劈头一句，点名全篇主旨：写人不写月。这不由得激起人的疑问：月半之夜，为何无月可看呢？

　　接下来，作者以漫画式的笔法，精到传神地为我们描写了五类"七月半之人"。第一类，乘坐有楼台装饰的游船，船上有乐器吹弹，戴着高冠，摆着盛大的酒席，灯光中歌妓表演，仆役侍候，歌声与灯光交错，迷人耳目，这是名义上为了赏月但实际上并没有看见月亮的一类人；第二类，也有坐在船上的，也有坐在楼上的，有名门的美女，大家的小姐，带领着美貌的男孩，笑声叫声相杂，环坐在楼船的平台上，看看左边又望望右边，这是人虽在月亮下面却实际上不看月亮的一类人；第三类，也有船，也有音乐歌声，名妓助欢，闲僧佐谈，慢慢地喝酒，轻轻地歌唱，箫管低吹，琴瑟轻弹，乐器伴和着歌声，也在月亮下面，这是自己赏月的同时希望别人观赏他们赏月情状的一类人；第四类，不乘船也不坐车，不穿长衫也不戴头巾，酒足饭饱后，三五个人一伙，挤进人群里，去昭庆寺、过断桥，大叫大嚷，假装酒醉，唱歌没有腔调，月亮也看，赏月的人也看，不赏月的人也看，但实际上什么也没看；第五类，乘着带有细薄帷幔的小船，船上有干净的茶几和温暖的茶炉，一小锅茶不久就煮好了，用雅洁精致的瓷茶杯静静地传递，好友美人，对着明月坐在一起，有的藏身于树下，有的为逃避外湖人多喧闹而躲入里湖，他们在认真赏月但别人却看不到他们赏月的情态，他们也不是故意做作的赏月之人。

　　作者用不多的笔墨将这五类人进行了简笔勾勒，其形貌跃然纸上，生动传神，不仅状其貌，而且以"看月与否"来写其心态，其中有真正爱月之人，也有借看月之名，行炫名耀富、附庸风雅、打闹逗乐之实的世俗之人，其褒贬不言自明。

　　描摹完各色人等，作者接下来开始写杭人游湖的整个场面。"巳出酉归"点名时间；"避月如仇"写出大多数的赏月心态，一个"如仇"，真是又准又狠；"人声鼓吹，如沸如撼，如魇如呓，如聋如哑。大船小船，一齐凑岸，一无所见，止见篙击篙，舟触舟，肩摩肩，面看面"写见人难见月的热闹嘈杂的场面，这种嘈杂像沸腾的水，像噩梦中的尖叫，说者无人闻其声，听者无以辨其音，还有比这种场面更让人"昏"且"乱"的吗？在作者笔下，这几乎就是一场以"赏月"为名的世俗闹剧，来也匆匆去也匆匆。

　　但这大好的月，就真的没人赏了吗？最后一段，真正的赏月者出场。灯火散去月亮终于露出她"如镜新磨'的姣好面貌。爱月之人，不必多言，三五成群地自然汇聚到一起，在十里荷花之中，在皎洁的月光之下，韵友名妓，浅斟低唱，好不惬意

怡人。

这篇小文毫不避讳地表露了以张岱为首的文人雅士们的风雅情调，这和张岱本人的性情是分不开的。他一生坎坷放荡，不羁之中却自有真性情、高格调，综观其书其文，少有夸饰语，更少伪词，少惺惺恶态。他交友主张"人无癖不可与交，以其无深情也，人无癖不可与交，以其无真气也"。作文更不会如附庸风雅、沽名钓誉之辈，故作惊人语。

该文庄谐相杂、直陈其事的语言风格，简笔勾勒人物、场面的老到笔法都堪称典范。

2. 纪伯伦《论爱》

阿尔米特拉说：请给我们谈爱吧。

阿尔穆斯塔法抬起头来瞧瞧老百姓，一片寂静落了下来。他用洪亮的声音说道：

当爱向你招手召唤的时候，跟随他走吧。虽然爱的道路是艰辛而又陡峻。

爱的翅膀庇护你时，你要顺从他，尽管那藏在羽翮中间的剑也许会伤害你。

爱跟你说话时要相信他，尽管他的声音会振破你的好梦，犹如朔风吹得花儿凋零。

爱给你加冕，却要把你钉在十字架上。爱要栽培你成长壮大，却要替你修剪枝叶。

爱升到你的树顶最高处，抚惜你在阳光里颤动的、最为柔嫩的细枝。

爱也要降到你的根底里，动摇根底对泥土的依附。

爱把你收拢来，像一束束谷物，他打得你赤裸裸的。

他筛得你去尽麸壳。

他碾得你雪白。

他揉得你柔韧。

然后他把你安置在圣火上，叫你成为上帝筵席上一块神圣的面包。

所有这些都是爱要施之于你的事情，使你因而可以知道你心中的种种秘密，而你有了这点见识，便可成为"生命"之心的一鳞片甲。

但如果你有所畏惧而只寻求爱的安宁和愉悦，

那么你就不如掩盖你赤裸的躯体，避免爱的捶打。

踏进那没有季候的世界，你将在那儿欢笑而没有笑个畅快，哀泣而没有哭个痛快。

爱除自身外什么也不给，爱除自身什么也不取。

爱不占有，又不愿被占有。

因为相悦相爱也就足够了。

当你爱的时候，你不该说"上帝在我心中"，而是要说"我在上帝心中"。

不要想你能指引爱的路径，因为若爱觉得你够格，他自会指引你的路径。

爱没有别的愿望，只为成全自己。

但若是你爱，又需要些愿望，那就让这些成为你的愿望吧：
溶化了你自己，像溪流般，对黑夜汩汩地吟唱。
体会柔情过浓带来的痛苦。
让你对爱的理解毁伤你自己；
而且心甘情愿地欣然流血。
清晨醒来时，有一颗插翅飞翔的心，满怀感激迎接又一个爱的白天；
中午休息时光，深思爱的陶醉。
黄昏时分，怀着感谢之情回家。
然后临睡前为你心中所爱的人祈祷，在嘴唇边挂起一支赞美之歌。

七情六欲，爱恨情仇，几乎与生俱有。这些复杂的感情陪伴每个人走过一生，演绎出一幕幕悲喜剧。即使生命即将远离，有些感情仍无法释怀，这其中既有千古之爱，亦有绵绵长恨。这种种情感，见诸于连篇累牍的文学作品之中，但是，什么是爱？几乎无人可以给出权威性的答案，每个人都只能根据自己的感受去摸索和理解，很多哲人也在试图给我们指出一条方向正确的道路。黎巴嫩作家纪伯伦，就为我们作了这种尝试。

纪·哈·纪伯伦（1883—1931），美籍黎巴嫩文学家、画家，是阿拉伯现代小说、艺术和散文的主要奠基人。1908年发表小说《叛逆的灵魂》，激怒当局，作品遭到查禁焚毁，本人被逐，前往美国。平生大部分时间在纽约从事文学艺术创作活动，直至逝世。著有散文诗集《泪与笑》《先知》《沙与沫》等。

《论爱》是其《先知》集中的一篇，在这部散文集中，作者论爱、论美、论哀乐、论工作、论孩子、论苦痛……论一切人生中要经历的感情，虽题为说理，但作者只是用形象的语言，将这些经历和感觉鲜活地展现在读者面前。在他眼中，爱不仅仅是快乐、荣耀和欢笑，更是一种磨砺

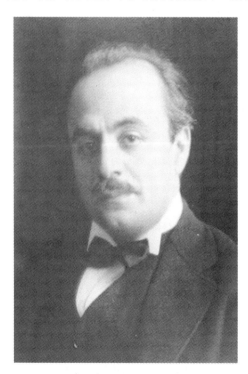

［美］纪·哈·纪伯伦

和带着眼泪的微笑，是命运给我们的考验，是为我们荡涤尘灰，纯洁灵魂，让我们不断成长的扶植和磨炼，是我们从中得到各种感受然后将心灵锤炼得无比强大的不二法门。

作者认为，爱不是宠溺，宠溺下成长的人，即使哀泣，都没有发泄得痛快。爱不是占有，也不是索求，更不是自我中心的妄自尊大。爱是一种包容，是一种以我就人的勇敢，一个充满爱的人，会打开自己心扉，装纳别人的苦痛，让别人在自己心中占据一席之地，但爱也不是自我牺牲的奉献，爱只是为了自我的完善。

中国有一句俗话："人不为己，天诛地灭。"很多人将其斥之为封建思想的糟粕，认为这是非常自私而且对社会的和谐发展有害的。其实辩证地来看，这话有其合理的成分。一个人为己，并非就一定要损害他人的利益，所谓为己，更多的是指自己的心安。儒家认为人一生的理想就是"修齐治平"，而修身就是要正己，让自己成为一个对社会、对他人有用的人，成为一个可以俯仰天地而不愧怍的人，这样，当我们面对一切问题做出选择的时候，才能做到问心无愧。而一个人如果连自己的本心都失去了，连自己都不爱，这样的人，天地难容。

因此，仁人志士可歌可泣的举动，都是因爱而生。由于内心充满了爱，因此他们"溶化了自己""对黑夜汩汩地吟唱""心甘情愿地欣然流血"。爱是我们人生成长的最基本的要素。"无情未必真豪杰，怜子如何不丈夫"，鲁迅的诗句诠释出成为一个杰出的人的基本动力，那就是爱，这种发自内心的强大力量，是谁也无法战胜的。

饱经沧桑的纪伯伦，他的创作总是发自内心，于平静中流露着悲凉。他以自己丰富的想象和感情为语言涂上了一层强烈的主观色彩。正因为如此，他并不注重对生活的形象再现，而是倾向于向读者倾吐自己对生活的思考、感受和理解。他的作品，"满含着东方气息的超妙的哲理和流丽的文词"（冰心），让人爱不释手。

三、中外小说名作赏析

1. 金庸《笑傲江湖》（第六章《洗手》）

《笑傲江湖》是香港著名武侠小说作家金庸的著名作品之一。金庸（1924— ），原名查良镛，当代著名作家、新闻学家、企业家、社会活动家。"飞雪连天射白鹿，笑书神侠倚碧鸳"，这一对联代表了他创作的14部武侠作品，分别为《书剑恩仇录》《飞狐外传》《雪山飞狐》《白马啸西风》《鸳鸯刀》《碧血剑》《射雕英雄传》《神雕侠侣》《倚天屠龙记》《笑傲江湖》《侠客行》《鹿鼎记》《天龙八部》《连城诀》，另外还有一部短篇小说《越女剑》。

《笑傲江湖》是金庸1967年写的一部武侠小说，在人物的刻画和故事情节的构造上达到了他创作的高峰。这部小说不同于金庸其他武侠小说之处在于它没有选定

一个特定的历史背景,为此作者解释说:"笑傲江湖的自由自在,是令狐冲这类人物所追求的目标。因为想写的是一些普遍性格,是生活中的常见现象,所以本书没有历史背景,这表示,类似的情景可以发生在任何朝代。"

《笑傲江湖》系海外新派武侠小说代表作之一,描写了江湖上代表"正""邪"的两大派别———五岳剑派和日月教争夺武林霸权而展开的各种斗争。其情节跌宕起伏、波谲云诡;人物性格复杂鲜明,如豁达不羁、舍生取义的令狐冲,皮里春秋、手段毒辣的左冷禅,阴鸷狡诈、表里不一的岳不群,野心勃勃、老谋深算的任我行等,皆可为武侠小说的人物画廊增添异彩。作品所高扬的侠义、仁爱、富贵不淫、威武不屈的高尚精神,以及对自由的渴望和追求对今人仍有强烈的感召力。

第六章《洗手》是书中五岳剑派内部矛盾开始显现、五岳剑派与日月教的关系调解失败、江湖世界同政治朝堂彼此混染侵犯的序曲。五岳剑派之一的衡山掌门莫大先生的师弟刘正风,同日月教长老曲洋因音乐而成挚友。刘正风深知将不为五岳剑派的众多"仁人志士"所允可,先行避祸,广传天下,金盆洗手,脱离江湖,为此不惜自污其身,一反江湖人士与朝廷绝不往来的原则,花钱贿赂朝廷买得一个官职,目的在于彻底逃离江湖人士的视线。但他的这个计划早为野心勃勃试图吞并五岳派的嵩山掌门左冷禅派的卧底探知,并派来杀手阻止其洗手仪式的进行,欲借此强逼衡山派门人臣服。故事就此展开,本书中的主要人物性格也通过这一事件初露端倪,如左冷禅的阴险狠毒、岳不群的虚伪冷酷、定逸师太的仗义执言、刘正风的坚持理想、曲洋对友谊的忠诚等,都围绕着故事情节的逐步展开而表现出来。

其中岳不群给人的印象尤为深刻。岳不群的外在表现完全符合世俗观念对"君子"的界定。他有着超凡脱俗的外表,做事谦逊随和,极有涵养,从不与人争短论长。他的这一"君子"形象蒙蔽了绝大多数的武林同道。但这个"谦谦君子",内心却卑劣无比。全书一开始,他就处心积虑夺取《辟邪剑谱》,为此不惜以女儿作诱饵;夺得《辟邪剑谱》后,又欲杀林平之灭口,事败后又诛杀八弟子;为减小合并武林派系的阻力,亲手杀死反对合并的恒山派两位师太,将众人的怀疑引向左冷禅,且还信誓旦旦定在三年内为两位师太报仇雪恨,为自己赚取了足够的人气;他满口"五岳剑派,同气连枝"的仗义之论,却对泰山、恒山派的危难束手旁观;他表面对妻子爱护有加,实际上却粘假胡须欺骗妻子,在妻子遇难后冷漠离去,没有一点夫妻之情……就连左冷禅这样的腹黑家也被岳不群玩弄于股掌之上,不得不感叹岳不群伪装功夫之强!这种强烈的落差以及大幕拉开后所导致的心理认同的巨大错位,对读者造成了强烈的震撼。

有人认为《笑傲江湖》是一部政治小说,很大程度上是因为作家把江湖当作了

朝廷来写，江湖上各门派的权力倾轧、阴谋诡计，和中国历朝历代的政治斗争手段如出一辙。在权力争斗中，岳不群集中体现了中国历史上从事政治斗争人群的基本特点：表面上像刘备那样"仁德"，实则如刘邦一样无赖；在他羽翼未曾丰满以前，他如王莽一样谦恭做人，一旦夺得权力，便如朱元璋一样阴险狠毒。与其说他是作者塑造出来的武侠形象，不如说他是中国历史上阴谋家、野心家、两面派的集中写照，是中国传统官僚政治制造出来的怪胎。他为我们提供了一个反面样本，也让我们看到了人性被异化和扭曲之后的丑恶一面。

但是人性之美终究有着任何恶势力都无法掩盖的光辉，无论什么邪恶力量，都无法阻拦人们对美好理想的追求。在作品开始，有刘正风和曲洋长老用生命代价合奏《笑傲江湖》的感人场面；到结尾处，则有令狐冲与任盈盈洞房花烛再次琴箫合奏《笑傲江湖》的温馨画面。前者是被两派追杀、家人俱已死亡，且自己亦身负重伤之时的悲唱，悲壮中有着一丝凄凉；后者则是在众人簇拥之下、美人在侧、月白风清、内心充满喜悦的心情演绎。《笑傲江湖》这部乐曲虽然前后遭遇不同，但却都饱含了人们对美好精神的追求和对恶势力的不屈抗争。

令狐冲就是这种追求自由的典型代表。他在整部作品中的作为，深刻体现了匈牙利著名诗人裴多菲的"生命诚可贵，爱情价更高，若为自由故，二者皆可抛"的精神实质。为了维护精神的自由，令狐冲可以放弃从任我行那里学习解除自身痛苦方法的机会，也可以放弃同任盈盈的爱情。他从不惧怕任何外界的权威和压力，在森严的黑木崖上他敢大声嘲笑别人的愚蠢，在日月教势力一时倾动的华山绝顶，他敢大声拒绝任我行"副教主"的邀请，他追求的是自己精神的绝对自由。在他身上，我们看到了中国传统文人洁身自好、纵情山水的精神特质，作者最后也给令狐冲设置了一个隐士的结局。但作者同时也给了我们另一个提示：在一个欲望滋生的社会环境中，要想赢得心灵和身体的双重自由，必须要学会放弃。

2. 海明威《老人与海》

欧内斯特·米勒·海明威（1899—1961），美国小说家，其代表作品有《太阳照样升起》《永别了，武器》《丧钟为谁而鸣》等。《老人与海》是他的最后一部小说，这部小说为他带来了普利策奖（1953）和诺贝尔文学奖（1954）。

《老人与海》是根据一位古巴渔夫的真实经历创作的，小说以摄像机般的写实手法记录了桑提亚哥老人捕鱼的全过程。小说塑造了一个在重压下仍然保持优雅风度、在精神上永远不可战胜的老人形象，他沿袭了海明威创作中一贯的"硬汉"形象并达到顶峰。这部小说创下了人类出版史上空前绝后的纪录：48小时售出530万册。

小说中的桑提亚哥一个人孤独地住在海边简陋的小茅棚里，一个叫曼诺林的男孩同他一起，向他学习打鱼技术，但由于他接连84天一无所获，孩子的父母认为他

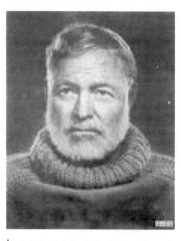

［美］欧内斯特·米勒·海明威

交了背运，因此要孩子离开了他。在第85天的时候，老人只能独自一人出海打鱼。独自一人出海的老人钓到了一条无比巨大的马林鱼，这是老人从来没见过也没听说过的一条大鱼。鱼的力气非常大，拖着小船漂流了整整两天两夜。老人在经历了从未经受的艰难考验后，终于把大鱼刺死，拴在船头。不想受伤的鱼散发出来的血腥味引来了大批鲨鱼，为了保护自己的劳动成果，桑提亚哥与鲨鱼进行了殊死搏斗。最终他虽然战胜了鲨鱼，但他的大马林鱼却被鲨鱼吃了个精光，老人带着一副光秃秃的鱼骨架和满身的伤痕回了家。

"一个人并不是生来要被打败的，你尽可以把他消灭掉，可就是打不败他"，这是桑提亚哥的生活信念，也是作者要表明的思想。作品虽然情节简单，但却具有很强的象征意味。马林鱼象征了我们的人生理想，在两天两夜的漂流过程中，船上的老人，海里的大鱼，两者之间，一个追逐，一个被追逐。在这个过程中，老人充满了对大鱼的尊重和热爱，以及不达目的决不罢休的决心，最终老人杀死了大鱼。但是，故事并未因此以喜剧收场。这个时候，象征无法摆脱的悲剧命运的鲨鱼出现了，它们不断啃咬、吞噬大鱼，从老人手中剥夺胜利成果。纵使他奋力抗击，马林鱼最终却仍然只剩下一条白骨。

这一切，都发生在浩渺的大海上，神秘莫测的大海象征着变化无常的人类社会。她是"仁慈的，十分美丽的，但是她有时竟会这样的残忍，又是来得这样的突然，那些在海面上飞翔的鸟儿，不得不一面点水搜寻，一面发出微细而凄惨的叫喊……"大海里，有老人追求的理想，也有扼杀理想的恶势力，老人的孤独与快乐，斗争与失败都和大海相联系。大海是他的生活场所和战斗场所，也将成为他的最后归宿。

作家在作品中表现的情感是丰富而细腻的，老人面对命运表现出来的这种硬汉气质，是作者对人的尊严的一种肯定，这是一种代代相传的精神，也是面对命运人类不断抗争的一种表现。

关于创作，海明威有一个著名的"冰山规则"：冰山通常八分之七都浸没在水下，作家要再现的是那露在水面上的八分之一，其余的应该留给读者去思考和想象。海明威在构思和炼句上是十分下工夫的，他自己说过，《永别了，武器》的最后一页曾经重写过39次，在写作《老人和海》时曾经翻阅全稿200余次。所以，海明威的作品常有潜在的主题，隐匿的情节，含蓄凝练的意境。他的语言也是"电报

式"的，尽量用直截了当的叙述和生动、鲜明的对话，句子短小、语言准确简洁，简直像不长树叶的枯枝。其简洁、清新、干净的表现形式，使他的作品自成一体，别具一格。

第二节　文学欣赏知识概要

一、中外文学发展简史

（一）诗歌

1. 中国诗歌发展概述

（1）古体诗的产生与发展。中国的诗歌是在人们的劳动、歌舞中渐渐形成和发展起来的。《诗经》是中国的第一部诗歌总集，汇集了公元前11世纪至公元前6世纪的共305首诗歌，分为"风""雅""颂"三类。其中，"颂"是统治者祭祀的乐歌；"雅"是用于宴会的礼乐，分为大雅和小雅；"风"是地方民歌，是《诗经》中的精华。

公元前4世纪，伟大的诗人屈原横空出世，屈原和他的学生宋玉等人创造了一种新的诗体——楚辞。楚辞发展了诗歌的形式，它打破了《诗经》的四言形式，从三、四言发展到五、七言。在创作方法上，楚辞吸收了神话的浪漫主义精神，开辟了中国浪漫主义文学的创作道路。屈原的《离骚》是楚辞的代表作。

汉代出现了汉乐府民歌，流传至今的有100多首，其中很多是五言体诗。东汉末年，文人五言诗日趋成熟，代表作是《古诗十九首》，其特点是长于抒情，善用比、兴。汉末建安时期，"三曹"（曹操、曹丕、曹植）、"七子"（孔融、陈琳、王粲、徐干、阮瑀、应玚、刘桢）继承汉乐府民歌的现实主义传统，并普遍采用五言形式，掀起了文人诗歌的高潮。他们的诗作体现了时代精神，具有慷慨悲凉的阳刚气派，形成为后世所称道的"建安风骨"。

东晋末年，出现了"田园诗人"陶渊明，他将田园生活作为重要的创作题材，同时的谢灵运开创山水诗派。南北朝时期出现了七言四句的七绝体诗歌，并发展成七言古诗和杂言体诗，代表作是叙事诗《木兰诗》，它与《孔雀东南飞》并称为中国诗歌史上的"乐府双璧"。南北朝时最杰出的诗人是鲍照，他继承和发扬了汉魏乐府的传统，创作了大量优秀的五言和七言乐府诗，《拟行路难》18首是他的代表作。南齐永明年间，出现了讲究格律的"永明体"，这是格律诗的开端，代表诗人是谢朓。

唐代是诗歌发展的黄金时代。在唐代近300年的时间里，留下了近五万首诗，独具风格的著名诗人约五六十个。初唐四杰（王勃、杨炯、卢照邻、骆宾王）之后的陈子昂明确提出反对齐梁诗风，提倡"汉魏风骨"，《感遇诗》38首即是他具有鲜明革新精神的代表之作。

盛唐时期格律古诗发展到顶峰。这个时期除了李白、杜甫两个伟大诗人外，还有很多成就显著的诗人。他们大致可分为两类：一类是以孟浩然和王维为代表的山水田园诗人；另一类是以高适、岑参、王昌龄、李颀、王之涣为代表的边塞诗人。王昌龄的边塞诗大多用乐府旧题抒写战士思念家乡、立功求胜的心情，他的《从军行》《出塞》历来被推为边塞诗的名作。李颀的边塞诗数量不多，成就却很突出，《古意》《古从军行》是他的代表作。王之涣是年辈较老的边塞诗人，一首《凉州词》写尽了远征人思家的哀怨，另一首《登鹳雀楼》诗意高远，富于启示性。

中唐诗歌是盛唐诗歌的延续。这时期的作品以表现社会动荡、人民痛苦为主流。白居易是中唐时期最杰出的现实主义诗人，他继承并发展了《诗经》和汉乐府的现实主义传统，从文学理论和创作上掀起了一个现实主义诗歌的高潮，即新乐府运动。元稹、张籍、王建都是这一运动的中坚人物。除此之外，这一时期还有另外一派诗人，以韩愈、孟郊、李贺为代表，他们诗风险怪，独成一家。

晚唐时期的诗歌感伤气息浓厚，代表诗人是杜牧、李商隐。杜牧的诗以七言绝句见长，他的诗于清丽的辞采、鲜明的画面中见俊朗的才思。李商隐则以爱情诗见长，他的七律学杜甫，用典精巧，对偶工整。

诗发展到宋代已不似唐代那般辉煌灿烂，但却自具风格，即抒情成分减少，叙述、议论的成分增多，重视描摹刻画，大量采用散文句法，诗歌和音乐关系逐渐疏远。最能体现宋诗特色的是苏轼和黄庭坚。黄庭坚诗风奇特拗崛，他与陈师道一起开创了宋代影响最大的"江西诗派"。国难深重的南宋时期，诗作常充满忧郁、激愤之情。陆游是这一时期著名的爱国诗人，与他同时的还有以"田园杂兴"诗而出名的范成大和以写景说理见长的杨万里。文天祥是南宋最后一个大诗人，张扬宁死不屈的民族精神的《过零丁洋》是他的代表作。

清代龚自珍以其进步的思想，打破了清中叶以来诗坛的沉寂，领近代文学风气之先。他的诗常着眼于社会、历史和政治来揭露现实，使诗成为现实社会的批判工具。后来的黄遵宪、康有为、梁启超等新诗派更是将诗歌直接用作资产阶级改良运动的宣传载体。

（2）词的产生与发展。源于唐代的词，鼎盛于宋代。唐末的温庭筠是第一个专力作词的诗人。他的词作辞藻华丽，多写妇女离别相思之情，被后人称为"花间派"。南唐后主李煜在词的发展史上占有较高的历史地位，他后期的词艺

术成就很高。

宋初的词人晏殊、欧阳修都有出色的作品，但依然没有脱离花间派的影响。其后的柳永开始创作长调慢词，透露出婉约之风。到了苏轼，词的题材又得以进一步发展，怀古伤今的内容进入了他的词作，苏轼的词风豪放，大大提高了词作境界。与苏轼同时代的秦观和周邦彦也是非常出色的词人，秦观善作小令，通过抒情写景传达伤感情绪的《浣溪沙》《踏莎行》《鹊桥仙》等是他的代表作。周邦彦不仅写词且善作曲，他创造了不少新调，对词的发展贡献很大。他的词深受柳永影响，声律严整、适于歌唱、字句精巧、刻画细致，代表作有《过秦楼》《满庭芳》《兰陵王》《六丑》等。在两宋词坛上，女词人李清照以其独树一帜的风格，占有相当重要的地位，是婉约词派的力将。

南宋初年，面临国破家亡的危局，诗词作品多表现作家们的爱国之情。辛弃疾被誉为爱国词人，受辛词影响，陈亮、刘过、刘克庄、刘辰翁等人形成了南宋中叶以后声势最大的爱国词派。南宋后期的词人以姜夔最为著名，姜词绝大多数是纪游咏物之作，词中多含身世之叹和失意之情，代表作是《长亭怨慢》，他的词沿袭了周邦彦的道路，注意修辞琢句和声律，但内容欠充实。

词在南宋已达高峰，元代散曲流行，诗词乃退居其后。清代诗词流派众多，最著名的词人当属清初的纳兰性德，以悼亡词见长，文风凄清哀怨。

（3）白话诗的产生和发展。在"五四"文学革命中，诗歌首当其冲受到改革。1917年胡适首先在《新青年》上发表了白话诗8首，并提出"诗体大解放"的主张，倡导不拘格律、不拘平仄、不拘长短的"胡适体"诗。随后，刘半农、刘大白、康白情、俞平伯创作大量白话诗，逐渐形成了不拘格律、不事雕琢、不尚典雅、只求质朴、以白话入诗的诗歌新特性。最早出版的新诗集有胡适的《尝试集》、俞平伯的《冬夜》、康白情的《草儿》和郭沫若的《女神》。

郭沫若的《女神》带着狂飙突进的"五四"时代精神，开浪漫主义的先风。《女神》也是新诗真正取代旧诗的标志，它成功地创造、运用了自由体形式，将新诗推向新的水平。

文学研究会的作家们创作了大量的自由体诗，他们的诗多以抒情为主，表现了觉醒后的小资产阶级知识分子的追求与苦闷。其中朱自清的成就较为突出。文学研究会中自成一家的冰心，受泰戈尔《飞鸟集》的影响，创作了《繁星》《春水》两部诗集，她的这些诗都被称作"繁星体"。

在当时众多诗人中，提倡格律诗的是新月派。闻一多提出建设诗歌的音乐美、绘画美、建筑美，并为此进行了创作实践。徐志摩是新月社的另一重要诗人。他的诗主要表达对光明的追求、对理想的希冀、对现实的不满，表现个性解放、追求爱

情的诗在徐志摩的创作中占有重要地位。

几乎与新月派同时，象征派的诗也出现在中国的诗坛上。象征派的诗既不描摹现实，也不直抒胸臆，而是采用不同于常态的联想、隐喻、幻觉、暗示等手段制造诗歌的朦胧、神秘色彩。代表诗人是李金发，他著有《微雨》《为幸福而歌》等诗集。

新月派之后，描写现代人在现代生活中的现代情绪的现代诗派兴起，代表诗人是戴望舒，他因1928年发表的《雨巷》一诗而获"雨巷诗人"的美名。他的诗表现了知识分子在大革命失败后的幻灭感和孤独感，诗歌大量采用象征手法，富于节奏。

1949年中华人民共和国成立后，诗歌进入新的发展阶段，新题材、新主题伴随着新生活应运而生。主要作家作品是：邵燕祥的《歌唱北京城》《到远方去》，森林诗人傅仇的《伐木者》，严阵的《老张的手》，未央的《祖国，我回来了》，李瑛的《军帽下的眼睛》，公刘的《边城短歌》和《黎明的城》，顾工的《喜马拉雅山下》等。

新时期以来，沉寂的诗坛呈现出百花齐放的新景象。诗歌在形式上趋于松散的自由体，风格千姿百态。新老两代诗人同时活跃在诗坛上，老一辈诗人流沙河、郑敏、公刘、艾青、绿原等人重新崛起，新一代诗人郭路生（笔名食指）、舒婷、顾城、北岛、江河等快速成长起来。20世纪80年代中国诗坛出现了"朦胧诗"，它因一批经历了"文化大革命"的年轻诗人常常用一种晦涩、迂回、象征的方式来表达内心的复杂情绪而得名，主要作家作品有郭路生的《相信未来》、舒婷的《致橡树》、北岛的《回答》、顾城的《一代人》等。

2. 外国诗歌发展概述

西方的诗歌创作可追溯至古希腊的史诗，其中最负盛名的是荷马史诗。荷马是一位民间说唱诗人，荷马史诗包括《伊利昂纪》和《奥德修纪》。《伊利昂纪》以"阿喀琉斯的愤怒"为主题，讲述了特洛伊战争第十年最后51天的事情；《奥德修纪》则描述了奥德修10年漂泊历程中最后40天的事情。两部史诗反映了在和自然及神斗争的过程中人的奋斗精神和进取精神，也反映了当时社会的政治、经济、文化、风俗等各方面情况。

中世纪的法国出现了"骑士文学"，主要形式是诗歌，多表现骑士与贵夫人之间的爱情。"英雄史诗"在此基础上发展形成，主要讴歌英雄拯救民族脱离苦难的事迹，风格庄严激越，代表作品有法国的《罗兰之歌》、西班牙的《熙德之歌》、德国的《尼伯龙根之歌》和俄国的《伊戈尔远征记》。中世纪最著名的诗人要数意大利诗人但丁，他创作的《神曲》将中世纪文学推向高峰。全诗共分三部，每部33篇，最前面增加一篇序诗，一共100篇。描述诗人在古罗马诗人维吉尔和他的初恋情

人贝阿特丽采的带领下游历地狱、炼狱和天堂的经历。

14世纪末期到16世纪的文艺复兴时期，法国出现了著名的"七星诗社"，随后意大利诗人、"人文主义"之父彼特拉克创造了十四行诗的诗歌体式，借由英国天才诗人莎士比亚的不断完善，使得十四行诗成为欧洲诗歌史上重要的体裁之一。

17世纪是古典主义思潮盛行的时期，在诗歌创作上取得了突出成就的是英国，代表诗人有约翰·弥尔顿，他创作了两部长诗《失乐园》和《复乐园》以及诗剧《力士参孙》，取材自《圣经·旧约》，试图以宗教内容来宣扬革命思想。

18世纪欧洲出现了启蒙主义的文学思潮，这一时期的文学家常常在其作品中正面宣扬自己的启蒙思想和社会改革主张。代表诗人有德国的歌德，他一生横跨两个世纪，领导了德国"狂飙突进"文学运动。他的创作极其丰富，诗歌方面主要有抒情诗集《西方和东方的合集》，诗剧有《浮士德》《普罗米修斯》等。浮士德形象来源于德国的民间传说，作者以此为基础，描写了浮士德精神世界的追求史，包括学者、爱情、政治、艺术和事业等五个生活阶段，借此歌颂了资产阶级进步人物不断探索人生真谛和理想社会的进取精神。

19世纪浪漫主义文学迅速弥漫到整个欧洲，火山爆发一样的激情以及大河奔流似的思绪是浪漫主义文学的主要特征。这一时期，各国都诞生了天才的作家作品，如德国的海涅，其代表作是《德国——一个冬天的童话》。英国则在这一时期大放异彩，有"湖畔诗人"华兹华斯、柯勒律治和骚塞，他们憎恶资本主义城市文明和冷酷的金钱关系，远离城市隐居在昆布兰湖区，寄情山水，怀念中世纪的宗法社会，创作歌颂大自然、美化宗法制农村生活的诗篇，以此抵制资本主义社会。后期浪漫派的代表人物有拜伦、雪莱和济慈，拜伦的《唐璜》《恰尔德·哈洛尔德游记》以及《东方叙事诗》，雪莱的《解放了的普罗米修斯》《西风颂》《云雀》，济慈的《夜莺颂》《秋颂》《希腊古瓮颂》等，都以高昂的激情，叛逆的精神以及高超的艺术手段，冲击现实，歌唱未来，张扬个性，呼吁解放。

浪漫主义文学的发展，也深刻影响到了俄罗斯，俄罗斯出现了标志性的人物——普希金。他是"俄国文学的太阳"，其代表作品《致恰阿达耶夫》，被刻在十二月党人的党徽后面；《强盗》抨击暴政，歌颂自由；《短剑》则公然号召以行动来反抗暴政，歌颂了不畏强暴的刺客；《致西伯利亚的囚徒》热情鼓励服苦役的十二月党人。他创作的诗体小说《叶甫盖尼·奥涅金》，开创了俄罗斯现实主义文学的先河。

19世纪的世界诗坛中值得一提的还有美国诗人鲍狄埃和惠特曼。鲍狄埃所创作的《国际歌》成为了全世界无产阶级的战歌。民主主义诗人惠特曼则极力宣传"自由言论、自由劳动、自由人"，这些思想在他的诗集《草叶集》中得到充分体现。

《草叶集》打破了英国传统的美国诗歌，创造了"自由体"诗歌形式，这一重大革新在美国诗歌中具有划时代意义，无论在思想内容以及外部形式上都影响了世界诗歌创作的走向。

19世纪、20世纪之交，印度诞生了一位具有世界声誉的著名诗人——泰戈尔。他以他的创作成为亚洲第一个获得诺贝尔文学奖的作家，同时将东方文学介绍给西方，成为东西方文学交流的桥梁，其代表作品有《吉檀迦利》《新月集》《飞鸟集》《流萤集》《园丁集》等。

20世纪出现了各种各样的文学流派，其中在诗歌创作方面取得了较高成就的有象征主义、未来主义等。未来主义的创作特点是极端形式主义，他们号召破坏句法，创造出一种电报式的语言，代表诗人有苏联的马雅可夫斯基《穿裤子的云》《列宁》等。象征主义最早起源于19世纪中期的法国，主张发掘隐匿在自然界背后的理念世界，侧重描写个人幻影和内心感受，尼采、弗洛伊德和柏格森的思想是象征主义的哲学基础。象征主义的早期代表有法国诗人波德莱尔（《恶之花》）、魏尔伦（《三年以后》《白色的月》《狱中》）、马拉美（《牧神的午后》）、兰波（《醉舟》《元音》）等；后期代表有法国的瓦雷里（《脚步》《海滨墓园》）、奥地利的里尔克（《杜伊诺哀歌》）、爱尔兰的叶芝（《驶向拜占庭》《丽达与天鹅》）等。托马斯·斯特恩斯·艾略特是象征主义的后期代表诗人，他的代表作《荒原》和《空心人》集中表现了西方人所面临的现代文明濒临崩溃、信仰丧失的生存困境。1948年他因《四个四重奏》获诺贝尔文学奖。

（二）散文

1. 中国散文发展概述

我国散文发展很早，殷商时代有了文字，也就有了记史的散文《春秋》《左传》《国语》《战国策》等，这可看作是最早的记事散文。

春秋战国之交，诸子百家纷纷著书立说，形成百家争鸣的局面，促进了说理散文的发展。代表著作有《论语》《孟子》《墨子》《庄子》《韩非子》等。先秦诸子的说理散文无论在思想上，还是在艺术风格上，都对后世散文的发展产生了深刻影响。

汉初，政论散文有所发展。贾谊是西汉初年杰出的文学家，他的散文如《过秦论》善用比喻，语言富于形象性。除贾谊外，晁错（《守边劝农疏》《论贵粟疏》）的散文成就也较高。汉武帝时，封建王朝迫切需要总结古代文化，给大一统的政治局面以哲学和历史的解释，于是司马迁的《史记》应运而生，他开创了以文学手法写史的先河。

汉代还出现了一种新的文体"赋"。这种体裁讲究文采和韵律，具有诗歌和

散文的双重性质。接近散文的称"文赋",接近骈文的称"骈赋",贾谊、司马相如、扬雄、班固、张衡都是汉赋名家。

唐朝韩愈大力反对浮华的骈俪文,提倡古文,一时从者甚众,后又得柳宗元推波助澜,古文创作一时大兴,史称"古文运动"。以韩柳为首的古文家们以他们的创造实践树立了一种摆脱陈言俗套、自由抒写的新文风,大大提高了散文的抒情、叙事、议论的艺术功能。

宋代,欧阳修再次掀起古文运动,此后的王安石、曾巩、苏轼、苏洵、苏辙等人都在古文革新运动的影响之下进行散文创作,后人将他们与唐代的韩愈、柳宗元合称为"唐宋八大家"。古文运动的成功,使散文更切合实际,南宋时出现的大量笔记杂文便是明证。洪迈的《容斋随笔》、王明清的《挥尘录》是笔记杂文中的佳作。此外,朱熹的古文长于说理,造诣匪浅。

明初的宋濂是"开国文臣之首",他的传记文很有现实意义。明中叶以后以李梦阳、何景明为首的"前七子"和以李攀龙、王世贞为代表的"后七子"倡导复古运动,提倡"文必秦汉"。"公安派"对此进行了反拨,公安派以袁宗道、袁宏道、袁中道为代表,他们认为不同时代有不同的文学,因此反对贵古贱今,模拟古人,他们提出了"直抒性灵"的文学主张。与"公安派"同时的还有以钟惺、谭元春为代表的"竟陵派",他们也主张作文应独抒性灵。这两派的文学创作促使晚明出现了大量的小品散文。张岱是小品散文大家,他的《西湖七月半》《湖心亭看雪》等散文名篇清新生动,独树一帜。

清代最著名的散文流派是桐城派古文,主要作家有方苞、刘大櫆、姚鼐等,他们都是安徽桐城人,因此得名。方苞继承归有光的传统,提出"义法"主张,并使之成为桐城派古文的基本理论。桐城派古文作品选材用语只重阐明立意而不堆砌材料,因而文章简洁自然,但缺乏生气,代表作品有方苞的《狱中杂记》《左忠毅公逸事》、姚鼐的《登泰山记》等。

康有为、梁启超是清末改良运动的代表人物,他们的散文无视传统古文的程式,直抒己见,畅所欲言,是政治斗争的有效工具。他们的新体散文为晚清的文体解放和"五四"的白话文运动开辟了道路。

在"五四"时期,伴随着对封建主义文学和文言文的批判,最早的一批现代散文作品诞生了,其中以陈独秀、李大钊、鲁迅、周作人、钱玄同、刘半农等为代表。他们的作品以随笔、杂文为主要形式,内容包罗广泛,重点在思想革命和文学革命上。其中以鲁迅的成就最高,其风格峻冷峭拔。其他作家风格不一,如周作人平和冲淡,朱自清、冰心等清新雅致,郭沫若、郁达夫等豪迈奔放,叶圣陶、许地山朴素平直,徐志摩浓艳绚丽等。

何其芳的抒情散文在20世纪30年代别有风姿，被称为"诗人的散文"。作为现代派诗人，他将现代派的一些方法融入散文创作，其散文语言精雕细琢，极富意味，代表作为《画梦录》。

中华人民共和国成立后，散文创作出现了冰心、巴金、叶圣陶等大家，以及杨朔、刘白羽、秦牧等后起之秀。他们的散文创作各有风格，如杨朔的散文似轻风抚柳般清新优美、婉转动人，刘白羽的散文如同熔岩爆发般恣肆汪洋、炽热如火，秦牧的散文则将知识性、趣味性融合起来，如数家常、娓娓道来。

改革开放的新时期，出现了一批反思"文化大革命"、揭示生活哲理的散文，如丁玲记叙与丈夫牛棚生活的《牛棚小品》，严阵追忆女教授高风亮节的《水仙》，张抗抗歌颂群众中蕴藉的无穷力量的《地下森林断想》，管桦和丁宁托物言志的名篇《竹》和《仙女开花》等。

这一时期，游记散文也日渐繁荣，它们大多继承古典散文中寄情于景的传统手法，于一山一水中寄托自己的情怀。如萧乾的《美国之行》、王蒙的《德美两国纪行》、穆青的《在斜塔下》、刘白羽的《一曲清清塞纳河》、韦君宜的《故国情》等。

进入世纪之交与新世纪之后，散文也出现了多样化的趋势，如贾平凹的美文、余秋雨的大文化散文等都取得了很高的艺术成就。尤其是余秋雨的散文从历史入手，开辟了新的散文创作道路。

2. 外国散文发展概述

在古希腊，散文被广泛应用在历史、哲学著述、演说辞等各个方面，其最早形式是历史著作。随着希罗多德的《历史》的出现，希腊历史散文写作进入了一个新的时代。希罗多德、修昔底德（《伯罗奔尼撒战争史》）和色诺芬（《远征记》）三大史家异彩纷呈，为后人留下了宝贵的遗产。希罗多德在古希腊的地位相当于中国的司马迁，他的《历史》主要记述的是公元前5世纪初期希腊和波斯间的战争，作者在书中不仅记述了惊心动魄的政治、军事和思想斗争，而且凭着自己独特的观察力，表达出整个人类的精神面貌。

公元前5世纪后半期和公元前4世纪是古希腊哲学最辉煌的时期，出现了苏格拉底、德谟克利特、柏拉图等大家。苏格拉底虽思想深刻，但并没留下什么著述，他的学生柏拉图则著述甚丰，以《理想国》为代表。柏拉图的作品大多用对话体写成，语言优美华丽，论证严密细致，内容丰富深刻，达到了哲学与文学、逻辑与修辞的高度统一。

古希腊还有着悠久的寓言文学传统，代表作有《伊索寓言》，它主要以动物世界的生活为题材，以拟人化手法来讽喻现实。

文艺复兴时期，英国的散文作品丰富，16世纪的英语虽然稍嫌芜杂，却十分富于表达力，叙事、状物、写景、辩难，无所不能。17世纪初法国最重要的散文作家是蒙田，他的《随感录》是一部修短不齐、笔调轻松的散文集，他所创立的这种随笔的体裁对后来的法国散文有很深的影响。英国的散文成就体现在弥尔顿的政论文上，如《论离婚》《论出版自由》等，句式繁复，具有雄奇之美。

18世纪在启蒙主义思潮的感召下，法国的散文出现了很强的说理色彩，其代表人物是孟德斯鸠、伏尔泰、卢梭、狄德罗等。孟德斯鸠不仅思想深刻，而且文笔机智风趣，他的《波斯人信札》表现出某种怀疑主义甚至犬儒主义思想，晚年的《论法的精神》则表现出更多的宽容、理解和乐观。伏尔泰在哲学、史学、文学等各领域都有重要的著作，在文学领域他最擅长的是哲理小说和包括随笔在内的各种散文作品，他的随笔细腻而轻灵，狡黠而准确，文笔机智而暗含嘲讽。卢梭喜欢在大自然中冥想，他的《漫步遐想录》是最真诚的作品，亲切、透明，像湖边的丛林一样安详静谧。

18世纪对英国来说是一个散文的世纪，出现了期刊文学《闲谈者》《旁观者》等，发表了大量以街谈巷议和俱乐部里的风趣幽默故事为内容的散文。18世纪美国的散文作家代表要数托马斯·杰弗逊，他的《弗吉尼亚笔记》在美国首度有力地鼓吹了自由与平等，由他起草的《独立宣言》（1776）不仅作为一份向英国殖民统治宣战的檄文，而且作为一篇言辞简练、毫无矫饰之意的文学作品流传至今。

19世纪是浪漫主义文学发展的重要时期，英国著名的散文作家有哈兹里特和兰姆等，前者的《时代的精神》是精辟的文论，后者的《伊利亚随笔集》以其风趣典雅得到了英国和世界无数读者的欣赏。此外，德·昆西的《一个英国鸦片服用者的自白》、兰道尔的《幻想的对话》都堪称"美文"。平民政治家科贝特的《骑马乡行记》则结合对民生疾苦的观察和美好山水的感兴，表现出朴实有力的散文特色。

法国的夏多布里昂以他的《墓中回忆录》为法国散文树立了一座丰碑，他的散文节奏疾徐有致，音节高亢响亮，写景力求深广，达情则不避微细，具有大河奔涌的宏阔气势。雨果在散文上也颇多成就，其《亲见录》表现了一个富有正义感的伟大诗人的胸怀。梅里美惯于在浓烈的地方色彩中选择鲜为人知的场景，用隐含讽刺的笔法进行描述，呈现出流畅明快的特点。在美国散文创作史上最具划时代意义的事件莫过于以爱默生为首的新英格兰超验主义的兴起，他的代表作有《美国学者》《历史的哲学》等，他的散文，特别是演讲词在端庄凝重的说教之中每每流溢出富有魅力的睿智和幽默。

20世纪的散文创作继承19世纪的余绪，更见精彩。其中纪德是散文大家，用词准确，句法丰富。普鲁斯特的散文舍弃了他小说的长句，不再以模仿时间的流逝

和心理时间的往复为能,但是保留了讽刺色彩。萨特的散文以雄辩著称。加缪是一个语言艺术家,文句简洁而留有想象的空间。居尔蒂斯是仿作的高手,其散文语言纯净,善于讽刺。其他如日本作家川端康成、东山魁夷的风景随笔、游记;吴尔夫、略萨的文学评论;萧伯纳的序跋、书信、音乐和戏剧评论;罗素涉及哲学、政治、科学、历史、宗教、道德、伦理、文艺等领域的大量文章;丘吉尔、马丁·路德·金的演讲词;丘吉尔对第一次世界大战、第二次世界大战的历史回忆录和大量传记;里尔克、何塞·马蒂的书信;罗曼·罗兰的人物传记;帕斯的社会学随笔等,都是20世纪颇有影响的优秀散文作品。

此外,诗歌与散文相结合的散文诗出现了诸如高尔基的《海燕之歌》《鹰之歌》等佳作名篇。博尔赫斯则把小说和散文融为一体,使散文作品具有了小说的悬念和意味。

(三) 小 说

1. 中国小说发展概述

小说是作者对社会生活进行艺术概括,通过叙述人的语言来描绘生活事件,塑造人物形象,展开作品主题,表达作者思想感情,从而艺术地反映和表现社会生活的一种文学体裁。

我国最早的小说是从神话传说开始的,如《穆天子传》《山海经》等。诸子散文中的寓言、史传、野史传说中也都孕育着小说艺术的因素,为小说文体的形成准备了条件。"粗陈梗概"的六朝小说被鲁迅称为"古小说",是中国的"童年期小说",以刘义庆的志人小说《世说新语》和干宝的志怪小说《搜神记》为代表。这一时期的小说创作皆非有意为之,因此作者作文强调事物的真实而非艺术的真实,即便所写乃鬼神,亦相信其为世间实有。

"小说亦如诗,至唐而一变",唐代小说发生了质的飞跃。仅《太平广记》一书就收录有传奇、志怪小说千篇之多。唐人小说繁荣发达与当时的政治昌明、说话、变文等俗文学兴盛以及科举"行卷""温卷"之风有密切关系。唐代文言小说以"传奇"为名,源于晚唐裴铏的文言小说集《传奇》。

初、盛唐是唐传奇的发轫时期,代表作有王度的《古镜记》、无名氏的《补江总白猿传》等,内容近于志怪。中唐是唐传奇的鼎盛时期,出现了众多名家名作如李朝威的《柳毅传》、元稹的《莺莺传》、白行简的《李娃传》、蒋防的《霍小玉传》、陈鸿的《长恨歌传》等,内容题材涉及爱情、历史、政治、豪侠、志怪、神仙等,但大多数作品体现了较强的现实精神,创作方法与艺术技巧更加成熟。晚唐传奇创作逐渐衰落,以豪侠题材的作品成就较高,如杜光庭的《虬髯客传》。

唐传奇是"有意为小说",因此在创作手法上较六朝志人小说偏重写实而言增

强了虚构性，对生活的描写和人物的刻画走向了细致化的艺术境地，注重生活细节的描写和人物的刻画，小说的审美价值和娱乐功能逐渐强化。

宋朝话本的出现使小说的发展发生了根本的变化。至此，中国小说由文言、白话两条线索交互发展。宋代文言小说分为传奇、笔记小说和志怪小说三类。传奇和志怪多取自历史，成就不高，倒是笔记小说如洪迈的《夷坚志》、吴淑的《江淮异闻录》等颇有异彩。一直到金元时期元好问的《续夷坚志》、刘祁的《归潜志》、淘宗仪的《南村辍耕录》等，笔记小说才得到长足发展。

话本是宋代小说的重要代表，它原是说话人的底本。宋代是一个平民冶游的时代，娱乐业十分发达。像"说话"这种类似于讲故事的民间技艺在当时非常受欢迎，不仅出现了"说话"名家，而且也有编写话本的专业团体。话本逐渐被印刷流传，白话小说也因此诞生。话本大多描写平民百姓的生活，具有很强的表现力，受众面也大大扩大，为明代的长篇小说奠定了基础。

明代是白话小说蓬勃发展的时代。在白话短篇小说方面，明人不仅整理、润色了很多宋代的话本，而且创作了大量的拟话本。最有代表性的是洪楩的《清平山堂话本》、冯梦龙的"三言"（《喻世明言》《警世通言》《醒世恒言》）及凌濛初的"二拍"（《初刻拍案惊奇》《二刻拍案惊奇》）。在长篇白话小说的创作方面，明代出现了《三国演义》《水浒传》《西游记》和《金瓶梅》四大奇书。《三国演义》既是历史上第一部长篇小说也是一部历史小说的典范，《水浒传》是第一部全面描写农民起义的英雄传奇，《西游记》是一部长篇神魔小说，《金瓶梅》则是第一部由文人独力创作的长篇世情小说。"四大奇书"的巨大成就深刻影响了中国小说的发展。

清乾隆年间，又出现了《儒林外史》和《红楼梦》这两部长篇巨著。《儒林外史》成为讽刺小说的典范。《红楼梦》无论其思想性和艺术性都是中国小说史上的巅峰，也是世界文学中的名著。它的巨大成就，可视为中国古代长篇小说现实主义创作艺术的光辉总结。对《红楼梦》的研究，早已形成一种学派——"红学"。《红楼梦》之后，小说创作曾一度消歇，至晚清再度繁荣，出现了"四大谴责小说家"：李伯元的《官场现形记》、吴趼人的《二十年目睹之怪现状》、刘鹗的《老残游记》、曾朴的《孽海花》。他们的小说创作不论内容还是技法，都有许多新因素，体现了变革时期的特点。

清代的文言短篇小说以蒲松龄的《聊斋志异》为代表，他将文言短篇小说的创作推向了高峰。"用传奇法而以志怪"，这是鲁迅对《聊斋志异》创作方法和内容的评价。《聊斋》风行百余年后，纪昀创作了《阅微草堂笔记》。

民国是"鸳鸯蝴蝶派"小说盛行的时期，这类小说以描写才子佳人的爱情为主，格调偏于媚俗。代表作家作品有徐枕亚《玉梨魂》、张恨水的《春明外史》。到了20世纪20年代张恨水还创作了《金粉世家》《啼笑因缘》等。这一时期的武侠小说亦十分风行，以平江不肖生的《江湖奇侠传》为代表。20世纪30年代的还珠楼主创作了《蜀山剑侠传》，是一部集武侠小说之大成的奇作。

"五四"新文学运动的开展标志着一个新的文学时代的到来。在小说创作上，鲁迅无疑是先锋和巨人。1918年5月《新青年》刊登了鲁迅的《狂人日记》，这是中国现代文学史上第一篇用现代体式创作的白话短篇小说，它以"表现的深切和格式的特别"成为中国现代小说的伟大开端。继《狂人日记》之后，鲁迅先后创作了《呐喊》和《彷徨》两部小说集。鲁迅小说的题材主要集中在农民和知识分子两大类上，并重在揭示其精神"病苦"，以"引起疗救的注意"。

"五四"时期的小说流派有"问题小说""人生派"写实小说和"自叙传"抒情小说等。问题小说如冰心的《斯人独憔悴》、王统照的《沉思》、叶圣陶的《隔膜》等。"自叙传"抒情小说则以郁达夫为代表，他的作品有《春风沉醉的晚上》《薄奠》《沉沦》等，在文中作者"赤裸裸"地写出了自己的"苦闷"，具有极强的感染力。

无产阶级革命爆发后，小说创作朝写实主义的方向发展，代表作家有茅盾（原名沈雁冰）、老舍（原名舒庆春）、巴金（原名李尧堂）、沈从文（原名沈岳焕）等。茅盾的小说着重表现在西方资本主义工业文明的冲击下，处于急剧变革、正走向现代化的都市生活，代表作是《林家铺子》《子夜》等。与茅盾的激进不同，老舍在小说创作中试图超越对时代的急就章式的表现，而是力图探索现代文明的病源，写下了《骆驼祥子》《猫城记》《四世同堂》等优秀作品。老舍的小说语言以北京话为基础，凝练纯净，具有浓郁的"北京味儿"和幽默感。

出身于四川封建官僚家庭的巴金把批判的笔触直接指向了封建旧家庭，创作了《家》《春》《秋》等小说名篇，热情歌颂了青年一代的反抗和叛逆。巴金的后期创作趋于冷静客观，开始表现社会重压下人们司空见惯的"委顿生命"，如《憩园》和《寒夜》。沈从文来自风景秀丽、富有传奇色彩的湘西凤凰县，这成就了他小说的底蕴和特色，他的小说以对乡村生命形式的歌颂来批判城市对人的扭曲，倡导人与自然的和谐相处。他的小说强调叙述主体的感觉和情绪，具有强烈的诗化特征，其代表作有《边城》《三三》《长河》等。

除了这些小说大家外，20世纪30年代还出现了一些流派及作家，如"左翼作家联盟"的革命现实主义的小说创作，以张天翼的《包氏父子》、柔石的《为奴隶

的母亲》、丁玲的《水》《太阳照在桑干河上》、萧红的《生死场》《呼兰河传》为代表；京派小说着重表现乡村中国，其审美情感从容、宽厚，代表作家是废名的《竹林的故事》、萧乾的《篱下》等；海派小说和其所在的城市上海一样具有很强的世俗化和商业化特征，首倡"都市男女"的写作题材，代表作家有叶灵凤的感伤恋情小说《紫丁香》、施蛰存的新感觉派小说《梅雨之夕》等等。

抗战时期出现了一位具有地道的农民气质的小说家赵树理，他创作的是真正为农民所欢迎的通俗乡土小说，代表作有《小二黑结婚》《李家庄的变迁》等。与赵树理相似的还有孙犁，孙犁的小说着重于挖掘农民的灵魂美和人情美，在艺术表现上追求抒情性和风俗化。钱钟书是这一时期的讽刺小说大家，他的小说《围城》揭露了抗战期间中上层知识界的众生相。张爱玲则是一个特别善于用华美的文辞表现沪、港两地男女生活的女作家，她的小说如《金锁记》《倾城之恋》等深刻揭示了女性在现代社会中的生存处境，对女性的心理刻画入木三分。这一时期的言情小说代表是秦瘦鸥的《秋海棠》，武侠小说则出现了白羽、郑证因、王度庐、朱贞木等大家，他们与还珠楼主一起被称为"北派武侠五大家"。

中华人民共和国成立至"文化大革命"前的这17年里，小说创作主要反映当时国家经济、政治、意识形态、人情风习的变化以及战争年代的生活和斗争。为贯彻"百花齐放"的文艺方针，爱情、家庭生活的题材也时有表现。这一时期代表性的作家作品有陆文夫的《小巷深处》、王蒙的《组织部新来的年轻人》、柳青的《铜墙铁壁》、周立波的《山乡巨变》、梁斌的《红旗谱》、罗广斌和杨益言的《红岩》、吴强的《红日》、杨沫的《青春之歌》、欧阳山的《三家巷》、姚雪垠的《李自成》等。

"文化大革命"之后，小说创作受当时反思历史、思想解放思潮以及西方文学思潮的影响，小说创作朝社会型、审美型、艺术方法多元型和独立创造型演化，出现了崭新的面貌。这一时期的小说潮流有伤痕小说、反思小说、社会改革小说、现代派小说等。伤痕小说主要揭露"四人帮"的罪行，表达对人民遭遇的深切同情，代表作家有刘心武（《班主任》）、卢新华（《伤痕》）、宗璞（《弦上的梦》）等。反思小说的内容深度和广度都有所扩展，真实地表现了各种人物的命运，如鲁彦周的《天云山传奇》、茹志鹃的《剪辑错了的故事》、张贤亮的《绿化树》、阿城的《棋王》等。社会改革小说的开篇之作是蒋子龙的《乔厂长上任记》、柯云路的《新星》等。现代派小说以其作品所使用的现代手法和体现出的现代意识而得名，代表作家是刘索拉（《你别无选择》）、徐星（《无主题变奏》）、韩少功（《爸爸爸》）、残雪（《阿梅在一个太阳天里的愁思》）、马原（《冈底斯的诱

惑》）等。

到了20世纪90年代，小说创作异常繁荣，长江文艺出版社以《跨世纪文丛》（67种）的形式推出了余华、苏童、格非、莫言、刘恒、刘震云、方方、池莉、二月河等一批年轻的小说作家，他们已成为中国文坛的中流砥柱。

2012年，瑞典诺贝尔委员会将诺贝尔文学奖颁给华语作家莫言，这也是首位中国作家获此殊荣，瑞典科学院对他的评价是："他扯下程式化的宣传画，使个人从茫茫无名大众中突出出来。他用嘲笑和讽刺的笔触，攻击历史和谬误以及贫乏和政治虚伪。他有技巧地揭露了人类最阴暗的一面，在不经意间给象征赋予了形象。"莫言的代表作有《红高粱》《丰乳肥臀》《檀香刑》《蛙》等。

2. 外国小说发展概述

古希腊文学是西方古代文学的起源，其发展经历了"荷马时代""古典时期"和"希腊化时期"三个阶段，主要成就是神话、史诗和戏剧，这种叙事性文学的发达为小说的发展奠定了良好的基础。

公元1世纪中叶到2世纪末，希腊文学和希伯来文学相交产生早期基督教文学，并逐步发展成为欧洲文学的另一个源头。其最高成就包括《圣经·旧约》和《圣经·新约》，《圣经·旧约》是希伯来人古代典籍的总汇，包括神话、传说、民间故事、宗教律法、谚语格言以及情歌等；《圣经·新约》是基督教自己的经典，内容是关于耶稣及其使徒们的传说、言行录和书信等。这两部著作在思想上给欧洲文学极大的影响，也为欧洲文学创作提供了素材。

公元467年，西罗马帝王灭亡，欧洲进入中世纪时代。这一时期基督教得到广泛传播和认可，文学成为为宗教服务的工具，当时的教会文学、骑士文学以及城市文学都带有浓厚的宗教色彩，其中城市文学在内容上现实性更强，风格也活泼生动，出现了《列那狐的故事》等名作。

中世纪的日本产生了世界上第一部长篇写实小说——《源氏物语》，作者是日本女作家紫式部（978—1016），小说以日本平安王朝全盛时期为背景，通过对主人公光源氏父子的官场生活和放荡的情感生活的描写，揭示了摄政时期大贵族专制统治必然衰亡的历史命运。

14—17世纪，欧洲由封建社会向资本主义社会过渡，产生了新兴的资产阶级思想运动，史称"文艺复兴"。文艺复兴的实质是反对封建观念、摆脱中世纪宗教教义和封建思想的桎梏、建立适应资本主义生产关系和资产阶级需要的新思想新文化。这一时期，小说得到长足发展，人文主义的发祥地意大利，诞生了欧洲第一部短篇小说集——薄伽丘的《十日谈》。这部小说集使用阿拉伯故事《一千零一夜》

的框架结构,写了100个故事,故事内容主要是反对腐败的罗马教廷,反对禁欲主义,歌颂青年男女的爱情等。法国诞生了欧洲第一部长篇小说——拉伯雷的《巨人传》。小说通过主人公卡冈都亚及其儿子庞大固埃的成长过程,以神话般的人物形象、荒诞不经的故事情节、妙趣横生的语言表现了反封建、反教会的严肃主题,歌颂了新兴资产阶级"巨人"般的力量。西班牙人塞万提斯的《堂吉诃德》是欧洲第一部现实主义长篇小说,描写一个瘦弱的没落贵族堂吉诃德因迷恋古代骑士小说,而假扮骑士去扶弱锄强的故事,小说反映了走向衰落的西班牙王国在政治、经济、道德上的各种矛盾。

在17世纪古典主义的文艺浪潮中,小说创作成就并不突出。到了18世纪,欧洲出现了启蒙主义文学运动,要求文学为现实服务,把第三等级的资产阶级和平民作为主人公来正面歌颂。主要代表作家有英国笛福的《鲁滨逊漂流记》、斯威夫特的《格利佛游记》、卢梭的书信体小说《新爱洛伊丝》、歌德的书信体小说《少年维特之烦恼》以及伏尔泰的作品等。其中,《少年维特之烦恼》通过对维特人生苦恼的深入揭示,批判了封建社会对有为青年的扼杀,在欧洲各国产生了广泛影响。

19世纪外国文学发展进入鼎盛时期,出现了大批文学巨匠和艺术珍品。同时,美洲文学异军突起,进入了世界文学的殿堂。

这一时期,文学发展流派纷呈,浪漫主义文学、批判现实主义文学接踵而来。浪漫主义文学的主要特征是注重抒发个人的感受和体验,喜欢描写和歌颂大自然,重视民间文学,且想象丰富、感情真挚、表达自由、语言朴素自然,喜欢运用对比、夸张等表现手法。代表作家有雨果,他1827年完成剧本《克伦威尔》及序言,这是一篇浪漫主义的宣言。他的小说代表作有《巴黎圣母院》《悲惨世界》《海上劳工》《笑面人》等。雨果善用美丑、善恶强烈对照的艺术,组成惊心动魄的情节,塑造异乎寻常的人物,给人们展现一幅光明与黑暗抗争的图面。他的作品具有很强的思想性,语言高昂、激烈、热情,叙述有史诗的风格。

19世纪30年代左右,资本主义社会尖锐复杂的社会矛盾和阶级斗争,粉碎了人们对现存秩序的幻想,人们不得不冷静地认识现实,探索新的改造现实的途径,批判现实主义文学应运而生。批判现实主义文学的突出特征是注重对客观现实生活本来面目的描绘,并对生活现象进行严肃的分析、深沉的反思、强烈的揭露和深刻的批判,在艺术表现上批判现实主义注重人和环境的典型化描写。

法国批判现实主义文学的代表作家有巴尔扎克、斯丹达尔、福楼拜、莫泊桑等。福楼拜的《包法利夫人》批判了金钱统治和庸俗丑恶、腐化堕落的资产阶级社会现实,他在创作上提倡"客观而无动于衷"的原则,以细致入微地刻画人物的精神状态和刻意追求形式的完美著称。莫泊桑一生创作了300多篇中、短篇小说和6部长

篇小说，以《羊脂球》《项链》《一生》《俊友》为代表，主要揭露资产阶级上层社会的腐朽黑暗以及小资产阶级自私、伪善、追求虚荣的心理。其小说创作技巧高超，是世界著名的短篇小说家。

斯丹达尔是一个"几乎在资产阶级获得胜利的次日即开始尖锐而鲜明地描写资产阶级内在的不可避免的社会解体的征兆及这个阶级的鼠目寸光"的作家（高尔基语），他的代表作有《红与黑》《巴马修道院》等。《红与黑》是一部带有浓厚政治色彩的长篇小说，作品成功塑造了于连这样一个在王政复辟时代备受压抑而敢于反抗的个人奋斗者的艺术典型，强调了具体的社会环境对人物性格发展所起的决定性影响。

巴尔扎克将法国批判现实主义文学推至高峰，他在作品中注意经济对社会以及环境对人的影响作用。他擅长从经济角度来反映资本主义社会中人与人的关系，重视环境描写以及细节的真实性。他的重要代表作有《人间喜剧》，包含91部小说。其中有反映封建贵族没落衰亡历史的《高老头》，描写资产阶级可憎、可怕的罪恶发迹史并揭示资产阶级卑鄙而残酷的本性的《高利贷者》《欧也妮·葛朗台》等。

英国批判现实主义的代表作家是狄更斯、萨克雷、夏洛蒂·勃朗特、艾米莉·勃朗特、托马斯·哈代等人。狄更斯被恩格斯称为"时代的旗手"，他的小说创作触及慈善机构、教育制度、高利贷者、孤儿问题等社会现象，虽然批判尖锐，但基调是乐观的。作者站在人道主义立场同情小人物，把丑恶现象当成个别现象，把希望寄托在善人身上，体现了作者的改良主义思想。他的重要代表作有《大卫·科波菲尔》《艰难时世》《双城记》《远大前程》《我们共同的朋友》等。萨克雷是著名的讽刺小说家，他的小说如《名利场》，刻画了社会各阶层形形色色的势利者。勃朗特姐妹的小说真挚、淳朴，富有人情味，如《简·爱》《呼啸山庄》等。哈代的小说通过对底层人物悲惨遭遇的描写，控诉了资本主义制度对人的迫害，作品流露出较强的悲观情绪，如《德伯家的苔丝》。

19世纪60年代欧洲出现了自然主义的文学思潮，其哲学基础是孔德的实证主义，提出种族（遗传），环境（地理、气候），时代（一个国家的思想、文化传统）三种因素共同决定文学创作的理论，其中遗传最重要。这一流派的重要作家有左拉、龚古尔兄弟等，左拉受巴尔扎克《人间喜剧》的影响，也创作了一座"文学大厦"——《卢贡-马卡尔家族》，包含20部长篇小说，通过对一个家族的社会史和自然史的描写，全面展现了第二帝国时代政治、经济、军事、科学、宗教等社会生活的广泛图画。其重要作品有《萌芽》《金钱》等。

19世纪的俄国文学有其鲜明的特性，作家关注最多的是有关俄国专制制度和农奴制的题材，以反专制制度和农奴制为主题，揭露"小人物"的不幸，塑造"多余

人"形象，表现俄罗斯人民的困惑、追求与抗争。

普希金是俄罗斯民族文学的开创者，他既是俄罗斯浪漫主义文学的杰出代表，又是俄罗斯批判现实主义文学的奠基人之一。他开辟了"小人物""多余人"的先河，他的名篇《驿站长》写了俄国文学史中的第一个"小人物"——一个下等文官驿站长维林辛酸悲惨的一生。他的诗体小说《叶甫盖尼·奥涅金》则塑造了第一个"多余人"形象。所谓"多余人"指的是既不与贵族社会合作，也不与人民为伍的贵族青年的典型。莱蒙托夫在长篇小说《当代英雄》中塑造了第二代多余人形象毕乔林。屠格涅夫在他的长篇小说《罗亭》中刻画了第三代多余人形象。与奥涅金、毕乔林相比，罗亭的性格更加单一化、特征化，更多显现的是人物性格悲剧的社会因素。冈察洛夫的长篇小说《奥勃洛莫夫》塑造了多余人的末代子孙奥勃洛莫夫。

19世纪40年代，批判现实主义已经成为俄罗斯文学的主潮，出现了果戈理、屠格涅夫、托尔斯泰、陀斯妥耶夫斯基等文学大师。果戈理的代表作是《死魂灵》，作品表现了作者在塑造人物方面的杰出才能。屠格涅夫在他的小说《前夜》和《父与子》里最早描写"新人"形象，所谓"新人"形象就是具有民主主义新思想，具有明确的生活目标和实干精神，敢于与旧社会、旧制度作斗争的平民知识分子。陀思妥耶夫斯基是一个世界观非常复杂而在创作上卓有成就的作家，致力于描写城市贫民的悲惨生活以及他们惊恐不安的心理和思想，揭露资本主义社会的罪恶。他的主要作品有《罪与罚》《白痴》《卡拉马佐夫兄弟》等，他对变态人物的心理描写和象征梦幻手法的运用对欧美现代派文学产生了较大影响，高尔基也曾把他和列夫·托尔斯泰相提并论，说"他们的天才力量震撼了全世界，使整个欧洲惊愕地注视着俄罗斯"。

托尔斯泰出身贵族，却对农民给予更多的关注和同情，他讨厌贵族的生活方式和价值观念，但也有贵族式的妄自尊大和骄傲虚荣。他一生著述甚丰，其中以《战争与和平》《安娜·卡列宁娜》《复活》最为有名。《战争与和平》取材于1812年俄法战争，反映了1805年至1820年15年间的重大历史事件。作品通过在战争与和平生活中各种人物的活动，展示了极为广阔的社会生活画面，提出了许多社会和道德问题。这部作品将对贵族主人公的生活画面的描写，对历史人物的评价，对人民生活和斗争的描写以及历史哲学的长篇议论交织在一起，兼有史诗、历史小说和编年史特色。《安娜·卡列尼娜》以家庭为中心，形象地反映了当时"一切都已颠倒过来，而且刚刚在开始"的俄国社会生活的特点，探讨了婚姻、家庭、道德、经济、政治、美学、哲学、宗教等重大问题，在艺术上以深刻、细腻的心理刻画著称，表现了人物内心世界的辩证发展。《复活》是托尔斯泰晚年的作品，塑造了一个贵族阶级的叛逆者形象——聂赫留朵夫，聂赫留朵夫谴责贵族阶级，否定贵族的生活方

式和传统观念,甚至放弃贵族特权,直至与贵族决裂,这在某种程度上可看作是作者自身思想斗争的反映。

美国19世纪前半叶产生了"废奴文学",即以描写奴隶悲惨生活及其反抗斗争为题材的文学作品,代表作家是斯托夫人的《汤姆叔叔的小屋》。继而掀起批判现实主义的文学思潮,代表作家有马克·吐温、欧·亨利等。马克·吐温是著名的幽默讽刺作家,代表作有《竞选州长》《百万英镑》《汤姆·索亚历险记》《哈克贝利·费恩历险记》等。

20世纪是一个文学流派迭出、风格纷呈的时代,简要列举如下:

20世纪欧洲批判现实主义文学继续深入,代表作家有法国的罗曼·罗兰,英国的萧伯纳、高尔斯华绥、毛姆,德国的亨利希·曼(《臣仆》)和托马斯·曼(《布登勃洛克一家》),美国的欧·亨利、杰克·伦敦、德莱塞、海明威,俄国的高尔基等。罗曼·罗兰的《约翰·克利斯朵夫》被称为"音乐小说",这不仅因为它写的是音乐家的生活,更重要的是它用交响乐的模式来建造作品的结构框架,全书4册相当于交响乐的4个乐章,并与其序曲、发展、高潮、尾声形成均衡的对位。萧伯纳1925年因戏剧上的伟大成就而获诺贝尔文学奖,他的小说创作也极富成就,其中《巴巴拉少校》揭露了慈善机构的虚伪,第一次比较抽象地提出了暴力革命的问题。高尔斯华绥于1932年因"描写的卓越艺术——这种艺术在《福尔赛世家》中达到高峰"而获诺贝尔文学奖。毛姆对世界各地文化广见博闻,作品有别具一格的魅力,是英国拥有读者最多的当代作家之一,他的代表作有《人生的枷锁》《刀锋》。欧·亨利是美国著名的短篇小说家,一生共创作300余篇短篇小说,被称为"美国生活幽默的百科全书"。杰克·伦敦是一个来自下层并靠自学成名的批判现实主义作家,他是美国第一个直接描写工人运动和社会主义的作家,有"美国无产阶级文学之父"之称。

表现主义文学产生于20世纪初,它注重表现,强调突破表象,表现抽象的本质和理念精神,在表现形式上多为寓言结构,主要表现人在现代社会中的异化以及因此而感到的孤独和苦闷。代表作家是德国的卡夫卡,其代表作有《城堡》《变形记》《饥饿艺术家》《审判》等。

意识流的文学创作产生于19世纪末到20世纪二三十年代,指在一种自由流动的意识导引下进行的文学创作,代表作家作品有法国作家普鲁斯特的《追忆似水年华》、爱尔兰作家乔伊斯的《都柏林人》、美国作家福克纳的《喧哗与骚动》。意识流手法作为一种创作方法,扩大了文学的心理描写空间,丰富与深化了文学的表现力,对意识流以外的各种文学产生了很大影响,成为文学创作技巧之一。

存在主义文学出现于第二次世界大战后,代表作家作品有萨特的《恶心》、加

缪的《局外人》等。存在主义作家反对按照人物类型和性格去描写人和人的命运，他们认为，人并无先天本质，只有生活在具体的环境中，依靠个人的行为来造就自我，演绎自己的本质。小说家的主要任务是提供新鲜多样的环境，让人物去超越自己生存的环境，选择做什么样的人。因此，人物的典型化描写退居次要地位。

"新小说"是20世纪50年代中叶出现在法国文坛的一个新的文学流派，因他们的文艺观和写作方法迥异于传统而得名。代表作家作品有罗伯–格里耶的《橡皮》。魔幻现实主义文学是20世纪50年代崛起于拉丁美洲的文学流派，至今在世界文坛上有着广泛的影响。魔幻现实主义植根于拉美寡头黑暗统治的现实生活中，融汇、吸纳古印第安文学、现实主义文学与西方现代派文学的有益经验，将幻象与现实、神话与现实水乳交融，大胆借鉴象征、寓意、意识流等西方现代派文学各种表现技巧、手法，以鲜明独特的拉美地域色彩为特征。代表作家作品有哥伦比亚作家加西亚·马尔克斯的《百年孤独》、危地马拉M.A.阿斯图里亚斯的《玉米人》、古巴作家A.卡彭铁尔的《这个世界的王国》、墨西哥作家J.J.鲁尔福的《彼得罗·巴拉莫》、秘鲁作家J.M.阿格达斯的《深沉的河流》等。

"黑色幽默"是20世纪60年代崛起于美国的一个文学流派，它因当代美国作家兼文学评论家布鲁斯·杰伊·弗里德曼在1965年编选的一部文学作品的集子而得名。当代西方的社会现实与矛盾是"黑色幽默"文学产生的土壤，而存在主义哲学思潮以及欧美传统文化中的幽默感，尤其是"病态的幽默"等，则成了这一文学流派的思想基础和艺术形态。其代表作家作品有海勒的《第二十二条军规》、品钦的《万有引力之虹》、小伏尼格的《第一流的早餐》、巴斯的《烟草经纪人》、珀迪《凯柏特·赖特开始了》等。

日本在20世纪也产生了几位享有世界声誉的小说大家，如川端康成、大江健三郎等。川端康成（1899—1972）是日本新感觉派作家，其代表作是《伊豆的舞女》《雪国》，他特别注重描写社会下层少女、女艺人的不幸生活。1968年他"以杰出的感受性、巧妙的叙述，表现了日本人内心的精华"而获得诺贝尔文学奖。大江健三郎（1935— ）是日本又一位获得诺贝尔文学奖（1994年）的小说家，1994年他以《个人的体验》《万延元年的足球队》获奖，瑞典科学院对他的评价是："开拓了战后日本小说的新领域，以诗的力量创造了一个想象的世界，并在这个想象的世界中将生命和神话凝聚在一起，刻画了当代人的困惑和不安。"

二、诗歌、散文、小说的审美特点和欣赏要素

（一）诗歌的审美特点和欣赏要素

诗歌是起源最早的一种文学样式，它要求高度集中地表现社会生活，包含丰富

的思想感情和想象，语言精练而形象性强，并具有一定的节奏韵律。要学会欣赏诗歌，必须把握诗歌的以下几个审美特点。

1. 高度凝练的语言

诗歌常用最简练的语言来表达最丰富的内容，诗句间常留下许多空白，给读者留下想象和回味的空间。

2. 浓烈的情感抒发

虽然其他文学样式也有抒情，但都不及诗歌情感抒发得这么集中和浓烈。诗歌是以抒情为主的，不惟抒情诗是这样，叙事诗也十分重视作者的情感抒发。

3. 优美的诗歌韵律

诗歌的韵律美由形式和内容两方面构成，在内容方面，诗歌的韵律美主要由情感起伏变化构成，诗人感情的抒泄一般不会平铺直叙，而是具有舒缓、急迫、激荡、平静等时扬时抑的变化，这种起伏变化就构成了一种情韵变化之美。从形式方面来看，韵律美主要体现在节奏、押韵、平仄、对仗等形式要素上，特别是中国的古体诗，对诗歌的韵律要求十分严格，好的诗歌吟诵起来朗朗上口，有抑扬起伏、和谐悦耳的音乐美。

在了解了诗歌的审美特点后，我们可从以下要素入手来欣赏一首诗歌。

1. 意象、意境和意蕴

诗是由意象构成意境，再由意境体现诗的意蕴的。意象是融入了诗人主观情感的形象。意境是作品通过形象描写表现出来的境界和情调，是诗人的思想感情与客观图景相交融而创造出来的浑然一体的艺术境界。意象和意境既有联系又有区别，意象是一个个表意的典型物象，是主观之象，是具体、可感知的；意境是一种境界和情调，它通过形象表达来诱发，是抽象、要体悟的；意象或意象的组合构成意境，意象是构成意境的手段或途径。意蕴就是作品里面渗透出来的理性内涵，是作品试图传达的某种思想或主旨。赏析一首诗必须从意象着手分析意境，再由意境感悟诗歌的意蕴。

2. 诗歌的含蓄美

诗歌因为受篇幅的限制，常常追求一种以少胜多、从无见有的"不言之美"，特别是那些不宜在诗中正面言明的情感和哲思，宜于通过委婉含蓄的方式表达出来，让读者通过想象和沉思来发现和丰富诗歌的"言外之意，味外之旨"。当然，含蓄只是诗歌艺术魅力的一种表现，并不是所有的诗歌都必须追求含蓄美，有些诗歌直抒胸臆、气势磅礴，同样具有诗歌的美感。

3. 诗歌的"画意"

苏东坡曾说："味摩诘之诗，诗中有画，画中有诗。"西方诗坛也有"诗是有

声画，画是无声诗"（西蒙纳底斯）的说法，在诗歌艺术中，诗人们常常追求一种诗情画意之美。我们欣赏诗歌的时候，也可从画家绘画的角度，如色彩、透视、层次等方面去体察诗意、诗境。如白居易描绘江南美景的诗句"日出江花红胜火，春来江水绿如蓝"，红绿对照，极为鲜活。再如卞之琳的《断章》："你站在桥上看风景，看风景的人在楼上看你。"虽是短短两句诗，可诗人采用一种极为独特的相对的方位来构建诗句，特别耐人寻味。

4. 诗眼和词眼

诗歌对语言的要求比其他任何文学样式都要高，它不仅要求语言具有韵律美，而且必须高度凝练，所以古今中外的诗人都特别重视练字造句，追求诗歌用语的准确、精练和传神。如唐代诗人贾岛的"僧敲（推）月下门"的"敲""推"之别等。尤其是在古体诗里，常常一个字用得好，会使全句灵动飞扬，甚至提高整首诗的意境。我们在欣赏诗的时候，尤其要注意玩味品析诗词的诗眼和词眼。

（二）散文的审美特点和欣赏要素

散文是一种不讲究韵律的散体文章，包括杂文、随笔、游记等，它具有以下审美特点。

1. 形散神聚

"形散"主要是说散文取材广泛，不受限制；表现手法多种多样，可以叙事、抒情、议论；写作角度也可以任意变化，可以根据内容需要自由调整。"神聚"主要是指散文的立意必须明确集中。

为了做到形散而神不散，在选材上应注意材料与中心思想的内在联系，在结构上借助一定的线索把材料贯穿成一个有机整体。散文中常见的线索或以含有深刻意义或象征意义的事物为线索，或以作品叙述者的视点来作线索，这样文章中的所见所闻所思所感，都有来源点，使读者觉得真实可信、亲切感人。

2. 情感真挚，意境深邃，形象直观

散文作者可以借助想象与联想，对所表现的对象进行虚实结合的表现，可以融情于景、寄情于事、寓情于物、托物言志，表达作者的真情实感，实现物我的统一，展现出更深远的思想，使读者领会更深的道理。

3. 语言优美凝练，富于文采

散文语言不要求含义深刻，逻辑严密，但要清新明丽，生动活泼，富于音乐感，同时又不能散漫凌乱，华丽堆砌，而要简洁质朴，自然流畅，亲切感人，用短小篇幅描绘出生动的形象，勾勒出动人的场景，显现出深远的意境。散文力求写景如在眼前，写情沁人心脾。

在欣赏散文的时候，要注意把握以下几个要点。

1. 注意把握散文的结构

散文不像小说以情节取胜，也不像诗歌通过意象来表达情感，散文主要通过各部分的结构来表现作者的思想，阐述各部分间的逻辑联系，因此，阅读散文一定要了解散文各部分与主题的关系，从而准确了解作者所要表达的思想感情。

2. 品味散文的语言

散文的一大特色就是语言美，一篇好的散文，语言凝练优美，又自由灵活，接近口语，优美的散文更是富于哲理和诗情画意。

3. 了解习作技巧

散文又称"美文"，因此在写作过程中会运用渲染、铺垫、象征、伏笔、照应、悬念等技巧，也会大量使用各种修辞手段，了解这些技巧，有利于把握散文的精神内核和艺术魅力。

4. 展开联想，领会精神

散文的欣赏不能按图索骥，它要求的是人们精神世界的相通，它所表现的也是作者对人类心理感觉的探讨，因此，它并不要求一定是写实的，可以虚构，可以想象，甚至可以与事实的现象相违背——只要在精神在本质上能够揭示出此类事物的内涵就可以。因此，欣赏散文不能用考据家的眼光和方法，而是应该"风物长宜放眼量"，从一个全面的角度去了解和把握。

散文素有"美文"之称，经常读一些好的散文，不仅可以丰富知识、开阔眼界，培养高尚的思想情操，还可以从中学习选材立意、谋篇布局和遣词造句的技巧，提高自己的语言表达能力。

（三）小说的审美特点和欣赏要素

小说以塑造人物形象为中心，通过故事情节叙述和环境描写反映社会生活。因此小说最重要的审美特点是生动的人物形象、完整的故事情节和典型的生活环境。

1. 人物形象

小说要成功地反映现实生活，就要通过塑造人物形象来完成，这些形象体现了作者的创作意图和作品所要表现的主题思想，其中中心人物是故事的主人公，其他人物围绕主人公来展开活动，满足对主人公成长发展的情节需要。

小说中的人物，我们称为典型人物，这个人物是作者根据现实生活，"杂取种种，合成一个"创造出来的。小说对人物形象的塑造一般通过对人物的行动、语言、心理乃至外貌神态的描写来完成。

2. 故事情节

故事情节是作品所描写的生活事件发展、演变的全过程。小说主要通过故事情

节来展现人物性格、表现主题思想。故事来源于生活,但它需要作家对生活中发生的真事进行集中和提炼。"虚构性"是小说的本质,"捕捉人物生活的感觉经验"是小说竭力要挖掘的艺术内容,其感觉经验越是新鲜、细微、独特、准确、深刻,就越是小说化。

3. 环境描写

环境描写是对人物活动环境的描写和事情发生背景的描写,它包括自然环境描写和社会环境描写。自然环境描写,也叫做景物描写,主要是对人物活动的时间、地点、季节、气候以及花鸟虫鱼等场景的描写。社会环境描写,主要是对人物活动的具体环境、处所、氛围以及人际关系的描写。环境描写主要用来交代故事发生的时间、地点,为人物活动提供具体的背景,起渲染气氛、烘托人物、推动情节发展的作用。

欣赏一部小说,我们可从它的审美特点入手,重点从以下几方面分析品赏它的艺术魅力。

1. 个性化的人物塑造

对于小说人物而言,个性越鲜明越好,而且人物的性格要有内在的完整性和统一性。小说人物不能成为作者的传声筒或作者手中的泥塑人,随作者的意愿随意捏造。一个人物一旦在故事中成形,他就具有了自己的发展轨迹,只有按照人物自身的发展逻辑塑造出来的人物才是鲜活的、有个性的人物。小说人物描写的主要方法有外貌描写、动作描写、语言描写、心理描写、神态描写。从描写的角度看,人物描写还可以分为正面描写和侧面描写,直接描写和间接描写。我们分析小说人物塑造是否成功,可从作者描写人物的手段方法等各方面来进行综合分析。

2. 独特的结构艺术

小说因为篇幅相对较长,尤其要关注结构问题。所谓结构,就是谋篇布局,即故事怎么起承转合,哪里是焦点,哪里是高潮,用什么方式讲述,怎么安排、穿插、铺垫、呼应,如何浓墨重彩,如何留有空白,等等。小说结构千变万化,每种题材都有适合于它的结构形式,但总体来说小说结构有两种,一是情节结构,一是情绪结构。情节结构偏重外在逻辑形式,要求故事必须传奇,叙述描写手段独特,有新奇陌生感。情绪结构则以人的情绪为线索,文中的各类事件看似互不关联,实则相互辉映。总之好的小说结构要合情、合理、合法、合度,起于新奇,收于共鸣,要有立体化的效果。

3. 精当传神的细节描写

细节描写是指作家对自然、对社会生活中某一具体细微事物所作的细腻逼真、生动具体的描写。恩格斯认为"细节的真实"是现实主义文学的两个基本条件之一。好的细节描写对于人物塑造和典型环境的描写起着四两拨千斤的重要作用。如

吴敬梓的《儒林外史》中写严监生的吝啬，作者选取了他为着两根灯草而不肯闭眼归天的细节，真是入木三分。

思考与实践

（一）思考题

1．"小说"之为"小"是就什么方面而言的？今天的小说创作是否沿承了从前的"小"字的意义？

2．金庸和古龙的武侠小说非常引人入胜，试就此分析小说吸引人阅读的主要元素有哪些？

3．格律诗词是中国宝贵的传统文化遗产，请简单分析诗、词从形式和内容上的区别。

4．如何才能写好散文？

（二）实践题

1．试就目前的大学生活进行文学创作。

2．坚持写博客或微博、微信，并注重原创。

（三）学习网站

◆国学网http://www.guoxue.com/

◆外国文学网http://foreignliterature.cass.cn/

◆小说阅读网http://www.readnovel.com/

◆榕树下http://new.rongshuxia.com/

◆起点中文网http://www.qidian.com/

【第二章】戏剧欣赏

|知识目标|
了解中外戏剧发展史及各阶段经典作品，掌握一般戏剧以及中国古典戏曲的审美特点和欣赏要素。

|能力目标|
能鉴赏品评中外戏剧作品；熟知戏剧创作的基本规范，能编写简单的戏剧小品。

第一节　中外戏剧名作赏析

一、中国戏剧名作赏析

1. 王实甫《西厢记》

《西厢记》全名《崔莺莺待月西厢记》，作者王实甫，系由金入元的大都人，和关汉卿同时，其主要活动于元成宗元贞、大德年间。王实甫作有杂剧14种，但留存于今的只有3种：《西厢记》《破窑记》和《丽堂春》。

《西厢记》所写的崔、张二人的爱情故事，最早的故事原型可追溯到唐代元稹的传奇《莺莺传》，其后又被改编成各种文艺形式。杂剧《西厢记》共分为五本，分别是《张君瑞闹道场》《崔莺莺夜听琴》《张君瑞害相思》《草桥店梦莺莺》《张君瑞庆团圆》。剧写西洛书生张珙在上京赶考途中，游普救寺时，与暂居于此的相国之女莺莺一见钟情。后叛将孙飞虎兵围普救寺，要掳莺莺为妻。张生请友人杜确将军退兵，退兵之后老夫人悔却前言不肯将莺莺许配给退贼兵的张生。但张生和莺莺相互钟情，私下传柬幽会，终被老夫人发现。怕辱没相门，老夫人只好允诺二人婚事，并督促张生上京赶考。张生不负所望，一举及第，有情人终成眷属。

《西厢记》从表面上看似乎并没能脱离才子佳人的情节模式，但王实甫以其生动细腻的笔触为我们呈现了一段曲折深情的爱情故事，塑造了一群可爱可恨的情场中人。其中崔莺莺最富光彩，崔莺莺为相国之女，不仅有让张生"魂灵儿飞在半天"、让寺庙的大师"法座上也凝眺"的美貌，而且有和张生"隔墙联吟"的诗才。虽然他父亲在世时将她许配给了自己的表兄，但这也阻挡不了她对风流俊才张生的爱慕留念之情，在初次见面时她就回头偷觑，秋波留情。"隔墙联吟"又让莺莺见识了张生的才情，更是欲罢不能。贼兵围寺，莺莺私下出谋：谁退贼兵下嫁于谁，单薄书生立即挺身而出。有意？巧合？总之一个爱情的秘密已经深深埋在了二人心中。

张生退贼，夫人开宴，不想老夫人却要"妹妹拜哥哥"。对莺莺而言，这是个可怕的转折，也许在与素不相识的张生互表爱慕、互通款曲的时候她可以毫无顾忌、大胆示爱，可没有父母之命，婚姻如何可能？接下来莺莺和张生的爱情进入了梅雨季节，莺莺一面让红娘暗传柬帖，但却又对约会一再变卦。莺莺的矜持洁傲在与张生这几个回合的交往中得到了充分的展示，初见柬帖明明是喜不自禁，却突然

翻脸；花园私会，明明是自己约来的情郎，却说其无礼要拉去见老夫人。莺莺的矜持既阻碍了她与张生的交往，同时也使她和红娘的关系出现了一种有趣的变奏，她一面自私地利用红娘的不识字来为她和张生互通款曲，一面却又不肯在红娘这个侍女面前丢了面子，当然她更害怕"行监坐守"的红娘去给老夫人通风报信。不过，在最后一场约会中，莺莺终于在热心人红娘的督促下，战胜了自己，赢得了张生以及自己一生的幸福。

这就是莺莺，一个敏感多情、美貌聪慧的名门闺秀，她矜持洁傲，所以会有许多"假意儿"、小心眼，她大胆多情，所以会吟诗示爱、约会西厢。总之，她是真实而复杂的"这一个"，她以她的独特吸引了张生，更吸引了成千上万的读者和观众。

《西厢记》中的张生钟情、"志诚"，对莺莺一往情深。但张生也是一个天真忠厚的书呆子，常常会有一些出人意料的冒傻气的行为，比如他初见红娘，便十分唐突地自报家门："小生姓张名珙，字君瑞，本贯西洛人也，年方二十三岁，正月十七日子时建生，并不曾婚娶。"红娘闻言，甚是奇怪，不由得义正辞严地训了他一顿。张生本想从红娘口中多少探知一点小姐的消息，不想却被红娘挡回，只能暗自愁闷："这相思索害了也。"这是张生的一个十分突出的性格特征，因其少通世故，所以常常患得患失，处事不像红娘那样机警，有决断。

《西厢记》中的红娘是莺莺的侍女，既照顾她的饮食起居，也要对其"行监坐守"，这是老夫人派给她的任务。她泼辣、机警，面对张生初次见面关于小姐是否常出来的询问，她立即拿孔孟之礼抢白了张生一顿；莺莺、张生"隔墙联吟"后，张生企图过来面见小姐，红娘立即拉莺莺回家，说"怕夫人嗔着"。可以说，红娘最初"行监坐守"的任务还是完成得不错的，但当她发现崔、张二人互相倾羡、情感真挚时，她又改变了态度，开始热心地为二人传情达意。红娘更为可贵的品质是她帮崔、张二人做这一切，并非图什么报酬，她虽"是个婆娘"但却"有志气"。她的热心、善良、遇事镇定、机警给人留下了深刻的印象。"红娘"也成了"热心的保媒人"的代名词而流传至今。

《西厢记》的戏剧结构单纯谨严却又跌宕生姿，戏剧冲突也激烈集中，其中主要有两条线索，一是以老夫人为一方，张生、莺莺和红娘为另一方的戏剧冲突，二者的矛盾是反对封建礼教、追求婚姻自主的叛逆者和维护门阀观念、维护封建礼教的传统势力之间的对立和冲突；二是张生、莺莺和红娘之间的戏剧冲突，他们的冲突主要是由于相互的猜忌和不信任造成的。同时，莺莺因自身封建传统思想和性格的影响，也存在一些内心的矛盾冲突。

《西厢记》戏剧语言华美自然，为人称道。王实甫被认为是元曲文采派的代

表，他的戏剧语言具有诗的意蕴和意境，他最为擅长的是选择和提炼诗词中一些优美的语句，然后化用到曲词中，使自己的语言华美中有本色，藻丽中有白描，读来余香满口，却又十分符合各个人物的身份个性。

《西厢记》在元杂剧体制上也有革新和突破。它打破了元杂剧四折一楔子和一人主唱的体制，扩展为五本二十一折，多人主唱，这种长篇体制为它能取得极高的艺术成就奠定了良好的基础。当然王实甫在创新中也有继承，比如每一本基本上也是四折一楔子。

《西厢记》自诞生后一直是舞台上的宠儿，其中的一些折子戏，如《游殿》《闹斋》《跳墙》《着棋》《拷红》《佳期》《惊梦》等常被各剧种搬演。

2. 汤显祖《牡丹亭》

《牡丹亭》作者汤显祖（1550—1616），字义仍，号海若、若士，别署清远道人，江西临川人。一生共作传奇五种：《紫箫记》《紫钗记》《牡丹亭》《南柯记》《邯郸记》。因《紫钗记》是《紫箫记》的改本，故历来称《紫箫记》以下四种为"临川四梦"。除了传奇创作，汤显祖还是著名的诗文家，有《玉茗堂文集》《玉茗集》流传于世。

《牡丹亭》传奇共二卷五十五出，根据明中期的话本小说《杜丽娘慕色还魂》改编。剧写南宋初年，南安太守杜宝之女丽娘在听了塾师陈最良讲解《关雎》之后，亲游后花园，园中旖旎的春色惹起了丽娘的无限情思，回房后伏榻昏睡，梦遇一个持柳书生，二人梅树下欢会。不想一片落花惊醒了二人，丽娘醒来十分伤怀，后园中寻梦，伤情而死。死后家人将其葬在梅树之下，其自描小像被春香藏于太湖石下。三年后，书生柳梦梅应科举来南安游学，一日游园时发现了太湖石下的丽娘画像，丽娘的鬼魂遂日日与其幽会。后丽娘告诉了柳梦梅详情，梦梅掘坟让其复生。此时杜宝已迁任扬州。柳携丽娘往扬州，先至临安，柳应科举，得中状元。后往见杜宝，杜宝拒不相认。后在皇帝的钦命下，一家人团聚。

《牡丹亭》是汤显祖标举其"至情"理论的一部作品，汤显祖认为世间是有"情"的，没有情感无法进行文艺创作，人没有情感也不能成为"真人"，所谓"情至所至，生而可以死，死而可以生"。在"存天理，灭人欲"这一宋明理学对人的压制之下，汤显祖倡言至情之说，是有着积极意义的。它使人的个体的感性生命得到了彰显，《牡丹亭》中的杜丽娘可以说就是汤显祖这一理论的代言人。

杜丽娘虽然从小接受封建伦理的教导，但却充满"真情"，是一个敢想、敢爱、敢生、敢死的大胆反抗封建礼教的有"情"之人。面对塾师对爱情诗作《关雎》的陈腐说教，她发出了"圣人之情，尽见于此矣。今古同怀，岂不然乎"的怅

然诘问。继而在春香怂恿下步入象征着美好年华的后花园，面对园中"姹紫嫣红开遍"的芬芳世界，她芳心大启，感受到了一种生命的涌动。可联想到自己的封闭生活，不由地升起了无限的伤悼之情。接下来她在梦中找到了"惜花"之人，虽然只是一个梦，但丽娘并未放弃。她执著一念，起而寻梦。在梦醒和寻梦间，杜丽娘不由得反躬自问："你说为人在世，怎生叫做吃饭？"吃饭为了什么？为什么要吃饭？这可能是每个执著追寻生命意义的人都会问到的问题。杜丽娘虽然看似一个任人摆布的木偶，但却有着自我反省的深心，这实属难得。接下来杜丽娘去"寻"梦、去"求"生，她实际上是要在虚幻的梦里寻，是要从"无"中求"有"。这已断非常人所能想、所能为，只有具有坚强的生命意志和强烈的生之欲念的人才可以做到。至此，杜丽娘已从被动地观看自己感性生命状态的呈现，发展为主动地去寻找、实践自己本真生命的存在，从而实现了自己生命境界的飞跃。

意料之中的寻梦失败使杜丽娘坠入了无从选择的绝境：梦中之人不可能现身；父母之命媒妁之言的现实世界又让她无法择夫。杜丽娘此时若不向既有的理学秩序低头，交出自己，听任他人对自己命运的安排，就只有以死来求生了。杜丽娘怀着无限的缱绻留连之情，在接下来的《写真》《闹殇》几出里，以自恋的方式表现出了对生命的极度眷恋，由此也让读者看到了被开启的生命在争取自己生存权利时，所可能遭受的极大磨难。

情之所至，"生者可以死，死可以生"。杜丽娘从情殇而死到死而复生，就如一次生命的涅槃。最终在她的据理力争之下，她争取到了自己婚姻的圆满，极大地张扬了自由的生命意志。

相比于杜丽娘，柳梦梅的行动则要被动得多，但他同样也是个有"情"之人，否则他就不会有将丽娘从坟中掘出的勇气和胆力了。杜宝则是个封建家长的典型代表，他和塾师陈最良一起，不停地为杜丽娘的求"生"设置障碍。

《牡丹亭》的语言含蓄蕴藉、优美典雅，是一种极富诗性的语言。试举《惊梦》一出为例：

［步步娇］袅晴丝吹来闲庭院，摇漾春如线。停半晌，整花钿，没揣菱花，偷人半面，迤逗的彩云偏。我步香闺怎便把全身现。

［醉扶归］你道翠生生出落的裙衫儿茜，艳晶晶花簪八宝填，可知我一生儿爱好是天然。恰三春好处无人见。不提防沉鱼落雁鸟惊喧，则怕的羞花闭月花愁颤。

［皂罗袍］原来姹紫嫣红开遍，似这般都付与断井颓垣。良辰美景奈何天，赏心乐事谁家院！朝飞暮卷，云霞翠轩。雨丝风片，烟波画船。锦屏人忒看的这韶光贱！

［好姐姐］遍青山啼红了杜鹃，那荼蘼外烟丝醉软。牡丹虽好，他春归怎占的

先。闲凝眄,生生燕语明如剪,呖呖莺歌溜的圆。

〔隔尾〕观之不足由他缱,便赏遍了十二亭台是枉然。倒不如兴尽回家闲过遣。

这一套曲词文雅含蓄,极为切合女主人公大家闺秀的身份,同时作者以景写情,情景交融,极为细腻周到地抒发了丽娘由娇羞兴奋到惆怅伤感的心理变化。但就是这样一段传唱千古的曲词却招来了很多人的批评,如清代的李渔在《闲情偶寄·词曲部》中云:"《惊梦》首句云:'袅晴丝吹来闲庭院,摇漾春如线。'以游丝一缕,逗起情思,发端一语,即费如许深心,可谓惨淡经营矣。然听歌《牡丹亭》者,百人之中有一二人解出此意否?"

李渔的批评其实不无道理,确实,汤显祖《牡丹亭》中的许多曲词才情盎然、多费深心,让人读来余味不尽、唇齿留香,实在是案头欣赏难得的佳品。但作为一部戏曲作品,它似乎很难达到雅俗共赏的目的。

《牡丹亭》自诞生后,其所传达出的巨大的情感震撼力甚至左右了一些封建时代青年女性的人生道路。据说,娄江女子俞二娘酷嗜《牡丹亭》曲,有感于杜丽娘之情,在曲本中密圈旁注,后断肠而死,年仅17岁。另有杭州女伶商小玲色艺俱绝,尤擅演《牡丹亭》,以致沉迷其中而郁郁成疾。一日演《寻梦》,当唱到"待打并香魂一片,阴雨梅天,守得个梅根相见"时,悲不自抑,气绝而亡。

同时这部"几令西厢减价"的昆曲作品也一直活跃在戏曲舞台上。其中《游园》《惊梦》《离魂》《冥判》《拾画》《叫画》等折子戏被许多地方剧种搬演。

3. 曹禺《雷雨》

1934年,在《文学季刊》第2卷第3期上发表了一部如"雷雨"般轰动当时文坛的作品——《雷雨》,由此宣告了中国现代戏剧史上一位杰出的戏剧大师的诞生,他就是曹禺。

曹禺(1910—1996),原名万家宝,祖籍湖北潜江,出生在天津一个封建官僚家庭。受家庭环境的影响,曹禺从小受到了中国古典文学和戏曲的熏陶。在中学和大学期间,他都是学生剧社的积极分子,阅读了许多"五四"以来的新文学作品和外国文学及戏剧作品,深受莎士比亚、易卜生、契诃夫、奥尼尔等人的影响。他的重要戏剧作品有《雷雨》(1933)、《日出》(1935)、《原野》(1936)(这三部剧作被称为"生命三部曲")、《蜕变》、《北京人》等。

《雷雨》是曹禺经过5年的酝酿、构思,用半年时间完成的一部作品,故事发生在1924年前后的某一天上午至午夜两点之间,写了一个姓周的带封建性的资产阶级家庭内部的尖锐冲突,及其与佣人鲁家前后30年错综复杂的矛盾纠葛。剧中某矿董事长周朴园年轻时为了迎娶大户人家的小姐繁漪而遗弃了已为他生有两子的婢女侍

萍，长子周萍留在周家，侍萍携次子投河遇救，离乡远走。周误以为她已死。后周家北迁，与侍萍再嫁的鲁家共居一地，但互不相知。鲁家父女皆在周家为仆，次子大海在周朴园的矿上做工。繁漪与长子周萍有私情，后知周萍爱鲁四凤，繁漪欲遣去四凤，因此召来侍萍。侍萍因见周家的家具似曾相识，而逐渐发现了周家即为曾经抛弃过她的周朴园的家，两家关系始被揭开。周萍与四凤知为异父同母兄妹后，神志不清的四凤在花园中不小心触电身亡，繁漪之子周冲为救护四凤也触电身亡，周萍则开枪自尽。大海作为罢工代表在周家受辱被殴，逃奔而去。侍萍与繁漪不堪精神上的重压，一呆一疯，只剩下周朴园茕茕孑立、形影相吊。

《雷雨》的艺术成就主要体现在以下三个方面。

一是戏剧结构严谨。由于曹禺深受西方戏剧的影响，因此《雷雨》的戏剧结构比较严格地遵循了西方戏剧理论中的"三一律"，即时间、地点、事件高度统一。《雷雨》故事的历时时间虽有30年，但剧本仅只写了"上午至午夜两点"之间发生的事，其他情节通过人物回忆进行倒叙。只描写一个故事最高潮的部分，这种情节结构方式被称为"团块式结构"。《雷雨》故事发生的地点只有周家和鲁家，也相对集中。《雷雨》的剧情虽然非常复杂，但线索十分分明，其中周朴园与繁漪之间的矛盾，是主要情节线索。鲁侍萍、四凤等同周朴园的矛盾，鲁大海同周朴园的矛盾是剧作的两条复线。主线反映了封建势力的压迫与资产阶级对爱情和家庭的民主自由要求之间的斗争，副线则反映了被侮辱被损害的下层人民以及工人阶级同剥削阶级的斗争。可以说，该剧中每一对人物关系都充满张力，具有丰富的发展空间，而作者将他们集中在一部剧中，这就使得剧情极为丰富饱满。虽然曹禺自己说它有"太像戏了"的不足，但就其严谨完整而言，堪称为中国话剧史上的典范。

二是人物个性鲜明。《雷雨》写了八个人物，个个都具有鲜明的特征。周朴园是一个既接受了西方民主思想的熏陶，同时又具有根深蒂固的封建思想的资本家。在家他是个极端专横的封建家长，不允许任何异己的言论和作为，他逼迫繁漪"喝药"深刻地体现了这一点。对外他是个双手沾满鲜血的资本家，为了利益，不惜牺牲他人的性命，他"发的是断子绝孙的财"。但周朴园的性格并不是单一的，从他对鲁侍萍的态度中可看出其复杂的一面。在未见到侍萍的时候，他对她充满温情和怀念，但侍萍一旦出现，威胁到他的身份地位时，他又显得冷酷自私。因此我们不能简单地为周朴园贴一个"坏人"的标签，在他干尽了我们所认为的坏事后，他的内心是不安的，是没有归属感的。那么他的归属在哪里？青年曹禺也很困惑，因此他在剧中安排周朴园"吃斋念佛"，在剧末以基督教的精神对他的灵魂进行了救赎。

繁漪是曹禺最钟爱，也最用力的一个人物，她是整个剧作的灵魂。她的性格

如同剧名,"雷雨"般的,心中充满着"最残酷的爱和最不忍的恨"。她接受过资产阶级民主思想的熏陶,对于爱情、婚姻、家庭充满着美好的期望。可当嫁入周家后,如同坠入地狱,长期的压抑并没有泯灭她追求幸福自由的本性,尤其是和周萍之间发生的一场乱伦之恋,点亮了她的生命之光。可周萍最终因为惧怕父亲,也不堪忍受这段见不得光的爱情而要离开周家,离开繁漪。这无疑就像一根导火索,使繁漪将蓄积在心中多年的爱和恨统统爆发了出来。她再也不想对周朴园逆来顺受了,她公然站出来跟他对抗;她也不想让曾经得到的爱情的幸福就这样溜走,因此她牢牢抓住周萍,眼看抓不住,她就拼了最后一口气,让"鱼死网破"。她的情敌四凤死了,她的爱人周萍死了,她的爱子周冲死了,她还能活吗?她疯了,她继续待在精神的牢笼里度过剩下的岁月。这就是繁漪,一个极具悲剧性格的人,因为她拼死的对幸福、自由的追求而打动了一代又一代观众、读者,不过也因为她对以周朴园为代表的资产阶级的反抗是一种个人主义的,因此注定了她的悲剧命运。

在侍萍身上我们看到的是旧社会劳动妇女的善良和忍让;她的女儿四凤就像她的一个影子,虽然年轻、健康,充满活力,但却并没有走出母亲命运的轨道;她的儿子大海作为新兴工人阶级的代表,虽然遭到了剥削阶级的打压,但时代的光辉已在他身上若隐若现;她的丈夫鲁贵是个典型的奴仆,狡猾、自私、贪婪,没有什么人性。还有周冲,他是在这部阴霾的戏剧中难得的透出了一抹清新的绿色的人物,在世故的大人们面前,他的言论虽然显得有些不合时宜,甚至是幼稚,但他对劳动人民由衷的关心和同情,却让我们看到了人性的美好,从而燃起生的希望。

三是精当的戏剧语言。该剧的语言看似非常普通,但放在特定的情境中,却饶有兴味,不仅充满了丰富的潜台词,让人听到了许多弦外之音;而且极具动作性,推动了剧情的发展。比如周朴园和鲁侍萍相认的那场最经典的戏:

周朴园:(忽然严厉地)你来干什么?

鲁侍萍:不是我要来的。

周朴园:谁指使你来的?

鲁侍萍:(悲愤)命!不公平的命指使我来的。

周朴园:(冷冷地)三十年的工夫你还是找到这儿来了。

鲁侍萍:(愤怨)我没有找你,我没有找你,我以为你早死了。我今天没想到这儿来,这是天要我在这儿又碰见你。

周朴园:你可以冷静点。现在你我都是有子女的人,如果你觉得心里有委屈,这么大年纪,我们先可以不必哭哭啼啼的。

鲁侍萍:哭?哼,我的眼泪早哭干了,我没有委屈,我有的是恨,是悔,是二十年一天一天我自己受的苦。你大概已经忘了你做的事了!三十年前,过年三十的

晚上我生下你的第二个儿子才三天,你为了要赶紧娶那位有钱有门第的小姐,你们逼着我冒着大雪出去,要我离开你们周家的门。

鲁侍萍其实早就认出了周朴园,她之所以没有一开始就揭开真相,就是想试探一下周对他的真实感情。而周朴园则像是被鲁一步步引入了一个设计好的圈套,在真相浮出水面的时候,他一下子惊跳起来,并本能地开始"自我保护"。所以这番对话是一句引出一句,句句相扣,而每一句都有潜在之意,这潜在之意流露出了人物的心理,刻画了人物的形象。

《雷雨》在曹禺自己看来,也许应是一部命运悲剧,他曾说:"宇宙是一口井,任你怎么呼号,也难逃脱这黑暗的坑。"但作品出来后,一般把它解读为社会悲剧,并因此把有损作品社会批判性的序幕和尾声都删掉了。但因为《雷雨》意蕴丰富,从哪种角度去解读都可以受到启迪和震撼,这正是它之所以成为经典的原因所在吧!

《雷雨》自1935年中国留日学生在东京首演以来,一直在中外舞台上久演不衰,吸引和感动着一代又一代读者和观众。

4. 老舍《茶馆》

老舍(1899—1966),原名舒庆春,字舍予,满族,北京人。家境贫寒,17岁师范毕业后成为老师,1924年被燕京大学的教授推荐到英国伦敦大学东方学院任中文教师。在英5年期间,他创作了3部长篇小说:《老张的哲学》《赵子曰》《二马》,从此文名大振。1930年回国后,老舍在山东齐鲁大学任教,创作了以《骆驼祥子》为代表的一大批小说。抗战爆发后,老舍投身战争的洪流,创作了著名的长篇小说《四世同堂》的前二部,此外尝试创作戏剧。1946年他出国讲学,完成了《四世同堂》的第三部。1949年10月,中华人民共和国宣告成立,老舍应周恩来之邀回国,以高度的热情投入到了社会主义的建设之中。1950年,他创作了话剧《方珍珠》;1951年,他应约创作《龙须沟》,谱写了我国话剧史的新篇章。为了表彰老舍卓越的艺术劳动,北京市人民政府于1951年12月授予他"人民艺术家"的光荣称号。此后老舍以七八个月就推出一部新作的速度先后创作话剧、曲剧、京剧等不同剧种的作品。中华人民共和国成立后,老舍担任了中国文联副主席、中国剧协理事等职。1966年8月24日,因遭到林彪、江青反革命集团的迫害,老舍沉湖自杀。

在老舍的戏剧创作中,《龙须沟》和《茶馆》无疑占据着最重要的地位。《茶馆》创作于1957年,由北京人民艺术剧院在1958和1963年演过两期,"文革"后的1979年人艺的原班人马再次排演了《茶馆》,它基本上成了北京人艺的保留剧目。

《茶馆》以北京一个大茶馆为背景,总括了50年旧北京的社会变革,它选取了三个主要时代。第一幕发生在1898年初秋,当时康、梁的维新运动失败了,大清朝正处在它回光返照的最后时期。这时,裕泰茶馆也正处于它的黄金时代,茶馆里高朋

满座、生意兴隆。这里是人们喝茶歇腿的地方，也是解决各种矛盾纠纷的地方，在这里你可以听到最荒诞的新闻，也可以观察到最细微的世相。如农民康六为了还债养家，不得不把15岁的女儿康顺子卖给庞太监做小老婆；民族资本家秦仲义雄心勃勃地要收回房子，卖掉土地，然后汇总资金，开办工厂进行"实业救国"；等等。从这些零碎的事件中，我们看到的是清末满目疮痍的社会现实：农民的破产和农村生活的凋敝，宫廷生活的腐败和荒淫，帝国主义的入侵和渗透，流氓地痞的横行霸道，正直爱国者惨遭镇压等，这无一不透露出：大清帝国的末日已经来临了。

第二幕发生在十余年后的一个初夏，此时袁世凯已死，帝国主义正指使中国军阀进行着割据战争。硕果仅存的裕泰茶馆为了招揽生意，其格局已经有了较大改变，茶馆的前面依然卖茶，只是茶座都换成了小桌和藤椅，墙上也贴上了外国香烟公司的时装美人的广告画，"莫谈国事"的纸条倒还留在上面。茶馆的后面则改成了公寓，里面留住了很多青年学生。在这一幕里作者通过难民进城讨饭、巡警催派"大饼"、大兵敲诈王利发、报童呼叫"长辛店大战的新闻"等细节描写，为我们展示了在军阀混战时期中国的黑暗现实。

第三幕发生在抗日战争胜利之后，这时国民党特务和美国兵在北京横行霸道，中国正处于黎明前最黑暗的时期。裕泰茶馆更趋败落，它里面的藤椅已经被小凳和条凳取代，房屋和家具也都显得暗淡无光，唯一不变的是墙上"莫谈国事"的纸条。此时进出茶馆的有以前能够办一两百桌满汉全席、现今则沦落到监狱里蒸窝窝头的大厨师；有一场演出只上五个座儿的著名曲艺艺人；有一心想着复辟的庞太监的四侄媳妇庞四奶奶；还有茶馆的常客、正在筹办以拐卖妇女为业的所谓"托拉斯"的小刘麻子；等等。在这一时期人民正在遭受更为深重的苦难，而反动势力则趁着混乱在进一步地欺诈百姓。《茶馆》的结尾，见证了中国这50年变迁的王利发、常四爷和秦仲义聚在了一起，对于旧中国的腐败他们已经彻底看透了，怀着绝望悲凉的心情，他们撒着纸钱，既为祭奠自己，也为祭奠这个吃人的旧社会。

在《茶馆》中，作者运用了一种人像展览式的戏剧结构，它没有突出的主人公，也没有共同一致的行动，作者只是通过对70多个形形色色人物的生活风貌和性格特点的展览来揭示社会的变迁。该剧出场的这70多个人物，有的贯穿三幕，如王利发、常四爷、康顺子等，他们的性格发展有着明晰的线索；但大多数都只出现一幕或两幕，他们在剧中的任务主要是表现他们所代表的那个阶级、阶层在这一动荡变化的时代中的历史命运。

《茶馆》除了通过勾画这些人物的命运发展来深刻揭示时代的变迁以外，在对人物个体的塑造上也是极为成功的。其中茶馆老板王利发就是一个个性十分鲜明的人物形象，他精明、干练、富于混世经验，在第一幕中，他正值青年，依靠父亲传

承给他的经营方法和处世哲学，即"多说好话，多请安，讨人人的喜欢"，将茶馆的生意经营得十分兴旺。对于来往于茶馆中的三教九流的各色人等，他总是能采用不同的方式对他们应酬自如。

在剧中，随着时代的变迁和生活境遇的不断变化，王利发的性格也在不断发展。在第二、三幕中，茶馆的生意每况愈下，无论王利发怎么挖空心思地改良，茶馆曾经的风光都已一去不复返，他那套见人就说好话的处世哲学也渐渐不再灵验。现在无论他怎么对人作揖请安，那些剥削阶级的爪牙却都不肯放过他。到了第三幕，他已接近破产的边缘，却还在寻思着请个女招待重振旧业，结果女招待没请成，他的茶馆却被沈处长等一帮官僚、地痞给霸占了。这些黑暗的社会现实让王利发一点点认清了自己的处境，他虽然仍然在他的茶馆里张贴着"莫谈国事"的纸条，而实际上他却不能不关心政治。最后，王利发让儿子、媳妇都上了西山，自己则待在他生活了一辈子的茶馆里上吊自杀了。在自杀前，他以自哀和自怜的方式对这个万恶的旧社会发出了控诉。老舍通过描画从巧于混世到被无情的现实逼上绝路的王利发悲剧的一生，揭示了半封建半殖民地的旧中国社会制度的残酷和黑暗。

老舍是公认的语言艺术的大师，戏剧的语言必须是性格化的，剧中的人物无论话多话少，只要他一开口，我们就能知道他的性格特征是怎样的，《茶馆》的语言就具有这一鲜明特点，简练、流利而形象。因为《茶馆》的上场人物很多，有些人物在场上可能也就说那么三两句话，如何通过这三两句话，让观众记住这个人，这非常需要功力。我们试举一例：在戏开场时，松二爷、常四爷、二德子和马五爷之间的一段对话：

松：好像又有事儿？

常：反正打不起来！要真打的话，早到城外头去啦；到茶馆来干吗？

［二德子，一位打手，恰好进来，听见了常四爷的话。

德：（凑过去）你这是对谁甩闲话呢？

常：（不肯示弱）你问我哪？花钱喝茶，难道还叫谁管着吗？

松：（打量了二德子一番）我说这位爷，你是营里当差的吧？来，坐下喝一碗，我们也都是外场人。

德：你管我当差不当差呢？

常：要抖威风，跟洋人干去，洋人厉害！英法联军烧了圆明园，尊家吃着官饷，可没见您去冲锋打仗！

德：甭说洋人不打，我先管教管教你！（要动手）

［别的茶客依旧进行他们自己的事。王利发急忙跑过来。

王：哥儿们，都是街面上的朋友，有话好说。德爷，您后边坐！

〔二德子不听王利发的话,一下子把个盖碗搂下桌去,摔碎。翻手要抓常四爷的脖颈。

常:(闪过)你要怎么着?

德:怎么着?我碰不了洋人,还碰不了你吗?

马:(并未立起)二德子,你威风啊!

德:(四下扫视,看到马)喝,马五爷,您在这儿哪?我可眼拙,没看见您!(过去请安)

马:有什么事好好说,干吗动不动地就讲打?

德:嗻!您说得对!我到后头坐坐去。李三,这儿的茶钱我候啦!(往后面走去)

常:(凑过去,要对马发牢骚)这位爷,您圣明,您给评评理!

马:(立起来)我还有事,再见!(走出去)

就这么一场小小的冲突,每个人都只讲了几句话,但每个人的性格特征却鲜明异常。松二爷的平稳周详、胆小怕事,常四爷的耿直刚强、不肯服输,二德子的蛮横无理、乱耍淫威,尤其是马五爷,在茶馆深处说了短短三句话,其连官府也惧三分的"吃洋教的"威风显露无遗。

《茶馆》语言的另一个特点就是幽默。老舍不主张过于直接露骨的讽刺,而是喜欢委婉含蓄地嘲弄,这便形成了他幽默的语言风格。比如在《茶馆》中,唐铁嘴说:"大英帝国的烟,日本的'白面儿',两大强国伺候着我一个人。"还有那个沈处长总是把"好"说成"蒿",这些幽默的语言逼真地揭露了他们的丑恶嘴脸。极善于寓庄于谐的老舍通过这些幽默风趣的语言,来表达他对小人物的同情和善意地嘲弄,对封建恶势力的讽刺和鞭挞。

《茶馆》的成就是多方面的,人物塑造得准确传神、语言的炉火纯青、结构的不拘格套,都使它能穿越岁月的长河,散发出历久弥新的巨大艺术魅力。

5.孟京辉和小剧场戏剧

在20世纪80年代末90年代初兴起了一股小剧场戏剧热潮。小剧场戏剧,其英文的原称是Experimental theatre,即实验戏剧之意。中国在"五四"时期将它译解为小剧场戏剧,由此延传下来。不过,小剧场戏剧在中国本土的实践过程中,其"先锋""实验"的内涵渐渐被拓展。就目前中国的小剧场戏剧而言,它至少还包括"在小剧场演出的戏"这重含义。在20世纪90年代,最具影响的是孟京辉的小剧场戏剧。

孟京辉,中央戏剧学院导演专业硕士毕业,1991年6月,推出了硕士毕业作品《等待戈多》,该剧在中央戏剧学院小礼堂上演。1993年,孟京辉创作并导演《思

凡》，该剧体现出了鲜明的超前意识，成为中国小剧场戏剧自诞生以来最优秀、最具原创力的保留剧目。同年，孟京辉又推出了法国作家让·热奈的荒诞戏剧《阳台》。1994年年底，孟京辉自己创作并导演了小剧场戏剧《我爱×××》，进行了一次成功的关于语言的形式实验。其后又导演了《坏话一条街》《恋爱的犀牛》《盗版浮士德》等戏剧，在票房上皆获得极大成功。

这些作品以饱满的激情和独特的形式既得到了观众的赞赏，也得到了业内人士的认可。综观他的作品，其特点一是形式上的锐意创新，二是内容上的社会批判性和政治讽刺性，三是表演上的即兴发挥。

形式的创新首先表现在戏剧语言的运用上。传统戏剧（主要指话剧）中语言（即台词）的功能不外两种：一是表现人物，二是推动情节，语言要求简洁、传神、具动作性。而在孟京辉的戏剧中，我们强烈地感受到传统的、经典的话剧语言模式被无情地肢解，取而代之的是一种极为芜杂的语言风格。在剧中，不仅各种语言形式杂糅在一起，比如极为典雅的诗化语言、纯属无意识的喃喃自语、极富民间色彩的民谣、绕口令等融为一体；而且语言的表述方式也有了很大变化，比如叙述、念诵、吟唱等被灵活圆熟地结合在一起。它们以一种极为直观的形式冲击着观众的视听。其中最有代表性的是《我爱×××》，该剧是一部90分钟的小剧场戏剧，它没有任何情节、故事、剧中人物，而是由演员朗诵750句内容不同的"我爱……"贯穿始终。这750个长短句被分为四个部分："不由分说""字幕""说的比唱的好听"和"说到做到"，它将纵跨一个世纪、横跨全世界的诸多事件和人物连缀起来，如新世纪的钟声、哲学家、列宁去世、五讲四美三热爱、朦胧诗、集体舞、卡拉OK等等。这种连缀带有极大的强制性，句与句之间没有任何逻辑联系，每一句都是横空出世、突如其来，而且很多段落都像是一个人在无意识地喃喃自语。

在戏剧结构上，孟京辉最为擅长的是拼贴。在他的戏剧里，我们很难找到有始有终、有因有果的情节线索，作品呈现给我们的往往是一些戏剧片段的组接。一种比较明显的拼贴是将两种不同题材的作品的相关情节放置在一起，如《思凡》就是将我国传统昆曲《思凡·双下山》和外国名著《十日谈》的部分章节放在了一起，这两者因为同时表达了"性"这一主题而被编导者扭接在了一起。

另外，孟京辉的小剧场戏剧在表现方式上还融入了朗诵、舞蹈、哑剧、电影、说唱、地方戏、流行歌曲等多种艺术元素，这使他的戏剧在舞台呈现上显得活泼洒脱、意趣横生。

孟京辉小剧场戏剧的另一个重要特点，是其剧作表现出强烈的社会批判意识和浓烈的青春激情。孟京辉成长于充满启蒙及理想主义色彩的20世纪80年代，他在进行戏剧创作时常常听从于青春激情和生命感受的引导，"直面人生，干预生活"，这

种干预不仅直指现实生活中显性的人和事，还包括精神层面的文化传统、价值取向等等。

孟京辉的剧作对社会政治的批判总是不遗余力，比如《一个无政府主义者的意外死亡》就对国家机器的警察系统进行了无情地揭露和批判。该剧讲述了这样一个故事：1969年，米兰车站发生了一起炸弹爆炸案，警察局逮捕了一名犯罪嫌疑人，这名无政府主义者被指控为凶手。他在受审期间，突然从拘留所楼上摔到大街上死亡，警察局为了遮人耳目，找来疯子作家编造故事，说犯罪嫌疑人是"意外死亡"。在编造故事的过程中，警察丑态百出，警察系统的严肃性、公正性、神圣性也在滑稽可笑的场面中荡然无存。孟京辉针对该剧谈到自己的立场和态度时说："强调人的尊严，将笑作为武器向世间一切不公宣战，反对强权和压迫，嘲弄小资产阶级的风花雪月，讽刺社会生活中令人唾弃的陋习，向值得尊敬的伟大灵魂致敬，为一切具备人民性的纯朴心灵讴歌。"

孟京辉小剧场戏剧对社会刻薄凌厉的批判是建立在他对生命意义的执著追求上的，因此他执导的剧作一方面流露出嬉皮士式的玩世不恭，一方面却又饱含着生命激情。比如《思凡》通过展现一对和尚尼姑的春情萌动和外国青年的男欢女爱，唱出了一曲青春生命的颂歌。小和尚本无和尼姑色空难以抑制生命的冲动，双双挣脱佛教律令的羁绊走向凡尘；沐浴在人性解放的光辉之下的异国青年则尽享男欢女爱的甜蜜浪漫。虽然是一部谈"性"的剧作，但作品并没有流于情色，而是以其饱满的生命激情和温馨的人性光芒深深打动了观众。

在近十年的戏剧探索中，孟京辉凭着他的青春激情和执著追求，全身心地投入到小剧场戏剧的实验之中，其中他既遭受过批评和斥骂，同时也得到过赞赏和认同。在他看来，戏剧是由演员和观众共同创造的艺术，任何一部戏剧都必须使观众能够迅速了解，并能即刻产生共鸣。观众不是一帮冷漠的看客，他们就像你身边的亲人和朋友一样，热情而又冷静，敏感而又宽容，随时都准备与你沟通，并与你一起感动。

6. 梅兰芳《贵妃醉酒》

京剧作为中国最重要的地方剧种，其历史可追溯至1790年的四大徽班进京。徽班为乾隆皇帝祝完寿后，从此留在了北京。为了站稳脚跟，他们吸收了秦腔的腔调和剧目，也将楚调皮黄中的西皮调融合了进来，同时，还借鉴了昆曲的表现方法、声腔曲调和部分剧目。就这样，经过数十年的创造革新，京剧终于在混乱杂陈中渐渐孕育形成。

京剧在20世纪20—30年代趋于鼎盛，出现了四大花旦（梅兰芳、程砚秋、尚小云、荀慧生），著名老生余叔岩、马连良、周信芳、言菊朋、高庆奎，著名武生杨

小楼等名角，推出了《贵妃醉酒》《霸王别姬》《荒山泪》《锁麟囊》《杜十娘》《夜奔》等经典剧目。

《贵妃醉酒》是梅派的代表剧目。梅兰芳(1894—1961)，名澜，字畹华、浣华，江苏泰州人。1894年出生于北京的京剧世家，8岁学戏，他并非天才，只是非常勤奋刻苦，10岁登台，17岁成名。1913年他首次到上海演出就风靡了整个江南。返京后创演时装新戏《孽海波澜》等剧目。1918年后移居上海，这是他戏剧艺术炉火纯青的顶峰时代，他综合了青衣、花旦、刀马旦的表演方式，创造了醇厚流丽的唱腔，形成独具一格的梅派。1927年北京《顺天时报》举办中国首届旦角名伶评选，梅兰芳因功底深厚、嗓音圆润、扮相秀美，被推选为京剧四大名旦之首。

1919年和1930年，梅兰芳先后率团出访日本和美国，获得巨大成功，被美国波莫纳大学和南加利福尼亚大学授予文学博士学位。抗战爆发后梅兰芳蓄须明志不为日本人演出，表现出了可贵的民族气节。新中国成立后，梅先生回北京定居，任文化部京剧研究院院长、中国戏曲研究院院长等职，1961年8月8日在北京去世。

《贵妃醉酒》又名《百花亭》，源于乾隆时花部地方戏《醉杨妃》，是梅兰芳精雕细刻的拿手杰作之一。此剧旧本主要描写杨玉环醉后怀春的心态，表演色情，格调低俗。梅兰芳去芜存精，从人物情感变化入手，将她改成了一本表现一个失宠妃子落寞心情的载歌载舞的单折戏。剧写杨玉环与唐明皇相约在百花亭品酒赏花，届时玄宗却没有赴约，而是移驾到西宫与梅妃共度良宵。面对良辰美景，杨贵妃却只能花前月下闷闷独饮，喝了一会儿不觉沉醉，万般春情难以排遣，一时春情萌动不能自持，竟至忘乎所以，面对高力士等一干太监宫女，频频饮酒，自怨自艾，直至大醉，怅然返宫。

梅先生的嗓音高宽清亮、圆润甜脆，音色极其纯净饱满，其唱腔悦耳动听，清丽舒畅，无论是柔曼婉转之音抑或昂扬激越之曲，都无不出自心声，感人至深，细致入微地将杨贵妃期盼、失望、孤独、怨恨的复杂心情一层层揭示出来。梅先生在该剧中还独创了衔杯、卧鱼、醉步、扇舞等高难度的身段动作，既以外形动作表现这个失宠贵妃的心理变化过程，同时也极富美感，赋予剧作独特的审美价值。

7. 红线女《关汉卿》

粤剧是中国广东地方戏曲剧种之一，用广州话演唱，主要流行于说粤语的地区。明末清初，许多以弋阳腔、昆山腔为主的"外江班"进入广东，广东本地人对此进行改造形成"广腔"，并出现了"本地班"，其中佛山的戏剧活动最盛，建有"琼花会馆"（"琼花宫""琼花庙"等俱是供奉火神华光的馆所，广东的戏班供奉火神是为了祈求它的保护，使戏棚、戏台免于火灾）。清朝，"本地班"又逐步融合了"梆子"以及"西皮、二簧"（梆簧腔）等腔调，同时吸收广东民间乐曲和

时调，逐渐形成粤剧。

粤剧的传统剧目，早期主要有《一捧雪》等所谓"江湖十八本"；清同治七年（1868）以后，又有《黄花山》等"新江湖十八本"；清光绪中叶，出现了侧重唱功的"粤剧文静戏"，如《仕林祭塔》等，称为"大排场十八本"。现在经过整理较有影响的剧目有传统剧《平贵别窑》《凤仪亭》《赵子龙催归》《宝莲灯》《西河会》《罗成写书》，现代戏《山乡风云》等。已经摄制成影片的有《搜书院》《关汉卿》等。近年还推出了首部以动画为载体的粤剧电影《刁蛮公主戆驸马》。粤剧名伶主要有邝新华（文武老生）、姜魂侠、梁萌棠、白驹荣、千里驹（原名区家驹，花旦）、芳艳芬（原名周东仕，花旦）、薛觉先（小生）、马师曾（丑角）、红线女、罗品超（原名罗肇鉴）、任剑辉等。

粤剧《关汉卿》是马师曾和杨子静、莫志勤根据田汉的同名话剧改编的，是1958年为了纪念世界文化名人关汉卿创作活动700周年的作品。关汉卿本是元代的杂剧大家，一生创作了60多部杂剧。他性格刚直，曾自诩是一个"蒸不烂、煮不熟、捶不扁、炒不爆、响当当的铜豌豆"。粤剧《关汉卿》写的是关汉卿在听闻贫民女子朱小兰的不幸遭遇后极为愤慨，决定以此创作杂剧《窦娥冤》。他的这一正义行为得到了红颜知己朱帘秀的支持，同时，他的徒弟及好友赛帘秀、王和甫等也纷纷相助，使《窦娥冤》在历经重重阻拦后得以公演。《窦娥冤》的上演使朝廷官僚们心惊肉跳，他们既恨又怕，最终将关汉卿和朱帘秀两人关进监牢。面对敌人的劝诱，关汉卿拒不相从，共同的理想和事业，倒使关、朱二人的心紧紧连在一起。后来因为狱外百姓的帮助以及朝廷的纷争，关汉卿免于一死，被判驱逐出城，押往杭州，朱帘秀在卢沟桥为其送别，充满了悲剧氛围。

粤剧名伶马师曾和红线女分别饰演关汉卿和朱帘秀，其优美的唱腔和精到的表演得到人们的肯定和喜爱。此剧排演完毕后，曾赴武汉为共产党八届六中全会专场演出。1954年又赴朝鲜演出，在朝鲜的几个大城市演出了32场，金日成亲自观看演出。赴朝鲜演出前该剧还在北京进行了汇报演出，毛主席观看演出并亲笔题赠："马红妙技真奇绝，恼人一曲双飞蝶。顾曲尽周郎，周郎也断肠，卢沟波浪咽，以送南行客。何必惜分襟，千秋共此心。"1960年该剧被拍成电影。

二、外国戏剧名作赏析

1. 索福克勒斯《俄狄浦斯王》

《俄狄浦斯王》的作者索福克勒斯（公元前496—公元前406），一生共创作了100多部戏剧，有7部传世，其中以悲剧居多。曾参加过30次戏剧比赛，获奖24次，是古希腊三大悲剧家中取得成就最高的一位。

《俄狄浦斯王》是一部四幕悲剧，取材于古希腊神话。剧写忒拜城瘟疫肆掠，

神谕只有找到杀死前国王的凶手,瘟疫才能解除。国王俄狄浦斯询问内兄克瑞翁前国王被杀的详细情景,克瑞翁说前国王是在一次外巡途中,被一伙强盗所杀,当时只有一个牧羊的仆人逃回。俄狄浦斯又请来先知询问,先知说他就是杀死国王的凶手。俄狄浦斯非常生气,由此惊动了王后,王后宽慰他说这种预言都是不可信的,她还提起前国王曾被预言会被自己的儿子杀死,可他们的儿子在刚出生时就被抛弃了,前国王是在一个三岔路口被外邦强盗杀死的。不想王后的这番话让俄狄浦斯大为不安,他忆起自己在任这个国家的王之前曾经在一个三岔路口杀死过一个老人,自己也是因为被预言会杀父娶母,才从自己的王国逃出来的。俄狄浦斯立即传唤当时逃回的牧羊人,正在此时,他原来所在的王国有信使传报让他回去继承王位,他闻讯稍稍心安,认为自己逃脱了杀父的命运,为避免娶母的厄运,他拒绝回去。报信人于是说明真相,说他并不是国王的亲生子,而是从一个忒拜的牧羊人手里救下的婴儿。由于婴儿的脚被钉得又红又肿,故而取名俄狄浦斯("又红又肿的脚")。这时,牧羊人被找到了,这个牧羊人就是当时丢弃婴儿的人,他说出了真相。一切都水落石出,可怕的"杀父娶母"的神谕在俄狄浦斯身上一一应验了,俄狄浦斯冲进王宫,发现王后,也就是自己的母亲已经自杀身亡。悲愤不已的俄狄浦斯用金针刺杀了双眼,离开王宫,开始了流亡生涯。

该剧是索福克勒斯所创作的三部曲中的第一部,其后的《俄狄浦斯在科罗诺斯》描写了俄狄浦斯的流亡命运。

《俄狄浦斯王》是一部典型的命运悲剧,反映了古希腊人对命运的恐惧以及人类与命运抗争的坚强意志和巨大力量。俄狄浦斯王是一个敢于和命运斗争的人,他勇敢正直、富于智慧,是一个关心民生疾苦的明君。他无形中犯下弑父及与母亲乱伦之罪的原因并非是其德行有亏,而是命运使然。为了逃脱这一厄运,他已竭尽全力,却仍未能避免。最后他以残酷的自裁使全剧的悲剧氛围达到顶点,让人产生恐惧和悲壮之感。

该剧被亚里士多德视为古希腊悲剧的典范,它无论在悲剧冲突设置、悲剧人物刻画还是悲剧效果营造上,都古希腊戏剧剧场遗址充分体现了古希腊悲剧的特色。该剧创造

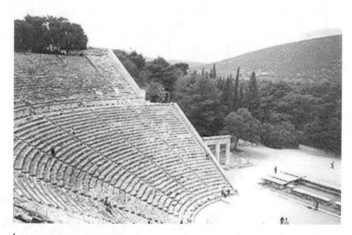

古希腊戏剧剧场遗址

[英]威廉·莎士比亚

了"闭锁式"的戏剧结构，也就是选择整个事件临近尾声，也是最高潮的部分来展开情节，在情节推进的过程中，通过倒叙交代事件的前因。剧作凭借"突转"和"发现"来结构情节，使剧作充满悬念。

索福克勒斯在该剧中增加了"第三个演员"，使古希腊悲剧表演的形式更加成熟，并由此固定下来，成为古希腊悲剧在相当长一段时间内的程式规范。

2. 莎士比亚《哈姆雷特》威廉·莎士比亚

《哈姆雷特》是欧洲文艺复兴时期威廉·莎士比亚(1564—1616)的代表作，莎士比亚是英国伟大的诗人和戏剧家，于1564年4月23日出生在英国中部爱汶河畔的斯特拉福镇，18岁结婚，生有二子一女。1587年左右到伦敦，做过马童、提词员、演员、编剧。1594年成为"宫内大臣供奉"剧团的主要成员及股东。1610年回家乡定居，1612年不再写作，1616年4月23日去世。一生创作了37个剧本，2首长诗，154首十四行诗。

莎士比亚的戏剧大致分为四类：悲剧、喜剧、历史剧和传奇剧。其代表作有《哈姆雷特》《奥赛罗》《李尔王》《麦克白》等"四大悲剧"。

《奥赛罗》是一部关于嫉妒的悲剧。摩尔人奥赛罗得到了高官和美女，这引起了小人伊阿古的强烈嫉妒，在他的挑唆下，奥赛罗以为自己的妻子有外遇，因为嫉妒而杀死了她，当真相大白，他也掉进了自己心灵的炼狱。

《李尔王》是一部探讨家庭伦理规范的悲剧。剧中李尔王将国土分给了口蜜腹剑的大女儿和二女儿，小女儿《哈姆雷特》剧照 劳伦斯·奥立弗饰演哈姆雷特因不愿阿谀奉承而一无所得。后来，狠心的大女儿和二女儿将李尔王赶走，已是法国王后的小女儿为救父亲率军攻入，父女团圆。但战事不利，考狄利娅被杀死，李尔王守着心爱的小女儿的尸体悲痛地死去。

《麦克白》是一部揭露和鞭挞野心的心理悲剧，剧中麦克白受野心驱使，杀害了国王，并残酷的杀害了国王身边的人，最终众叛亲离，为国王之子所杀。

《哈姆雷特》是四大悲剧中艺术成就最高的一部。该剧5场20幕，取材于12世纪的《丹麦史》，写哈姆雷特的叔父杀死国王老哈姆雷特代而为王，并娶王后为妻。

国王魂灵告诉哈姆雷特真相，哈姆雷特决意复仇。但因其性格的原因而一再延宕，并误杀老臣波洛涅斯，老臣之子为报父仇，受哈姆雷特叔父的挑唆，在和哈姆雷特进行格斗时，企图用有毒的剑致哈姆雷特于死地。不想在决斗中，由于无意中剑的交换导致二人皆死在毒剑之下，临死前哈姆雷特刺死叔父，其母也因误服毒酒而死。

《哈姆雷特》的艺术成就主要体现在以下三方面。

（1）人物塑造。莎士比亚致力于通过人物内心矛盾冲突的描写来揭示人性的深层内涵，因此剧中主要人物的性格都具多面性，具有很大的解读空间，其中哈姆雷特最为典型，有"一千个读者就有一千个哈姆雷特"之说。

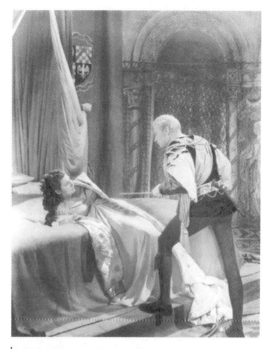

《哈姆雷特》剧照，劳伦斯·奥立弗饰演哈姆雷特

要弄清哈姆雷特到底是个怎样的人，必须先揭开他的"延宕"之谜，也就是哈姆雷特在知道了杀父仇人是谁之后，为什么迟迟不采取行动。

哈姆雷特是丹麦王子，他接受了人文主义教育，对爱情、友谊和人生都抱有美好乐观的信念，丹麦人民也对他寄予厚望。可突然父死母嫁、王位被篡夺，哈姆雷特深受打击，一时间世界的错乱和罪恶在他眼前一一展现：叔叔克劳狄斯杀死兄长、夺取王位、霸占嫂嫂，还试图以奸诈的手段置王子于死地；母后在父亲尸骨未寒时改嫁；情人、朋友也受人唆使来试探他的疯狂与否……

曾经的快乐王国现在变成了"冷酷的人间"，哈姆雷特对世界的看法发生了根本性的改变，他开始对人、对人生的意义产生了深深的怀疑，"生存还是毁灭"成了横亘在他面前的一个难题，复仇由此变得不再重要。迷惘、焦虑、惶惶不安的情绪和心态，笼罩在哈姆雷特复仇的过程中，这也就有了他行动上的犹豫和延宕，使他成了思想的巨人，行动的矮子。

他的这种情绪也是欧洲文艺复兴晚期信仰失落时人们进退两难的矛盾心理的象征性表述。哈姆雷特形象身上所表现出来的关于人性复杂、人性悖谬的思想，成了近代欧洲文学的一个基本母题。

哈姆雷特的反省精神对我们今天的青年极具启示意义。在这个经济高度发达的

时代，人们的信仰逐渐缺失，物质享受成为我们追逐的重心，"那种痛苦的思考，那种对自我的怀疑，那种对世界与自我的双重否定，那种对人性的爱护与对人性恶的深刻洞察的矛盾交织，那种深广的思考能力和行为的谨慎"①，这种可贵的哈姆雷特精神在我们今天的大多数人身上都是缺失的。

（2）情节结构。作为一个复仇故事，它有三条线索：哈姆雷特为父被谋杀篡权复仇，雷欧提斯为被哈姆雷特无意杀死的父亲波洛涅斯复仇，福丁布拉斯为其在战场上比武丧生的父亲复仇。三条线索以哈姆雷特的复仇为主线，其他两条为副线，交错发展而又主次分明。其中重点写了哈姆雷特一家和奥菲莉娅一家的种种纠葛。剧本还写到四组误杀：英国国王误杀丹麦国王派来的信使，哈姆雷特误杀波洛涅斯和后来的雷欧提斯，克劳狄斯误杀王后。重重误杀表现了人物与环境之间不依人的意志转移而导致的阴差阳错的悲惨结局，这使该剧又具有了从古希腊悲剧延续而来的命运悲剧的色彩。当然该剧并不是一个简单的命运悲剧，而是一部显示了深刻的人性思考的性格悲剧、心理悲剧。

（3）戏剧语言。莎士比亚的戏剧语言充满诗性和哲理，比如"到女人身边别忘了带上鞭子"等都成了脍炙人口的经典语录。莎士比亚还善于运用内心独白将隐藏在人物内心深处的思想、情感、欲望等多层次展示出来。比如那段著名的"生存还是毁灭"：

哦，活下去还是不活：这是问题。要做到高贵，究竟该忍气吞声来容受狂暴的命运矢石交攻呢，还是该挺身反抗无边的苦恼，扫它个干净？死，就是睡眠——就这样；而如果睡眠就等于了结了心痛以及千百种身体要担受的皮痛肉痛，那该是天大的好事，正求之不得啊！死，就是睡眠；睡眠，也许要做梦，这就麻烦了，我们一旦摆脱了尘世的牵缠，在死的睡眠里还会做些什么梦，一想到就不能不踌躇。这一点顾虑正好使灾难变成了长期的折磨。谁甘心忍受人世的鞭挞和嘲弄，忍受压迫者虐待、傲慢者凌辱，忍受失恋的痛苦、法庭的拖延、衙门的横暴，做埋头苦干的大才、受作威作福的小人一脚踢出去，如果他只消自己来使一下尖刀就可以得到解脱啊？谁甘心挑担子拖着疲累的生命，呻吟，流汗，要不是怕一死就去了没有人回来的那个从未发现的国土，怕那边还不知会怎样，因此意志动摇了因此便宁愿忍受目前的灾殃，而不愿投奔另一些未知的昔难？这样子，顾虑使我们都成了懦夫，也就这样子，决断决行的本色蒙上了惨白的一层思虑的病容，本可以轰轰烈烈的大作大为，由于这一点想不通，就出了别扭，失去了行动的名分。啊，别作声！美丽的奥菲莉娅！——女神，你做祷告别忘掉也替我忏悔罪恶。

① 薛毅：《读书》，1996年8月，第47页。

3. 易卜生《玩偶之家》

亨利克·易卜生（1828—1906），挪威著名的剧作家，他的父亲是一位经营木材生意的商人，但在他幼年的时候就破产了。易卜生少年时期就饱尝了生活的艰辛，也感受到了社会的不平等。他酷爱文学，在阅读文学名作之余，也提笔抒泄自己心中的愤懑。1848年，席卷欧洲的资产阶级革命热潮也蔓延到了挪威，易卜生受到感召，来到首都，并带去了自己的处女作《凯替莱恩》，从此一发不可收拾。1852年，24岁亨利克·易卜生的易卜生担任了卑尔根剧院的编导和舞台主任，创作了大量挪威语剧本，成为挪威民族戏剧的创始人。1898年，挪威文化界为祝贺他的70大寿，在国家剧院为他树立铜像。1906年5月23日，78岁的易卜生辞世，挪威为他举行了盛大的葬礼，向这位戏剧大师表达了崇高的敬意和无尽的哀悼。

[挪]亨利克·易卜生

易卜生的戏剧风格多样，在他的创作中期，主要表现为现实主义风格，其代表作有《青年同盟》《社会支柱》《玩偶之家》《群鬼》《人民公敌》等，这些社会问题剧反映社会现实鞭辟入里，振聋发聩，其尖锐性和深刻性都达到了批判现实主义戏剧的高峰。

《玩偶之家》曾译名为《娜拉》或《傀儡家庭》，该剧描写热情、善良、单纯的娜拉为挽救丈夫的生命，曾经假冒父亲的名义借了一笔款。8年后，娜拉的丈夫海尔茂要解雇他银行的职员克洛克斯泰，而此人正是娜拉的债主。克洛克斯泰以此要挟娜拉，让她替自己说情。单纯的娜拉以为向丈夫说明真相一定能打动丈夫，并得到他的理解。但事与愿违，自私、虚荣、胆怯、跋扈的丈夫给了娜拉无情的斥责。后来这件事在娜拉好友的帮助下逐渐平息，但看清真相的娜拉再也回不到自以为的和谐美满的家庭生活中了，她认清了自己的玩偶身份，也看清了丈夫温文尔雅的外表下所包藏的冷漠与虚伪，她最终选择了出走。

在该剧中，易卜生将资产阶级家庭中的深刻矛盾揭露了出来。表面上，资产阶级家庭给人温馨和谐的印象，让人看见了一种健康稳定的社会景象。但在这美丽面纱的背后，存在着种种丑恶和虚伪：道德上的双重性、思想禁锢、背叛、欺骗等，各种不安定因素被掩藏和遮蔽。易卜生对此进行了无情的揭露，他指出资产阶级社

会地位和权力的取得并没有遵循他们提出的"自由、平等、博爱"的口号。他通过娜拉这个敢于反思和反抗的中产阶级的妇女形象的塑造,传达了他对社会的观察以及他的社会理想。创作该剧时的易卜生对个人依靠自身的努力获得解放持乐观态度,虽然娜拉在许多方面前途未卜,但她的出走受到了中产阶级的热烈喝彩,在许多国家,娜拉成为妇女寻求解放和平等的一个象征。

易卜生的戏剧并不是单纯地进行社会批判,他总是立足于社会现实,试图对身处其间的人物进行深刻的人性剖析,他曾自述:"呈现在我们面前的不是思想冲突,也不是现实生活的环境,我们看到的是人性的冲突,而在冲突的深处,思想在斗争——被击败了,或取得了胜利!"这揭示了他戏剧的本质,他力图将心理分析、思想性和社会意义有机结合起来,在后期的《野鸭》《海达·高布尔》等作品中他成功地做到了这一点。

易卜生对中国戏剧产生过重大影响。早在清末民初,我国翻译家林纾就把《群鬼》译成中文。1914年,春柳社首次把《娜拉》搬上中国舞台。"五四"时期,易卜生戏剧更如狂飙一般席卷了中国剧坛。1918年《新青年》推出了"易卜生专号",《群鬼》《人民公敌》《海上夫人》《野鸭》等也纷纷上演。其中《玩偶之家》影响最大,"娜拉出走后将怎么样"成为当时中国青年热议的问题。易卜生的戏剧创作艺术还对中国的戏剧家欧阳予倩、洪深、曹禺等产生了深刻影响,在胡适的《终身大事》、曹禺的《雷雨》《日出》中都可以窥见易卜生的影子。

4. 布莱希特《四川好人》

贝克特·布莱希特(1893—1956),德国戏剧大家,一般认为他所提出的演剧理论是世界三大演剧体系之一(另两大家是苏联的斯坦尼斯拉夫斯基和中国的梅兰芳)。布莱希特1893年2月4日出生于伐利亚州。1917年进慕尼黑大学学习文学,兼攻医学。1918年德国十一月革命爆发,

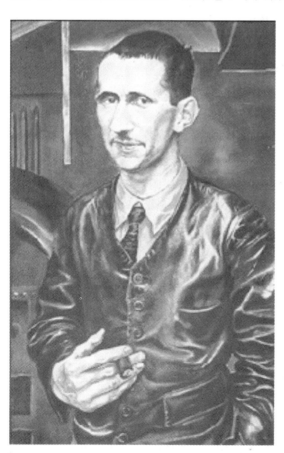

[德]贝克特·布莱希特

他被派往战地医院服务。革命失败后,继续大学学习,对戏剧发生浓厚兴趣,从此开始戏剧创作。1926年,布莱希特开始研究马列主义,形成自己的独特艺术见解,初步提出史诗(叙事)戏剧理论与实践的主张。1933年希特勒上台,他带着妻子儿女逃离德国,开始了长达15年的流亡生活。1948年10月返回柏林(东)定居。1949年与汉伦娜一起创建和领导柏林剧团,并亲任导演,全面实践他的史诗戏剧演剧方法。1956年8月因心脏病突发逝世。

他一生创作了大量戏剧剧本,著名的有《圆头党和尖头党》《第三帝国的恐怖与灾难》《卡拉尔大娘的枪》《伽利略传》《大胆妈妈和他的孩子们》《四川好人》《潘蒂拉老爷和他的男仆马狄》《高加索灰阑记》等。他还以演说、论文、导演阐释等形式,阐述他所提出的史诗戏剧的理论原则和演剧方法,其中较重要的有《中国戏剧表演艺术的间离方法》《论实验戏剧》《戏剧小工具篇》《戏剧小工具篇补遗》《大胆妈妈和她的孩子们》等剧的导演分析等。

布莱希特史诗戏剧理论是在20世纪20—30年代逐步形成的,这种戏剧以辩证唯物主义和历史唯物主义的思想认识生活、反映生活,他采用自由舒展的戏剧结构形式,多侧面地展现宽广丰富的社会内容,让读者看见生活的真实面貌和它的复杂性、矛盾性,促使人们思考,激发人们变革社会的热情。同时,布莱希特为了更好地实现他的史诗剧的演出效果,提出了"间离方法"的演剧方法,又称"陌生化方法",这是对旧有戏剧的"共鸣"模式的反叛。他指出,出神入迷的共鸣状态,会使观众丧失对剧中事件与人物的批判能力。为了恢复观众的"理性",他要求演员必须游离于他所表演的剧情之外,演员要高于角色、驾驭角色、表演角色,用清醒的思维把观众引导到他们的现实世界中去。剧本中的音乐舞蹈和舞台设计,也必须保持独立性,与剧本隔离。为了强化"间离"效果,布莱希特还对戏剧的结构形式加以改造,他打破了剧情的完整性,不时用合唱、歌舞中断连贯的戏剧演出,或者让人物直接向观众发表议论,以提醒观众这是在演出的事实,使观众与舞台上的人物事件隔离开来,消除"共鸣",形成"陌生化"的效果。

与布莱希特的理念形成鲜明对比的是苏联斯坦尼斯拉夫斯基(以下简称斯氏)的演剧理论。斯氏继承并发扬了西欧和俄罗斯的现实主义演剧系统,并运用心理学、生理学等学科的发展成果,深入探讨了表演艺术的创作过程,创建了"斯氏演剧体系"。这个体系的基本点就是要求演员应该"进入角色""演员和角色之间要连一根针也放不下";他还提出要在观众和演员之间建立"第四堵墙",演员应该在舞台上"忘我"地"再现"生活场景。布莱希特所做的恰恰是推翻这堵墙,而中国的梅兰芳,根本就没意识到这堵墙的存在,因为中国戏曲表演的高度程式化,从

来不会给观众造成生活幻觉。布莱希特极为推崇中国戏曲艺术的表演方法，我们也不难看出他们二者之间的联系。

《四川好人》看似一部和中国有关的戏剧，实则不然。这是一部寓言剧，"四川"只是一个泛指。布莱希特早在1930年就开始构思《四川好人》，1940年剧本最终完成，1943年首演，该剧是布莱希特倾注心力最多同时也深受他本人喜爱的剧作。该剧说的是有三位神仙下凡来到人间寻访好人，一时找不到落脚之处，好心的妓女沈德收留了他们，为答谢她，三位神仙资助沈德开了一家小型烟店，好心的沈德无偿地给邻居、亲友和求助者提供食宿。然而，这位"贫民窟的天使"的善心义举不但没得到好报，还弄得自己的烟店难以为继。这时她的表兄隋达出现了，隋达与沈德的为人截然相反，他待人苛刻，处事精明，把沈德的烟店打理得井井有条。这时，从"旅途归来"的沈德爱上了一位失业飞行员——一个自私自利的骗子，被"爱情"蒙蔽了双眼的沈德为了帮助他，准备卖掉烟店，大举借贷，致使烟店濒临倒闭。表兄隋达不得不再次出手相救，他在一间破屋子里开设了一家卷烟工厂，利用残酷的剥削手段和严格的经营管理使工厂规模渐大，生意日渐兴隆。人们在感激隋达给了他们工作和面包的同时，又十分怀念善良的沈德。于是有人怀疑隋达谋害了他的表妹，霸占她的烟店，并将他告上了法庭。在三位神仙乔装打扮的法官面前，隋达说出了真相，原来他就是戴着面具的沈德，她抱怨："既要善待别人，又要善待自己，这我办不到！"三个神仙在这个问题面前也束手无策，只得失望地回归天庭。

人是不是应该力争做个好人（自己活得好，并且常行善事）？可为什么好人总是得不到好报？这个时时刻刻存在于我们心中的诘问，布莱希特用《四川好人》这部戏剧进行了形象化的阐释。在剧中，作者为我们描绘了一个这样的世界："每当我行善事，我就无法生活下去；每当我违反神意，违反本愿去作恶，我就能活得好，活得体面。行善带来的是破产和饥饿，作恶赢来的是财富和权势。"在这样的社会里，一个人要想尊严地活着并行善事，可能吗？这是个多么残酷的道理！布莱希特凭借他对人世的敏锐观察，入木三分地为我们描画了一副连神仙都没办法解决的矛盾图景，并以此引起观众的深思。

5. 契诃夫《樱桃园》

安东·巴甫洛维奇·契诃夫(1860—1904)，是世界著名的三大短篇小说巨匠之一（其他两位是法国的莫泊桑，美国的欧·亨利），同时他也是俄国知名的戏剧家。契诃夫1860年1月29日出生于罗斯托夫省塔甘罗格市，1879年进莫斯科大学医学系，1884年毕业后在兹威尼哥罗德等地行医，广泛接触平民和了解生活，这对他的文学创

作有良好影响。他早年从事小说创作，是个多产的作家，后期转向戏剧。1904年6月，契诃夫因肺炎病情恶化，前往德国的温泉疗养地黑森林的巴登维勒治疗，7月15日逝世。

契诃夫创作的主要戏剧作品有《伊凡诺夫》（1887）、《海鸥》（1896）、《万尼亚舅舅》（1896）、《三姊妹》（1901）、《樱桃园》（1904），这些作品大都取材于中产阶级的小人物，反映了俄国1905年大革命前夕知识分子的苦闷和追求。其剧作的特色是具有浓郁的抒情性和丰富的潜台词。不过他的剧作最初备受争议，直到20世纪60年代作为剧作家的世界性地位才开始得到承认，他的抒情性的心理戏剧被认为是20世纪现代戏剧的开端。

《樱桃园》是一部抒情性的内心活动与戏剧性的外在活动高度统一的现实主义戏剧，具有鲜明的象征主义色彩。该剧没有什么复杂的故事情节，写的是一座樱桃园的女主人朗涅夫斯卡娅为了挽救樱桃园即将被拍卖的命运，从巴黎回到了俄罗斯故乡，此时的她因为无所事事又挥霍无度已经到了入不敷出的地步，她童年的朋友兼仆从——罗巴辛建议她把樱桃园改造成别墅出租。女主人虽然极不情愿，但因为生活所迫不得不卖掉樱桃

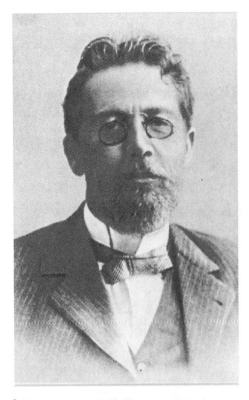

［俄］安东·巴甫洛维奇·契诃夫

《樱桃园》剧照

园，而购得樱桃园的新主人正是新兴的农民商人罗巴辛。朗涅夫斯卡娅在失去樱桃园后落了几滴眼泪，然后失落地离开了。终场的舞台指示是："远处，仿佛从天边传来了一种琴弦绷断似的声音，忧郁而缥缈地消逝了。又是一片寂静。打破这寂静的，只有从远处隐隐传来砍伐树木的斧头声。"这代表着时代进步的砍伐声既让人无限怅惘，又流露出一丝告别旧生活、迎接新生活的欢欣。

契诃夫一生做着戏剧散文化的努力，他不像托尔斯泰要主张什么，也不像高尔基要打倒什么，他只是客观地、温和地记录下那些形形色色的人物：没落的贵族、过气的演员、寂寞的医生、负债的小地主、消索的知识分子、永不毕业的大学生，以及那些可笑的、可悯的、善良的小人物。因此他要求戏剧行动也要像生活一样简单，同时也要像生活一样复杂。日常生活环境，包括天气的寒冷或温暖、花草的开放或凋谢，于契诃夫的戏剧都不是可有可无的，它们衬托着人物的心境、预示着社会大背景。

象征手法在《樱桃园》中的运用非常广泛，其中最宏大的象征性形象就是那座开满白花的樱桃园，它虽然美丽高贵，但却仍然抗拒不了被拍卖改建成别墅的命运，这实际上预示着这个园子的主人贵族阶级的没落。这种新旧交替，频繁地发生在人类历史的进程之中。在对樱桃园消失的悼挽中，我们发现了人类社会发展的普遍困惑和无奈，这里既有新生事物战胜落后事物的历史必然，也有物质生活挤压精神生活的困惑和无奈，美丽的"樱桃园"被实用的"别墅楼"所代替，也就意味着人类的精神家园也在被物欲挤压和毁灭。人类就这样在精神与物质的不可兼得、趋新与怀旧的两难选择、情感与理智的永恒冲突中困惑挣扎。

《樱桃园》本是一部俄罗斯文化味道十足的戏剧作品，但在它问世半个世纪之后，随着新的世纪交替，当新的物质文明以更文明的方式蚕食乃至吞食着旧的精神家园时，《樱桃园》这个剧本的文化含义越散发出其超越时空的永恒价值。这就是当今世界各大名导竞相排演《樱桃园》的原因所在。

中国著名导演林兆华就在中国本土重排了这一名剧，他在舞美、演员表演、舞台调度等方面都进行了独到的设计，让观众看到了一群被囚禁在无穷无尽的时空中的灵魂的低语和哀叹。他们自说自话，谈论着自己关心的事和过去的记忆，而商人罗巴辛为这群生活依靠即将被毁灭的人所提供的唯一解决办法，却谁也听不见。从他们的"独白"中，我们看见了剥除掉生活外衣后显现出来的生命本质，这正是契诃夫试图在《樱桃园》中表现的精神内核。

第二节　戏剧欣赏知识概要

一、中外戏剧发展简史

（一）中国戏剧发展概述

什么是戏剧？《中国大百科全书》中"戏剧"的定义是：

在现代中国，"戏剧"一词有两种含义：狭义专指以古希腊悲剧和喜剧为开端，在欧洲各国发展起来继而在世界广泛流行的舞台演出形式，英文为drama，中国又称之为"话剧"；广义还包括东方一些国家、民族的传统舞台演出形式，诸如中国的戏曲、日本的歌舞伎、印度的古典戏剧、朝鲜的唱剧等等。

这样说来，中国戏曲属于戏剧的一种，它是唯一中国土生土长的一种戏剧样式，是我国传统艺术的一枝奇葩。

相比于外国戏剧而言，中国的戏曲成熟较晚，直到南宋时期才真正成型，之前经历了漫长的孕育期。上古时代的原始歌舞含有一些戏曲的因子，西周末年出现了"优"人的表演艺术，"优"是由贵族、诸侯豢养的，专供他们声色之娱的职业艺人。通过人物扮演来进行调笑、讽刺，他还充任了"巫"的部分职能。

汉代出现了"百戏"，"百戏"是汉代各种伎艺歌舞的一种总称，相对于宫廷"雅乐"，它又被称为"散乐"。戏曲艺术中说、唱、做、打、舞等艺术要素在"百戏"中孕育而成。

唐代出现了歌舞戏与参军戏，歌舞戏顾名思义，就是通过人物扮演、且歌且舞来叙述一个故事的艺术形式，代表剧目有《踏谣娘》《兰陵王》《拨头》等。参军戏是在优戏表演艺术基础上发展起来的，类似于今天的相声，两个角色，一为参军，一为苍鹘，进行滑稽调笑的即兴表演。

宋代是一个市民文化极为繁盛的时代，这个时期出现了专门表演各类民间伎艺的场所——瓦舍，它促进了各类伎艺的融合交流。与此同时还出现了职业剧作家，当时叫"书会先生"，他们编写话本、剧本、曲词本等各种形式的脚本。上述种种因素促成了戏曲的雏形——宋杂剧的出现，它分两类：一是以对话为主的滑稽杂剧；二是以歌舞为主进行演唱的歌舞戏。金代又出现了院本，它和宋杂剧大致相同。

北宋末年在浙江一带诞生了真正的戏曲——南戏，也称为"戏文"。南戏将各种表现手段综合在一起，剧中有角色划分，人物扮演，具有相对完整的故事情节，有唱段、说白等，具备了王国维先生所说的"以歌舞演故事"的所有因素。现存的

南戏剧目有《赵贞女蔡二郎》和《王魁》两种。到了元代，一些杂剧也被改编成南戏来演出，产生了《荆钗记》《白兔记》《拜月亭记》《杀狗记》等四大南戏以及《琵琶记》这一南戏经典作品。

元杂剧（因其诞生于北方，又称北杂剧）的成型晚于南戏，它在元初才真正成型，它在剧本体例等各方面都不同于南戏。元代初年因科举不畅，导致大批文人沦落下层，以杂剧为武器，抒泄心中愤懑不平之气，创作了许多优秀的杂剧作品。其中最著名的有"元曲四大家"——关汉卿（《窦娥冤》《救风尘》）、马致远（《汉宫秋》）、白朴（《梧桐雨》《墙头马上》）和郑光祖（《倩女离魂》），此外还有《赵氏孤儿》《潇湘夜雨》等名作。其中最著名的杂剧作品当数王实甫的《西厢记》。

元杂剧在体制上的主要特点，一是"四折一楔子"，即元杂剧的长度一般是四场戏外加一两个"楔子"。"楔子"是木匠行业的一个术语，指用来榫合物件的头窄尾宽的小木片，元杂剧中的楔子亦取此意。在元杂剧情节不够贯通之处，常常插入一个"楔子"，以使其关目紧密、情节连贯。二是"一人主唱"，在元杂剧中，只有正旦和正末可以主唱，其他角色一般没有唱词。正旦主唱的剧本称为"旦本"，正末所主唱的剧本称为"末本"。三是"曲牌联套"，元杂剧中的一折由同一宫调的数支曲子组成。所谓宫调既是调高，也是调式，它所统摄的一组曲子又称套数，每一套数的曲子数量和排列顺序常常会按照惯例排列。每支曲子皆有曲牌，元杂剧所用的曲子多是北曲。元杂剧的套数就是演员的唱词，主要用来抒情、写景和咏物，也可用来叙事。除了唱词外，也还有一些简略的"宾白"和"科（介）"（动作、音效提示）。

到了明代，元杂剧逐渐衰弱，南戏则进一步发展，各种声腔剧种纷纷在民间兴起，出现了四大声腔：昆山、海盐、余姚、弋阳等。同时文人纷纷染指传奇创作，出现了三个流派，即梁辰鱼的昆山派、沈璟的吴江派和汤显祖的临川派。其中梁辰鱼的《浣纱记》，沈璟的《义侠记》，汤显祖的《紫钗记》、《紫箫记》、《还魂记》(即《牡丹亭》)、《南柯记》和《邯郸记》最为著名，有的作品至今仍在舞台上演出。

传奇在体制上有两个主要特点。一是"多场次、多出"，且分卷、标目。相对于元杂剧来说，传奇要长得多，每本戏基本长度是三十出以上，且整本戏分卷，基本是上下两卷，每一出标明题目。二是"多人主唱"，即无论角色主次，皆可有唱词。三是"曲牌联套"，这一点和元杂剧相同，只是所用曲牌不同。

传奇的兴盛一直持续到清中叶。清代出现了洪昇的《长生殿》、孔尚任的《桃花扇》以及市民作家李玉的《清忠谱》等名家名作。清后期，传奇因其过分雅化逐

渐衰落，地方戏兴盛，形成了"南昆北弋东柳西梆"四大系统。其中京剧从湖北、安徽发源，通过徽班进京而入驻北京，逐渐成为全国性大剧种。清代还出了一位著名的戏曲理论家李渔，他的《十种曲》盛演于舞台。他的主要戏曲理论著作有《词曲部》与《演习部》两篇，合称《笠翁曲话》。《笠翁曲话》的出现，标志着我国戏曲理论进入了成熟阶段。

在中国近、现代，话剧艺术开始兴起并兴盛，中国话剧是一个舶来品，是1907年在日本新派剧的影响下产生的。当时留日学生欧阳予倩等人组织了春柳社，模仿日本新派剧，演出了《黑人吁天录》，影响及于国内。"五四"运动后，欧洲戏剧传入中国，中国现代话剧兴起。在留美专攻戏剧的洪深努力下，1924年上演了根据英国王尔德的《温德米尔夫人的扇子》改编的《少奶奶的扇子》，大获成功。至此，中国现代话剧正式形成。郭沫若的历史剧《卓文君》《王昭君》《聂嫈》，田汉的《获虎之夜》《名优之死》，以及丁西林的《一只马蜂》《压迫》等优秀剧作，提高了现代话剧艺术的思想水平和艺术水准。20世纪30年代，郑伯奇、夏衍创办了上海艺术剧社，田汉组织了南国社，上演了《卡门》，树立了无产阶级的戏剧旗帜。从此，在党的领导下，先后开展了左翼戏剧、国防戏剧运动。夏衍、曹禺、田汉等人的优秀之作《上海屋檐下》《雷雨》《日出》《回春之曲》等相继问世，中国话剧走向成熟。抗战时期，抗敌演剧队以话剧形式，到乡村城镇，到处宣传抗日。上海的一些进步剧社上演了大量的革命剧目，如夏衍的《心防》《法西斯细菌》，郭沫若的《屈原》《棠棣之花》，阳翰生的《天国春秋》《草莽英雄》，于伶的《夜上海》等，有力地揭露了敌伪的残暴无耻和腐朽黑暗。

中国近、现代，戏曲也得到了空前发展，此时中国戏曲从"作者中心制"向"演员中心制"转变，出现了谭鑫培、"四大名旦"（梅兰芳、程砚秋、尚小云、荀慧生）等优秀的戏曲表演家。在这些演员的实践和总结中，逐渐形成了独具中国特色的戏剧表演理论。

新中国成立后，话剧艺术得到空前发展。一大批专业话剧团体相继成立，其中1950年北京人民艺术剧院（下面简称"北京人艺"）的成立极大地推动了话剧艺术，北京人艺的建院方针和奋斗目标是："应当把北京人艺办成一个有理想有追求在艺术上有严格要求的剧院，一个独特风格和理论体系的剧院，一个具有高度艺术水准的世界性的剧院，一座像莫斯科艺术剧院那样的剧院。"经过一代代戏剧艺术家的努力，北京人艺不负众望，如今，它不仅成了世界一流的剧院，而且也成了中国戏剧史上的一个独特的演剧流派。北京人艺的演剧风格概括地讲，一是现实主义，二是鲜明的民族化特色。自成立以来，北京人艺不仅推出了《龙须沟》《茶馆》《雷

雨》《小井胡同》《狗儿爷涅槃》《李白》《北京大爷》《鸟人》《古玩》《阮玲玉》《推销员之死》《巴黎人》等经典剧目，也成就了刘锦云、郭启宏、梁秉堃、李龙云、何冀平、蓝荫海、王志安、王梓夫等剧作家，以及于是之、朱琳、蓝天野、郑榕、朱旭、林连昆、吕齐、英若诚、濮存昕、杨立新、梁冠华、宋丹丹、徐帆、陈小艺、何冰等演员。

十年浩劫，话剧艺术受到摧残。此时出现了八个样板戏，他们分别是京剧《红灯记》《智取威虎山》《沙家浜》《海港》和《奇袭白虎团》，革命现代芭蕾舞剧《红色娘子军》和《白毛女》，以及革命交响音乐《沙家浜》。虽然样板戏这种艺术创作和演出方式都有违艺术规律，但其取得的艺术成就却很高，算得上是"恶之花"。

粉碎"四人帮"后，话剧重新踏上健康发展的征程。20世纪80年代各种外国艺术思潮涌入国内，对中国的艺术创作产生了极大的影响。在戏剧界出现了探索戏剧的思潮，出现了《绝对信号》《屋外有热流》等探索戏剧，有些话剧还吸收借鉴了表现主义、象征主义、荒诞派等现代派戏剧的一些表现手法，这种借鉴和尝试，受到青年观众的欢迎与接受。到了90年代出现了"小剧场"戏剧的风潮，出现了孟京辉、牟森等剧作家，以及《我爱×××》《思凡》《零档案》等作品。

在戏曲创作方面也出现了一批新创剧目，如京剧《曹操与杨修》《大唐王妃》，越剧《陆游与唐婉》《孔乙己》《第一次亲密接触》，川剧《潘金莲》《巴山》等，引起了较大反响。

（二）外国戏剧发展概述

相比于中国戏曲，欧洲戏剧在古希腊时期就已成熟并达到高峰。起源于原始舞蹈和酒神祭祀仪式，公元前5世纪达到了繁荣时期。古希腊时期政府主持各种戏剧竞赛活动，戏剧家受到尊重。古希腊戏剧具有载歌载舞的特点，分为悲剧、喜剧两种，其中悲剧的地位最高，埃斯库罗斯、索福克勒斯和欧里庇得斯是当时著名的三大悲剧作家。被称为"悲剧之父"的埃斯库罗斯，一生写了70多部悲剧，但被保存下来的只有7部，其代表作是《被缚的普罗米修斯》《被释放的普罗米修斯》《带火者普罗米修斯》三部曲。索福克勒斯的代表作是《俄狄浦斯王》和《安提戈涅》。欧里庇得斯的代表作是《美狄亚》，他的作品主要以妇女为题材。享有"喜剧之父"的阿里斯托芬总共写过44部喜剧，其中11部被完整地流传下来，其代表作是《巴比伦人》《骑士》。

古希腊时期的戏剧理论家亚里士多德写了著名的《诗学》，科学地分析了戏剧这一艺术样式的审美特点，他指出："悲剧是对一种严肃、完整、有一定长度的行动的摹仿；它在剧的各部分分别使用各种令人愉悦的优美语言；它不以叙

述方式，而以人物的动作表现摹仿对象；它通过事变引起怜悯与恐惧，来达到这种情感净化的目的。"悲剧的六要素是：情节、性格、思想、台词、歌曲、形象。关于喜剧的分析已散佚。亚里士多德的戏剧理论对西方戏剧的发展产生了深远影响。

古罗马戏剧是在古希腊戏剧的影响下发展起来的，大多是古希腊戏剧的改编和仿作，总体水平不高，在欧洲戏剧史上起着承前启后的作用。普劳图斯是古罗马最重要的一位戏剧家，他的代表作是《一坛金子》，后被莫里哀改编成《悭吝人》。泰伦斯是位严肃题材的喜剧诗人，《婆母》是他的代表作。莫里哀利用他的《佛尔缪》写了《司卡班的诡计》，利用他的《两兄弟》写了《丈夫学堂》。

在漫长的中世纪，在封建教会的控制下，戏剧艺术包括其他各种文学艺术样式都发展缓慢，乏善可陈。

到了文艺复兴时期，戏剧艺术迎来了它的又一个春天。这时期的戏剧有两大潮流：一是以民主为基础的大众戏剧，二是带有贵族性质的人文主义戏剧。前者的成就与地位显然要比后者高得多。

英国文艺复兴时期戏剧获得高度发展，其杰出代表是威廉·莎士比亚，他一生创作了37部作品，其中最具代表性的是四大悲剧：《哈姆雷特》《奥赛罗》《李尔王》《麦克白》，此外他还有《错误的喜剧》《第十二夜》《威尼斯商人》等喜剧作品和《理查三世》《亨利四世》《约翰王》等历史剧作品。莎士比亚对于欧洲戏剧的发展影响深远。18世纪启蒙戏剧家，19世纪浪漫戏剧家以及后来的许多戏剧家都是大力推崇莎士比亚、学习莎士比亚。"莎学"是当今戏剧研究中的显学，不仅他的作品至今还被搬演，而且各类研究论著也是汗牛充栋。

文艺复兴后到17世纪末，是古典主义戏剧时期，这一戏剧思潮发源于法国。古典主义崇尚理性，并十分注重摹仿古代文学。高乃依是法国古典主义悲剧的创始人和代表作家，他的代表作是《熙德》，该剧讲述的是民族英雄熙德舍弃爱情，追求民族大义的故事。被称为著名的心理悲剧大师的拉辛，是17世纪法国古典主义后期代表作家。他的代表作是《安德洛玛克》，他善于刻画贵族妇女形象，善于心理分析，具有较高的艺术魅力。莫里哀是个具有人文主义思想的喜剧大师，他早期的《可笑的女才子》《丈夫学堂》《太太学堂》等作品，讽刺贵族阶级，提出妇女的社会地位问题。后来他又写出了《伪君子》《唐·璜》《悭吝人》等喜剧，对贵族僧侣和资产阶级的吝啬、自私、伪善、阴险等丑恶本性进行了辛辣的讽刺。

18世纪是启蒙运动时期，启蒙主义文学最早产生于英国，具有强烈的社会批判性，倡导理性。法国的启蒙运动要比英国深刻得多，它不再偏向于重视社会道德问

题，而且涉及重大的政治问题。作为启蒙思想家的伏尔泰，他写了《札伊尔》《浪子》等剧，风行全国，影响不小。法国的启蒙戏剧到狄德罗手里才达到形式和内容上的完善。狄德罗的戏剧理论相当丰富，他的《私生子》《家长》成为当时现实主义戏剧的范例。博马舍著名的三部曲：《塞维勒的理发师》《费加罗的婚礼》《有罪的母亲》，成功地塑造了机智果断的费加罗的形象，同时也反映了他的政治思想的变化。与法国相比较，其他西欧国家的启蒙运动就显得逊色多了。意大利的卡尔洛·哥尔多尼的代表作《女店主》《一仆二主》至今盛演不衰。维·阿尔菲爱里的《腓力二世》是他最著名的悲剧。

　　德国在18世纪80年代发生了狂飙突进运动，歌德、席勒等人都参加了这个运动。狂飙突进运动者的戏剧创作相当丰富，促进了当时德国戏剧的繁荣。席勒创作了《强盗》《阴谋与爱情》《威廉·退尔》等剧作，其中负有盛名的《阴谋与爱情》，最富于现实主义精神和戏剧艺术魅力，其重大的政治内容和进步意义曾受到恩格斯的注意。总之，18世纪西欧启蒙戏剧家们同当时流行的古典主义和华而不实的戏剧开展斗争，并确立了自己的现实主义戏剧主张，有鲜明的倾向性和教育意义。但他们的理想与社会现实之间的矛盾，往往通过剧中被抽象美化了的化身去解决，这不能不说是他们的现实主义的一种缺陷。

　　19世纪前期，是浪漫主义战胜古典主义并取得统治地位的时期。浪漫主义戏剧创作的基本原则是：注重主观性和抒情性；崇尚大自然，歌颂自然美；重视民间文学；艺术上喜用夸张等手法。斯丹达尔的《拉辛与莎士比亚》，为浪漫主义戏剧的宣言。雨果的名剧《欧那尼》《吕依·布拉斯》上演时，浪漫主义戏剧已宣告胜利。同时大仲马的《安东尼》，小仲马的《茶花女》《金钱问题》等都是积极浪漫主义的代表作。英国浪漫主义戏剧分别以拜伦、雪莱为首的积极浪漫派和以华兹华斯、柯尔律治为首的消极浪漫派。雪莱善于将重大而深刻的政治社会内容反映于优美的诗的形式之中。他的三部诗剧《解放了的普罗米修斯》《钱起》《希腊》都是歌颂正义、诅咒邪恶，崇尚革命精神的佳作。

　　从19世纪70年代开始，西欧戏剧界出现了现实主义以外的各种现代主义戏剧流派。其中左拉是自然主义的代表人物，他不仅为自然主义戏剧建立了一套理论体系，而且还创作了第一部自然主义悲剧《泰蕾丝·拉甘》。亨利·贝克是自然主义剧作中最有代表性的一员，他的《群鸦》《巴黎的妇女》，剧情结构、语言形式都极简单，是典型的自然主义剧作。不久，新浪漫主义，特别是象征主义出现了。前一派代表作家和作品是罗斯丹的《西哈诺》《远方公主》等，后一派代表人物和作品有梅特林克的《玛莱娜公主》《闯入者》和《青鸟》，这两个流派在当时西欧戏剧界影响不小。罗曼·罗兰是位现实主义戏剧家，他的"信仰悲剧"——《圣

路易斯》《阿耶尔》《理性的胜利》和"革命戏剧"——《群狼》《丹东》《七月十四》曾被排斥在剧院之外，限制了其作品的影响力。第二次世界大战后，萨特的存在主义戏剧崛起。他的《苍蝇》《禁闭》《死无葬身之地》《肮脏的手》《间隔》《毕恭毕敬的女人》等剧作，成为他的"存在主义"理论的一个重要组成部分。19世纪50年代起，法国荒诞派戏剧出现了。荒诞派戏剧没有连贯的情节和完整的人物形象，对白也全是"语无伦次"。代表作家及作品有尤金·尤奈斯库的《椅子》《秃头歌女》，塞缪尔·贝克特的《等待戈多》，阿瑟·阿达莫夫的《狮子球机器》，让·冉奈的《女仆》等。这四位是公认的荒诞派戏剧创始人与奠基者。这种戏剧流派至今仍有市场，有的被借鉴、有的在发展。

19世纪后期，西欧最杰出的批判现实主义作家要数挪威的易卜生。他一生写下大量戏剧作品，《玩偶之家》是他的代表作，它对资产阶级的婚姻、家庭生活及伦理道德的虚伪性进行了比较深刻的揭露和批判。德国的布莱希特是位进步剧作家，他被评论家认为最成功的剧作是根据高尔基小说改编的《母亲》。他不仅是剧作家，拥有《伽利略传》《大胆妈妈和她的孩子们》《卡拉尔大娘的枪》《高加索灰阑记》《巴黎公社的日子》等诸多名作，他还是一位杰出的戏剧理论家和导演。他有自己的理论体系，也有许多独特的见解，他享有"二十世纪欧洲最杰出的一位导演"之美誉。

从19世纪90年代起，英国戏剧进入一个新的繁荣阶段。唯美主义大师王尔德的《沙乐美》最能体现他的艺术观，《温德米尔夫人的扇子》《理想的丈夫》等在当时广为演出，颇有影响。萧伯纳是现实主义戏剧家，他的《华伦夫人的职业》《苹果车》和《真相毕露》等剧作，对资本主义社会的伪善和罪恶进行了无情的揭露和鞭笞，曾因此而遭到英美当局的禁演。《循环》被认为是毛姆最好的一部戏剧，这是一部经过精雕细刻的结构精巧的剧作。1957年，哈罗尔德·吕特写了《一间屋》《送菜升降机》，直至1975年完成《虚无乡》，使他确立了英国荒诞戏剧在西欧戏剧史上的地位，他也成了英国荒诞派戏剧的主要代表人物。

荒诞派戏剧之后，西方剧坛出现了五花八门的艺术流派，但多数派别在其探索过程中，失去了光芒。20世纪60年代起，荒诞派戏剧逐渐失去了市场，现实主义又重新回到西方戏剧舞台。但这种回归不是简单地回到19世纪末的现实主义，而是在易卜生现实主义戏剧基础上，吸收了各种现代派戏剧手法而形成的一种新的现实主义戏剧。在西方被称作"新自然主义"。当代的西方戏剧，如我们所熟悉的《老妇还乡》《推销员之死》，其题材、内容、人物都是现实主义的，但其中许多表现手法，都是借用了现代戏剧的表现技巧，这种做法使现实主义戏剧焕发了生命力，同时也成为西方当代戏剧发展史中的一个重要阶段。

除了上述西方国家的戏剧以外，值得一提的还有印度和日本的古代戏剧。印度梵剧是世界古老剧种之一，大约生活于公元350—472年间的迦梨陀娑创作了流传至今的梵剧《沙恭达罗》，该剧描写的是国王豆扇陀和林中净修仙女沙恭达罗之间纯洁真挚的爱情故事，具有平和抒情的东方戏剧情调。

能剧、狂言、歌舞伎、木偶剧是日本的四大古老戏剧样式。能剧的历史可追溯至14世纪早期，据传是中国唐代的散乐传入日本，促成了他们戏剧的发展。能剧的表演比较机械，它用着装（包括服装和面具）来表示角色的身份，以动作来表述事情。能剧的舞蹈动作和中国的京剧表演一样也是程式化的。杰出的艺人有观阿弥和世阿弥父子，其传世的剧本有《世阿弥十六部集》。狂言和能剧的庄重恰恰相反，它是一种即兴的科白型笑剧，颇受平民喜爱。歌舞伎是一种融音乐、舞蹈、故事于一体的艺术形式，在18世纪达到鼎盛，至今仍有演出，它和中国早期的京剧一样，由男伎进行表演。木偶剧又叫木偶净琉璃，它包含了木偶戏和净琉璃两种民间艺术样式，净琉璃是盲人以四弦琵琶伴奏吟唱古代叙事诗的一种表演，后被木偶剧借鉴。木偶剧在17—18世纪繁荣起来，是日本商人文化的组成部分。

二、戏剧艺术的审美特点

（一）戏剧的定义和分类

戏剧是一种综合性的舞台表演艺术，它必须具备剧本、演员装扮表演、场地、观众等四个要素。也就是说，戏剧是在剧本的基础上，由演员在剧场或其他演出场地搬演一定的故事情节及故事人物的综合艺术。

戏剧根据表现手段的不同，可分为话剧、歌剧、轻歌剧、戏曲、诗剧、舞剧、哑剧等形式；按作品所反映的矛盾冲突的性质和意义的不同，又可分为正剧、悲剧、喜剧、悲喜剧四种类型；根据作品容量大小，有多幕剧和独幕剧之分；按题材不同，可分为历史剧、现代剧、儿童剧、童话剧等。在西方，还有问题剧、假面剧、宗教剧、情节剧、田园剧、结构剧等剧种。

（二）戏剧艺术的审美特点

1. 综合性

戏剧的综合性首先体现在它的表现形式上，它综合了文学、舞蹈、音乐、美术、杂技等手段。文学提供剧本，美术(绘画、雕塑)、建筑等造型艺术提供舞台背景、道具、演员的服装和化妆等，演员通过歌唱、舞蹈等表演手段来表现剧中人物的思想、性格、感情，同时音乐提供音效、背景音乐等来烘托演员的表演。

戏剧的综合性还体现在它提供的多种艺术美感，如音乐的旋律美、文学的哲理美、舞蹈美术的形象美等等。戏剧艺术正是因为剧作家、导演、音乐家、美术家、

灯光师、化妆师等发挥各自的艺术创造力，使戏剧艺术充满了丰富的美感，产生了巨大的艺术感染力。

另外，中国戏曲的综合性还体现在多种表演手段上，戏曲演员不像话剧、歌剧等演员那样一般只采用一种表演手段，而是融合了唱、念、做、打等多种表演手法，要求更高，所产生的艺术美感也更强烈。

2. 集中性

古希腊时期的戏剧理论家亚里士多德曾经提出了"三一律"（时间、地点、事件一致）的理论，这其实就是戏剧集中性的表现。戏剧在塑造人物形象、反映社会生活时，受到时空的限制，不能任意地、连贯地描写上下几千年、方圆几百里的各种场景和事件，必须要把发生在广阔空间和漫长时间里的事情，浓缩在有限的舞台和两三个小时的演出中。因此，戏剧要求人物、事件、时间、场景、矛盾高度集中。

事件、矛盾的集中要求突出主要情节和矛盾，如《哈姆雷特》有三条复仇的线索，剧中只突出了哈姆雷特为父复仇这一事件；人物的集中要求突出主要人物，淡化次要人物，如《茶馆》，出场人物几十个，但核心人物只有王利发、常四爷和秦仲义三个；地点、时间的集中要求尽量少换景、剧情发生的时间集中，同时演出的时间也不宜太长，太长容易引起观众的审美疲劳，如《雷雨》，剧中时间只有半天一夜，地点也只有周公馆和鲁家两个场景。

3. 冲突性

我们常说，一部戏剧要"有戏"，才好看。所谓"戏"，其古体字有斗争的意思，也就是说戏剧必须要有比较激烈、集中的矛盾冲突，这是戏剧和其他文学作品的明显不同。从这个意义上说，没有冲突，便没有戏剧。

生活中的矛盾冲突多种多样，因戏剧表演的时空有限，必须抓住生活事件中的主要矛盾，加以典型化，形成激烈、尖锐的矛盾冲突，以利于展开情节和塑造人物形象。

4. 扮演性

戏剧是一种舞台表演艺术，它必须通过演员扮演角色，用语言和动作来表现生活。戏剧中的人物语言要求个性化，同时还要动作化，就是说人物的语言要反映人物的动作、表情与心理变化，与人物的动作密切配合，能推动剧情的发展。受世界各国文化的影响，以及对戏剧功能的理解不同，世界上形成了三大不同的表演理论和体系，它们是以梅兰芳为代表的中国戏曲的虚拟化表演理论、俄国斯坦尼斯拉夫斯基的"第四堵墙"表演理论和德国布莱希特的陌生化表演理论。其中中国戏曲表演强调虚拟，重视演员表演的形式美感；斯坦尼斯拉夫斯基认为演员应融入角色，

强调表演的真实性；布莱希特强调戏剧表演的反思效果，要求演员和观众都应适时地跳出剧情，对剧作内容进行反思。

（三）中国戏曲的审美特点

对于中国的传统戏曲来说，除了具有上述几个基本特点之外，它还有一个独特的审美特点，那就是舞台表演的虚拟性。

这种虚拟性表现在舞台背景、道具、演员的表演等各方面。戏曲舞台上没有复杂的布景，更没有什么房舍建筑结构，一般就是"一桌二椅"，这既和中国传统戏曲是在生产力低下，物质条件简陋的封建时代产生、发展起来的有关，同时也受中国传统的"重神似轻形似"审美观念的影响。戏曲所表现的时空也是虚拟的，"上下几千年、方圆数十里"的时空环境通过演员的几句唱词和几个台步就能实现。戏曲舞台上的道具也十分简单，一根马鞭便权当一匹奔马、一柄木桨便代表着一只舟船，由此演员骑马、划船等动作表演也通过程式化的虚拟动作来表现。戏曲表演所具有的这种虚拟性和程式化特点，使它的表演具有很强的象征意义，同时也不乏形式美感。

三、戏剧艺术的欣赏要素

（一）戏剧艺术的欣赏要素

1. 戏剧的动作性

戏剧艺术本质上是一种表演艺术，它要通过演员的当众表演来展示情节、塑造人物，演员的表演主要是靠动作。这种动作大致可分为形体动作、言语动作、静止动作几种。形体动作可以是平缓的，也可以是激烈的，但都是源于内心的，有具体、丰富的心理内涵。在欣赏时，要能通过一个个形体动作深入主体的内心世界，洞察其心灵隐秘。

言语动作包括对白、独白、旁白等。对白是人物心理活动的外现，所谓"心曲隐微，随口唾出"，好的对白必须符合人物身份、所处环境氛围，要充满丰富的潜台词，同时具有一定的"动作性"、冲击力，推动"对话"继续下去。独白指的是剧中人物孤身独处时直接对观众倾诉内心隐秘或披露内心矛盾，它在戏剧作品中也是一种有力的手段。旁白的主要功能也在于提示人物内心的隐秘。

静止动作看似沉默不语、静止不动，但人物内心却往往翻腾着思想、感情的浪涛，需要观众细细体会。

2. 戏剧情境

戏剧情境是戏剧存在的基本要素，它通过情节发展所形成的戏剧场面和人物境况显示出来，是一种饱含了情绪色彩的艺术氛围。简单说，戏剧不仅是演员对人类

真实行为的具体模仿，也是人们依照想象所设计的人在各种情况下的境遇，即"如果这样，事情会怎么样，身处其间的人又会怎样"？戏剧表演的舞台就是人类灵魂和人性的实验室。因此，在欣赏戏剧时，要关注剧中人物生存与生活的特殊世界，以及由此产生的行为动机，以此探知人物的内心世界，体会作品表现出来的内涵及意蕴。

3. 戏剧编剧的几种常用艺术手法

剧本是演剧的基础，戏剧家在编剧时为了使剧本情节安排更紧凑，人物形象刻画得更生动，也为了能吸引观众，常常运用悬念、惊奇、延宕、渲染、突转、发现等艺术手法。通过对这些手法的了解，可以更好地帮助我们欣赏戏剧。

悬念 所谓悬念，就是以"悬"而未决的问题，不断强化观众的心理紧张度，使观众饶有兴趣地看完一出戏。由于戏剧是一种即时性的艺术消费品，因此恰当地运用悬念这一艺术手法，有利于激发观众的审美兴趣。

延宕 也叫拖延或抑制，它与悬念密切关系，它可以使剧情的发展和矛盾冲突的展开跌宕曲折，引人入胜。如《雷雨》一剧中，鲁侍萍在周公馆见到周朴园后，本来她可以一开始就揭穿真相，声讨周朴园。但她却一再延宕、试探，以探知周朴园对她的真正感情。在这一延宕中，周朴园的性格特征得到了很好的凸显。

渲染 "山雨欲来风满楼"，渲染就是一场大暴雨将至前的狂风。作者为了达到淋漓尽致的戏剧高潮效果，常用渲染手法来对高潮进行铺垫。如《窦娥冤》第三折写斩窦娥，之前关汉卿用足笔墨写窦娥出场后通过清唱，表达心中的冤屈、怨愤和抗争，然后再与婆婆生离死别，渲染婆媳的深情和窦娥的至孝至善，借以激起观众对窦娥的深切同情。最后，关汉卿才"翻空出奇"，写出了那三桩惊天地动鬼神的誓愿，从而产生了一种揪人心肠、紧张激烈的悲剧效果。

（二）中国戏曲的欣赏要素

戏曲由于体现了鲜明的中国文化传统，因此对它的欣赏除了上述要素外，还有些特殊"法门"，只有掌握了这些"法门"，我们才能更深刻地领会传统戏曲的魅力。

1. 生、旦、净、末、丑

这是戏曲里的角色体制，也叫行当分工，经过长期发展，逐渐形成了今天"生、旦、净、丑"四大行当，其中"末"归入"生"行。每一大行当中，又有比较细微的分工。

生行，又可细分老生、武生、小生、娃娃生等。老生也称须生，多扮演中年或老年男子；武生大部分扮演擅长武艺的青壮年男子；小生主要扮演青少年男子，用尖细的小嗓演唱；娃娃生主要扮演少年儿童。

旦行，可细分为青衣、花旦、武旦、刀马旦、老旦、彩旦、玩笑旦和泼辣旦等

等。青衣大多扮演青中年妇女，在表演上侧重唱工，如《望江亭》里的谭记儿。花旦大多扮演青少年妇女，表演重做工和念白，如《拾玉镯》里的孙玉娇。武旦主要扮演勇武的妇女，如《盗仙草》里的白素贞。刀马旦扮演擅长武艺的青中年妇女，武打大都表现马战，如《两狼关》里的梁红玉，在表演上唱、做、武打、舞蹈并重。老旦专门扮演老年妇女，如《杨门女将》里的佘太君，表演上以唱、做为主。彩旦专门扮演滑稽、奸刁的妇女，如《法门寺》里的刘媒婆。此外还有玩笑旦，如《打樱桃》里的平儿；泼辣旦，如《双钉计》里的白金莲；等等。

净，俗称花脸，大都扮演性格、品质、相貌上有特异的男子。一般细分为铜锤花脸、架子花脸和武花脸等。如《将相和》中的廉颇为铜锤花脸，《芦花荡》中的张飞为架子花脸，在表演上侧重工架、念白和做工目前已成为花脸发展的主要方向。武花脸在表演上侧重武打。

丑，俗称小花脸，大多扮演语言幽默、行动滑稽的人物，一般分文丑与武丑两类。文丑在表演上侧重念白和做功，如《徐九经》中的徐九经。武丑在表演上侧重武打和翻跳，如《挡马》中的焦光普。

2. 唱、做、念、打

中国戏曲是融合了各种杂耍、说唱伎艺而成的一种综合艺术，据考，元代杂剧演出时经常在中间穿插一些杂耍表演。这就导致演员必须具备很高的"综合素质"才能胜任戏曲的表演，这种"综合素质"主要包括"唱、做、念、打"的硬功夫。

所谓"唱"，就是角色通过各种唱腔来叙述事物，抒发人物的内心情感。杂剧和传奇的唱段主要是曲牌联套体，每套曲牌前面的宫调规定了这套曲子的音高和音色。清代的地方戏演变成了板腔体，也就是对句，其唱腔大多承于古曲或来自于民间，比如京剧的唱腔包括西皮、二黄、昆腔、吹腔及一些曲牌和杂腔小调。戏曲的唱腔讲究随声赋音，声即声调，汉语言因有声调的变化，所以其唱段即便同板同腔，在演唱时也会有所不同。

"做"，是指演员在舞台表演时的各种形体动作，也包括戏中的各种舞蹈动作。和"打"一样，戏曲中的舞蹈动作也不是随便乱舞乱动的，和舞蹈节目中的表演也不一样，戏曲的"舞"是演员经过长期摸索提炼而成的一种程式化的动作，"是一种有规则的自由动作"，一招一式都有严格的规范。如戏中脚步，讲究方正，一步一步都要踩得踏实；胯腿弯的时候，又要圆活；等等。

所谓"念"，是指角色所念的道白。戏曲的"念白"不同于话剧表演以普通话直接道出，与日常说话无异。戏曲的念白更像朗诵，是一种"无伴奏音乐的歌唱"，这样才能与唱腔协调起来，使戏曲表演的整体显得融浑圆通。"念"功在戏曲表演中占有重要地位，素有"千斤念白四两唱"之说。

"打"，是指演员在舞台上表演的各种扑滚翻打动作。中国戏曲有武戏和文戏之分，武戏必然要求演员要打得"好看"，文戏也有一些打斗动作。这种打斗都是经过艺术处理的程式化动作，和如今功夫电影中的打斗有异曲同工之妙。

3. 手、眼、身、法、步

中国戏曲对演员动作表演的要求有一句行话，叫"手、眼、身、法、步"即"手、眼、身、步"的规则（法）。一个戏曲演员往台上一站，一举手一投足，都有一定的规矩。戏曲表演中有些比较典型的做功，如水袖、髯口、翎子功等。

水袖艺术。水袖配合身段可以表演各类人物的喜、怒、哀、乐。水袖的姿式很多，约有三四十种。每个水袖动作，都有一定的含意，但可以灵活运用。如抖袖表示整理衣服、掸去灰尘的意思，投袖表示盛怒之下有决心，挥袖表示让人离开，招袖表示招呼人前进，扬袖表示招呼让人远看，摆袖表示一种飘洒自如的意思等。

髯口功夫，又叫作胡须的艺术。这个功夫主要是"生、净"行用的。演员可利用髯口，表演出许多优美的身段，借以塑造人物形象、表现人物各种复杂的感情。如捋须表示整理的意思，半捋须提示思索，双手捋须表示郑重，端须表示自己看自己或让别人看自己的动作，推须用于回头看的动作，挡须表示害羞，吹须表示恼怒，揉须表示忧愁，摊须表示决断等。

翎子功，翎子，即冠上插的两根雉尾。演员利用翎子程式，对塑造人物形象、丰富表演技巧都有很大帮助。

此外还有手的表演程式、眼的表演程式、步法的表演程式等，都能表现出丰富多彩的舞蹈化动作，给人以美的享受。

思考与实践

（一）思考题
1. 试谈谈对粤剧、京剧进小学课堂的看法。
2. 话剧表演和中国戏曲表演的主要区别是什么？
3. 如何传承中国璀璨的戏曲文化？
4. 什么是"三一律"？试举一部戏剧对此进行说明。
5. 什么是荒诞派戏剧？这一流派的创作风格是什么？

（二）实践题
1. 到本地开展戏曲采风活动，并调研本地戏曲的生存状况及发展前景。
2. 学唱所喜爱的剧种或家乡戏曲剧目中的部分唱段。
3. 搬演中外经典戏剧作品。
4. 创作一部戏剧作品。

（三）学习网站

◆中国戏曲网http://www.chinaopera.net/

◆中国戏剧场http://www.zhongguoxijuchang.com/

◆粤剧艺术网http://www.yue-ju.com/

◆戏剧艺术http://www.dramaart.com/

【第三章】电影欣赏

|知识目标|

了解中外电影发展概况以及各历史阶段的优秀影片和著名导演、演员,掌握基本的电影语言和电影欣赏的一般规律和方法,了解中外著名的电影节及获奖影片。

|能力目标|

能品评鉴赏一部电影作品,了解其思想性、艺术性,激发对文学、艺术、人文、科技的探究兴趣,并能进行DV短片拍摄。

第一节 中外电影名作赏析

一、中国电影名作赏析

1. 袁牧之《马路天使》

编剧、导演：袁牧之；摄影：吴印咸；音乐：贺绿汀；作词：田汉；主演：赵丹、周璇、魏鹤龄、赵慧深；上海明星影片公司1937年出品。本片获1983年葡萄牙第12届菲格拉达福兹国际电影节评委奖；"中国电影九十年优秀影片"之一。

故事发生在1935年的上海，当时的上海表面繁荣，事实上生活着很多贫困潦倒的人。歌女小红与姐姐相依为命，有一副好嗓子的小红与住在对面阁楼的吹鼓手小陈情投意合。但流氓古成龙却看上了小红并对她纠缠不清。报贩老王非常同情姐

《马路天使》海报

妹俩，多次出手相救。在姐姐的鼓励下，小红和小陈准备逃离住处，不想却被流氓古成龙碰上，姐姐为了让妹妹逃走而与坏蛋周旋，最终惨遭毒手。

《马路天使》是"中国影坛上开放的一朵奇葩"。导演用现实主义的手法描写了一群生活在社会最底层的妓女、歌女、吹鼓手、报贩、剃头匠、小报摊主等有血有肉的小人物形象，同时深刻揭示了当时黑暗的社会现实。影片在编、导、演、摄影、美工等方面都达到较高水平，成为20世纪30年代中国电影艺术发展的高峰。

《一江春水向东流》海报

周璇在片中吟唱的《天涯歌女》不仅婉转动听，而且很好地推动了情节的发展，展现了人物的内心变化，此歌在当时风靡一时。

2. 蔡楚生、郑君里《一江春水向东流》

编剧、导演：蔡楚生、郑君里；摄影：朱今明；主演：白杨、陶金、上官云珠。上海联华影艺社1947年摄制。

影片讲述夜校教师张忠良与纱厂女工素芬相恋，婚后育有一子。"八·一三"淞沪抗战后，张忠良作为一个热血青年离别妻儿和老母，随救护队一路抢救伤员南下，历经磨难后来到重庆，被上流社会的交际花王丽珍看上，从此在灯红酒绿的日子里逐渐堕落。而素芬却当上了佣人，整日奔波，孝敬老人、照顾孩子。一次舞会上，素芬认出了自己的丈夫和别的女人在一起，而丈夫却不念旧情，绝望的素芬最后投江自尽。

本片放映后，引起巨大反响，大家在荧幕上看到了一个"现代陈世美"的故事。影片连映三个多月，观众的人数达70多万人，创下中华人民共和国成立前国产片的最高上座纪录。该片以宏大的历史背景、严密的叙事结构、强大的演员阵容以及对人性的深刻洞悉而成为中国电影史上里程碑式的作品。

3. 陈凯歌《霸王别姬》

编剧、导演：陈凯歌；编剧：李碧华、芦苇；主演：张国荣、巩俐、张丰毅、葛优；北京电影制片厂和中国香港汤臣电影公司联合摄制。本片1993年获戛纳国际电影节第46届金棕榈奖及国际影评联大奖，1995年获东京电影评论家大奖、最佳影片奖。

本片改编自香港女作家李碧华的小说，描述程蝶衣自小被卖到京戏班学唱青衣，对自己的身份是男是女产生了混淆之感。师兄段小楼跟他感情甚笃，两人因合演《霸王别姬》而成为名角。不料小楼娶妓女菊仙为妻，这让程蝶衣极为不快，遂与懂戏的官僚袁四爷相狎。"文革"时期，程、段二人相互出卖，极为不堪。"文革"后，对毕生的艺术追求感到极度失落的程蝶衣，在再次跟段小楼排演《霸王别姬》时自刎而死。

该片虽具有宏阔的史诗格局，但导演的用意并不在描绘历史，而是"以此为背景，表现人性的两个主题——迷恋和背叛"。从程蝶衣对京剧艺术的疯魔我们看到了一个"下九流"的艺人对艺术人生的执著；从段小楼对程蝶衣的"双重背叛"（对戏剧理想和兄弟情谊的背叛），我们看到了人性的复杂。

该片的导演陈凯歌是中国第五代导演的领军人物。他1978年考入北京电影学院导演系，1984年导演《黄土地》，获得了多项国际大奖。之后又拍摄了《大阅兵》《孩子王》《边走边唱》《风月》《无极》《梅兰芳》等作品。陈凯歌是一个具有

强烈文人气质的导演,在《黄土地》这部处女作里,便融入了导演对历史与命运的思考,使影片具有风格化的视觉形象、寓言化的电影语言和深沉的批判力量。对人性的深层开掘是陈凯歌长期坚守的导演艺术追求。他善于剖析历史和传统的重负对人精神的制约与影响,展现人的复杂性,同时针砭人性的弱点。近年他所拍摄的《梅兰芳》以其对京剧大师梅兰芳独具特色的"讲述",阐释了他对"自由"的理解,获得业界普遍好评。

4. 张艺谋《大红灯笼高高挂》

导演:张艺谋;编剧:苏童、倪震;原作:苏童小说《妻妾成群》;音乐:赵季平;摄影:赵非;主演:巩俐、马精武、何赛飞。本片获得1991年第48届威尼斯国际电影节圣马克银狮奖,1993年第16届大众电影百花奖最佳故事片、最佳女演员奖。

影片讲述的是"一夫多妻制"的封建家庭内部女人和女人之间勾心斗角的故事。巩俐饰演的女主人公颂莲是电影的核心人物,她本来是一个受过教育的女性,但一进陈家,就被陈府的种种规矩束缚得动弹不得,不由得感慨"在这个院里人算是个什么东西?像猫像狗像耗子,什么都像,就是不像人"。虽然颂莲和三太太两个人争得你死我活,但到最后都成了陈家乃至封建社会的牺牲品。

在本片中,导演张艺谋运用强烈的色彩来表现电影的主题,尤其是红色的运用,将情绪彰显到了极点。通红的灯笼和屋外的一片漆黑让人感觉压抑;屋内充满诱惑的敲脚声和屋外死一般的沉寂让人觉得命运的无常。导演还将白色同人物的命运紧紧联系在一起: 雁儿跪在大雪纷飞的雪地里;三太太梅珊在走向死人屋的途中,也是一片白茫茫的雪地。白色展现了当时的制度对人的压制和毁灭,导演借此把女人的无助与柔弱充分表现了出来。

5. 冯小刚《集结号》

导演:冯小刚;编剧:刘恒;制作人:陈国富、庄澄、冯小刚、王中军、王中磊;摄影:吕乐;视觉特效:菲尔琼斯;主演:张涵予、胡军、邓超、王宝强等。该片获得2008年百花奖最佳故事片、第45届台湾电影金马奖最佳男主角,第28届香港电影金像奖最佳亚洲影片。

这部影片是冯小刚第一次尝试拍战争片。影片讲述在1948年的淮海战役中,谷子地带着九连战士展开狙击任务,团长事先跟谷子地约定,以集结号作为撤退的号令。47名战士奋勇厮杀,到最后都没有听到集结号响。除了谷子地被敌军俘虏,其余战士全部阵亡。为了给九连47个弟兄正名,谷子地用尽毕生的时间去寻找死难的战友。这是一部关于生命战歌的故事,也是一部制度与尊严对抗的故事。

冯小刚,1958年生,以拍贺岁片成名。1997年冯小刚以一部《甲方乙方》获全

国票房3600万元人民币的骄人成绩，接下来的《不见不散》《没完没了》《一声叹息》《大腕》《手机》《天下无贼》都有不俗的票房。冯小刚由此成为中国电影票房的一匹黑马。冯氏贺岁片一般描写平常人的快乐和善良、幽默和缺陷，他拍出了我们这个时代来自物质和精神的双重困惑。葛优也用那京味十足的腔调和精湛的演技塑造了一个又一个来自底层的普通人。

6. 贾樟柯《三峡好人》

导演：贾樟柯；主演：赵涛、王宏伟、韩三明。该片2006年获得第63届威尼斯电影节金狮大奖，第34届洛杉矶影评人协会最佳外语片奖。

《三峡好人》拍摄于古老的县城奉节（三峡工程拆迁城市之一），讲述了两段关于"寻找"的故事。一是山西的煤矿工人韩三明来这里寻找他买的媳妇，16年前媳妇被公安局解救回了四川。经过几次三番的折腾，他终于见到了媳妇，两人决定复婚。另外一个"寻找"的故事，是一个太原的护士沈红来三峡寻找她久没有音讯的丈夫，不过丈夫虽然找到了，但两人感情不再，最后黯然分手。

这部影片的英译名为《静物》，这个词语是理解这部影片的关键词。导演贾樟柯曾经自述："……那些长年不变的摆设，桌子上布满灰尘的器物，窗台上的酒瓶，墙上的饰物都突然具有了一种忧伤的诗意。静物代表着一种被我们忽略的现实，虽然它深深地留有时间的痕迹，但它依旧沉默，保守着生活的秘密。"在影片中保持静默的除了城市，还有这个城市里的贫穷的人民。导演用缓慢的长镜头向我们呈现了这个城市里时间的流淌，房屋在一点一点倒塌，人群在一天一天迁移。虽然这一切都充满了悲情色彩，但这种悲情或许只是外来者所赋予这个城市的一种主观色彩，这里的人们仍然茁壮成长并坚实地生活着，他们因为静穆而倍显尊严。

贾樟柯，1970年生，山西汾阳人，中国第六代导演的代表人物。贾樟柯1993年考上北京电影学院文学系，1995年拍摄第一部短片《小山回家》，获得香港映像节大奖。接着拍了《小武》《站台》《任逍遥》《世界》《二十四城记》等。贾樟柯用他独特的电影理解方式和表达方式获得了世界电影人的认可。他电影的特点是具有强烈的写实性，他受意大利新现实主义的影响，摈弃了用技术打造电影的形式主义，他往往用朴实、简单、自然的镜头语言来描述生活。比如《三峡好人》描写的是三峡水利工程，《世界》描写的是世界公园，《二十四城记》描写的是占地达上千亩地的房地产开发场景，这些都是时代更迭中的原生态社会事件。在这些寻常的事件里，往往深藏着生活的真义。

二、外国电影名作赏析

1. 爱情题材电影

爱情是文艺作品创作的永恒主题，它也是电影艺术长廊里开掘最深、表现面最广、拍摄作品最多的一类题材。爱情是一种神秘而又纯洁的情愫，相爱的双方无论遭遇怎样的波折困难，哪怕是其行为有违社会伦理道德，但只要双方真心相爱，这种爱情就有打动人心的力量。古今中外优秀的爱情题材电影有描写"罗密欧与朱丽叶"式的，经历种种波折依然追求爱情的，如《泰坦尼克号》《乱世佳人》等；有"灰姑娘"式的，如《风月俏佳人》《一夜风流》等；有"人鬼恋"式的爱情，如《人鬼情未了》《天使之城》等；也有表现性爱主题的，如《情人》《查泰莱夫人的情人》等。

《乱世佳人》

《乱世佳人》(1939)，本片在第12届奥斯卡金像奖中荣获八项大奖。

原著：《飘》（玛格丽特·米切尔著）；导演：维克多·弗莱明；编剧：玛格丽特·米歇尔；主演：费雯·丽，克拉克·盖博，李斯利·霍华德，奥莉薇·黛·哈佛兰；米高梅公司出品。

本片根据美国女作家玛格丽特·米切尔的长篇畅销小说《飘》改编而成，影片以美国南北战争为背景，描写了南方两个庄园的兴衰历程以及几个人物之间的爱情

《乱世佳人》海报

波折。美丽任性的庄园主之女斯佳丽小姐，虚荣势利，一直认为自己喜欢的人是卫希里而忽视了身边另一个深爱自己的人——白瑞德。但斯佳丽历经情场失意、内乱战火、家园重建、爱女夭折、丈夫出走等一连串巨大的困难和挫折后依然坚强面对，一次次重新把生活的主动权夺回到自己手中。但对于爱情，一直懵懂的她直到唯一爱女骑马身亡，白瑞德在绝望中离她而去，她才终于明白了自己的真正所爱。《乱世佳人》这部影片把美国人对于

土地的热爱,以及就算处于逆境仍追求个人独立、尊严,永远乐观进取的民族精神表现得淋漓尽致。

该片的主演费雯·丽出生于1913年,她美丽而有才华,一双灵动的双眸显示出勃勃生机。她集古典的优雅精致与现代的热情灵动于一身,被人视为"上帝的艺术品"。因《乱世佳人》和《欲望号街车》里的突出表演,费雯·丽两次获得奥斯卡最佳女主角奖。之后,费雯·丽出演了《魂断蓝桥》《哈密尔顿的女人》《恺撒和克丽奥佩特拉》《罗马之春》等影片。英国首相丘吉尔称赞她"没有一个电影演员在舞台上能像她一样杰出,没有一个戏剧演员在银幕上能像她那样光彩照人"。

[英] 费雯·丽

《西西里的美丽传说》

《西西里的美丽传说》(2000);导演:朱塞佩·托纳多雷;编剧:朱塞佩·托纳多雷;主演:莫妮卡·贝鲁齐,丹尼尔·艾瑞纳,乔凡娜·伊利科。

在西西里小岛上,年轻美丽的玛莲娜吸引了小镇上所有男士的目光,也包括年仅13岁的雷纳多。影片通过雷纳多的眼睛,看到了不同人的面孔:有对玛莲娜充满情欲的男人;有对玛莲娜嫉妒唾骂、残酷无情的女人;也有对她不闻不问的父亲。但我们从少年雷纳多的偷窥中,可以看到玛莲娜分明深爱着她的丈夫。一无所有的玛莲娜,最后没有办法,只能出卖自己的肉体。影片真正的意义,在于描述美的破碎、美的消逝和对美的怀想。

意大利导演朱塞佩·托纳多雷,1956年5月27日出生于意大利,早年从事摄影工作。《天堂电影院》(1988)、

《西西里的美丽传说》海报

《海上钢琴师》（1998）、《西西里的美丽传说》被称为是托纳多雷的"时空三部曲"或"寻找三部曲"。《天堂电影院》获戛纳电影节评审团大奖，次年又获得奥斯卡最佳外语片奖；《海上钢琴师》获得1999年意大利电影金像奖、2000年美国金球奖。

2. 战争题材电影

战争片也称军事片。在电影史上，以战争为题材的电影数量繁多，佳作迭出。它的题材主要有四类：一是以战争史上重大军事行动为题材的影片，如《诺曼底登陆》《珍珠港》《莫斯科保卫战》等；二是以战争为背景，着力表现战争中的领袖和英雄人物的影片，如《巴顿将军》《斯巴达克斯》等；三是讲述战争岁月中人们悲欢离合的故事，着眼于表现战争给普通人的生活带来影响的影片，如《拯救大兵瑞恩》《辛德勒的名单》《阿拉伯的劳伦斯》《英国病人》《美丽人生》等；四是表现战争的后遗症以及对战争进行反思的影片，如《桂河桥》《现代启示录》《猎鹿人》《生死朗读》等。

《美丽人生》

《美丽人生》（1997）；导演、编剧：罗贝尔托·贝尼尼；主演：罗贝尔托·贝尼尼，尼科莱塔·布拉斯基，焦尔焦·坎塔里尼；意大利梅拉姆波影片公司出品。本片获第71届奥斯卡最佳外语片、最佳男演员、最佳音乐奖；获1998年意大利最佳影片银绶带奖等。

在《美丽人生》中，罗贝尔托·贝尼尼饰演一个天性开朗乐观、风趣幽默的青年吉多，他以他的真挚和对生活的热爱赢得了漂亮小学老师多拉的爱情，不久即拥有了爱情的结晶——可爱的儿子约书亚。但战争来临了，吉多和儿子约书亚因为是犹太人而被关进了德国人的集中营。在惨无人道的集中营里，吉多一面千方百计找机会和女监里的妻子取得联系，向多拉报平安，一面要保护和照顾幼小的约书亚。他哄骗儿子这是在玩一场游戏，遵守游戏规则的人最终能获得一辆真正的坦克回家。天真好奇的儿子对爸爸的话信以为真，他多么想要一辆坦克车呀！约书亚强忍饥

《美丽人生》海报

饿、恐惧、寂寞和一切恶劣的环境。不久，从集中营外传来德国要撤退的消息，吉多为了让儿子躲过一场屠杀，将儿子藏在了一个储物柜里，并告诉他千万别在游戏没结束前出来。吉多安排好儿子正要去救妻子时，却被德军发现。当他面对德军的枪口时，为了不让躲在铁柜里的儿子发觉游戏是假的，他在儿子面前迈开大步，微笑着走向了死亡。这是一部描写残酷的纳粹集中营题材的电影，里面却充满了温情和亲情。

罗贝尔托·贝尼尼是意大利著名的导演和喜剧演员，也是意大利电影界的奇才，有"意大利的卓别林"之美誉。他是第一个获得奥斯卡非英语影片最佳演员奖的人，同时也是意大利人最喜爱的电影人。

3. 历史传记题材电影

历史传记题材电影也是影片数量较多的一种电影类型，主要是根据重大历史事件、历史名人或传奇人物的经历创编的电影，如《甘地传》《宾虚》《埃及艳后》等；还有的是根据传记小说改编的电影，如《亨利五世》《圣女贞德》等。

《末代皇帝》

《末代皇帝》（1988），该片获第60届(1988年)奥斯卡九项大奖。

导演：贝纳尔多·贝托鲁奇；编剧：马克·派普罗，贝纳尔多·贝托鲁奇；主演：尊龙，陈冲，彼德·奥图。意大利扬科电影公司、英国道奥电影公司、中国电影合作制片公司联合出品。

《末代皇帝》是一部描述中国最后一个皇帝溥仪人生经历的电影。《末代皇帝》汇集了美、英、中国、中国香港、日本等国演员，100个来自意大利、20个来自英国、150个来自中国的技术人员；服装设计师詹姆斯·阿科森从全世界找来了9000名裁缝，可以说耗资巨大，气势恢宏。影片采用的是现实与回忆交叉的手法，编导以纯粹的西方人的眼光关注中国封建王朝的最后一位皇帝，表现了溥仪从一个皇帝转变为一个普通公民的艰难转折。影片的艺术技巧娴熟，人物内心的矛盾和孤独、对人情的渴求、对外部世界的

《末代皇帝》海报

向往以及接受改造时的痛苦思想斗争，都揭示得真实而深刻。

4.悬疑题材电影

提到悬疑片，自然会想到20世纪的经典影片《福尔摩斯》系列、《X档案》以及最近的《越狱》等，此类影片的特点是以逻辑推理为主，片中的主角一般运用自己超凡的逻辑思维能力进行推理进而推动剧情的发展，故事结局往往出人意料。影片情节扣人弦、引人入胜，观众群比较广。恐怖片和悬疑片可以说是一对孪生兄弟，不过恐怖片重在以怪异的东西和惊悚的手法营造恐怖气氛，引起人们恐惧的感觉，这类影片中常常充斥着血腥和暴力镜头。最典型的恐怖片就是鬼片，如《惊情四百年》等吸血鬼系列影片；其次还有校园恐怖片、怪兽异形片等，如《下一个就是你》《惊声尖叫》《大白鲨》《狂蟒之灾》等，这类影片主要以感官刺激为主。真正好的恐怖片还应具有深层内涵，如《沉默的羔羊》《精神病患者》《闪灵》等，在惊悚之余，能给我们以人生的启示。

<p style="text-align:center">《三十九级台阶》</p>

《三十九级台阶》（1935）；导演：阿弗莱德·希区柯克；根据1915年约翰·布臣的冒险小说改编；主演：罗伯特·多纳特，佩吉·阿什克罗夫特，约翰·劳里等。

《三十九级台阶》讲述英国工程师亨内偶然卷入了一场德国间谍企图刺杀友国领袖的阴谋的故事。由于亨内手中有前英国特工人员留下的线索，所以德国间谍对他穷追不舍。在逃亡过程中，亨内结识了议员女儿帕梅拉，并通过她的保护和帮助与英国警方及反间谍机构取得了联系。最后亨内终于参透了前英国特工留下的线索的玄机，走过三十九级台阶来到炸弹爆炸的总控制室——伦敦大钟机房。经过一系列的斗争后，亨内粉碎了德国间谍的阴谋，延缓了欧洲战争的爆发，也和帕梅拉缔结良缘。

《三十九级台阶》海报

希区柯克，1899年8月生于英国伦敦，被称为"电影界的弗洛伊德"。1979年获美国电影研究院终身成就奖。希区柯克的电影充满了各种矛盾纠葛，他极擅长利用变幻莫测的拍摄手法、复杂离奇的男女角色关系、明暗对比强烈的色彩、惊

心动魄的悬疑配乐来结构电影,揭示人心。其代表作有《失踪的女人》《蝴蝶梦》《史密斯夫妇》《爱德华大夫》《后窗》等。

5. 盗匪题材电影

盗匪片包括盗匪片、警匪片、黑帮片、暴力片等。盗匪片的故事情节往往以一次罪案开始,围绕着歹徒和特工的行动展开,情节往往包括持枪抢劫、强奸杀人、走私吸毒、伪造货币、诈骗勒索等有组织的集团行为。盗匪片在西方十分盛行,除了像《生死时速》《真实的谎言》《虎胆龙威》《变脸》等以惊心动魄的警匪追捕取胜的影片外,还有《狂徒末路》《天生杀人狂》《低俗小说》《教父》《美国往事》《盗亦有道》等表现暴力和色情的经典影片。这里存在的悖论是:邪恶往往是人们所抨击和厌恶的,但为什么反映邪恶的影片还能大行其道,并屡获大奖呢?其中一个原因可能是影片帮助人们发泄了对社会的不满情绪,尤其是有些盗匪片还深刻揭示了制度体制中的阴暗面,十分发人深省。

<center>《教父》</center>

《教父》(1972);导演:弗朗西斯·福特·科波拉;编剧:马里奥·普索,弗朗西斯·福特·科波拉;主演:马龙·白兰度,艾尔·帕西诺,詹姆斯·凯恩,罗伯特·杜瓦尔等;美国派拉蒙影片公司出品。本片获第45届奥斯卡最佳影片等3项金像奖;好莱坞外国记者协会最佳导演等5项金球奖;获全美影评家联合会最佳男演员奖。

《教父》是一部黑帮片,故事开始于20世纪40年代,美国黑手党家族首领——老教父维多·克莱昂心狠手辣但又极讲义气,对朋友、教子、教女照顾有加,也经常为弱小者摆平事端,深得人们的爱戴。老教父维多开设赌场、酒吧、旅馆,兼做色情生意,但决不贩毒,他因拒绝和毒枭索罗左合作,激发了黑帮间的矛盾。他有三个儿子。其中小儿子迈克尔精明能干,却对家族事业不感兴趣。迈克尔本想在小镇过平静生活,但妻子遭到黑帮杀害后,他不得不回到纽约接手父亲的事业,成为新一代教父唐·克莱昂,并开始了他酝酿已久的复仇计划。

片中的老教父是个非常复杂的人物,他阴险凶残但又和蔼可亲,常常采用暴力手

《教父》海报

段,却是为了维护社会正义。总之,他的形象被极力美化和理想化,这对传统的社会道德和价值观念无疑形成了颠覆性的挑战。

6. 歌舞题材电影

音乐和舞蹈在其中占较大比例的故事片称为歌舞片。在歌舞片中角色既可以按照常规在剧情的规定情境中行动,也可以中断剧情用载歌载舞的方式表情达意。歌舞场面往往具有相对独立的观赏价值。

印度的歌舞片最为有名,音乐与舞蹈在印度电影中一直占有非常重要的位置,可谓是无片不歌、无片不舞。印度是电影大国,平均每年生产九百部电影,其中歌舞片占很大比例。印度歌舞片轻松愉悦,人物漂亮迷人,音乐多样化、通俗化、流行化,深受人们的喜爱。

《流浪者》

《流浪者》(1951);导演:拉兹·卡普尔;编剧:克·阿巴斯,乌·布·萨特海;主演:拉兹·卡普尔,娜尔吉斯等;印度拉兹·卡普尔影片公司出品。该片1953年获戛纳国际电影节大奖。

影片讲述拉贡纳特大法官在判案时信奉一条哲学:"好人的儿子一定是好人,贼的儿子一定是贼。"这种以血缘关系来判断一个人德行的谬论曾错误地给强盗的儿子扎卡判了罪。扎卡越狱后,为报复拉贡纳特,抢走了拉贡纳特的妻子,当得知拉贡纳特的妻子怀孕时,扎卡特意放了他的妻子,让拉贡纳特以为妻子不忠,后来拉贡纳特果然上当并赶走了妻子。拉贡纳特的妻子生下儿子拉兹以后,母子在贫民窟里生活。扎卡又时不时去骚扰母子俩,并引诱拉兹偷盗。

一天拉兹在街头流浪,遇到了童年的同学丽达并一见钟情,没想到拉贡纳特是丽达的保护人。拉兹为了送一件生日礼物给丽达,去珠宝店偷盗,正巧偷窃了拉贡纳特送给养女的项链。而这时扎卡又在迫害母子俩,拉兹忍无可忍刺死了扎卡。拉贡纳特则意外撞死了拉兹的母亲,拉兹潜入拉贡纳特的住宅,要刺杀拉贡纳特。拉贡纳特万万不会想到,想杀死他的拉兹正是他的亲生儿子。

《流浪者》海报

本片通过一个复杂离奇的故事,揭示了印度社会的等级分化。片中的《拉兹之歌》反复吟唱,深刻反映了人物的心理,一句"阿巴拉古"(到处流浪)的歌声让我们感受到了一个流浪儿的辛酸和不幸。

7. 喜剧题材电影

每个国家的喜剧电影都有不同的表现形式,但其主要功能和目的都是一致的,那就是让人愉悦,让人在娱乐的过程中,体味或感悟其内涵。提到美国喜剧,我们就能想到金·凯瑞那张可以随意扯动的脸和一双会说话的眼睛,透露出美国人独有的大胆和率真;英式喜剧则永远在绅士风度下透露着温情的生活气息,比如憨豆先生的"惹事"生非,笑料百出;法国喜剧电影荒诞夸张而不失内涵,比如让·雷诺那双深邃的眼睛,幽默中总是透着智慧;中国香港的无厘头喜剧电影又让我们想到周星驰,他那语不惊人死不休的语言风格让人爆笑后又陷入无尽的深思中。经典的喜剧电影有《憨豆先生》《四个婚礼和一个葬礼》《脱衣舞男》《一条叫旺达的鱼》《窈窕淑男》《美国派》等,另外还有卓别林和周星驰的系列电影都具有浓烈而独特的喜剧风格。

《虎口脱险》

《虎口脱险》(1966);导演:杰拉尔·乌里;主演:路易·德·菲奈斯,玛丽·杜布瓦,克劳蒂娜·于泽;法国科罗那影片公司、英国兰克影片公司出品。该片1977年获德国金银幕奖。

《虎口脱险》的故事发生在二战期间,英国轰炸中队第一先遣队在执行一次名为"鸳鸯茶"的轰炸任务中,一架飞机被德军防空武器击中,机组人员被迫跳伞逃生,并约好在土耳其浴室见面。他们分别降落在德军占领的法国首都巴黎市内不同地点,分别被油漆匠、动物管理员和乐队指挥所救。德军立即展开了全市大搜捕,迫于形势,飞行员央求油漆匠和指挥家代替自己去和中队长大胡子到浴室碰头。在几次误会后,他们终于接上了头。在热情的法国人的掩护下,飞行员们与德军展开了一场场惊险紧张而又幽默滑稽的生死游戏。最终,油漆匠、乐队指挥和飞行员们一起飞向了中立

《虎口脱险》海报

国瑞士。

本片的主演路易·德·菲奈斯是20世纪六七十年代法国著名的喜剧明星，提到他就让人想到一个矮小暴躁、小眼睛、大嘴巴的秃顶法国小老头。他的喜剧天赋在影片中得到淋漓尽致的发挥，他精湛的表演使得《虎口脱险》在法国创下票房收入过亿的纪录，成为法国电影史上里程碑式的作品。他在表演生涯中塑造了许多不同职业、不同时代的人物，但人物性格却始终如一。他通过夸张的形体动作和表情，生动地刻画出了法国市民阶层的典型性格：善良热情却自私多疑，精明能干却狡猾多变。

8. 科幻题材电影

"科幻电影"一词出现于1926年左右，但是早在电影诞生之时，科幻片的雏形就已产生，如法国导演梅里爱的《月球旅行记》《海底两万里》等。H.弗兰克给科幻片下的定义是："所描写的是发生在一个虚构的，但原则上是可能产生的模式世界中的戏剧性事件。"其主题基本有以下六种：探险故事主题、探讨未来社会主题、宗教与反叛主题、科学享乐主义主题、权力与秩序主题、罪恶与拯救主题。类别有七类：科幻冒险片（如《2001太空漫游》）；科幻动作片（如《蜘蛛人》）；科幻史诗片（如《星际迷航》）；科幻灾难片（如《彗星撞地球》）；科幻惊悚片（如《异形》）；科幻社会片（如《回到未来》）；科幻喜剧片（如《少数派报告》）。

《侏罗纪公园》

《侏罗纪公园》（1993）；导演：斯蒂芬·斯皮尔伯格；编剧：迈克尔·克里奇顿，大卫·克佩；主演：山姆尼尔、罗拉·邓；美国环球影片公司出品。本片获第66届奥斯卡最佳音响、最佳音响效果剪辑、最佳视觉效果三项金像奖。

《侏罗纪公园》在美国首映时，仅一个周末就收入150多万美元，其票房总价值超出3亿，成为当年全世界最卖座的影片。本片是根据迈克尔·克里奇顿的同名小说改编的。在第一部里讲述的是约翰·哈蒙德博士从藏在树脂化石中的蚊子里发现了恐龙血，并从中提取出DNA，复制出恐龙，建立了一个恐龙的世界——"侏罗纪公园"。没想到公园发生意外事故后又遭人破坏，恐龙跑了出来，造成灾难性局面。科学家艾伦和埃莉来到公园进行研究，并和其他幸存者一起逃出了凶险的侏罗纪公园。

《侏罗纪公园》惊险刺激、震撼人心，尤其是庞大的恐龙复活后跳跃飞驰，破坏建筑，追逐车辆，吞食游人，互相争斗残杀，甚至与人类玩机智游戏等，足以

《侏罗纪公园》剧照

让人倒吸一口冷气。斯皮尔伯格在影片中运用大胆新奇的想象、紧张惊险的情节吸引大批对恐龙有着好奇心和探索欲望的观众。尤其是影片运用高科技把各种大大小小、栩栩如生的恐龙制作得灵活自如、表情逼真,给人无与伦比的视觉震撼和心理体验。

斯蒂芬·斯皮尔伯格有"电影神童"和"电影奇才"之称。1946年12月18日诞生于俄亥俄州,自小他便喜欢冒险与幻想。因1975年拍摄《大白鲨》而出名,后来又拍摄了《第三类接触》《外星人ET》《回到未来》和《夺宝奇兵》系列等诸多巨片,斯皮尔伯格非常擅长运用特技特效制作科幻片。不过他拍的文艺片水准也很高,屡获大奖,像《辛德勒的名单》《拯救大兵瑞恩》等。2009年斯皮尔伯格荣获第66届美国电影电视金球奖终身成就奖。

9. 动作冒险题材电影

动作冒险片是以动作打斗为主要结构元素的影片,片中主人公常常拥有超常的本领,在极端困难的情形下克服不可逾越的障碍,最终实现目标。动作冒险片分为

"肌肉+爱情"和"动作+智慧+爱情"两种，前者让我们想到了美国巨星阿诺德·施瓦辛格、史泰龙以及中国功夫明星李小龙等，后者让我们想到基努·里维斯、安吉丽娜·朱莉、李连杰、成龙、甄子丹等。动作冒险片里一般充斥着暴力、流血、屠杀、战争等，而且充分运用现代科技和电脑特技，让打斗、动作场面显得唯美和含蓄，具有极强的观赏性。

《007》系列电影

詹姆斯·邦德，一提到这个名字就让我们想到了那个身材魁梧、魅力十足、睿智风情、绅士且有冒险精神的英国间谍007。至1962年10月4日第一部007电影公映后，历经40年长盛不衰、风靡全球。在007电影里总是可以看到顶级跑车、性感邦女郎、各种先进的让人惊叹的武器，还有詹姆斯·邦德在危难中泰然自若、潇洒逃脱危险的机智场面。

| 《黄金眼》海报

007电影系列一共拍摄了21部，历经了六任男主角：肖恩·康纳利，乔治·拉赞贝，罗杰·摩尔，提摩西·达顿，皮尔斯·布鲁斯南和丹尼尔·克雷格，具有代表性的007电影有《诺博士》《黄金眼》《金手指》《铁面无私》《最高机密》《皇家赌场》等。其中《黄金眼》讲述苏联研制的用于发射电磁波破坏对方电子系统的攻击性卫星"黄金眼"被叛变的苏联将军偷走，此人是邦德的旧识及同僚——英国籍探员006，他计划用这项武器引起全球金融危机，借此获得财富。007在邦女郎的协助下打败了006，胜利完成任务。影片于1995年11月上映，皮尔斯·布鲁斯南首度出演新生代007，他英俊的脸庞和高超的演技重新确立了邦德在电影中的银幕英雄形象。

10. 动画题材电影

一提到动画片就会想到美国迪斯尼出品的动画片和日本的动画片。20世纪三四十年代，迪斯尼推出了《白雪公主》《木偶奇遇记》等家喻户晓的动画片。20世纪80年代又推出《小美人鱼》《美女与野兽》《狮子王》《阿拉丁》《汽车总动员》《海底世界》等动画片。美国动画片以剧情片为主，情节曲折动人，音乐优美动听，人物造型与生活中的原形差别不大，动物形象大都夸张可爱，成为被世界各

国广泛借鉴的卡通模式。

日本动画片的"教主"当数宫崎骏,他的动画片老少皆宜,画面纯美清新,充分显示了他对自然的热爱,其间超凡脱俗的想象力常常把观众带入一个充满魔幻色彩的世界。代表作有《风之谷》《天空之城》《幽灵公主》《萤火虫之墓》《百变狸猫》《千与千寻》等。

《千与千寻》

《千与千寻》(2001)叙述了千寻的一次意外的人生遭遇。影片开始,千寻是个被宠坏的10岁小孩,但在双亲都被变成猪

《千与千寻》剧照

后,她想方设法拯救自己的父母,逐渐变得独立懂事起来。在一个充满妖怪的世界里,她替一名可怕的巫婆工作,凭着诚实、勤奋、善良,她结识了很多朋友,比如白龙、锅炉爷爷、无脸人、小玲等。在"名字一旦被夺走,就无法找到回家的路"的告诫下,千寻努力保持着自己的特点,也积极帮助别人。在这样的环境下,被娇惯的千寻迅速成长,最终她以自己的决心和勇气赢得了妖怪们的尊敬,并和父母回到了原来的世界。经过这场变故后,千寻开始变得独立,并懂得了感激、关心和同情。

《千与千寻》在日本公映的时候,引起巨大轰动,4天票房即达到近20亿日元的天价,这是宫崎骏没想到的。他刻意将千寻塑造成一个毫不起眼的典型的日本女孩,她并不是特别漂亮,而且还怯懦,整天没精打采。宫崎骏希望通过这个角色的塑造让每个日本女孩都从千寻身上看到自己。宫崎骏想要传达的是只要拥有爱和勇气,就没有什么困难可以打倒你。同时,他也在影片中表达人与大自然和谐相处的美好愿望。该片获得2002年第52届柏林国际电影节金熊奖,同时也获得第75届奥斯卡最佳动画长片奖。

第二节　电影欣赏知识概要

一、中国电影发展概述

（一）中国大陆电影

1905年，任景丰与伶界泰斗谭鑫培联手摄制戏曲短片《定军山》，标志着中国电影的诞生。1896年至1932年，欧美各国纷纷来到中国各地拍摄影片，他们通过摄影机向美国、日本和苏联等国观众展示中国的风土人情和传统文化。1919年美国环球影片公司在上海拍摄《金莲花》外景，意大利和法国百代分别拍摄了《义和团事件》《中国教会被袭记》《北京前门》《天津街景》等。虽然无法断定电影初次传入中国的确切时间和地点，但有些历史事件还是可以让我们看到中国早期电影的发展。1909年外国人在中国创办了第一家电影制作公司——亚细亚影戏公司。1916年张石川和几个朋友联合创办了中国人自己的电影制作公司——幻仙影片公司，但这家公司只拍了一部影片《黑籍冤魂》，便因资金困难而宣告结束。1917年，商务印书馆从一个外国人手里低价买进了一批电影器材，决定在图书出版之外，兼营电影业，这是中国自己投资进行有规模的电影拍摄的开端。

20世纪20年代，中国电影进入迅猛发展时期，当时全国数十个城市大小电影公司林立，仅上海就达141家之多，几乎占尽中国早年电影的风光。并出现了以张石川、郑正秋为代表的中国第一代导演，作为中国电影事业的开拓者，他们拍摄了《劳工之爱》《孤儿求祖记》《姊妹花》等，也捧红了王汉伦、阮玲玉、余瑛、郑小秋等电影明星。这个时期既有商业化程度很高的娱乐片（如武侠片、古装片等），也有反映社会生活的"人生问题剧"。20年代，上海每年的观众数超过700万人，这个规模和世界其他大城市不相上下。

1928年，《火烧红莲寺》掀起武侠神怪片的热潮。这部影片在三年内连续拍摄了18部集，在观众中引起了强烈反响，在影片放映时常常万人空巷。1931年中国第一部有声片《歌女红牡丹》问世，中国进入有声电影时代。1934年，吴永刚的处女作《神女》是中国无声片的艺术最高峰。1934年，蔡楚生的《渔光曲》观众好评如潮，在盛夏的酷暑中连映84天，创下纪录，在当时被媒体称为"人活80岁罕见，片映80天绝无"。1935年，中国电影《农人之春》正式参加国际电影比赛，获得第三名，这是中国电影第一次获得国际电影奖。

20世纪30年代是中国电影发展的转折期。1931年，夏衍等人成立了由中国共产党领导的电影小组，1933年上海成立了"中国电影联盟"，电影开始从摄影棚中走出来，承担起唤起民族精神的时代任务。同时自由派文人支持的商业电影也相当繁

荣,这些抱着娱乐人生目的的商业电影人曾与左翼电影人发生过激烈的论战。20世纪30年代后期至40年代中期,抗战爆发后,中国存在着四种电影形态:上海汪伪政府电影、重庆国民党电影、伪满洲电影、延安电影。但总的来说,电影艺术发展缓慢。

以蔡楚声、郑君里、费穆、沈浮、吴永刚等为代表的第二代导演活跃于20世纪三四十年代,重要作品有《一江春水向东流》《乌鸦与麻雀》《小城之春》等。1947年蔡楚生导演的《一江春水向东流》连映了三个多月,打破《渔光曲》的票房纪录,是1949年中华人民共和国诞生前国产片的最高上座纪录,首轮观众的人数达712874人。这一时期的明星有赵丹、周璇、白杨、上官云珠、张瑞芳等。

新中国成立后的前17年(1949—1966)的电影有着明显的时代痕迹、宏伟的家国梦想以及对理想的坦诚讴歌,以中国第三代导演谢铁骊、崔嵬、谢晋等拍摄的电影为代表。第三代导演拍摄的影片主要分为三类,一类是对革命战争年代的讴歌与回忆,如《红色娘子军》《平原游击队》《小兵张嘎》《鸡毛信》《南征北战》《渡江侦察记》《上甘岭》《中华儿女》《永不消逝的电波》等;一类是对黑暗旧社会的控诉,如《白毛女》《林家铺子》《青春之歌》《早春二月》等;一类是对新社会新生活的赞美,如《李双双》《霓虹灯下的哨兵》《五朵金花》等。尽管这些影片全都符合"革命浪漫主义"和"社会主义现实主义"的文艺路线,在十年"文革"(1966—1976)期间还是难逃厄运。不过,它们已经给那个时代的人们留下了深刻的印象,四五十岁以上的中国人常常对它们怀有一种别样的亲切感。这一时期的电影明星有孙道临、王丹凤、吴楚帆、谢芳等。

1979年后,中国的第四代导演("文化大革命"中前期毕业于北京电影学院)出现,以吴天明、张暖忻、黄蜀芹、谢飞等为代表。在这一批导演手里,电影成为对流逝青春和理想的怀念,影像表达多温柔淳朴。他们热衷于讲述"大时代中关于爱的小故事",如《巴山夜雨》(腾文骥),《小花》(黄健中),仿佛是要以此祭奠他们在"文革"中失落的青春。此外,还有《城南旧事》《本命年》《黑骏马》等。这一时期的明星有陈冲、陈道明、刘晓庆、张丰毅等。

20世纪80年代,中国进入了计划经济向市场经济体制转型的时期,社会、经济、体制、价值观念、文化、习俗等各个方面都发生着翻天覆地的变化。这时中国的第五代导演横空出世,以陈凯歌、张艺谋、田壮壮、吴子牛等为代表。这批后起之秀在"文革"期间是失学的中学生,1977年恢复高考后考入北京电影学院。第五代导演的电影具有独特的风格:一是深沉的文化反思,其中有对道德与礼教的挣脱,有逃离宿命和天命的意识,也有一种深沉的对沉睡的生命的呐喊,如影片《大红灯笼高高挂》《菊豆》《盗马贼》等;二是独特的影像语言,第五代导演无论从视觉造型、构图、色彩的创新以及电影造型等都有着突出的特点,如《霸王别姬》《红

高粱》《错位》《站直了，别趴下》等；三是独特的中国元素，并以此将中国电影推向了世界，第五代导演以对中国文化的诗意描写，将中国特色的民俗带向了世界影展，如《红高粱》里的"颠轿""撒尿""日食"，《菊豆》里的"哭棺""拦棺"，《霸王别姬》里"京剧""皮影"等，这一时期可以说是中国电影的繁荣期，这些"探索片"帮助中国电影摆脱了与世界电影相隔绝的处境。

进入90年代，以贾樟柯、姜文、陆川、张元等为代表的中国第六代导演异军突起，他们拍摄的 "独立电影"颇受国际舆论界关注。贾樟柯因《小武》获柏林电影节青年论坛大奖，国际电影界称他为"亚洲电影闪电般耀眼的希望之光"，2006年又以《三峡好人》获第63届威尼斯国际电影节最佳影片金狮奖，开始被公认为当代电影大师。第六代导演的影片虽然艺术性和观赏性兼具，但还是很难满足大部分观众对电影观赏性的需求。

2002年，是"中国式大片"年，张艺谋的《英雄》耗资2.6亿，《十面埋伏》耗资2.9亿，《满城尽带黄金甲》耗资3.6亿，陈凯歌的《无极》耗资3.4亿，冯小刚的《夜宴》耗资1.2亿，中国电影一下子进入了一个"大制作+大导演"的大片时代。2008年，宁浩的《疯狂的石头》席卷中国，掀起了"小制作+低投资+高票房"的电影高潮。2009年的《海角七号》《梅兰芳》《叶问》《赤壁》也开始探寻一种"大制作+高票房"的商业模式。无论是何种形式的探索，中国电影人都在力求寻找一条具有中国特色的、适应中国市场的电影之路。

（二）中国香港电影

从1909年至今，香港电影走过了百年。1909年到1923年是香港电影的初创期，1909年的《偷烧鸭》是第一部香港电影，黎民伟的《庄子试妻》第一次运用电影特效，具有开创性的意义。1923—1933年的十年是香港电影独资制片业发展的十年，这一时期的电影具有很强的教化作用。20世纪40年代初，香港落入日寇手中，由于政局动荡，电影也围绕"左、右"的话题而鲜有艺术突破。从40年代末到60年代，香港电影进入了繁荣期，很多有实力的电影制片公司纷纷成立，如邵氏兄弟、长城、凤凰、中联等。

20世纪70年代后的香港电影出现了一个"新浪潮运动"，这一运动几乎与台湾的"新电影"运动和中国内地的"第五代"导演同时产生。香港新浪潮电影立足香港本土，具有强烈的时代感和鲜明的艺术个性。新浪潮运动还借助香港已有的电影工业促成了类型电影的形成，这一时期，出现了像许鞍华、关锦鹏、王家卫、吴宇森、徐克、王晶等一批有着自我创作风格的电影。

许鞍华，1947年生，女，辽宁鞍山人，于香港大学进修英国文学及比较文学，并获文学硕士学位。1979年的《疯劫》是掀开香港新浪潮序幕的重要作品之一，也

标志着许鞍华作为一位电影作者的诞生。许鞍华的电影语言，平淡中见悠远，沉静里含深意，调子总有些灰暗徐缓。代表作有《倾城之恋》《半生缘》《女人四十》《玉观音》《姨妈的后现代生活》等。

关锦鹏，1957年出生于香港，1976年培正中学毕业后考入香港浸会学院传理系，同年入香港无线电视台艺员培训班，并很快转向制作训练。他擅长拍摄女性题材电影，代表作有《女人心》《地下情》《胭脂扣》《人在纽约》《阮玲玉》《红玫瑰白玫瑰》《长恨歌》等。其中《胭脂扣》(1987)获第8届香港金像奖、最佳导演奖及最佳作品奖，并获法国第10届第三世界影展金球奖、意大利都灵国际电影节评审员特别大奖，成为香港当年十大华语卖座片之一；《阮玲玉》（1991）使张曼玉夺得金马、金像奖最佳女主角奖，更荣膺柏林影展影后。关锦鹏以其细腻而敏感的触角描写女性或同性恋者，带有浓郁的女性主义倾向，是香港重要的艺术片导演之一。

王家卫，1958年生于中国上海。有人说看王家卫的电影总会想到恍惚眩目的晃动镜头、不规则的画面构图和冷漠艳丽的色调运用，王家卫正是凭借这种极端风格化的视觉形象，以及富有后现代意味的表述方式和对都市人群精神气质的敏锐把握成功建构了一种独特的"王家卫"式的影像世界。他的代表作有《旺角卡门》《阿飞正传》《东邪西毒》《重庆森林》《堕落天使》《春光乍泄》《花样年华》《2046》等。

吴宇森，1946年出生于广州，1951年随父母移居香港。他通常被称为"暴力美学大师"，他摆脱了以往动作片中血腥复仇的场面，而是在电影暴力这层外衣下，着重描写人物之间的情义以及人与时代的关系，展现了多种情感包围的英雄观和情义观，在暴力中充满了仁爱情义。他的代表作有《英雄本色》《喋血双雄》《纵横四海》《枪神》等。《英雄本色》不仅是吴宇森的人生转折点，也是香港电影的一座丰碑。他让"小马哥"——一个多情讲义气，身着风衣、戴着墨镜而嘴衔牙签的形象深入人心，也让吴宇森的"暴力美学"的概念被大家所熟悉，荣获当年第23届台湾电影金马奖最佳导演。1993年后，吴宇森成为第一个闯入好莱坞并大显身手的导演，他参与了多部好莱坞电影的制作与拍摄，如《终极标靶》《断箭》《变脸》《碟中谍Ⅱ》《风语者》《赤壁》等。

徐克，1951年出生于越南，祖籍广东海丰，1966年移居中国香港，后到美国学习电影课程。1977年回港后，在佳艺电视从事编导工作。从小徐克就表现出对电影的喜爱。在徐克影片所构想的江湖世界里，充满了迷惘惶惑的爱恨情仇，渗透着导演"有人就有江湖，有江湖就有恩怨"的思想。20世纪80年代末，徐克创作了一批以民间故事为题材的电影，完成了名作《倩女幽魂》，突破了1979年《蝶变》及1983年

《新蜀山剑侠传》这两部武侠片的风格困境，并以续集《人间道》和《道道道》达到神怪武侠片的巅峰。1991年拍摄的《黄飞鸿》将这个广东民间人物塑造成了一个非常受欢迎的英雄，致使古装武侠片全面复苏。之后又拍了《黄飞鸿之男儿当自强》《黄飞鸿之狮王争霸》《黄飞鸿之龙城歼霸》等。在徐克的笔下，黄飞鸿不再是被神化了的英雄，他不轻易动武，但出手必是惩恶除奸，表现出邪不胜正、仁者无敌的道德力量，而英气逼人的李连杰更是出神入化地把黄飞鸿在中西文化碰撞中表现出来的兼容并蓄的胸襟和精神表现了出来，成为导演借人言志的最佳表现。

成龙，国际功夫电影巨星，1954年出生于香港，原名陈港生。无论是武侠片还是警匪片，成龙总是可以用一种流畅的、精彩绝伦的功夫场面去吸引观众，他的动作片里大多充满了一种有惊无险、随机应变、出奇制胜的戏剧感和轻松感。1978年成龙因主演喜剧功夫片《蛇形刁手》和《醉拳》而知名。接下来又出演了《少林门》《新精武门》《少林木人巷》《蛇鹤八步》等多部喜剧功夫片。20世纪80年代后，成龙的警匪片开始深入人心，像《A计划》《龙兄虎弟》《警察故事》《红番区》《霹雳火》《我是谁》《尖峰时刻》等，特别是在《警察故事》系列影片里，成龙将一个惩恶扬善、保护市民、偶尔还受点委屈和误会的警察形象塑造得相当可爱，且富有喜剧效果。成龙的喜剧功夫片作为一种独特的电影类型为后来成龙进军好莱坞打下了基础。

周星驰，1962年出生于香港，中学毕业后考入无线电视艺员训练班，1983年结业后成为无线艺员，开始从事主持和演艺事业。周星驰是20世纪90年代香港当之无愧最有票房号召力的电影明星，更是"无厘头"这一香港文化的代表人物。周星驰共出演了50多部电影，4次打破香港票房纪录、6次拿到年度票房冠军、29部作品名列年度十大卖座电影、8次获得金像奖表演奖提名，最后凭借《少林足球》在当届香港电影金像奖上获7个奖项，包括最佳电影奖、最佳导演奖、最佳男主角奖和杰出青年导演奖，成为金像奖历史上的一个奇迹。2004年又凭借《功夫》获得金像奖最佳电影奖。在周星驰的影片里，充满了"无厘头"的语言和不合逻辑却又充满意味的搞笑段落，他还塑造了许多经典的人物，如《赌圣》阿星、《逃学威龙》周星星、《审死官》宋世杰、《鹿鼎记》韦小宝、《武状元苏乞儿》苏乞儿、《唐伯虎点秋香》唐伯虎、《喜剧之王》尹天仇等。

（三）中国台湾电影

中国台湾在《马关条约》后成为了日本的殖民地，台湾地区的电影业由此带上了日本侵略文化的色彩。台湾地区最早的电影巡回放映活动、最早的电影院、最早的故事片都是日本人发起和拍摄的。1945年10月25日台湾光复回到祖国怀抱后，国民党政府接手了日本在台湾的电影制作机构，合并成"台湾电影摄影场"，1954年建立

了公营的中央电影企业股份有限公司（简称"中影"）。早期台湾电影与大陆电影关联甚密，1948年的时候，上海中电、文华、昆仑公司和长春电影制片厂在台湾设立"四联办事处"，发行了《一江春水向东流》《太太万岁》《松花江上》等影片，深受观众欢迎。

20世纪六七十年代是台湾电影的黄金时期，"中影公司"提出了"健康写实"的制片路线。1966年台湾地区共生产故事片257部，仅次于日本和印度，位居世界第三。李翰祥导演的《杨贵妃》获得戛纳国际电影节的最佳室内彩色摄影奖，他指导的《梁山伯与祝英台》在台湾造成了空前的轰动，首映创下72万人次的最高纪录。同时还拍摄了《西施》《七仙女》《冬暖》等影片。

20世纪70年代的台湾电影伴随着青春的气息继续发展，李行拍摄了《汪洋中的一条船》《彩云飞》《小城故事》等。宋存寿导演了《欢颜》《庭院深深》《母亲三十岁》《窗外》等，获得了多项电影大奖，其中影片《欢颜》中由齐豫演唱的《橄榄树》红遍大陆和台湾。这一时期，琼瑶的浪漫言情小说被搬上了银幕，像《在水一方》《一帘幽梦》《雁儿在林梢》《心有千千结》《却上心头》《聚散两依依》《彩霞满天》等风靡海内外，这些电影还捧红了秦汉、柯俊雄、林青霞、秦祥林、林凤娇、归亚蕾等一批青春偶像派明星。

伴随着罗大佑、苏芮、李宗盛的歌声，台湾电影进入了一个"新电影"的崭新时代。20世纪80年代的台湾电影出现了像陈坤厚、侯孝贤、杨德昌、王童、张毅、陶德辰等一批颇具实力的导演，他们摆脱了虚幻通俗的爱情故事，开始对台湾的历史进行挖掘和反省。1989年，侯孝贤的电影《悲情城市》是台湾电影史上具有里程碑意义的作品，影片充满了深厚的历史文化意蕴和人文精神，因此获得了台湾26届金马奖最佳导演奖和第46届威尼斯电影节金狮奖，使台湾新电影从世界电影的边缘进入人们的视野中。侯孝贤的每一部作品都保持着一定的水准，他的电影充满了独立自觉的本土意识。

陈坤厚的《小毕的故事》于1983年创下票房佳绩，并得到当年金马奖的最佳剧情片、最佳导演、最佳编剧等大奖，成为台湾新电影的奠基之作。王童的《稻草人》不仅获得了台湾电影金马奖的最佳剧情片、最佳导演等五项大奖，而且在翌年第1届上海国际电影节上获得了最佳影片金爵奖。杨德昌1985年拍摄的《青梅竹马》获瑞士洛迦诺国际电影节国际影评家协会奖；1986年拍摄的《恐怖分子》获第23届台湾金马奖最佳影片奖。台湾地区导演的作品在国际电影节上的频频出现，使"台湾电影现象"进入了世界影坛。

90年代的台湾除了80年代走过来的导演以外，还出现了一批新锐导演，他们的影片在国际电影节上频频获奖，如李安的《推手》获得法国亚眠电影节评审团特别

奖，《喜宴》获得柏林国际电影节金熊奖，《卧虎藏龙》获得第73届奥斯卡四项大奖，《少年派的奇幻漂流》获得第85届奥斯卡四项大奖；侯孝贤的《戏梦人生》获得法国戛纳国际电影节评审委员奖，《好男好女》获得美国夏威夷国际电影节最佳影片奖；蔡明亮导演的《青少年哪吒》获日本东京国际电影节青年导演影片单元铜樱花奖，《爱情万岁》获得意大利威尼斯国际电影节金狮奖，《麻将》获得柏林国际电影节评审团特别推荐奖；林正盛导演的《春花梦露》获得戛纳国际电影节国际影评人周单元基督教人文精神奖，《美丽在唱歌》获得戛纳国际电影节会外棕榈树奖和日本东京国际电影节最佳影片东京金奖和亚洲电影奖。其他在90年代出现的导演，如陈国富、徐小明、王小棣、易智言、陈玉勋、林正盛、张作骥，以及独立制作人黄明川、赖声川等，也屡有佳作。

90年代的台湾电影在奖杯绚烂夺目的光环下熠熠生辉，尤其是李安执导的《卧虎藏龙》获得美第73届奥斯卡金像奖最佳外语片、最佳美术指导、最佳摄影和最佳配乐等四项大奖，《少年派的奇幻漂流》获得第85届奥斯卡金像奖最佳摄影、最佳视觉效果、最佳导演奖后，更使台湾电影走向了辉煌。

二、外国电影发展简史

1. 电影艺术的诞生（1832—1895）

在电影发展一百多年的历史上，从无声到有声、从黑白到彩色、从每秒16格到每秒24格的画面运动、从16毫米到32毫米胶片再到超宽银幕、从舞台到摄影棚再到电脑设计，电影发展的每一步都是技术发展的结果。可以说，电影的发展就是照相术、摄影术、胶片、摄像机等电影机械的发展。

1824年，英国人彼得·马克·罗热发现了"视觉后像"现象，即人眼在受到刺激后，视网膜上的视觉细胞能够将光刺激转变为神经冲动，神经冲动被传入大脑后就形成了视像。1829年，比利时物理学家约瑟夫·普拉托在此基础上发现人眼看过的事物，在视网膜上可以保存1/10秒至1/4秒的时间，这就是后来被用作电影基本技术原理的"视觉暂留"，它既是生理现象，也是心理现象。这便构成了每秒24格画面速度转动的影片，能造成运动的幻觉或活动影像效果。

早期人们只是利用"视觉暂留"原理来制作玩具，如中国的"皮影戏""走马灯"，古希腊的"魔轮"。1932年约瑟夫·普拉托发明了"诡盘"，1934年乔治·霍尔纳发明了"活动连环画转盘"，又称为"走马盘"或"诡盘"，影戏就此开始，这些影戏是电影走向成熟的过渡阶段。

1887年美国人纽沃克和汉尼鲍尔发明了胶片，美国企业家乔治·伊斯曼与汉尼鲍尔·葛德温在1889年创立了柯达公司并开始大量生产胶片。1888年，托马斯·爱迪生发明了"电影视像"，也称为"西洋镜"，只能供一人观看。1894年，法国路易·卢米埃尔兄弟成功研制了"活动电影机"，也就是早期的摄像机，这是一种既可以摄影又可以放映和冲印的机器，成为当时超越一切其他技术的机器，这使卢米埃尔兄弟成为世界电影的标志性人物。1895年12月28日，卢米埃尔兄弟在巴黎卡普辛路14号大咖啡馆的"印度沙龙"内用"活动电影机"将自己拍摄的短片《火车进站》《水浇园丁》等放映到银幕上，观众被徐徐开来的火车吓坏了，以为火车会向他们轧过来。这被一致公认为是世界电影的诞生。

2. 电影艺术的发展（1896—1912）

从1895年电影诞生之后，卢米埃尔兄弟用简陋的摄影机拍摄原生态生活，其手法稚拙朴素，逐渐被人们所厌倦。1861年，梅里爱创造出了一批完全不同于卢米埃尔兄弟的电影——戏剧电影，被誉为戏剧电影之父，他把戏剧艺术的诸般法则系统地用之于电影。一次意外的拍摄经验让梅里爱明白了"停机再拍"的奥妙，并立即创造了慢动作、快动作、倒拍、多次曝光、叠化等一系列特技手法。梅里爱一生拍摄的影片有430部之多，如《水上行走的基督》《圣女贞德》等；他还将世界名著改编的戏剧拍成电影，如《浮士德》《鲁滨逊漂流记》《格列佛游记》等。不过墨守成规、陷于戏剧化程式的梅里爱终究被法国新崛起的百代公司挤垮。

在电影发展时期，为电影带来了早期蒙太奇的是英国"布赖顿学派"，代表人物有史密斯、威廉逊等，他们在电影的表现内容方面，重视对重大社会问题的表现；在表现形式和拍摄节奏方面，通过电影画面的有机组合，使电影具备了自己独特的叙事语言。他们的代表影片有《祖母的放大镜》和《望远镜中所见的景象》。

1903—1909年是电影史上的"百代时期"。查尔·百代以卓越的企业家精神，在五年内把梅里爱手工业式的企业变成了一个庞大的电影工业，百代——这个在法国芳森城建立的庞大电影公司，由此支配了整个世界。百代根据观众的需要来制片，使他很快获得商机，建设了大量制片厂并建立了工业化的制片制度，使得电影产业蓬勃兴起。

这一时期好莱坞也初具规模。好莱坞本是洛杉矶郊外的一个荒凉小村庄，但风景优美、阳光充足、气候宜人，是拍摄电影的理想所在。1908年年初，导演鲍格斯为拍摄影片《基度山伯爵》，在那里建立了一个小小的摄影棚，起名为"HOLLYWOOD"，意即"长青的橡树林"。随即，许多独立制片商纷纷在此搭棚建厂，到1913年前后，一座电影城初具规模，此后逐渐成为美国的"一座巨大的金库"。

3. 无声电影走向成熟（1913—1926）

从1913年到1926年，世界无声电影发展并进入全盛时期。这一时期，世界各国纷

纷涌现出一批杰出的电影人并且发展出新的电影流派。值得重点介绍的是美国的格里菲斯、卓别林和苏联的爱森斯坦、普多夫金，还有欧洲各电影流派的一些杰出艺术家，他们在世界电影史上占有极为重要的地位。

大卫·格里菲斯（1875—1948）被称为"电影之父"，对电影的发展作出了开创性的贡献。格里菲斯生于1875年，小时候的理想是成为一名剧作家。1897年，格里菲斯取艺名劳伦斯·格里菲斯进入剧场从事表演和写作，但不是很成功。1915年和1916年导演了两部世界电影史上里程碑式的影片《一个国家的诞生》和《党同伐异》。在格里菲斯手中，电影终于成为了一门真正的艺术。格里菲斯在电影中初步尝试用交叉、平行、隐喻等手法来控制影片的节奏，一些诸如"蒙太奇""镜头"的概念逐渐为人们所认识。影片中，平行剪辑的手法比比皆是，蒙太奇开始显示出巨大的电影叙述魅力。不过由于剪辑风格新颖，很多人看不懂，甚至把故事情节都弄混了，于是有人批评格里菲斯离经叛道，影片太冗长沉闷，使人疲劳。但无论怎样，格里菲斯让电影语言最终与戏剧手法区别开来。

查尔斯·卓别林（1889—1977）是世界电影史上最杰出的喜剧大师，并享有"保卫和平战士"的盛誉。卓别林一生出演了80部电影，著名的有《淘金记》《摩登时代》《大独裁者》《凡尔杜先生》等。卓别林的影片有如下特点：一是具有尖锐的批判精神，显示出强大的反法西斯主义的号召性，完全不同于以前的庸俗闹剧；二是电影显示出一种带着浓厚悲剧色彩的喜剧风格，具有很强的艺术感染力；三是艺术表现夸张，构思精巧，手法新颖，完全超脱了一般庸俗闹剧的旧模式，达到了现实主义和浪漫主义的高度融合。

谢尔盖·爱森斯坦（1898—1948）在25年中只完成了7部电影。他抛弃了那种单纯运用蒙太奇技巧的形式主义做法，而是通过剪辑将单个的镜头变成"新的表象、新的概念、新的形象"，从而赋予电影艺术全新的表现力。其代表作是《战舰波将金号》。

4. 电影艺术走向成熟（1927—1945）

电影的全面成熟是以声音和色彩的实现为标志的。无声片的蓬勃发展推动了有声电影的产生，经过30年的发展，直到1927年《爵士歌王》的出现才标志着有声电影的诞生。在这一发展时期，出现了先锋派电影运动，他们反对叙事、追求纯粹的节奏情绪、描写梦幻的世界、对物的表现重于对人的表现。

1935年，历史上第一部彩色电影问世。马摩里安在他执导的《浮华世界》中首次使用了彩色技术，该片改编自英国名作家萨克雷的小说《名利场》，讲述一个平民少女费尽心机跻身上流社会的故事。它首次突破了银幕上的黑白世界，为观众呈现了一片彩色的新天地。在20世纪30—40年代，德国首先生产出35毫米多层乳剂彩

色底片，这种彩色底片能在一条胶片上印制供放映用的彩色正片，又能复制光学声带，解决了大量生产彩色影片的技术难题。从此，彩色影片逐渐推广，使银幕成为五彩缤纷的世界。

5. 有声电影时期（1946—　）

（1）好莱坞电影

人们常常将好莱坞电影分为新旧两个时期，从1930年到1960年是旧好莱坞时期，从20世纪60年代至今是新好莱坞时期。

旧好莱坞时期经历了从电影专利公司到大制片厂制度确立的过程，电影专利公司成立于1908年，主要监督电影工业的运转和征收专利费用，控制的领域包括电影运作的全部过程。随着独立制片人的出现，涌现了一些大规模的垄断性企业，著名的电影公司有米高梅公司、派拉蒙公司、20世纪福克斯公司、华纳兄弟公司、环球公司等。它们规模庞大、设备齐全，建有众多巨大的摄影棚和拍摄场地，旗下有许多电影人才，包括大腕明星，形成了一个个电影的"独立王国"，他们几乎主导了整个电影业。

旧好莱坞时期形成了好莱坞电影的类型模式，出现了歌舞片、喜剧片、恐怖片、西部片、盗匪片、社会问题片、战争片等多种类型的影片，《雨中曲》《罗马假日》《灵与肉》《第七封印》等都是这一时期的经典影片。电影的类型化所带来的好处是可以降低成本，提高制作速度。但其缺点也很明显，如题材单一、人物脸谱化、视觉感固定等等。

旧好莱坞时期电影的主要特点是：叙事模式戏剧化，情节跌宕起伏，引人入胜；电影剪辑凸显真实性，遵循时空顺序原则，一般是先展现整体环境和人物，然后用中景镜头交代人物的动作，再切入近景用特写镜头将人物面部表情直接呈现给观众，最后再回到全景镜头来结束段落叙事；剧情以人物为中心来展开，常常制造出好人、坏人两个对立面；一般以大团圆作为结局，不留下任何未解决的问题。

新好莱坞电影兴起于20世纪60年代。这一时期的美国民权运动兴起，反主流文化盛行，经济危机也使得很多制片厂裁员、倒闭。因而很多新人被启用，出现了一批杰出的导演，他们有卡萨斯特、阿瑟·佩恩、科波拉、丹尼尔·霍佩尔、马丁·斯科塞斯、乔治·卢卡斯、斯皮尔伯格等。他们为70年代以后的好莱坞电影再现辉煌作出了积极贡献。

在新好莱坞阶段，电影题材有很大突破，开始对社会问题进行揭露和批判，其批判的广度和力度都给人极深的震撼，如《邦尼和克莱德》《发条橙子》《飞越疯人院》《现代启示录》等。从表现手法上，新好莱坞电影跳出经典好莱坞戏剧电影模式，在情节结构上，不再追求故事情节的完整性而寻求开放的结尾；在人物塑

造上，不再以善恶单纯地划分人物好坏，而是更加注重人物内心描写；在镜头语言上，运用各种电影技巧如隐喻、象征等手法使电影增加了哲理内涵。到了20世纪80年代以后，影片用高科技追求视觉效果的商业电影开始出现，如《星球大战》《侏罗纪公园》系列等。在类型上更加多元，一批带有惊险、恐怖、科幻色彩的电影出现，并出现了新的类型片，如伦理片、灾难片、动作片等。

目前，好莱坞电影几乎成了世界电影霸主，有着广阔的海外市场。每年500部左右的电影使好莱坞成为电影输出大国。现在的好莱坞将目光转向了电视和网络播放领域，同时从电影中衍生出来的电视节目、卡通玩具、录像和电子游戏等的收益远远超过电影票房收入，好莱坞正变成美国的"艺术华尔街"。

（2）意大利新现实主义电影

二战之后的意大利在废墟中重新拍摄电影，虽然条件艰苦，但他们以朴实、真挚和深刻的电影语言拍摄了一系列反映战后真实状况的影片，引起了世界范围的关注。新现实主义受到当时以左拉为代表的自然主义文学思潮的影响，也不同程度地受到苏联现实主义电影、欧洲诗意现实主义电影的影响，在创作上逐渐形成了自己的特点：一是追求真实地反映事件和人物；二是在实景中拍摄，将真实的社会环境与人物的命运结合起来；三是长镜头的运用，画面常常呈现出一个完整的动作；四是采用非职业演员，在语言上出现了多国语言和方言；五是采用一种朴实无华的直观叙述的结构。

意大利新现实主义的代表有R.罗西里尼的《罗马，不设防的城市》《游击队》，德·西卡的《擦鞋童》《偷自行车的人》《屋顶》《战地两女性》，德·桑蒂斯的《罗马11时》等。

（3）法国新浪潮电影

法国新浪潮电影起源于法国20世纪50年代末60年代初，创作者大都崇尚个人独创性，体现出一种作家电影的风格，不论在主题上或技法上都与传统电影大相径庭。

"新浪潮"产生的历史背景是二战之后，经济危机、信仰危机和政治制度的僵化、贫富悬殊和社会问题突出，造成了青年一代的理想幻灭。"新浪潮"电影，从主题到情节、从风格到表现手法都带着这个时代的印痕。

"新浪潮"电影的主要特点是摆脱了过去"优质电影"的模式（这类电影取材古典名著，台词华丽，风格优雅，但内容空洞，缺乏现实内涵），而采用低成本独立制作的方式，选择非职业演员，大量实景拍摄，打破了以冲突为基础的戏剧观念，影片制作周期短，更自由地表达导演个人思想等。所以人们说："新浪潮首先是一次制片技术和制片方法的革命。"

"新浪潮"的精神之父是巴赞，他电影理论的核心是写实主义，为达到真正的写实，他提出了"场面调度理论"，他认为导演应该尊重并重视电影画面的原始力量，不靠蒙太奇来随意裁割并界定画面的含义，而应该让画面自己显露它的意义。F.特吕弗是巴赞的忠实追随者，他拍摄了《四百下》《二十岁的爱情》《夫妻生活》等优秀影片，此外还有戈达尔的《精疲力竭》《疯狂的比埃洛》《随心所欲》等。"新浪潮"运动中"左岸派"的代表人物阿仑·雷乃的《广岛之恋》是欧洲电影从传统走向现代的划时代作品。

（4）德国新电影运动

德国新电影运动发起于1962年春天的奥勃豪森电影节，当时有26位导演、摄影师和制片人联名发表《奥勃豪森宣言》，称："我们声明，我们的要求是创立德国新电影，旧电影已经死亡，我们对新电影满怀信心。德国新电影需要各种自由，那就是从陈规旧习中摆脱出来的自由，从商业伙伴的影响下摆脱出来的自由和从利益集团的束缚中摆脱出来的自由……我们要创造的电影应该从形式到思想都是新的。"此后德国电影逐渐摆脱传统电影和好莱坞电影的影响，走向世界，成为当时欧洲电影与世界电影对话的新的一极。

"德国新电影"的电影家在电影的题材、叙事结构、风格以及造型语言的运用上各有建树，异彩纷呈。然而，他们对历史和现实的关注与思考，对电影艺术诗学特征的探索却是一致的。他们重新确认了电影的叙事功能，并将其纳入宏观的历史视野，将历史创伤和战后德国重建的阴暗画面交织展开，赋予电影历史思辨色彩和哲学深度。他们重视电影的大众化文化特征，从而克服了现代主义曲高和寡的艺术封闭性，在较高层次上达到了理性思辨与现实形象、电影审美与大众观赏性的生动融合与有机统一。

德国新电影的"四杰"及作品是福尔克·施隆多夫的《铁皮鼓》《现代启示录》等；维尔纳·赫尔伯格的《天谴》《陆上行舟》等；雷纳·沃纳·法斯宾德的《恐惧吞噬灵魂》《莉莉·马莲》等；维姆·文德斯的《城市里夏天》《爱丽丝漫游城市》等。德国的这一运动在20世纪80年代随着法斯宾德的去世而逐渐衰落。

（5）日本电影

1931年，日本诞生了第一部有声电影《望乡》。1936年，被称为"女性电影大师"的沟口健二拍摄了大量描写女性形象、表现山村纯朴生活的电影，如《浪花悲歌》《青楼姐妹》《独生子》《父亲在世时》等。20世纪50年代，黑泽明、小津安二郎、沟口健二将日本电影推向了世界。1951年，黑泽明的《罗生门》获威尼斯国际电影节金狮奖；沟口健二的《西鹤一代女》获威尼斯国际电影节最佳导演奖；此

后，今井正的《暗无天日》、新藤兼人的《裸岛》、黑泽明的《七武士》等影片在戛纳、柏林、莫斯科等国际电影节频频获奖。

20世纪70年代末至80年代，大岛渚的《感官王国》获戛纳国际电影节评委大奖，小粟康平的《泥之河》获得莫斯科电影节银奖，今村昌平的《楢山节考》获戛纳国际电影节金棕榈奖，日本当之无愧成为了世界电影大国，80年代的日本明星山口百惠、三浦友和、高仓健、吉永小百合等也为中国观众所熟悉。到了20世纪90年代，日本电影一片繁荣。1995年，岩井俊二的《情书》、今村昌平的《鳗鱼》、北野武的《花火》、市川准的《东京夜雨》纷纷获得国际电影节大奖。同时宫崎骏也将日本的动画产业推向了鼎盛。

日本电影的突出特点是，具有浓郁的民族文化特色，日本人特有的生命观、宿命观、生死观在电影里时有表现；通过生与死、性与爱、世俗与罪恶等题材去强调人的苦闷、忧愁、悲哀，使电影呈现出一种悲壮缠绵的古典情调。日本电影以其美丽而暧昧的色调向世人展现了它充满东方神韵的意境美。

（6）韩国电影

1919年，韩国摄制的第一部影片《义理的仇斗》公映，这是一部电影剧，旨在将舞台表演搬上银幕。韩国的第一部故事片要数《月下盟誓》，于1923年上映。1926年，富有魅力的导演兼演员罗云奎创作了以抗议日本压迫为主题的影片《阿里郎》，在公众中引起了热烈反响。1953年朝韩战争结束后，在长达10年的时间里，韩国的电影业逐渐成长起来。20世纪六七十年代因为电视兴起，韩国的电影业便停滞不前了。80年代以来，由于一批有才干的年轻导演的崛起，韩国的电影业重新获得了一些生机，他们的影片在戛纳、芝加哥、柏林、威尼斯、伦敦、东京、莫斯科等国际电影节上获得认可。90年代的韩国电影不容忽视，韩国政府为了振兴本国电影，实施了多项扶植政策，鼓励韩国企业投资电影业，电影业在良好的投资环境中获得新的生机。一大批具有专业学历和专业特长的年轻导演成为电影制作的生力军，他们以全新的创作观念、独特的创作方法和崭新的视角，拍摄了一大批深刻反映社会现实和广大观众喜闻乐见的电影作品。《春香传》《我的野蛮女友》《朋友》《回家》《共同警备区JSA》《醉画仙》等纷纷在国际电影节上亮相，令全球影迷对韩国电影刮目相看。

韩国电影有几个明显的特质，即好莱坞式的运作、东方式的包装、镶嵌民族文化内核的组合，这使它既显得时尚精致，又传统朴素。在人物塑造上既着力打造外形美，也不遗余力地挖掘影片主人公的内在美，彰显其东方美德。这一讨巧的做

法，在文化趋同性的推助下，极易获得东亚及中国观众的认同。在叙事方式上，他们往往回避戏剧冲突，而在挖掘生活本身的复杂性上显现叙事功力。

三、电影艺术的主要表现手段

1. 镜头

电影摄影机在一次开机到停机之间所拍摄的连续画面片断叫作镜头，它是电影构成的基本单位。镜头由以下几个因素构成。（1）画面，包括一个或数个不同的画面。（2）景别，包括远景、全景、中景、近景和特写。（3）拍摄角度，包括平、仰、俯、正、反、侧几种。（4）镜头的运动，即摄影机的运动，包括摇、推、拉、移、跟、升、降和变焦，有时几种方式可结合使用。（5）镜头的长度，即一个镜头的时限。（6）镜头的声音，包括画面内的和画面外的声音。镜头的组接是电影构成的方式，又称蒙太奇。组接基本上分为切分和组合两种。它根据影片内容的要求、情节的发展以及观众心理合乎逻辑、有节奏地切分或组合，从而起到引导、规范观众注意力，支配观众思想与情绪的作用。镜头的组接方式表现出影片的风格。

2. 蒙太奇

蒙太奇就是根据影片所要表达的内容和观众的心理顺序，将一部影片分别拍摄成许多镜头，然后再按照原定的构思组接起来的一种电影手段。它既是使用摄影机的手段，也是一种剪辑手段。在电影制作过程中，导演按照剧本或影片的主题思想，分别拍成许多镜头，然后再按原定的创作构思，把这些不同的镜头有机地、艺术地组织、剪辑在一起，使之产生连贯、对比、联想、衬托悬念等联系以及快慢不同的节奏，从而有选择地组成一部反映一定社会生活和思想感情、为广大观众所理解和喜爱的影片。

3. 剪辑

剪辑是指影片图像与声音素材的分解与组合，即将影片制作中所拍摄的大量素材，经过选择、取舍、分解与组接，最终完成一个连贯流畅、含义明确、主题鲜明并有艺术感染力的作品，它是对拍摄的一次再创造。剪辑与剪接不同，后者仅指对胶片的具体工艺处理。

早期电影只是将拍摄到的自然景物、舞台表演原封不动地放映到银幕上。从美国导演D.W.格里菲斯开始，采用了分镜头拍摄的方法，然后再把这些镜头组接起来，因而产生了剪辑艺术。在很长一段时间里，剪辑是导演的工作。但随着有声电影的出现，声音和音乐素材的剪辑也进入了影片的制作过程，剪辑工艺越来越复杂，剪辑设备也越来越进步，并出现了专门的电影剪辑师。剪辑师是导演的重要合作者，参加与导演有关的一切创作活动，如分镜头剧本的拟定、排戏、摄制、录音等。对剪辑的依赖程度，因导演的不同工作习惯而异，但剪辑师除了完全地体现导演创作意图外，还可以提出新的剪辑构思，建议导演增删某些镜头，调整和补充原

来的分镜头设计，改变原来的节奏，突出某些内容或使影片的某一段落含义更为深刻、明确。

从影片素材到一部完整的电影作品，在剪辑上往往要经过初剪、复剪、精剪乃至综合剪等几个步骤。初剪是根据分镜头剧本，把人物的动作、对话、相互交流的情景等镜头组接起来；复剪是在初剪的基础上进一步修正；精剪是经过对画面反复推敲后，结合蒙太奇结构进行的更为细致的剪辑；综合剪是在全片所有场景都拍摄完毕，各片段都经过精剪之后对整体结构和节奏的调整。在整个剪辑过程中，既要保证镜头与镜头之间叙事的自然、流畅、连贯，又要突出镜头的内在表现，即达到叙事与表现双重功能的统一。

4. 电影音乐

电影音乐是在影片中体现影片艺术构思的音乐，是一种新的音乐体裁，它进入电影以后，成为电影的有机组成部分。电影音乐在突出影片的感情、加强影片的戏剧性、渲染影片的气氛方面起着特殊的作用。按照在电影中出现的方式，电影音乐分为两大类：一类是现实性的音乐，也叫作客观的音乐，这类音乐在画面上有声音的来源；另一类是功能性的音乐，也叫作主观的音乐，这类音乐在画面上没有声音的来源。电影音乐的重要性可能大大超出人们的预想，各种新风格、新体裁的电影音乐不断涌现，使电影如虎添翼。

四、电影欣赏的一般规律和方法

电影欣赏不同于普通的看电影，而是对电影所表达的思想、观点、感情及其电影的表现形式、表达手段的艺术价值的感受、咀嚼、回味、评价，并通过联想、想象去体验、补充其思想内容的一种审美认识活动。要想真正看懂一部电影，从中获得充分的审美享受，必须掌握电影欣赏的一般规律。

1. 掌握电影语言

一切艺术都有自己独特的语言，对于电影来说，画面、说白、音响、音乐等是其基本语汇，其中画面形象是电影语言的基本元素，它需要表演、场景、照明、色彩、化装、服装等多种元素共同创造，其构成法则是由摄影机的运动和不同镜头的组接（剪辑）所产生的蒙太奇。电影语言以现代科学技术提供的一定的物质条件为基础，它的演进与电影技术的进步有密切联系。

2. 了解电影欣赏的审美心理

电影欣赏是一项综合性极强的心理活动，在欣赏过程中，作为审美接受者的观众必须调动自己的各种感觉能力，全身心地投入到电影之中。电影欣赏的第一步是对电影生动的画面形象和起伏跌宕的故事情节的一种直觉感知，由此获得种种审美感受。第二步是我们必须在自己生活经验的基础上，发挥想象、联想、通感，激发

情感上与作品的共鸣。第三步是调动思维能力，对影片进行深刻、全面、本质的把握，以便获得银幕之外的对于社会、人生和历史的深刻理解。

3. 掌握与电影有关的背景知识

在欣赏一部电影之前，我们应对这部影片的拍摄背景、影片所反映的文化背景以及导演风格等有所了解。同时还要了解电影的类型，不同的电影类型具有不同的审美特点，如果我们拿一部文艺片的标准来衡量一部商业片，显然难以获得相应的审美感知和享受。

由于一部电影包含有多种艺术成分，因此对一部电影的评价可以从不同的角度来切入，下面略举一二。

1. 评主题

即捕捉影片的思想光芒，发现、提炼其蕴藏的思想内涵。我们可以把影片放在特定的社会历史条件下，在复杂的社会联系中考察它的本质特点、社会内容、社会价值和社会意义等；同时也可以通过对画面的深入剖析，对人物表演及其所揭示的内心活动的分析、对时代氛围的把握来深入体会影片的思想内涵和艺术特色。

2. 评影像

即从银幕影像入手，分析研究影视画面、镜头、造型、声音、构图、色彩等多种因素所传达的审美意蕴和特征。如《红高粱》就是一部在银幕影像上作出了重大突破的电影，对这部影片的欣赏应格外留意片中"颠轿"、野合、伏击日军等场景及画面，认真分析其间导演对色彩的选择和运用。

3. 评音乐

即从电影配乐入手，分析品评电影音乐在影片中所起的作用，听听主题歌，看它和影片主题的关系；再看看影片中用到了哪些音乐片段，它与故事情节、人物表演的关系，它的节奏如何等等。一部优秀的电影在配乐上常常也是非常讲究的。

4. 评导演

可从导演构思、导演手段、导演风格等方面来对导演的艺术创造进行评析。导演作为一部电影的灵魂人物，他要从整体上构想影片的各个方面，既有对影视片的基调、样式、风格、人物等方面的确定和追求，又有对各门类艺术家的具体要求。同时，优秀的导演在各种电影手段的运用上会有别于其他导演，形成自己独特的风格。这些都可以作为我们欣赏一部影片的观测点。

5. 评演员

即品评演员对角色的把握、演绎和创造。演员的表演需要有高度的理解力、丰富的想象力、准确的表现力、多向的模仿力等，演员要根据角色的规定，多方运用声音、神态、动作等手段将角色展现给观众。他所创造出来的角色形象要既符合生

活中的自然现实，又应具有强烈的个性。

当然，作为一名普通的观影者，我们常常是把电影作为一个整体来欣赏的，那么在评价时也会综合各方面的因素进行评价，以全面把握一部电影的艺术成就。

五、中外主要电影节

中国金鸡百花电影节：百花奖始创于1962年，金鸡奖始创于1981年中国农历鸡年。大众电影百花奖和金鸡奖合称为"中国电影双奖"。1992年，中国电影家协会在原《大众电影》百花奖和中国电影金鸡奖颁奖活动的基础上，创办了中国金鸡百花电影节。从2005年起，金鸡奖与百花奖轮流举办，单数年评选金鸡奖，偶数年评选百花奖。

中国北京大学生电影节：创建于1993年，其权威性受到电影界人士普遍认同，被誉为中国电影界具有国际水准的大奖。"大学生电影节"于每年4月20日—5月4日举行，到目前已成功举办20届。有很多知名导演和演员都很在乎大学生这一观众群体对其影片的评价。女星周迅已三度荣获此奖，创下大学生电影节的得奖纪录。

上海国际电影节：创办于1993年，虽然年轻，但在成功创办后的第二年即获得了国际电影制片人协会的认证，被归类于国际A类电影节。上海国际电影节每年6月在上海举行，最高奖项是"金爵奖"，下设8个奖项，都由来自各国的国际评委评审产生。每年的上海国际电影节都会吸引来自世界各地的明星和观众。电影节创办至

中国金鸡电影节奖杯

今，已成功举办16届。现在，每年6月为期9天的电影节已成为上海文化活动的一个重要景观。

中国香港电影金像奖：香港电影金像奖于1982年由《电影双周刊》杂志创办，它是《电影双周刊》每年邀请影评人评选十大电影这一活动的扩大和延展。每年4月在香港举行，迄今已举办28届。张曼玉成为获得"最佳女主角"这一奖项最多的女演员，梁朝伟也获得7次金像奖，实属难得。当然，也有奋斗多年甚至已成为巨星的成龙、刘嘉玲、郑秀文等无缘金像奖的情况。

中国台湾电影金马奖："金马奖"是台湾为促进华语片制作事业，对优秀华语片以及优秀电影工作者所提供的一项竞赛奖励。该奖创办于1962年，至今一共举办了

50届。成龙和郭富城成为连续两届获影帝称号的男星,而获得"最佳男、女演员"奖项次数最多的还是梁朝伟和张曼玉。

美国奥斯卡奖: 奥斯卡小金人是个手握长剑、站在一盘电影胶片上的男性人体塑像,高10.25寸,表面镀金,所以叫金像奖。当时这个奖是电影艺术与科学学院的年度奖,故又称"学院奖"。1927年设立,每年的奥斯卡颁奖典礼一般在二三月份举行,迄今已成功举办85届。

威尼斯国际电影节: 世界上第一个国际电影节,始办于1932年,由意大利的名

北京大学生电影节奖杯

上海国际电影节金爵奖奖杯

香港电影金像奖奖杯

中国台湾电影金马奖奖杯

奥斯卡小金人

威尼斯国际电影节金狮奖奖杯

城威尼斯创办。威尼斯国际电影节每年8月底至9月初举行,为期两周,最高奖项是"金狮奖",迄今已成功举办69届。该电影节的主要目的在于提高世界电影艺术水平。

柏林国际电影节:欧洲第一流的国际电影节之一。20世纪50年代初由阿尔弗莱德·鲍尔发起筹划,1951年6月底至7月初在西柏林举行第1届,后来改为每年2—3月举行,为期两周,最高奖项是"金熊奖",授予最佳故事片、纪录片、科教片、美术片,迄今已举办63届。该电影节的目的在于加强世界各国电影工作者的交流,促

柏林国际电影节金熊奖奖杯

戛纳国际电影节金棕榈奖奖杯

进电影艺术水平的提高。

夏纳国际电影节：创办于1939年夏天，于每年5月在法国南部海滨小城夏纳举行，为期约两周，与意大利威尼斯电影节和德国柏林电影节并称为欧洲三大电影节。"金棕榈奖"是夏纳电影节的最高奖，用于奖励竞赛单元最佳影片的导演，因其奖杯为金制棕榈枝而得名。迄今已举办了66届。2003年，夏纳把金棕榈奖颁给了陈凯歌的《霸王别姬》。那个时候，整个亚洲仅有三位日本导演得过金棕榈奖，他们分别是衣笠贞之助的《地狱门》、今村昌平的《楢山节考》和黑泽明的《影子武士》。

日本东京国际电影节奖杯

日本东京国际电影节：创办于1985年的东京国际电影节是当今世界九大A级电影节之一，由东京国际映像文化振兴会和东京国际电影节组委会主办。电影节定于每年10月下旬至11月上旬举行，旨在发掘新人和奖励青年导演。目前已成功举办25届。

思考与实践

（一）思考题

1. 试分析中国电影在走向世界影坛的过程中遇到的机遇与挑战。
2. 中国电影应该向好莱坞电影学习什么？中国商业电影的发展应采取何种策略？
3. 如何去欣赏和评价一部电影？

（二）实践题

1. 大量欣赏中外优秀电影。
2. 用DV拍摄短片。
3. 扮演优秀电影片段或进行电影人物配音。
4. 试着对看过的电影撰写影评。

（三）学习网站

◆电影网 http://www.m1905.com/

◆中国电影网 http://www.chinafilm.com/

◆世界电影在线网 http://www.ifol.cn/index.asp

【第四章】音乐欣赏

【知识目标】
了解中外音乐发展史以及各历史阶段的著名作曲家及经典作品,熟知音乐的各种体裁,掌握音乐作品的形式要素和欣赏的基本方法。

【能力目标】
能利用所掌握的音乐知识、音乐欣赏的基本方法和规律来品评中外著名的音乐作品;通过聆听音乐,陶冶生活情操,提高自身修养。

第一节 中外音乐名作赏析

一、中国音乐名作赏析

1. 器乐曲

二胡曲《二泉映月》

曲作者华彦钧（1893—1950），江苏无锡人。其父为道士，擅长道教音乐。华彦钧从父学习鼓、笛、二胡、琵琶等乐器，12岁已能演奏多种乐器，18岁被无锡道教音乐界誉为演奏能手。30多岁的时候双目失明，人称"瞎子阿炳"，以卖艺为生。他性格刚烈，曾编演过许多讽刺时政的乐曲，甚至为此遭到毒打。由于生活清贫，他也自创"依心曲""自来腔"，抒发人生感慨和个人情感。中华人民共和国成立后，中央音乐学院专程采访了阿炳，并在匆忙中录下了他所弹奏的《二泉映月》《听松》《大浪淘沙》《昭君出塞》等6首乐曲。本来相约以后继续录制，不想当年12月4日阿炳竟吐血而逝，这不能不说是中国音乐史上永远无法弥补的一大损失。

《二泉映月》的得名源自阿炳经常演奏卖艺的地点——无锡惠山泉（世称"天下第二泉"）。整首曲子凄切哀怨，讲述了一个民间老艺人哀苦而奋发的一生。曲子开端是一段引子，它仿佛是一声深沉痛苦的叹息。继而旋律上扬，奏出主题。全曲将主题变奏五次，随着音乐的陈述、引申和展开，情感得到充分抒发。第四段到达了全曲的高潮，我们仿佛可以听到阿炳从心灵深处迸发出的愤怒呼号，那是阿炳对命运的抗争，也是对美好生活的向往。昂扬的乐曲在饱含不平之鸣的音调中进入结束句，给人一种意犹未尽之感，仿佛阿炳仍在默默地倾诉。全曲速度变化不大，但其力度变化幅度较大，用弓轻重有变，忽强忽弱，扣人心弦。

二胡曲《光明行》

曲作者刘天华（1895—1932），江苏江阴人。他是著名文学家刘半农的弟弟，从小爱好音乐，向诸多民间音乐家学习二胡、琵琶、古琴，采集各处民间音乐，并在家乡从事音乐教育。1922年起，先后任北京大学音乐传习所国乐导师、北京女子高师和国立艺专音乐系科的二胡、琵琶、小提琴教授。任教之间，他跟随俄籍教授托诺夫学习小提琴，同时悉心钻研西洋音乐理论。1932年5月底，他在北京天桥收集锣鼓谱不幸染上猩红热，于6月8日去世。

刘天华是一位"中西兼擅，理艺并长"，富有革新意识的国乐大师。他借鉴小提琴的大段落颤弓等技法和西洋器乐创作手法，融合了琵琶的轮指按音、古琴的泛音演奏等技巧，运用并确立了多把位演奏法，从而增添了二胡艺术表现的深刻性。刘天华共作有《病中吟》《月夜》《闲居吟》《光明行》等10首二胡曲。

《光明行》作于1931年春,是一首振奋人心的进行曲,刘天华"因外国人都谓我国音乐萎靡不振,故作此曲以证其误"。全曲首次将钢琴和二胡糅在一起,在作曲时借鉴了西洋音乐的进行曲曲式和转调手法,采用复三部曲式结构,除引子和尾声外,共分四段。引子节奏铿锵有力,犹如整齐坚定的步伐;第二段旋律优美流畅,音乐形象饱满、开朗;第三段采用重复、模进等手法,表现人们踏着矫健的步伐,昂首前进;尾声则利用颤音的特殊效果再现第二段的主题并加以扩展,最后又出现模拟军号声的主三和弦分解旋律,使全曲生气勃勃,充满积极向上、不断进取的乐观精神和探索光明的坚定信念,如同曲名所预示的那样。

潮洲筝曲《寒鸦戏水》

《寒鸦戏水》是潮洲弦诗《软套》十大曲中最富诗意的一首,全曲以幽雅的旋律、清新的格调演绎了寒鸭在水中互相追逐嬉戏的情景。全曲共三段,各段音乐个性鲜明,段落界限清楚,是一首典型的板式变奏体。这首乐曲的板式铺排是潮州弦诗套曲的典型结构样式。通过欣赏《寒鸦戏水》,可领略潮州音乐的旋律色彩和调性色彩变化的一些特点。

古筝曲《渔舟唱晚》

《渔舟唱晚》一般认为是著名古筝演奏家娄树华在20世纪30年代中期,根据山东古曲《归去来》的素材改编而成。其名取自唐代诗人王勃《滕王阁序》的"渔舟唱晚,响穷彭蠡之滨",它是一首著名的北派筝曲。

《渔舟唱晚》《渔舟唱晚》以歌唱性的旋律,形象地描绘了江南水乡夕阳西下、晚霞斑斓、渔舟竞航、渔歌四起的欢乐情景。全曲大致可分为三段:第一段为慢板,是一段平稳流畅的抒情性乐段;第二段音乐速度加快,形象地表现了渔夫荡桨归舟、乘风破浪前进的欢乐情绪;第三段是快板,随着音乐的发展,速度渐次加快,力度不断增强,通过运用古筝特有的各种按滑叠用的催板奏法,展现出渔舟近岸、渔歌飞扬的热烈景象。在高潮突然切住后,尾声缓缓流出,既出人意料又耐人寻味。

《渔舟唱晚》之所以为人们所熟悉,还在于它是中央电视台天气预报的背景音乐,它也许是全世界所有电视栏目中播放时间最长的背景音乐。

民乐合奏曲《雨打芭蕉》《平湖秋月》

这几首乐曲都是广东音乐的代表。广东音乐是流行于广东珠三角地区的一种民间丝竹合奏曲,它是在清末民初的民间小调、民族传统器乐曲和戏曲曲牌音乐的基础上逐步发展而来的一种独具风格的乐种。广东音乐的主奏乐器为高胡(也叫粤胡),它的拉弦为钢丝,发音明亮清澈;辅奏乐器有扬琴、秦琴、笛子、小提琴等。

《雨打芭蕉》的乐谱初见于1917年左右丘鹤俦的《弦歌必读》,后经潘永璋执笔整理。乐曲大致可分为三部分。一开始,流畅明快、优美抒情的旋律表现出人们的欣喜之情,也展现了诗情画意般的岭南风光。第二部分与第一部分的旋律形成鲜

明的对比，它句幅短小，节奏活跃，以轻盈的顿音和旋律的切分表现出雨打芭蕉的淅沥之声，更表现出人们观赏落雨、喜看芭蕉丰收时的轻快心情。最后的尾声非常简短，以宫音结束全曲。整首乐曲充分体现了广东音乐流畅活泼的风格。

《平湖秋月》又名《醉太平》，是广东音乐名家吕文成的代表作。吕文成在20世纪30年代畅游杭州西湖时，有感于西湖的美丽，触景生情，创作了这首描写月夜西湖景色的作品。这是广东音乐抒情乐曲中的佳品，曲调既采用了浙江的民间音乐，又有广东音乐的风格。全曲旋律进行起伏徐缓、连绵细腻，很好地表现了西湖水波微漾、素月幽静的秋夜美景，让人感受到一种如诗如画的优美意境。

除了这两首乐曲，广东音乐的代表性曲目还有《步步高》《旱天雷》《鸟投林》等。

大型管弦乐曲《春江花月夜》

《春江花月夜》是一首著名的琵琶传统大套文曲，明清已流传于世，原名《夕阳箫鼓》（又名《夕阳箫歌》《浔阳琵琶》《浔阳夜月》《浔阳曲》）。约在1925年，此曲首次被改编成民族管弦乐曲，更名为《春江花月夜》。中华人民共和国成立后，又经多人整理改编，更臻完善。

《春江花月夜》是唐代张若虚的一首长诗，诗歌将对大自然奇丽景色的描绘与对人生哲理的追求、对宇宙奥秘的探索融为一体，成为一首"诗中的诗，顶峰上的顶峰"（闻一多语）的诗歌绝唱。有感于诗歌的美妙，音乐家用柔美委婉的旋律，流畅多变的节奏，再现了诗歌的优美意境。

该曲为民族器乐中最常见的多段体结构，分为十段，犹如十幅连续的画面，依次为江楼钟鼓、月上东山、风回曲水、花影层台、水云深际、渔歌唱晚、回澜拍岸、桡鸣远籁、欸乃归舟、尾声。全曲结构严密，旋律古朴典雅，节奏平稳舒展。随着所呈现的画面的变化，主题也不断发展，时而是夕阳辉映、涟漪轻荡、花草摇曳的幽静，时而是归舟破水、浪花飞溅、橹声"欸乃"的热烈，通过旋律、节奏的变化描绘了大自然的变幻无穷。此曲音乐的主题旋律尽管有多种变化，但每一段的结尾都采用同一乐句出现，听起来十分和谐。在民间音乐中，这种手法叫"换头合尾"。

小提琴独奏曲《思乡曲》

曲作者马思聪（1912—1987），广东海丰人，是中国小提琴音乐的开拓者。他以卓越的演奏与创作，使源自西方的小提琴音乐成为中国音乐的一部分，并在中国广为传播。马思聪12岁即赴法国学习小提琴，1928年考入巴黎音乐学院。1929年回国，在香港、广州等地演出，被誉为"音乐神童"。1931年再度赴法，1932年回国，辗转于华南、西南等地坚持演出。中华人民共和国成立后，马思聪担任了中央音乐学院首任院长。1967年，因"四人帮"的迫害，被迫去国离家，迁居美国，1987年客死他乡。

《思乡曲》创作于1937年，原为马思聪创作的大型管弦乐曲《绥远组曲》中的

第二乐章，它是在短短八小节的内蒙古民歌《城墙上跑马》的曲调基础上写成的。之所以采用这个民歌曲调，既源于马思聪音乐创作的浪漫主义风格以及他致力于中西音乐艺术融合的音乐理想，也在于这首民歌本身的寓意。北方内地原先比较贫穷的地方，其土城墙都是窄而不宽。在上面跑马，只能往前，不能回头，这一曲意实则道出了去国离乡的游子有国不能回的凄楚感受。

《思乡曲》是一首带有思念、惆怅和忧伤情调的乐曲，它所采用的民歌曲调本身比较质朴优美，作者对此不作修饰，只是让小提琴把它在中低音区演奏出来，然后顺着这个朴实的主题进行了三次变奏，第三次变奏是乐曲的高潮，着重体现出开朗活跃和亲切的情绪，好似作者正陷入对家乡美好情景的甜蜜回忆中。最后由小提琴在高音区再次奏出这个民歌主题，用宁静、延绵的音乐声细细道出游子的乡愁。

1934年俄国著名作曲家、钢琴家亚历山大·齐尔品先生来华征集具有中国风味的钢琴曲，并举办了介绍中国作品的专场音乐会，《思乡曲》就这样成为"第一首真正走上国际舞台"的小提琴曲。

钢琴曲《牧童短笛》

曲作者贺绿汀（1903—1997），出生于湖南邵县贫苦的农民家庭，小时候喜欢听民歌、戏曲、吹箫，先后进入长沙岳云学校艺术专修科和上海国立音专学习音乐。1934年贺绿汀因创作《牧童短笛》和《摇篮曲》而一举成名。在抗战期间，他积极参加抗日宣传活动，创作了《游击队歌》《保家乡》《嘉陵江上》等歌曲。中华人民共和国成立后，贺绿汀担任上海音乐学院院长和中国音协副主席、上海分会主席等职务，1997年去世。

《牧童短笛》和马思聪的《思乡曲》一样，也是亚历山大·齐尔品先生来华征集具有中国风味的钢琴曲时获得钢琴曲一等奖的作品。

全曲共分三段。第一段采用不同旋律同时结合的对比复调，这样就形成了一种对应效果，你来我往、你应我答，显得和谐美好。主题音调则具有明显的汉族民间音乐风格，旋律优美流畅，情绪怡然自得，仿佛一幅淡淡的水墨画。第二段是传统的民间舞蹈，用欢快的节奏和旋律写成，情绪欢快跳跃，采用许多装饰性回旋音突出舞曲特征。第三段再现第一段的主题，同时两声部均加花变奏，曲调优美动听，再现前面那幅优美的乡间水墨画。

小提琴协奏曲《梁山伯与祝英台》

曲作者何占豪（1933— ）、陈钢（1935— ）。何占豪是浙江诸暨人，幼时热爱音乐，后考入浙江省文工团当演员。1957年考入上海音乐学院，与同学组成"小提琴民族学派实验小组"，在小提琴演奏的民族化方面进行探索和实践。1959年与同学陈钢合作创作了小提琴协奏曲《梁山伯与祝英台》，从此成为中国乐坛的著名人物。继《梁山伯与祝英台》之后，他又创作了弦乐四重奏《烈士日记》、弦乐与合

唱《决不忘记过去》、交响诗《龙华塔》、歌曲《相见时难别亦难》等一大批音乐作品。

　　陈钢是上海人，早年师从父亲陈歌辛和匈牙利钢琴家瓦拉学习作曲和钢琴。1955年考入上海音乐学院后，又师从丁善德院长和苏联音乐家阿尔扎马诺夫学习作曲与理论。在与何占豪合作小提琴协奏曲《梁山伯与祝英台》之后，他还创作了小提琴独奏曲《苗岭的早晨》《金色的炉台》《阳光照耀着塔什库尔干》和小提琴协奏曲《王昭君》等。

　　《梁山伯与祝英台》是一部向国庆10周年献礼的作品，作于1958年冬。该曲以我国南方地方戏曲——越剧中的曲调为素材，综合采用交响乐与我国民间戏曲音乐表现手法，依照《梁山伯与祝英台》这一故事的发展精心构思布局，采用奏鸣曲式结构创作而成，分为"草桥结拜""英台抗婚""坟前化蝶"三个部分。

　　乐曲开始，在轻柔的小提琴震音的背景下，传来了悠扬而秀丽的笛声，双簧管奏出了优美的旋律，描绘了一派风和日丽、春光明媚的美丽景色。在竖琴淡淡的音色背景下，独奏小提琴奏出了纯朴而优美的爱情主题。接着由大提琴和独奏小提琴互相对话倾诉，表达了梁山伯与祝英台草桥结拜的动人情景。接下来以欢快、跳跃的旋律刻画了梁山伯、祝英台同窗三载的深厚情谊，继之的"长亭惜别"如泣如诉、缠绵徘徊。"英台抗婚"这一部分的音乐突然变得阴暗低沉，沉重的大锣和定音鼓交织着，预示着不祥的征兆。紧接着由铜管乐器奏出了凶暴的封建势力的音乐主题。这种阴沉的音乐背景下，小提琴的演奏采用我国戏曲中特有的散板节奏和连续递进的和弦进行，奏出了祝英台的痛苦和不安，接着又以强烈的切分和弦和汹涌的鼓点，表达了祝英台的反抗。遭遇"逼婚"之变的祝英台与梁山伯"楼台相会"，小提琴与大提琴奏出对话般的乐章，委婉动情。当进行到祝英台哭灵投坟时，音乐的节奏不断加强加快，把音乐推向悲剧性的高潮。当祝英台纵身跳到梁山伯的坟里时，一声惊天动地的锣钹，接着铺天盖地的锣鼓管弦齐鸣，悲切地奏响了爱情主题。乐曲结尾，晶莹的竖琴和清脆的长笛将人们引入了秀美奇幻的神话仙境，独奏小提琴奏响了令人难忘的主题旋律，梁山伯、祝英台化作彩蝶，相随相伴，翩翩起舞，展现了人们对梁山伯、祝英台爱情的美好遐想和祝愿。

　　这部协奏曲旋律优美，色彩绚丽，艺术感染力强，被誉为"民族的交响乐"。

　　2. 声乐曲

大型声乐作品《黄河大合唱》

　　冼星海（1905—1945），原籍广东番禺，出身贫寒，早年曾就读私塾，13岁时入广州岭南大学基督教青年会所办的义学学习，参加学校的管乐队。之后又进入北京大学音乐传习所和上海国立音乐院学习。1930年，25岁的冼星海到法国巴黎学习6年，靠半工半读完成学业。1935年冼星海回国，参加了抗日救亡运动，先

后为电影《壮志凌云》《青年进行曲》和话剧《日出》《大雷雨》等作曲配音。"八·一三"事变后，他积极开展抗日宣传，1938年受组织指派，他奔赴延安，出任鲁迅艺术学院音乐系主任，创作了《黄河大合唱》《生产大合唱》等作品。1940年冼星海赴苏联深造，在苏联的5年里，他创作了第一交响曲《民族解放》、第二交响曲《神圣之战》及《中国狂想曲》等管弦乐作品。因长期劳累和营养不良，冼星海1945年10月30日病逝于莫斯科。

《黄河大合唱》是冼星海最重要和影响最大的一部代表作。全曲由序曲及《黄河船夫曲》《黄河颂》《黄河之水天上来》《黄水谣》《河边对口曲》《黄河怨》《保卫黄河》和《怒吼吧！黄河》等八个乐章组成。各个乐章都有相对的独立性，又由表现中华民族解放斗争的基本主题紧密地联系在一起，使整个作品具有高度的统一性。《黄河大合唱》所包含的丰富的艺术形象、壮阔的历史场景和磅礴的气势使它成为一部反映中华民族解放运动的音乐史诗。时至今日，乐曲奔放、豪迈、铿锵有力的诗句和强烈的爱国情感仍然激荡着每一个炎黄子孙的心胸。

民歌《茉莉花》

民歌是人民群众在社会劳动过程中即兴编作、口头传唱的一种音乐体裁，它一般短小洗练、活泼明快。我国是个幅员辽阔的多民族国家，各民族都有丰富的民歌宝藏。因为自然环境、劳动方式、生活习俗、方言语音的不同，因此各民族民歌的素材、表现方式、体裁形式和风格色彩也都各有差异。

《茉莉花》是一首江苏民歌。清代出版的戏曲剧本集《缀白球》就记载了这首歌的唱词。《茉莉花》曲调清丽流畅，委婉妩媚，充满了江南水乡的典型风韵。除了江南地区，在全国汉族地区乃至有些少数民族地区也有《茉莉花》的改编本，它已经成了中国民歌的代表。同时，《茉莉花》也是最早传到外国的一首中国民歌，英国驻华大使约翰·巴罗于1804年出版了一本《中国旅行》，书中特别提到了《茉莉花》"似乎是全国最流行的歌曲"。由于《中国旅行》的巨大影响，1864—1937年欧美出版的多种歌曲选本和音乐史著述里都引用了《茉莉花》，其中影响最大的就是意大利作曲家普契尼在《图兰朵特》中的男声齐唱，它浓郁的中国民间风格，曾使全世界亿万听众迷恋不已。

歌剧《白毛女》

《白毛女》是一部影响深远的现代歌剧作品，是1945年鲁迅艺术学院向"七大"献礼的作品。由贺敬之、丁毅执笔，马可、张鲁、瞿维、李焕之、向隅、陈紫、刘炽作曲，1945年5月首演延安中央党校礼堂，凌子风、陈强、王昆分别饰演杨白劳、黄世仁和喜儿，演出获得极大成功。演出结束后，剧组根据毛泽东、朱德、刘少奇、周恩来等中央领导的意见对剧本进行了修改，特别是将黄世仁改判"死刑"。随后，剧组赴全国各大解放区演出，均取得轰动效应。同时剧组也一边演出

一边深入群众，征求修改意见，进一步提高《白毛女》的思想和艺术水平。

《白毛女》是根据当地流传的"白毛仙姑"的故事改编的，描写农村纯真少女喜儿在父亲杨白劳遭地主黄世仁逼债而死，自己又被糟蹋后逃进深山，苦熬三年，头发尽白。后八路军将喜儿解救，发动群众清算了黄世仁的罪恶。此剧音乐多采用河北、山西、陕西等地民歌和地方戏曲的音调写成，体现出浓郁的民族特色。如作曲家用河北民歌《青阳传》的欢快曲调谱写了《北风吹》来表现喜儿的天真和期待，用深沉、低昂的山西民歌《拣麦根》的曲调塑造杨白劳的音乐形象，用河北民歌《小白菜》来表现喜儿在黄家受压迫时的压抑情绪，用高亢激越的山西梆子音乐来突现喜儿的不屈和复仇的心情，等等。通过这些极富民间音乐色彩的唱段塑造了喜儿、杨白劳、黄世仁等性格各异的音乐形象。

歌剧《白毛女》继承了民间歌舞的传统，同时也借鉴我国古典戏曲和西洋歌剧，在秧歌剧的基础上，创造了新的民族形式，成为我国民族新歌剧的奠基石，标志着中国歌剧终于找到了自己独特的发展道路。继《白毛女》之后，又出现了《刘胡兰》(罗宗贤等作曲)、《赤叶河》(梁寒光作曲)等优秀剧目。

二、外国音乐名作赏析

1. 维瓦尔第《四季》

安东尼奥·维瓦尔第（1678—1741）出生在意大利的一个音乐世家，他的父亲是圣马可教堂的小提琴师，从小对他进行了系统的音乐教育，并将他送进教堂接受教士训练。1703年维瓦尔第被授以圣职，他在教会的职责和他父亲一样，是赞美诗和圣咏音乐的热情传播者和音乐伴奏者。1705年他以精湛的小提琴演奏技巧声名鹊起，为了使自己充满激情的演奏不至于鹤立鸡群，维瓦尔第对协奏曲进行了完美的改造，确定了它快—慢—快的三乐章结构，这是他对西方音乐的重要贡献。他一生创作了500多首协奏曲。维瓦尔第大概50岁的时候开始走下坡路，他的歌剧被禁演，教会也开始抵制他的音乐，最后他在维也纳孤寂地离开了人世。维瓦尔第最著名的代表作是《四季》。

《四季》创作于1725年，分为春、夏、秋、冬四首乐曲，每一首都采用三乐章的协奏曲形式，配乐包括小提琴、中提琴、大提琴、低音提琴和羽管键琴。为了使观众更好地理解这部作品，维瓦尔第在每一乐章的旁边都配上诗歌作为说明。

在《春》中，首先听到的是乐队的合奏，乐音欢快活泼，随后小提琴模仿的鸟鸣唧唧啾啾，声声入耳，一派春光明媚的景色。突然一切都变得狂乱和紧张起来，就像电闪雷鸣，暴风雨将至，转瞬间雨停风止，鸟儿重新歌唱。第二、三乐章为我们呈现了一幅繁花似锦、仙女和牧羊人翩翩起舞的美丽画面。

《夏》首先描绘的是烈日当头、人畜慵懒无力，杜鹃、斑鸠和金丝雀优雅歌唱

的景象。接下来通过慢板和快板的交替,写到了讨厌的土蜂、苍蝇搅得牧羊人不得安宁。第三乐章的急板再次描绘了雷电交加的暴风雨砸坏了玉米和谷子,让牧羊人惊惧不已。

《秋》充满了收获的忙碌和喜悦,人们跳起欢快的舞蹈庆祝丰收(第一乐章),天空晴朗平和,充满了祥和的氛围(第二乐章)、谷物入仓后,猎人们趁着空闲,出门狩猎,一时猎枪鸣响,猎狗狂吠,惊恐的野兽纷纷四处逃散(第三乐章)。

《冬》散发出一股刺骨的寒

古琴版CD《四季》,马卡拉合奏团演奏

意,表现了在寒风中人们瑟瑟发抖的情景(第一乐章)。不过虽然外面寒风刺骨,屋里壁炉的火熊熊燃烧,温暖而舒适(第二乐章)。外面美丽的冬日景色吸引着人们,他们走出房门,到冰面上小心地滑行,一不小心还是摔倒了(第三乐章),乐曲诙谐有趣。

《四季》因其平易近人、亲切自然的优美旋律,常常被用来作为电视广告、电影音乐或一些音像制品的配乐,它也是一首很好的古典入门的曲子,至今它已有近6000个录音版本。

2. 巴赫《勃兰登堡协奏曲》

约翰·塞巴斯蒂安·巴赫(1685—1750),出生在德国中部的一个音乐世家里。从16世纪开始,他们的家族经历了260多年,共7代人,音乐家有78人,其中42个卓有成就,巴赫无疑是其中最著名的一个。他的父亲曾是宫廷小号手,可惜在他10岁的时候去世了,他跟随做管风琴师的兄长生活。他早年痴迷于竖琴作品,并很快超越兄长,为人瞩目。巴赫终身以音乐为职业,先后在多所教堂担任乐师和指挥。他1750年7月28日去世,去世时已双目失明。他一生经历了三次婚姻,生养了近20个孩子,故以创作上的"多产"和生活中的"多子"而闻名。

巴赫一生创作了800多首音乐作品,他的作品一直被同行视为顶礼膜拜的经典,他写的《钢琴十二平均律》技法练习,是我国及世界各大音乐学院引用的主要教材。他的音乐既有高度的逻辑性,结构严密,又具有内在的哲理性,深刻隽永,抒

[德] 约翰·塞巴斯蒂安·巴赫

发了对人类灾难、痛苦的怜悯、同情以及对和平与幸福未来的渴望。与前人的作品相比，巴赫这种充满宗教内容及复调音乐思维的作品更为广阔地揭示了人的内心世界。巴赫严谨的治学态度和卓尔不群的旋律，连贝多芬这样的大师也不由得发出"他不是小溪，是大海"的赞叹。巴赫对音乐的贡献是把音乐从宗教附属品的位置上解放了出来，使之平民化；并把复调音乐发展成主调音乐，还确立了键盘乐器十二平均律原则。他的作品奠定了现代西洋音乐几乎所有作品样式的体例基础，因此被后世尊称为"西方音乐之父"。不过巴赫去世后半个世纪几乎被人遗忘，一直到1800年之后，他才逐步受到重视。

巴赫的代表作是《马太受难曲》《勃兰登堡协奏曲》《G弦上的咏叹调》等。《勃兰登堡协奏曲》是巴赫在1717—1723年为勃兰登堡侯爵创作的，由6首器乐曲组成，每首都由不同独奏乐器组合而成。在形式上，巴赫模仿了当时意大利维瓦尔第等人的"快—慢—快"三乐章布局，但也作了一些创新的尝试。比如第一首协奏曲就有4个乐章，第三首协奏曲只有2个乐章。另外，后世的协奏曲一般都由一种乐器（如小提琴、钢琴等）担任主要旋律的演奏，其他乐器和它形成呼应、对比的关系，这样就构成了"小提琴协奏曲""钢琴协奏曲"等形式。在巴赫的时代，协奏曲的形式尚在发展之中，所以这里的6首勃兰登堡协奏曲主要还是两组乐器彼此呼应，尚没有突出某一种乐器。

这6首协奏曲的第一乐章都是以活泼明快的气氛开始。这是一种典型的社交音乐，体面、欢乐、有点趾高气扬，是当时这类音乐的标签，适用于任何仪式、庆典、宴会等场面。整个乐章只建立在一个单一的主题之上。第二乐章都是抒情的慢板乐章，这里既有沉思、忧伤情绪又有充满诗意田园画卷。传统的热情又回到第三乐章。

这6首大协奏曲完美地体现了巴赫音乐的特点：不在于讲述故事和宣泄情绪，而在于音乐形式美妙和谐，犹如美丽的建筑，从细节到整体都和谐完美。

3. 亨德尔《弥赛亚》

乔治·弗里德里克·亨德尔（1685—1759）出生于德国萨克森的哈雷，他早年

秉遵父母的意愿在哈雷大学学习法律和历史，但大学毕业后他毅然弃法从文，从到教堂演奏管风琴为起点开始了他的音乐之路。后来他到汉堡结识了一些作曲家，开始进行歌剧创作，但上演后效果并不理想。为了逃避批评，他到了意大利。意大利的文化艺术氛围深深地吸引了他，他决定为了自己的理想扎根于此。他在意大利的音乐创作一帆风顺，尤其是在1715年，他创作的交响曲《水上音乐》成为国王在泰晤士河游行的伴奏音乐，使他声名大噪。此后他应国王的要求建立了皇家音乐学院，尽收名利、享尽荣华。1753年他双目失明，风光亦失，但在1759年他去世时仍然受到了国葬的待遇。

[英] 乔治·弗里德里克·亨德尔

亨德尔一生作品浩瀚，其中以歌剧和清唱剧最为著名，其中清唱剧的杰出代表是《弥赛亚》，自1742年问世以来就盛演不衰。"弥赛亚"是救世主的意思，该剧脚本根据《圣经》内容编成，共三部分：第一部分为基督即将来临的预言和基督的诞生；第二部分为基督受难、死亡和基督的教义；第三部分是表现以信仰拯救世界。歌词选自《以赛亚书》、《诗篇》、各福音书及保罗的语录。

混声合唱《哈利路亚》是清唱剧《弥赛亚》中最出名的曲目，它是第二幕的终曲合唱，是基督徒对上帝赞颂的欢呼语。歌词大意是：万众齐声欢呼，全能的上帝做了主中之主，王中之王，直到永远永远。合唱开始时凯旋式的音响如万民的颂歌，回荡寰宇，整个音乐充满了无限虔诚和赞美之情。

亨德尔在写完这首合唱的时候，激动得泪如雨下，对身边的仆人说："我确实认为我实实在在地看见整个天国就在我面前，我看见了伟大的上帝本人！"英国维多利亚女王有一次驾临剧院观看演出，被《哈利路亚》恢宏澎湃的气势深深震撼，不由得恭敬地站起来听完全曲。从此以后，在世界许多国家都形成了一种习惯，每当《哈利路亚》的合唱响起的时候，听众都肃然而立，以示对万王之王的恭敬。

4. 海顿《惊愕》

弗朗茨·约瑟夫·海顿（1732—1809）出生于维也纳附近的一个赤贫家庭。在他6岁那年，因其漂亮的童音引起了堂兄的注意，被带到海因堡接受音乐教育，8岁的时候成为教堂唱诗班的歌童。同时他在小提琴和键盘乐器的演奏上狠下工夫，并

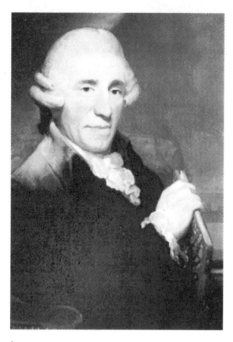

[奥] 弗朗茨·约瑟夫·海顿

用心钻研巴赫的作品。不幸的是从16岁起，他的嗓音逐渐沙哑，不得不退出唱诗班，开始流浪生活。1760年，他娶了一个凶悍的妻子，她不仅虐待丈夫，并且常常拿他的作品擦桌子、包糖果。不堪忍受的海顿最终和她分道扬镳。1761年，海顿被匈牙利最有权势的埃斯特阿奇王子任命为宫廷副乐长，开始了长达30年的音乐仆役生活，这虽然成为后人讥讽他的原因，但他安于现状、自得其乐的个性也使他的作品充满了乐观、亲切、真诚、幽默、爽朗的色彩。1790年恢复自由后他曾访问伦敦，1809年在维也纳去世。

海顿被后人推崇为"交响乐之父"和"弦乐四重奏之父"。他一生共创作了108部交响乐（贝多芬一生才写了9部，勃拉姆斯只写了4部），将音乐的完美和曲式结构的科学性巧妙地结合起来，使交响乐具有了很高的艺术价值。在弦乐四重奏中海顿采用"说话的原则"，各声部像谈话一样彼此呼应，既有清晰的旋律，又有复调的美感。

他的代表作有《第四十五交响曲》（告别）、《第九十二交响曲》（牛津）、《第九十四交响曲》（惊愕）等；弦乐四重奏第三、十七、二十等；清唱剧《创世纪》《四季》等。

《惊愕》在他的100多首交响曲中因其奇怪的第二乐章而成为最为著名的一首。它的得名源自于作曲家在第二乐章中，先以极弱的演奏陈述主题，随后立即迸发出一个和弦加定音鼓的节奏，由此营造出强劲而极富动态的力度对比，效果令听众惊叹。所以作品首演成功后不久，英国人便给这部作品加上了《惊愕》的标题。据说海顿此作是讥讽或者惊吓那些坐在包厢中对音乐不懂装懂而又附庸风雅的贵妇人的，以期用这样一个令人惊愕的片断让贵妇人们出丑。

该曲有四个乐章（交响曲的四乐章结构是海顿奠定的）。第一乐章的大部分时间都很欢快，只是偶尔有点忧郁。第二乐章的旋律具有鲜明的海顿色彩，乐章开始由弦乐器演奏安静、断续而又平稳的旋律，重复演奏旋律的时候，定音鼓敲出一声巨响，整个乐队奏出令人惊愕的"起床号"，随即弦乐器又开始演奏第二个平静的

主题。到两分多钟的时候,气氛突然变得紧张,直至喧闹,最后归于沉寂。第三乐章像一段欢快的乡村舞蹈。最后一个乐章以弦乐器的快节奏演奏开始,最后定音鼓再次敲击出一阵愤怒的雷霆之声,既而以两个和弦结束了本章。

大多数听众对第二乐章情有独钟,它不但有着令人惊奇的设计,而且拥有一种内在的美和魅力,妙趣横生、耐人寻味。当年音乐会演出这部作品时,这个乐章往往会被听众反复要求单独重新演奏,可见其受欢迎程度。

5. 莫扎特《魔笛》

沃尔夫冈·阿玛德乌斯·莫扎特（1756—1791）出生在奥地利的一个大家庭,他只活了35岁,却为人类留下了极其宝贵和丰富的音乐作品。莫扎特的父亲音乐禀赋很高,他和姐姐玛丽亚·安娜都是音乐神童,从小由父亲亲自教授。在他6岁的时候,他父亲带着他们姐弟俩到慕尼黑宫廷演出,由此声名鹊起。在此后的10年里,莫扎特在维也纳、巴黎、伦敦、罗马等欧洲重要的都城和宫廷演出,出尽风头。同时他自己也凭借超常的记忆力和聪颖的禀赋学习吸收了大量音乐技巧,创作了当时流行的各种体裁的作品。他的过人才华给他带来荣耀的同时,也给他带来了不幸。

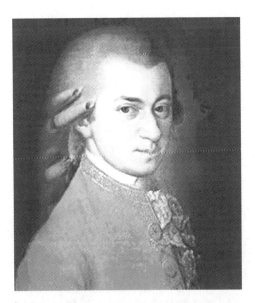

[奥] 沃尔夫冈·阿玛德乌斯·莫扎特

不仅他的父亲为了金钱和荣誉,给自己年幼的儿子提出了很多苛刻的要求,而且在他16岁担任了大主教宫廷乐队的首席乐师后,大主教也将他作为私有财产在贵族面前炫耀,背后却把他当作一个奴仆。在和大主教的冲突中莫扎特逐渐成熟起来,最后愤然辞职独自赴维也纳。在最后的10年里,虽然受生计所迫,生活紧张而忙碌,但莫扎特还是创作了大量音乐作品。1791年,贫病交加的莫扎特完成了他的最后一部歌剧《魔笛》,之后他接受了一个陌生的黑衣人的委托创作《安魂弥撒》,这如同一个可怕的预言,莫扎特写到一半时,就带着无尽的遗憾离开了人世,年仅35岁。

莫扎特一生创作了100多部音乐作品,比较著名的有歌剧《唐璜》《费加罗的婚礼》《魔笛》,第三十九、四十、四十一交响曲,第二十、二十一、二十三钢琴协奏曲,第四、五小提琴协奏曲等。其中歌剧是莫扎特最喜爱的体裁,他打破以往歌剧只能取材自神话传说的传统,而将活生生的现实生活搬上了舞台,并通过音乐语

言塑造人物，利用各种管弦乐的音色来为剧情服务。

《魔笛》是一部二幕或四幕歌唱剧，由席坎内德编剧，莫扎特谱曲，1791年9月30日在维也纳郊外的狄亚·维登剧院首次公演。该剧的故事发生在埃及拉米西斯一世的时代，地点在孟菲斯的爱西斯神庙内及其附近。埃及王子塔米诺被巨蛇追赶而为夜女王的宫女所救，夜女王拿出女儿帕米娜的肖像给王子看，王子一见倾心，心中燃起了爱情的火焰。夜女王告诉王子，她女儿被坏人萨拉斯特罗抢走了，希望王子去救她，并允诺只要王子救回帕米娜，就将女儿嫁给他。王子同意了，夜女王赠给王子一支能解脱困境的魔笛，随后王子就起程了。事实上，萨拉斯特罗是智慧的主宰，"光明之国"的领袖，夜女王的丈夫日帝死前把法力无边的太阳宝镜交给了他，又把女儿帕米娜交给他来教导，因此夜女王十分不满，企图摧毁光明神殿，夺回女儿。王子塔米诺经受了种种考验，最终识破了夜女王的阴谋，并和帕米娜结为夫妻。

该剧在当时维也纳通俗戏剧的构架上很好地统一了意大利歌剧与德国民谣的风格，调用了各种音乐形式和戏剧表现手法，音乐语言极为丰富，它既带有正剧的严谨又包含着喜剧的灵活，是一部集大成的歌唱剧。

莫扎特的音乐作品和谐纯美、典雅秀丽。舒曼曾说，莫扎特的音乐是无法描述的。从某种程度上说，莫扎特就像一件乐器，他自然地发出乐音，这些声音是上帝造物浸润于他，在他心灵中升华，然后从心中汩汩流出。"莫扎特即音乐"，这大概是对他最好的赞誉。

6. 贝多芬《命运》

如果说莫扎特是一位上天赐给人间的天才，那么贝多芬就是一位大地母亲孕育的伟人，他以自己的坚毅和勤奋，谱写了声震寰宇的雄伟乐章。

[德] 路德维希·冯·贝多芬

路德维希·冯·贝多芬（1770—1827）出生于德国莱茵河畔的波恩城，他的父亲深谙音乐，且有一手高超的小提琴技法。他一心想把贝多芬培养成音乐大师，因此从小对他进行了严酷的音乐训练。父亲的粗暴、家境的破落培养了贝多芬顽强坚韧的性格和独立自主的意识。在接受音乐教育的同时，贝多芬还到波恩大学自修了哲学和希腊文学课程，当时法国的启蒙主义思想以及德国的狂飙突进运动带给他很深的影响，对

于自由平等的追求贯穿了他的一生。1791年,莫扎特去世,海顿也进入暮年,在维也纳的音乐舞台上,贝多芬开始初露峥嵘,他最初以钢琴作品引起了世人的注意,如《悲怆》《月光奏鸣曲》《暴风雨奏鸣曲》等。他的音乐既有海顿、莫扎特的高贵气质,同时又充满了力量和激情。与此同时,由于耳疾的折磨,贝多芬在1802年写下了遗嘱,但最终对音乐艺术的崇高信念让他战胜了绝望,以"我要扼住命运的咽喉"的超人毅力开始了他的创作盛期。为了弥补听力的缺失,他在作曲时将木棍的一端插入琴箱,一端用牙咬住以此感受琴弦的振动。在如此艰难的境况下,贝多芬创作了第三交响曲到第八交响曲、第三钢琴协奏曲到第五钢琴协奏曲等名作。到晚年的时候,贝多芬贫病交加,耽于遐想与沉思,音乐对他来说不再是对外在客观事物的一种描述,而是内心的表达。他潜心研究亨德尔和巴赫等巴洛克时期的大师的作品,写成了第九交响曲、《庄严弥撒》等风格庄重的作品。1827年3月26日,贝多芬病逝于维也纳。著名作家罗曼·罗兰在他的墓碑上题词:"一个最孤独、痛苦的人,世界不给他欢乐,他却创造出欢乐给予世界。"

贝多芬一生的创作比起海顿和莫扎特来说不算多,他共写了9部交响曲、32部钢琴奏鸣曲、5部钢琴协奏曲、11部序曲、16部弦乐四重奏、1部小提琴协奏曲、1部歌剧和大型声乐作品《庄严弥撒》。贝多芬的创作速度很慢,每写一部作品对他来说都像投入了一场战斗,倾尽所有心血,这和他孤傲坚强的性格以及敢于自我批判、追求完美的精神是分不开的。

贝多芬的9部交响曲都堪称经典。《第一交响曲》是青年时代新生力量和光辉理想的表现;《第二交响曲》是青年时代的行动意志和建功立业的渴望,是扬眉剑出鞘;《第三交响曲》(英雄)是理想中的英雄形象,以及英雄舍生取义的豪情;《第四交响曲》描写个人的幻想和体验;《第五交响曲》(命运)描写英雄斗争的意义和目的;《第六交响曲》(田园)是对大自然的理解与热爱及大自然对人思想感情的影响;《第七交响曲》描写英雄与人民的节庆欢乐与舞蹈;《第八交响曲》表现平凡的日常生活、幽默和轻柔的微笑;最后的《第9交响曲》(合唱)表达了全人类团结友爱的理想。贝多芬的革命精神和博爱思想在这九部交响曲中得到了最完善的体现和表达。

《第五交响曲》(命运)是声望最高、演出最多的一首。贝多芬在第一乐章的开头写下一句引人深思的警语:"命运在敲门。"这一警语被后人引用为本交响曲的标题,"命运"这一主题贯穿全曲,体现了作者一生与命运搏斗的思想。这是一首英雄意志战胜宿命论、光明战胜黑暗的壮丽凯歌,使人感受到一种无可言喻的感动与震撼。

恩格斯曾盛赞这部作品为最杰出的音乐作品。整部作品精练、简洁,结构完整统一,堪称典范。

7. 勃拉姆斯《德意志安魂曲》

[德] 约翰尼斯·勃拉姆斯

约翰尼斯·勃拉姆斯（1833—1897）虽然生活在被浪漫主义思潮包裹的19世纪，但却是一个坚定的、正宗的传统主义者。他出生于德国汉堡，父亲是一位职业乐队的圆号手，因醉心于年长他17岁的克里斯蒂安娜的厨艺而草率地与她结婚。贫困而矛盾重重的家庭生活以及汉堡潮湿而阴冷的天气使得勃拉姆斯从小养成了沉默寡言和孤傲不合群的性格。父亲十分注重他的音乐教育，在音乐教师马可森的严格指导下，他的钢琴和作曲进步神速，老师对德奥古典音乐的挚爱深深影响了他的喜好。13岁时勃拉姆斯就开始通过在酒馆伴奏来挣钱补贴家用，同时也尝试作曲。这段艰苦的生活既锻炼了他的作曲能力，也磨炼了他的生活意志。随后，他结识了当时一些有名的音乐家，尤其是1853年和舒曼的相识对他的人生产生了极大的影响。舒曼非常欣赏勃拉姆斯的才华，在自己办的《新音乐报》上称他为"年轻的鹰"，预示了他辉煌的未来。可惜舒曼不久就爆发了精神病，在照顾恩师及家人的时候，勃拉姆斯爱上了美丽贤淑、善解人意的舒曼夫人，但遭到拒绝，他为此终身未娶，这段真挚的爱恋作为他的精神支柱一直持续终生。1862年勃拉姆斯来到维也纳并定居于此，他声名渐起，但其举止之古怪也闻名于乐坛。他在音乐创作上极为严格，精雕细琢，可在日常生活上却不拘小节，常常衣冠不整、懒散邋遢，与人相处也尖酸刻薄、不讲情面。但这仍然阻挡不了盛誉纷至，他当选为柏林艺术学院院士，被授予"汉堡荣誉市民"称号等。孤寂的生活使晚年的勃拉姆斯常常沉浸于冥想或到大自然中寻找安慰。1896年舒曼夫人去世后10个月，勃拉姆斯也溘然长逝，他被人们安葬在维也纳中央公墓贝多芬的旁边，能与自己无比景仰的大师为伴，想必他不会再感到孤独了吧！

勃拉姆斯的创作风格多样，既有轻松幽默的作品，但更多的是深沉严肃、晦涩难懂的作品。其代表作有《德意志安魂曲》《第一交响曲》《第二交响曲》《海顿主题变奏曲》《钢琴五重奏》。勃拉姆斯的每一部作品都精雕细刻、倾尽心力，他的创作体裁广泛，唯独没有涉猎的是歌剧，这跟他严谨的作曲风格不无关系。

《德意志安魂曲》是继巴赫的《马太受难曲》、亨德尔的《弥赛亚》之后又一部经典的宗教音乐。曲名中的"德意志"含有"德语的"及"德国的"双重意义，

曲中的唱词摆脱了传统的拉丁语经文的规范，作者直接从新教教主马丁·路德的德文本《圣经》中摘选了关于死亡、信仰和永生的段落编写而成。勃拉姆斯是个虔诚的新教徒，他从24岁（1857）开始创作《德意志安魂曲》，一直到1868年才告完成。在这期间，至亲及挚友相继离世，尤其是慈母和恩师舒曼的死，让他更痛切地经历了"死荫的幽谷"，也更亲切地体会到主耶稣的救恩。促使他完成这部作品的是他对死亡的深沉思考，他认为苦难和死亡是生命的一部分，是不可避免的，但人类之间强大的爱和宽慰的力量足以驱赶死神的恐怖。因此他的作品里没有传统安魂曲"愤怒的日子""用火来审判世界"这类"战栗的"和"恐惧的"唱词；相反，全曲贯穿着"唯有主的道是永存的"这一永恒的生命信仰。可以说，整个《德意志安魂曲》就是勃拉姆斯生命的见证。

《德意志安魂曲》无疑是19世纪圣乐艺术的高峰，它是勃拉姆斯11年心血的结晶。在德国音乐中，人们常把勃拉姆斯同巴赫（bach）、贝多芬（beethoven）姓名的第一个字母总称为"三b"，可见后人对他的推崇。

8. 肖邦《A大调波兰舞曲》

弗利得利克·肖邦（1810—1849）出生于波兰华沙近郊的一个小村庄。他从小跟随母亲接受了良好的音乐教育，也受到波兰民间欢快活泼的马祖卡舞蹈的熏染，他在音乐方面的过人禀赋使他在9岁的时候就能开独奏音乐会了。之后他进入华沙音乐学院接受了严格的音乐训练。1830年，在肖邦20岁的时候，波兰爆发了反抗沙俄的华沙起义，当时为了寻求艺术上的发展，他已经跟随父亲到了巴黎。但他的心时时牵挂着祖国的命运，并为此创作了不少乐曲。一年后，华沙起义惨败，肖邦也再没回过祖国，在巴黎度过了他的后半生。这种人生际遇使得肖邦的思想

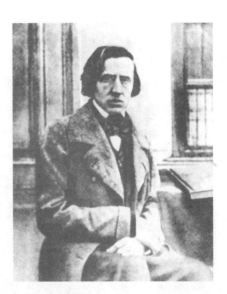

[波] 弗利得利克·肖邦

和情感极为矛盾和复杂，一方面在巴黎这个文化艺术之都，他以自己出色的钢琴演奏技巧获得了美好的前程，但另一方面巴黎生活的浮华和虚荣以及对祖国的刻骨思念使得他成了一个"彻底孤独"的人。他的作品也因此体现出了格外复杂的情调，时而充满英雄史诗般的豪情，时而流露出深沉的忧郁悲伤，时而呈现梦幻般的清澈宁静。肖邦的晚年生活日趋凄凉，首先肺病的折磨使他的健康状况每况愈下；其次和英国著名女作家乔治·桑长达8年的感情生活最终宣告破裂；再次，波兰于1846年

爆发的民族起义再度失败，让肖邦万念俱灰。这一切变故让这位漂泊异乡、感情丰富而敏感的音乐家在创作上逐渐衰竭。1849年10月17日，年仅39岁的肖邦带着无尽的忧愁和遗憾，病逝于巴黎。他在离开波兰时随身携带的一杯故乡的泥土被撒在了他的棺木之上，同时，后人遵从他的遗嘱，将他的心脏运回波兰，安放在华沙的一所教堂里。时至今日，这颗忠于祖国的赤子之心仍然静静地躺在那里。

肖邦的主要音乐作品有马祖卡舞曲52首、波兰舞曲20首、钢琴协奏曲2部、奏鸣曲3部、小夜曲19首等，他音乐创作的成就主要体现在钢琴曲上，因此被誉为"钢琴诗人"。

《A大调波兰舞曲》（军队）是肖邦最受欢迎、评价最高的作品之一，是著名钢琴大师李斯特每次演出必演的曲目之一。波兰舞曲又名波罗奈兹舞曲，是波兰贵族沙龙用于伴舞的一种音乐，这种舞曲大多是三拍子，高贵典雅，中等速度，类似于进行曲。不过随着波兰民族运动的高涨，人们开始在这种舞曲中融入爱国主义的思想内涵，肖邦便是努力改造这种民族舞曲，从形式到内涵赋予了它新的特性的作曲家。

《A大调波兰舞曲》因其描写的波兰军队的英雄形象而得名"军队"这个标题，并因此流传开去。全曲分为三大段。第一大段为A大调，乐曲在铿锵有力的节奏中开始，丰富而富有力度的和弦音响震撼着人们的心灵。随后作者运用丰富的变调，使紧张度越来越高，随即英雄主题豪迈、昂扬地奏出，让人仿佛看见一群身着铠甲、腰佩战刀的军士雄赳赳地昂首走来。第二大段从D大调至降B大调到C大调频繁转调，我们似乎听到了号角长鸣、战鼓咚咚、战马奔腾的声音，乐曲的节奏斩钉截铁，体现出刚毅、果敢的特性。第三大段是第一段主题的再现。整首乐曲气势磅礴，震撼人心，倾注了肖邦的全部爱国激情和对波兰历史的无限缅怀。

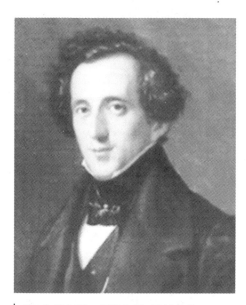

[德] 菲利克斯·门德尔松-巴托尔第

9. 门德尔松《仲夏夜之梦》

菲利克斯·门德尔松-巴托尔第（1809—1847）出生于德国汉堡，其祖父是著名的哲学家，父亲则是富有的银行家，他的母亲博学多才，具有高雅的艺术情趣。门德尔松从小接受了贵族式的全面系统的文化艺术教育。他3岁时举家迁往柏林，他们的宅邸是当时社会名流和艺术家聚会的地方，少年时期的门德尔松在家庭音乐会上显示了出色的音乐才能。12岁的时候，他与60多岁的歌德结识，歌德深邃的思想和高雅的审美趣味给了小门德尔松深刻的影响。20岁时门德尔松开始了旅

行演出生活，并与法国一位牧师的女儿结为夫妻。生活的安定让音乐家将大量精力投入工作，他担任格万豪斯管弦乐队的指挥和柏林艺术学院音乐系主任，还在莱比锡创立了音乐学院，并亲自任教。同时他还创作了交响曲、清唱剧、协奏曲等大量音乐作品。超负荷的工作耗费了他的精力，而挚爱的姐姐病逝的消息更是给了他沉重的打击。门德尔松在1847年11月姐姐死后半年就离开了人世，年仅38岁。

门德尔松的音乐受其家世和教育背景的影响，有很强的唯美倾向，他的创作既遵循严谨协调、清新典雅的古典标准，又注重对自然景物诗意的描绘和主观情感的抒发，以非凡的优雅和精致的技巧取胜，被人称为古典的浪漫主义音乐家。他的代表作品有《第三交响曲》（苏格兰）、《第四交响曲》（意大利）、《e小调小提琴协奏曲》、《g小调第一钢琴协奏曲》、《仲夏夜之梦》序曲、《婚礼进行曲》等。

《仲夏夜之梦》序曲是门德尔松17岁时创作的一首钢琴四手联弹作品，典型地表现出他音乐轻灵而富有诗意的风格。1843年，受普鲁士国王的委托，他又创作了13段戏剧配乐，与原序曲浑然一体，其中序曲、间奏曲、夜曲、谐谑曲和婚礼进行曲是经常演出的一种组曲形式。

《仲夏夜之梦》是莎士比亚的著名喜剧，写了两对贵族男女之间的爱情故事，情节曲折离奇、充满奇幻色彩，里面包含的只是纯净的快乐，虽然其间也夹杂着一丝爱情所固有的烦恼，但亦是欢乐化、喜剧化的。门德尔松在为这部戏剧配乐的时候，也不在于刻画人物性格，而着重描写大自然的诗情画意以及一种神话般的奇幻瑰丽情调，里面有仙女的舞乐、情人的追逐、小丑的玩闹、花妖的恶作剧等等。全曲曲调明快、欢乐，充满了一个17岁年轻人的青春活力和清新气息，是作者幸福生活、开朗情绪的写照。同时作品又体现了令人难以掌握的技巧和卓越的音乐表现力，充分表现出作曲家的创作风格及独特才华，是门德尔松创作历程中的一个里程碑。

10. 罗西尼《塞尔维亚的理发师》

焦阿基诺·罗西尼（1792—1868）出生在意大利的中部城市佩萨罗，父亲是流浪艺人，母亲是颇具才华的歌唱演员，也是他的音乐启蒙老师。他15岁进入博洛尼亚爱乐学院学习，很快就以勤奋和聪颖崭露头角，他曾自述他通过大量抄写海顿、莫扎特等名家的乐谱来领悟音乐和尝

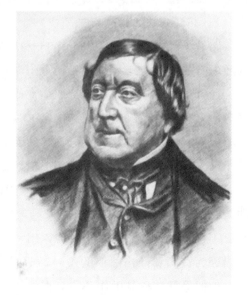

[意] 焦阿基诺·罗西尼

试创作。毕业后他接受威尼斯剧院经理的委托创作了第一部喜歌剧《结婚证书》，他的幽默感使他的歌剧独具特色且很快在意大利站稳脚跟。他创作神速，先后推出了《快乐的骗局》《试金石》《唐克雷迪》《塞尔维亚的理发师》《灰姑娘》等作品，一跃成为意大利最负盛名的歌剧作曲家，其时他还只是个20出头的小伙子。1824年，在周游欧洲之后，他选择定居在巴黎。1826年，罗西尼被授予法国王室首席作曲家和声乐总监的称谓。1829年，他创作了人生最后一部歌剧《威廉·退尔》。在其后的40多年里，因父母亲、妻子的相继离世再无心创作，而是耽于周游世界、享受生活，但他在歌剧创作上的盛誉却丝毫不减。

罗西尼在音乐上的成就主要体现在歌剧创作上，他一生创作了38部歌剧，最著名的是《塞尔维亚的理发师》和《威廉·退尔》。他的歌剧注重人物刻画和心理描写，内容感人，具有很强的艺术感染力，且配器大胆，旋律轻盈，深受人们的喜爱。

《塞尔维亚的理发师》是一部二幕喜歌剧，根据法国戏剧家博马舍的同名喜剧改编。戏剧描写伯爵阿尔马维瓦与富有而美丽的少女罗西娜的爱情故事，其中罗西娜的监护人、贪婪而狡猾的医生巴尔托罗也想娶罗西娜为妻，因此从中作梗。不过在机敏幽默而又正直的理发师费加罗的巧妙安排下，伯爵和罗西娜冲破了巴尔托罗的阻挠和防范，终成眷属。1816年，罗西尼将该剧改写成了喜歌剧。在歌剧中，罗西尼删掉或淡化了一些批判性较强的尖刻词句，吸取了德国和法国喜剧中夸张幽默的手法，集中体现戏谑抒情的特征，在作曲方面结合意大利歌剧注重旋律和歌唱技巧的特点，结合剧中人物的性格特征，创作了许多精彩的音乐段落，其旋律华丽而极富装饰性，迎合了意大利人渴望美声技巧的审美趣味和传统习俗。

11. 柏辽兹《幻想交响曲》

路易·赫克托·柏辽兹（1803—1869）是个个性奔放、充满激情，甚至有点神经质的音乐家。他路易·赫克托·柏辽兹出生于法国南部的一个乡间医生家庭，从小痴迷音乐，自学识谱、吹笛和弹吉他，12岁尝试作曲。但其父母的意愿却是让他成为一名医生。在巴黎医科学校念书时，柏辽兹经常到歌剧院去听前辈音乐大师的演出。毕业后，他毅然放弃医学，到巴黎音乐学院专心学习作曲。1827年，巴黎上演了莎士比亚的戏剧，柏辽兹狂热地迷上了其中的女主角斯蜜荪小姐，但却遭到了拒绝。柏辽兹在失恋的巨大痛苦中，创作了生平第一部大型音乐作品《幻想交响曲》，同年他还获得作曲大奖赴罗马进修。5年后，他再次遇见斯蜜荪，此时，柏辽兹已不再是当时的落魄小子，他以出众的音乐才华征服了斯蜜荪，两人结为夫妻，可惜因为贫困和性格习惯的差异，两人在生活了9年后最终离异。综观柏辽兹的一生，他似乎都在和贫困作斗争。据他的《回忆录》记载，为了挣钱照顾多病的第二任妻子，他不得不痛苦地放弃固执地盘旋在脑子里的音乐旋律，而忙着撰写大量的

音乐评论和新闻通讯。1867年，柏辽兹的儿子因病客死美洲，这让已遭丧妻之痛的柏辽兹再受打击，过了3年，他在巴黎孤独地死去，永远地离开了这个他曾经狂热眷念过的人世。

柏辽兹被人称为"标题音乐大师"，他力图把文学和音乐结合起来，将文学作品中描写的具体形象用音乐语言展示出来，比如他从莎士比亚的剧作中获得灵感，创作了序曲《李尔王》、戏剧交响曲《罗密欧与朱丽叶》、合唱曲《暴风雨幻想曲》等。他还开创了"固定乐思"这一独特的技法，用固定的主题，甚至固定的音色刻画作品中的人物。此外，他还大大拓展了配器手法，以此丰富交响乐的表现力，他的《配器法》一书受到后世的推崇。

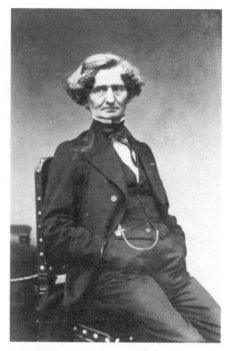

[法] 路易·赫克托·柏辽兹

《幻想交响曲》是柏辽兹的代表作，是他狂热的单相思的产物。这部以爱情与死亡为主题的交响曲副标题是"一位艺术家生涯中的插曲"，这是古典音乐史上第一部有标题的交响乐。"情人主题"是这部交响曲的"固定乐思"，贯穿于五个乐章之中。全曲分五个乐章。第一乐章，"梦幻、热情"。作者于1832年在该曲的总谱上曾写了很长的文字，描述了一个神经衰弱、狂热而富于想象力的青年音乐家，在失恋时服毒自杀，因剂量不足，在昏迷中进入光怪陆离的幻境的情景。音乐气氛由最初的阴暗、忧郁逐步变得热情、明朗。第二乐章，"舞会"，适中的快板。这是一段辉煌的圆舞曲，预示着在华丽宴会的舞会上，艺术家遇到心爱的人。第三乐章，"田园景色"，慢板。这是柏辽兹创作中最富于田园意境的音乐描写，他以英国管与双簧管模仿乡间牧童的二重唱，伴随远处隐约的雷声，我们似乎感受到了艺术家的企盼、热望、失落、孤寂等复杂的情思。第四乐章，"赴刑进行曲"，从容的快板。艺术家服毒后昏迷，以为自己杀死了情人，被判死刑。在描写押赴刑场时，"情人主题"的出现，仿佛是对爱情的最后眷念。第五乐章，"妖魔夜宴的梦"，快板。这是一段群魔狂舞的回旋曲，"情人主题"以怪诞的面貌重现，乐曲在急速而狂热的舞蹈中结束。

12. 柴可夫斯基《天鹅湖》

彼得·伊里奇·柴可夫斯基（1840—1893）出生于俄国乌拉尔沃特金斯克镇，

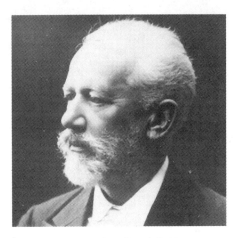

[俄]彼得·伊里奇·柴可夫斯基

父亲是当地一座矿山的厂长兼工程师，母亲有良好的音乐素养，父母精心为他聘请了一位瑞士籍的女家庭教师。不过快乐的童年在他8岁的时候就结束了，他们举家先后迁往莫斯科和圣彼得堡，柴可夫斯基被送往寄宿学校学法律，毕业后在帝国司法部谋得了一个九等文官的职位。但他很快厌倦了这个无聊的工作，在22岁的时候，考入彼得堡音乐学院，走上了职业音乐家的生活道路。他的刻苦努力弥补了起步的滞后，1865年毕业后次年即被聘为该校的和声学教授。柴可夫斯基生来的忧郁和腼腆使他的婚姻生活并不顺利，一直到37岁的时候才在家人的一再督促下和自己的学生结婚，但相互隔膜的婚姻几乎让他窒息，三个月就草草结束。柴可夫斯基为此大病一场，富孀梅克夫人的经济援助和真挚的友谊使他的身心渐渐恢复了健康，他辞掉了工作，专心从事创作。梅克夫人具有很高的音乐修养，她不仅能真正听懂柴可夫斯基的音乐，而且给了他极大的精神安慰。她的生活深居简出，耽于幻想，和柴可夫斯基十分相似。两人神交了14年，仅有的一次见面也只是"惊鸿一瞥"。后来因为不可知的原因，梅克夫人突然断绝了和他的交往，这让柴可夫斯基抑郁悲愤，在1893年完成了他的最后一部交响曲《第六交响曲》（悲怆）后谢世，梅克夫人两个月后追随他而去。

柴可夫斯基是俄罗斯音乐的代表，被称为"全能作曲家"，其创作涉及交响曲、序曲协奏曲、室内乐、钢琴曲、歌剧、舞剧等各个领域。他的音乐真挚、激越、感人肺腑，作者将他对时代、社会的感受以及他个人内心的矛盾通过音乐形象地呈现了出来。同时他的音乐又具有优美动人的旋律，呈现出浓烈的生活气息和民族特色。代表作有舞剧《天鹅湖》《睡美人》《胡桃夹子》，歌剧《黑桃皇后》《奥涅金》，此外还有7部交响曲，3首钢琴协奏曲等。

《天鹅湖》是一部四幕芭蕾舞剧，由贝吉切夫和盖里采尔编剧，柴可夫斯基作曲，完成于1876年。全剧由序曲和29首乐曲组成，故事取材于俄罗斯古老的童话，讲述齐格弗里德王子和被魔法师罗德伯特变成天鹅的奥杰塔公主的爱情故事。

第一幕是庆祝王子成年礼的盛大舞会，乐曲主要由热情奔放的舞曲组成，包括村民跳的圆舞曲。在第一幕快结束的时候，首次出现了天鹅的主题，这是全剧最主要的音乐形象，充满了温柔的美和忧伤。第二幕描写的是月夜的湖畔，白天鹅翩

翩起舞的景象，其中以轻松活泼、表现小天鹅在湖边舞蹈嬉戏的《四小天鹅》曲段最为出名。第三幕是剧情最紧张的一节，来参加舞会的宾客陆续到达，其中就有打扮成骑士模样的恶魔罗德伯特和他妖艳的女儿奥吉丽娜，奥吉丽娜来引诱王子。王子看到她酷似奥杰塔的舞姿，误以为她就是自己的心上人。他向母亲表示将选她为妻，恶魔阴谋得逞，狂笑着离去。这时真正的奥杰塔公主出现了，王子恍然大悟，他奋不顾身地朝天鹅湖畔奔去。在这一幕里，出现了西班牙舞、那不勒斯舞、匈牙利舞、马祖卡舞等各种舞曲，描绘了舞会热闹场面。第四幕以开阔的悲壮旋律开场，表现了王子的悲痛和绝望。当恶魔的诡计被识破后，乐曲变得庄严而辉煌，王子和已变成人形的奥杰塔公主终成眷属。

《天鹅湖》集中体现了柴可夫斯基音乐的两大特性：抒情性和戏剧性。其中的多数乐曲都是富有浪漫色彩的抒情诗篇，有着优美动人的旋律。同时又形象化地表现了善与恶、美与丑的对立和冲突，刻画了不同角色的性格，推动了戏剧矛盾的发展。这些充满诗情画意、戏剧力量并有高度交响性发展原则的舞剧音乐，是作者对芭蕾音乐进行重大改革的结果，从而成为舞剧发展史上一部划时代的作品。

13. 李斯特《匈牙利狂想曲》

弗朗兹·李斯特（1811—1886）出生于匈牙利西部的一个小村庄，那里是匈牙利贵族埃斯特哈奇公爵的领地，他的父亲是公爵家的一个普通管家，喜好音乐，是儿子的音乐启蒙老师。李斯特超人的钢琴演奏才能在他9岁时就声震匈牙利。在贵族的支持和帮助下，他前往音乐之都维也纳深造，师从贝多芬的学生车尔尼学习钢琴，车尔尼将他介绍给了自己的老师。在一次音乐会上，李斯特得到了贝多芬的亲吻祝福。1831年，"小提琴之王"帕格尼尼的演奏使他受到了强烈的震撼，他发

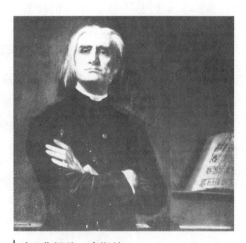

[匈] 弗朗兹·李斯特

誓要成为钢琴上的帕格尼尼。他潜心研究帕格尼尼的演奏技巧，并移植到钢琴演奏上，同时他也借鉴同时代大师如肖邦、柏辽兹等人的优点，迅速使自己攀上了钢琴之王的顶峰。他的音乐会给人的感觉是钢琴不知去向，剩下的只有音乐。他令人眩晕的演奏技巧和夸张浪漫的演奏风格赢得了世人的推崇，尤其是女人的追慕。在他生前的半个多世纪里（19世纪20—80年代末），他的演奏以及个人生活始终是巴黎乃至欧洲文艺界的热点新闻。他经历了与贵族小姐的恋爱，与伯爵夫人的私奔和同

居，还有与波兰公爵的女儿，也是俄罗斯工商大臣夫人的无望的爱情（他们的结合受到沙皇的阻拦）。他在音乐上的成就虽然有目共睹，但却并未令他开怀，主要是因为他看穿了大多数人是"出于时髦，出于一种不可理解的偶合与对名气的崇拜"来听他的演奏，而且他自己花费心血创作的作品比起那些改编作品常常遭受冷遇。到了晚年，由于他的女儿重蹈母亲的覆辙，抛弃丈夫，与他的学生瓦格纳私奔，这让他大为生气，父女关系急剧恶化。一直到他临死前，父女才和解，这位大师总算带着一点心灵的安慰离开了这个让他爱恨交加的世界。

　　李斯特的音乐成就除了钢琴演奏外，还体现在他首创的"交响诗"上。李斯特同样也是标题音乐的积极倡导者，他力求将交响乐和文学、诗歌、美术等融合在一起，使交响乐具有明显的文学意蕴。他的代表作有19首《匈牙利狂想曲》、钢琴独奏曲《爱之梦》以及交响曲《浮士德》《但丁》交响诗《塔索》《哈姆雷特》等。

　　19首《匈牙利狂想曲》可以看作是李斯特与自己祖国相连接的一条纽带。所谓狂想曲是指以民族民间音乐素材为基础，具有史诗风格和民族色彩，结构自由的器乐独奏曲或管弦乐曲。李斯特的这组狂想曲以匈牙利和匈牙利吉普赛人的民歌和民间舞曲为基础，进行艺术加工而成。乐思丰富活跃，旋律多彩生动，节奏豪放轻快，音乐形象鲜明质朴，具有很强的音乐表现力，同时也为狂想曲这个音乐体裁树立了杰出的音乐典范。

　　19首《匈牙利狂想曲》中第二、第六、第十五首最受欢迎。《升C小调第二匈牙利狂想曲》采用匈牙利民间舞曲查尔达斯题材写成。这种舞曲的主要特点是双拍子，全曲分为两个部分：前一部分称"拉苏"，速度缓慢，后面称"弗里兹卡"（Friska），速度极快，气氛热烈。这首乐曲在钢琴演奏技巧上有很大的创新，比如乐曲中多次运用了钢琴八度连奏的技巧，形象地传达出匈牙利民间乐器大扬琴的演奏效果，不过其超难度的大跳、琶音也让一般演奏者望而却步。

　　14.威尔第《茶花女》

　　朱塞佩·威尔第（1813—1901）是意大利歌剧三杰之一（其他两位是罗西尼和普契尼）。他出生在意大利北部的一个小村庄，父母都是普通的农民，家境比较贫困。他的音乐启蒙就是小教堂的管风琴和街头流浪艺人的表演。因为对音乐的喜爱，他参加了当地的乐队，乐队指挥发现了他的才能，于是和乐队社长巴莱齐一起支持和帮助他去米兰音乐学院学习，可惜音乐学院拒绝了他。威尔第并没有气馁，他向斯卡拉剧院的指挥求教，并靠抄谱来研习前辈大师们的作曲法。后因一次偶然的机会他顶替一位缺席的乐队指挥工作，艺惊四座，因此赢得了第一份歌剧创作的订单和一个指挥的职位。威尔第荣归故里迎娶了恩人巴莱齐的女儿，但不幸接踵而至，妻子和一双儿女被瘟疫夺去生命。威尔第一蹶不振，甚至打算放弃音乐创作。

斯卡拉剧院的经理相中了这匹千里马，执意要他创作歌剧《纳布科》，此剧重新点燃了威尔第的创作热情，也使他再获成功。此后他进入创作的繁盛期，写出了20多部经典歌剧。其中《阿伊达》是他创作的顶峰，该剧是应埃及总督之邀而创作的，在开罗首演，大获成功，回意大利演出时，国王亲临剧场，观众欢呼的声浪经久不衰。晚年，威尔第又根据莎士比亚的剧作写了两部歌剧。1901年1月27日他以88岁的高龄去世后，几十万意大利人民群众走上街头，高唱歌剧《纳布科》中的名曲《飞吧，思想，乘着那金色的翅膀》为他送行，场面壮观感人。

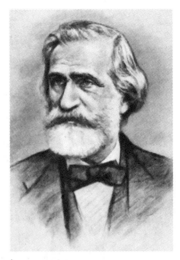

[意] 朱塞佩·威尔第

威尔第是意大利的人民艺术家，他的一部分歌剧体现了强烈的爱国情怀和民族情感，道出了人民渴望独立、自由和实现民族尊严的心声，他的歌剧一时成为意大利的象征；他的另一部分歌剧取材自文学戏剧名著。威尔第一生创作了26部歌剧，其中最著名的是《弄臣》《茶花女》和《游吟诗人》。

《茶花女》是一部三幕歌剧，根据法国小仲马的同名悲剧改编，在威尼斯凤凰剧院首演后，很快获得世界性的赞誉。《茶花女》的原作者小仲马也说："五十年后，也许谁也记不起我的小说《茶花女》了，但威尔第却使它成为不朽。"

《茶花女》的意大利名称为Traviata，原意为"一个堕落的女人"（或"失足者"），描写的是19世纪上半叶巴黎社交场上的名妓薇奥列塔和青年阿尔弗雷德·阿芒的爱情悲剧。薇奥列塔在认识阿芒前过着纸醉金迷的奢华生活，阿芒的爱情挽救了她，她毅然变卖金银首饰，和阿芒到乡下过上了简朴而幸福的生活，但此举遭到了阿芒父亲的强烈反对。为了顾全阿芒家族的荣誉，薇奥列塔不得不瞒着阿芒回到巴黎，重操旧业。阿芒不明真相，当众羞辱薇奥列塔。后来真相大白，但薇奥列塔已病入膏肓，无论阿芒如何忏悔，也无法留住爱人的生命。

歌剧《茶花女》

也许是出身贫民的缘故，威尔第饱含感情地写出了薇奥列塔的不幸遭遇，对被侮辱与被损害的弱者表示了深切的

同情，也突出了她那善良真诚的品格与崇高的自我牺牲精神。同时对当时的世俗势力进行了一定程度的揭露。《茶花女》细致入微的心理描写、诚挚优美的歌词以及感人肺腑的悲剧力量使它盛演不衰、传唱至今。

15. 瓦格纳《尼伯龙根的指环》

[德] 理查德·瓦格纳

理查德·瓦格纳（1813—1883）是作为一个传统音乐的叛逆者的形象被载入史册的，他以其音乐的创新和思想的深邃而饱受时人的追捧或讥评。瓦格纳出生于德国的莱比锡，生父和继父都相继离世，瓦格纳通过自学、交友和实践来提高自身的音乐修养。他不仅聆听大量各种风格音乐作品，而且也阅读了文学、哲学类的各种书籍，是一个思想活跃、热血澎湃的年轻人，对当时的社会意识形态持批判态度。在他36岁的时候还因为参加了德累斯顿市民起义而受到通缉，多亏李斯特的帮助，他才得以逃往国外。他的这种革命思想深深影响了他的音乐创作。20多岁的时候，瓦格纳尝试作曲，并担任了几个剧院的音乐指导。1839年他和妻子来到法国，在巴黎这个势利而又奢华的大都市，瓦格纳饱尝艰辛和屈辱，这使得他对社会和艺术的批判态度越来越明显。他的第一部成功的歌剧《黎恩齐》在德国德累斯顿市上演，他因此获得德累斯顿市宫廷指挥的职位。在逃亡期间，瓦格纳撰写了《艺术与革命》《未来的艺术品》等理论著作，并开始在创作中实践自己的"乐剧"理想。19世纪五六十年代，瓦格纳生活拮据而动荡，创作也很不顺利，他在个人生活上先后与支持和帮助自己的富商夫人或音乐家夫人热恋，创作的歌剧因难度较大难以演出。1869年，瓦格纳重拾勇气，完成了他20年前构思的乐剧《尼伯龙根的指环》，并竭尽全力付之排演。1883年他完成了最后一部乐剧后于威尼斯去世。

瓦格纳对西方音乐的贡献在于首创"乐剧"概念并进行创作。他认为真正伟大的歌剧应该以体现永恒的精神神话为主题，不过他感兴趣的神话题材并非古希腊神话，而是欧洲北部的中世纪神话和传说，同时他还提出歌剧应像古希腊戏剧那样是诗歌、音乐、表演、舞蹈等多种艺术的综合体。他提出了"整体艺术"的理念，他摒弃了传统歌剧的"分曲结构"（即宣叙调、咏叹调、重唱、合唱或乐队有各自独立编号的部分），而主张将音乐和戏剧融为一体，在每一个场景的演出中，采用"无终旋律"，歌唱作为一个部分融进管弦乐演奏的整体结构中，声乐和器乐此起彼伏，没有明确的段落终止。

瓦格纳乐剧的代表作是《尼伯龙根的指环》，改编自中世纪德国的民间叙事诗

 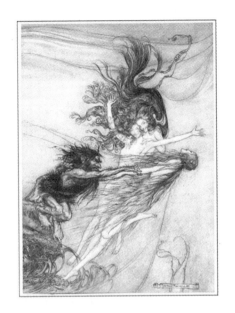

| 《尼伯龙根的指环》的插图

《尼伯龙根之歌》，分四部：《莱茵河的黄金》《女武神》《齐格弗里德》《众神的黄昏》。瓦格纳以两百多个主导动机贯穿全剧，采用明暗两条线来推进剧情的发展。从音乐上来看，《女武神》与《齐格弗里德》最精彩，而《莱茵的黄金》较为优美，《诸神的黄昏》则显示了瓦格纳多年来所形成的思想。由于瓦格纳的歌剧乐队编制庞大，所选择的歌手在音量音色和强度方面都有特别要求，同时还需要采用一些极端措施保证聆听效果，因此瓦格纳的崇拜者——巴伐利亚大公为他的《尼伯龙根的指环》能够上演特别出资建造拜罗伊特剧院（又名节日剧院，1872年5月22日破土动工，历时两年多，于1875竣工），其设计专为配合瓦格纳的要求。1876年8月，全剧首演，分四天上演，当时，演出盛况空前，几乎整个欧洲的音乐人士都齐聚这个莱茵河边的小地方，聆听这部结构庞杂、内涵丰富的乐剧。虽然人们对这部剧的评价不一，但它在西方音乐发展史上的重要地位是不容置疑的。

16.（小）约翰·施特劳斯《蓝色多瑙河》

约翰·施特劳斯父子以写作维也纳圆舞曲（华尔兹）等娱乐性音乐而著称。（老）约翰·施特劳斯（1804—1849）被誉为"圆舞曲之父"，他从小受父亲所开的酒馆里的流浪艺人的影响，喜欢音乐。15岁以后，他开始在别人的乐队里拉大提琴。5年后他自组乐团，开

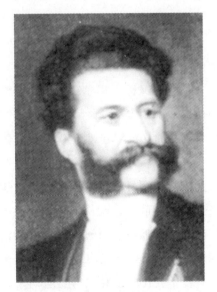

| [奥]（小）约翰·施特劳斯

始了作曲、指挥和乐队管理的音乐之路。他一生创作了200多首乐曲，其中圆舞曲有150多首。在他的带动下，华尔兹风靡了整个欧洲，他却因为积劳成疾，45岁就离开了人世。

他的儿子（小）约翰最初被父亲专横地挡在音乐大门之外，但他的音乐天才得到了母亲的鼓励。在19岁的时候，他组织了自己的乐队，和父亲的乐队竞争了5年之久。父亲去世后，他接管了父亲的乐队，开始了与父亲一样的紧张忙碌的生活。但他的作曲能力远远高过父亲，不过由于每天都疲于奔波于各个演出场所去"亲临指挥"，他的创作常常十分草率，同时还要应付一些无谓的订单创作，如为晨报记者写《晨报圆舞曲》、为大学法学系学生写《法律学生圆舞曲》等。他的作品雷同化现象严重，且配器的水平很低，演出具有很强的商业性。他率领乐队在欧洲、美洲巡回演出。1872年在美国演出时，美国甚至专门为此修建了一所可容纳10万观众和2万表演者的剧院，演出时为他配备了100个指挥副手，整场演出如同一场闹剧，但还是受到了观众的热烈欢迎。1870年以后，小约翰开始安定下来，创作了一些轻歌剧和舞剧。1899年他在维也纳去世，享年74岁，葬礼场面盛大，10万维也纳人民依依送别了这位给他们带来了欢乐的音乐家。

小约翰音乐作品的体裁形式、旋律节奏和演出方式都和维也纳的民间音乐紧密相连，其音乐格调轻松、节奏自由、浅显易懂、生机盎然。其代表作是《蓝色多瑙河》《维也纳森林的故事》《春之声》等。

《蓝色多瑙河》最初是一部应邀而作的合唱曲。1868年，居住在维也纳郊区离多瑙河附近的（小）约翰·施特劳斯即景生情，把这部合唱曲改为管弦乐曲，在其中又增添了许多新的内容，命名为《蓝色多瑙河》圆舞曲。在巴黎公演时获得了极大成功，并迅速传遍世界各大城市。该曲在奥地利被称为"第二国歌"，也是每年维也纳新年音乐会的保留曲目。

圆舞曲又称"华尔兹"，是起源于奥地利的一种民间三拍子舞曲，可分为快、慢两种，舞时男女舞伴随着音乐的节奏滑行、旋转，动作轻松优美，情绪活泼欢快。圆舞曲19世纪起风行于欧洲各国。

《蓝色多瑙河》由序奏、五个圆舞曲和尾声组成。序奏开始时，小提琴发出轻微的颤音，圆号温柔地吹出主题，缓缓拉开了音乐的序幕，听众面前仿佛出现了微波粼粼的多瑙河，她从沉睡中慢慢苏醒。第一圆舞曲明朗轻快，充满生命气息，多瑙河上鸣禽啾啾、对答歌唱，多瑙河畔，陶醉在大自然中的人们翩翩起舞。第二圆舞曲首先在D大调上出现，旋律热情爽朗，是对春天的礼赞。突然乐曲转为降B大调，富于变化的色彩显得委婉动人。第三圆舞曲属歌唱性旋律，透出典雅华丽的高贵格调。随后节奏加快，旋转不停的舞蹈场面历历在目。第四圆舞曲在开始时节奏比

较自由,情绪内敛,透出安详自然的静谧氛围。第五圆舞曲是第四圆舞曲音乐情绪的继续和发展,由起伏、波浪式的旋律逐步变得热烈、奔放,全队合奏,把情绪推向高潮。乐曲的结尾有两种:一种是合唱型结尾,接在第五圆舞曲之后,很短;另一种是管弦乐曲结尾,较长,依次再现了第三圆舞曲、第四圆舞曲及第一圆舞曲的主题,最后结束在疾风骤雨式的狂欢气氛之中。

17. 马勒《大地之歌》

古斯塔夫·马勒(1860—1911)出生在捷克的一个多子女犹太人家庭,家境贫困,他在14个子女中排行第二。他15岁入维也纳音乐学院学习,20岁开始指挥活动。1897年马勒任维也纳宫廷剧院总监,在10年任职期间,他饱受保守派的中伤和打击,但他仍然顶住压力使歌剧院达到了当时欧洲歌剧艺术的最高水准。1907年他被迫辞去总监职位时,两个女儿相继夭折,自己也被检查出得了心脏病。他带病前往美国任纽约大都会歌剧院和纽约爱乐交响乐团指挥,创作了《大地之歌》。1911年病情恶化,5月在维也纳去世。

[奥] 古斯塔夫·马勒

马勒的一生备尝艰辛,这使他对在痛苦中挣扎的下层人民深怀同情,也使得他的作品饱含人道主义情怀。马勒的音乐创作只有交响曲和歌曲两种,且两种体裁相互影响。他的交响曲结构变动大,乐章的数量、结构、规模都异于寻常,而且乐队编制庞大,声部复杂,演出气势磅礴。他的代表作是《大地之歌》。

《大地之歌》是马勒根据汉斯·贝格翻译的《中国之笛》中李白、钱起、孟浩然和王维的七首唐诗创作的,共包括六个乐章:第一乐章《愁世的饮酒歌》,歌词选自李白的《悲歌行》,在大地之永恒和生命之短暂的强烈对比中,一种悲苦无奈之情充溢全篇;第二乐章《寒秋孤影》,歌词选自钱起的《效古秋夜长》,悲凉的木管和凄苦的女中音演绎着心酸、忧伤的情绪;第三乐章《青春》,歌词选自李白的不明诗篇,德译名《琉璃亭》,在前两曲黯淡的情绪中终于迎来了亮色,对青春的向往和礼赞让全曲充满了光明的色彩;第四乐章《美女》,歌词选自李白的《采莲曲》,这是优雅的爱情诗篇,中国风味的木管旋律与歌曲相互缠绕,如情人般缠绵,给人无限遐思;第五乐章《春天里的醉汉》,歌词选自李白的《春日醉起

言志》,该乐章以音乐华美著称,表露了一种以酒浇愁的遁世态度;第六乐章《永别》,歌词选自孟浩然的《宿业师山房待丁大不至》和王维的《送别》,这是全曲的重心,不得不说的告别,其中既有对生命的眷念,也有面对死亡的旷达态度。

《大地之歌》就像一首意象繁复的诗,充满了暗喻和象征,从中,我们也可以看到马勒艰难的生命历程中的点点滴滴。

18. 韦伯《猫》

[英] 安德鲁·劳伊德·韦伯

安德鲁·劳伊德·韦伯(1948—)是迄今为止最伟大的音乐剧作曲家之一。1948年3月22日出生于英国南肯辛顿的音乐世家,祖父是优秀的男高音,父亲是英国伦敦音乐专校的校长、知名风琴演奏家,母亲是小提琴家,姨妈是剧院演员,弟弟是著名大提琴手……韦伯从小受到音乐熏陶,姨妈经常领他进入剧院,令他从小就领略了舞台的魅力。韦伯16岁进入牛津大学学习,在读书期间,结识了法律系学生蒂姆·莱斯,此人后来作为优秀的词作者和他在音乐剧创作上成为黄金搭档。二人1967年合作了他们的第一部音乐剧《约瑟夫和他的神奇彩衣》,该剧后来在百老汇演出了824场。1969年,韦伯又创作了全部用摇滚乐风格写作的音乐剧《耶稣基督巨星》。20世纪70年代后,韦伯一度离开音乐剧舞台,转向电影配乐,但成就不大。1974年,韦伯再度与莱斯合作,创作了根据阿根廷前总统夫人埃维塔的生平改编的音乐剧《埃维塔》,该剧于1978年6月在伦敦首演大获成功,并连演1567场。但遗憾的是,这对黄金搭档此后因创作理念的分歧而分道扬镳。之后韦伯先后创作了《歌与舞》《猫》《星光快车》《剧院魅影》等音乐剧。

除了音乐创作,韦伯还创立了真正好集团,主要生产制作他自己的作品。如今,真正好集团已成为世界上首屈一指的音乐制作公司。

韦伯50岁生日时,英国皇家艾伯特音乐厅为他举办了巨星同贺音乐会,伊莲·佩姬、莎拉·布莱曼等音乐剧演员均前来祝贺。韦伯于1992年被授予爵士头衔,1997年晋升为终身贵族。

《猫》自诞生之日起就获得了一项又一项殊荣,创造了一个又一个纪录。该剧

于1981年在伦敦西区举行首演,此后每周演8场,连续上演了21年,于2002年5月11日落下帷幕,共演出8949场。该剧于1982年在美国百老汇首演,2000年9月10日落下帷幕,共演出7485场,他的《剧院魅影》后来打破了这一纪录。全世界已有6500万人观看过《猫》,目前该剧还在进行全世界巡演。

《猫》是韦伯根据T.S.艾略特的诗集《擅长装扮的老猫经》改编的。共分为两幕:《子夜舞会使猫疯狂》和《夏天姗姗来迟,时光飞逝如梭》,情节并不复杂,主要讲述杰利科猫族举行聚会,准备推选出一只最有资格的猫,把它送到九重天获得重生。于是各式各样的猫儿们为了被选中,用歌舞的形式展示自己的魅力。经过一连串的表演,"领袖猫"决定由年华老去、遭众猫唾弃的"魅力猫"格里泽贝拉进入猫的天堂。

《猫》剧照

该剧的精彩之处是它通过各种唱段塑造了领袖猫、英雄猫、保姆猫、摇滚猫、迷人猫、小偷猫、富贵猫、超人猫等各种猫的音乐形象,让我们从这个猫族身上看到了一个人类的小社会,一切世态炎凉、人情冷暖在这里都得到了充分的体现。

《猫》剧的主题音乐《记忆》(*Memory*),在伊莲·佩姬的诠释下已成为家喻户晓的歌曲。该曲以忧伤的情调和动人心弦的旋律,表达了思归的格里泽贝拉回忆它离开杰里科猫族外出闯荡,经历了各种艰难困苦之后,对青春不再的感慨和对家乡和亲人的思念。

第二节 音乐欣赏知识概要

一、中外音乐发展史

（一）中国音乐发展概述

中国远古的音乐产生于劳动，那时的人们在氏族公社的集体劳动中，为协调动作而发出有节律的呼声，这可以看作是最早的歌声。古时候的音乐一般和舞蹈、诗歌结合在一起，先秦典籍《尚书》中有"击石拊石，百兽率舞"的记载，指的是古人们敲打石头，装扮成百兽舞蹈的情景。从新石器时代出土的陶盆上的舞蹈纹饰上我们也可以窥见原始社会的音乐发展状况。远古时代的乐器一般有石磬、筘篌、骨笛、陶埙等击打、弹拨、吹管类乐器。

进入奴隶社会后，音乐艺术开始分化为剥削阶级和被剥削阶级两种不同性质的音乐文化。一般统治阶级用音乐来歌功颂德，如夏代的乐舞《大夏》就是歌颂夏禹治水的。周王朝建立了专门的音乐机构——大司乐，创作了完备的宫廷雅乐体系，包括六代之乐、颂乐、雅乐、房中乐、四夷之乐等。雅乐的音阶构成为宫、商、角、变徵、徵、羽、变宫，分别对应简谱的1、2、3、升4、5、6、7。

民间俗乐以民歌和民间歌舞最具代表性，如我国第一部诗歌总集《诗经》里载的"风"，就是春秋时期北方十五国民歌的汇总。南方的民歌从屈原《楚辞》中的《九歌》（《九歌》是屈原根据民间流传的《九歌》曲调重新填词仿作的）中可窥见一斑，它是民间祭神的一套歌舞曲。民间俗乐的节奏欢快、曲调流畅，不同于雅乐的缓慢和静穆。在器乐方面，发展到春秋战国时期，乐器已十分丰富，有70多种，能演奏半音和多种转调，出现了金、石、土、革、丝、木、匏、竹等八音分类法。除了独奏，合奏乐队初具规模，如在湖北随州出土的战国时期的曾侯乙编钟乐队，共有129件击打、弹奏、拨弦类乐器，是一个大型钟鼓乐队。此时的器乐曲也已成为独立的音乐种类，产生了名曲名家，如善鼓琴的师旷、伯牙，善击筑的高渐离等，著名乐曲有《阳春白雪》《高山流水》《幽兰》等。

秦代的大一统建制，使"六国之乐"得以齐集咸阳。汉承秦制，扩建了秦朝的音乐官署"乐府"，组织了专门的艺人乐工，大量收集整理民歌民调，辑成《乐府诗集》，其中主要的体裁形式有相合歌、鼓吹乐和清商曲。相合歌指歌唱者在演唱时自击一个叫"节"或"节鼓"的击打乐器，其他弦乐器与此应和，后来发展成结构庞大的"相合大曲"。鼓吹乐是传自北方的一种音乐体裁，指以秦笛、鼓角为

主,其他铙、鼓、排箫类乐器相应和的一种器乐形式,主要在军中演奏,后来传入宫廷。清商乐是以南方的民歌"吴声""西曲"为基础,借鉴相合歌的演唱形式而发展起来的新乐种,一般以五言四句为一曲,曲调婉转动听,深受人们的喜爱。

除了乐府外,汉代的古琴曲也有长足发展,古琴是当时十分重要的独奏乐曲,像司马相如、蔡邕、蔡文姬、嵇康、阮籍等都是当时的古琴名家,创作了《广陵散》《胡笳十八拍》等名曲。《广陵散》是根据聂政刺韩王的故事创作的,聂政的父亲因铸剑误期而遭战国时的韩王杀头,聂政为报父仇刻苦练琴,后被召入宫演奏,聂政从琴腹中抽出匕首刺死韩王。《广陵散》气势沉雄,很好地刻画了聂政情感的变化。《胡笳十八拍》则是蔡文姬根据匈奴的吹奏乐器胡笳的音调创作的一首乐曲,描写了自己去国离家的不幸遭遇,音乐悲凉激越、真切感人。

隋唐经济繁荣,人民富庶,无论是宫廷燕乐还是民间俗乐都呈现了高度繁荣的局面。唐代宫廷燕乐的兴盛和唐玄宗的爱好是分不开的,唐玄宗在宫廷设置了教坊和梨园,集中了数万名乐工艺人在这里学习、训练、创作、表演。隋唐宫廷燕乐从隋代的九部乐发展到唐代的十部乐,再到唐高宗时重新划分为立部伎(站着演奏的大型歌舞杂伎)和坐部伎(坐着演奏的小型歌舞杂伎)两大类。燕乐的音阶构成为宫、商、角、变、徵、羽、润,分别对应简谱的1,2,3,4,5,6,降7。

唐代宫廷燕乐中,唐大曲是逐渐发展起来的重要音乐体裁,它是一种综合了器乐、声乐、连续表演的大型歌舞曲,一般分为散序(器乐独奏、轮奏、合奏)、中序(慢板,以声乐为主)和破(快板,以舞蹈为主,器乐伴奏)三部分,著名大曲有《霓裳羽衣舞》《绿腰》《凉州》等。

唐代的民间歌曲有在农村兴唱的"山歌"和在城市流行的"曲子"两大类。山歌多是七言或五言四句体;曲子有固定的曲调,从敦煌发现的资料来看,大约有80多种曲调,很多诗人依曲填词,留下了著名的篇章,如李白的《关山月》、王维的《阳关三叠》等,这些就是宋词的前身。唐代因为佛教兴盛,产生了一种说唱佛教故事的"变文",为宋代说唱艺术打下了基础。

在器乐方面,古琴、琵琶是唐代最流行的乐器。古琴曲留存至今的有陆龟蒙的《醉渔唱晚》、陈康士的《离骚》、潘庭坚的《捣衣》等,琵琶曲流传不多。

宋元明清时期,封建社会走向衰落,资本主义开始萌芽,手工业、商业的兴起导致市民阶层壮大,市民的娱乐生活也日渐丰富,这为音乐的发展提供了有利土壤。宋词是一种配乐演唱的曲子,分小令和慢词两种。柳永、苏轼、陆游、辛弃疾都是有名的词人。一般词的创作都是依曲填词,也有自己创制曲调的,如白石道人姜夔就创作了17首自度曲(见《白石道人歌曲》)。宋代的说唱音乐极为发达,有鼓子词(击鼓依同一曲牌说唱一段故事),缠令、缠达和唱赚(将不同曲牌串联在一起说唱一段故事),诸宫调(将不同宫调的曲牌串联在一起说唱一个长篇故

事），等等。这种说唱艺术与其他说白类伎艺相融合，逐渐催生了最早的戏曲——南戏和元杂剧，元杂剧于元初兴起于北方，南戏于南宋时期兴起于南方，它们都是一种曲牌联套体的戏剧表演样式，其曲艺音乐秉承宋词而来。

到了元末，元杂剧消歇，南戏逐步发展为传奇。传奇的演唱出现了四大声腔体系：弋阳腔、余姚腔、海盐腔、昆山腔，其中以昆山腔为胜。昆山腔又名水磨调，唱腔轻柔婉转，一唱三叹，极为委婉雅致。《牡丹亭》《玉簪记》《长生殿》都是昆曲的经典代表作。

由于过分雅化，传奇到清中期的时候为清代地方戏所代替。地方戏因感情质朴、唱腔生动而备受老百姓欢迎，其中以京剧为代表。京剧的唱腔是以西皮二黄融合而成的皮黄腔，同时它还吸收了昆曲、秦腔等的优点，逐渐发展成全国最大的剧种。

因明清俗文化的兴盛，民歌也获得空前发展，不仅体裁多样，而且内容丰富。不少明清文人热衷于收集、整理民歌，如《三言》的作者冯梦龙就整理出版了民歌集《挂枝儿》。加上明清出版业发达，因此民歌得到了广泛的流传。

宋元明清时期的器乐仍然以古琴和琵琶为主。古琴发展形成了众多流派，宋代以主张创新的浙派最为出名，创作了《潇湘水云》《秋风》《步月》等描写自然风光、渔樵生活的古琴曲。明清的古琴形成了虞山派、广陵派、川派等流派。这一时期比较著名的琵琶曲有《海青拿天鹅》《塞上曲》《十面埋伏》《霸王卸甲》《将军令》等。在器乐合奏方面，宋元时期有以胡琴等拉弦类器乐为主的"细乐"和以吹打类乐器为主的"清乐"，明清时期则又有了"西安鼓乐""潮州锣鼓""江南丝竹""广东音乐"等乐种，编创了《大得胜》《将军令》《雨打芭蕉》等名曲。

1840年以后，中国沦为半殖民地半封建社会，西方音乐开始大规模涌入中国。"五四"运动爆发后，传统音乐在继承中有新的发展。在北京、上海等大城市相继成立了"天韵社""上海国乐研究会"等整理、改革传统音乐的社团，改编了《春江花月夜》《将军令》《月儿高》等名曲。广东音乐格外繁荣，一些著名艺人严老烈、吕文成、何柳堂改编和创作了《雨打芭蕉》《旱天雷》《鸟投林》《步步高》《小桃红》《平湖秋月》等名曲。

同时，在"五四"新文化运动的影响下，一些新型音乐社团与专业教育相继建立。其中大教育家蔡元培提出了"以美育代宗教"的主张，他与萧友梅等人一起，大力推行新式音乐教育，陆续建立了我国最早的专业音乐教育机构，以传授西洋音乐知识和技能为主要教学内容。王光祈、丰子恺等人以科学的方法研究中国音乐史，并大力推介西方音乐，对音乐知识的普及作出了卓越贡献。

在音乐创作方面主要有三条支流。一是以工农革命运动和抗日救亡为内容的群众歌曲，以聂耳、冼星海等为开路先锋，创作了《义勇军进行曲》《黄河大合唱》等作品。二是具有较高质量的抒情咏怀的艺术歌曲，以黄自、赵元任为代表，创作

了《我住长江头》《长城谣》《玫瑰三愿》《教我如何不想她》等，这些作品曲调流畅朴实、和声细腻考究、诗词的韵律与曲调的结合处理细致，富于感情但偏于感伤。三是都市流行的时代小曲，以黎锦晖为代表，创作了《桃花江》《特别快车》《夜来香》《蔷薇处处开》《渔家女》等流行歌曲，这一派的创作鱼龙混杂，既有低俗的小调，也有格调清新的优秀歌曲，如安娥作词、任光作曲的《渔光曲》，田汉作词、贺绿汀作曲的《天涯歌女》《四季歌》等，因曲调采自民间，经周璇、王人美等人的演唱，赢得了听众的喜爱。

在歌剧创作方面，在20世纪20年代黎锦晖曾创作了不少深受人们喜爱的儿童歌舞剧，如《可怜的秋香》《麻雀与小孩》《葡萄仙子》等。1942年以后，在延安文艺整风运动的影响下，解放区掀起了轰轰烈烈的新秧歌运动，创编了《兄妹开荒》《夫妻识字》等歌剧，其中以《白毛女》的成就最高。

中华人民共和国成立后，传统音乐的采录、整理、研究及创新硕果累累，像阿炳的《二泉映月》就是在这次采录活动中得以保存和流传。戏曲音乐在八个样板戏上取得了高成就。一些民族音乐如维吾尔族的《十二木卡姆》藏族的《堆谢》《襄玛》纳西族的《白沙细乐》侗族的《琵琶歌》得到整理出版。

在音乐创作方面，在中华人民共和国建立初期创作了一大批激昂豪迈的歌曲，如《歌唱祖国》《歌唱二郎山》《草原上升起不落的太阳》等。其后因为"大跃进"等政治方面的原因，掀起了大唱革命歌曲的热潮，像《东方红》《大海航行靠舵手》《三大纪律八项注意》都是当时的"流行歌曲"。"文化大革命"之后，由于思想的"解禁"，通俗歌曲开始流行起来，并成为主潮，像《龙的传人》《外婆的澎湖湾》等港台歌曲涌入大陆。在器乐曲的创作上出现了马思聪的《春天舞曲》《第二回旋曲》、施光南的《江边》、陈钢的《苗岭的早晨》等。

歌剧创作在继承民族传统和借鉴西洋作曲法方面进行了大胆探索，创作了《小二黑结婚》《王贵与李香香》《刘三姐》《红霞》等，其中以《洪湖赤卫队》和《江姐》的成就最高。"文革"之后，歌剧《伤势》突破了以往歌剧"话剧加唱"的固有模式，成为我国第一部抒情—心理歌剧。20世纪80年代，随着西方思潮的输入，出现了一批富有创新色彩的歌剧，如《原野》、音乐诗剧《牛郎织女》等。音乐剧也初露峥嵘，出现了《芳草心》《搭错车》等颇受人们喜爱的作品。

（二）西方音乐发展概述

西方音乐史的发展可以追溯至古代希腊、罗马。古希腊的音乐是和当时的祭神活动紧密相连的。在祭祀神灵的仪式上，常常设有歌唱、戏剧、角力、朗诵比赛等活动。公元前6世纪至公元前4世纪是古希腊音乐繁盛的时期，从现今留存下来的希腊悲剧《俄瑞斯忒斯》中的合唱片段和两首赞美阿波罗的赞美诗来看，我们发现古希腊的音乐是单声部音乐，有管、弦乐伴奏，与诗歌、舞蹈紧密结合。古希腊的音

乐简朴、庄重，注重音乐的心灵净化和教育作用。

公元前146年希腊被罗马人征服，西方的文化重心西移至罗马。古罗马的音乐朝实用化、典仪化方向发展，集体性的军乐以及仪式、游行音乐十分发达。出现了大号、水压风琴等音量宏大的乐器，在一些戏剧表演中，还有数百件管乐器组成的乐队。除了社会音乐，家庭音乐也风行一时，一些富裕的贵族家里常常拥有自己的乐队以供娱乐。与古希腊音乐相比，古罗马的音乐成为了一种纯粹的娱乐，职业音乐人也应运而生。

随着313年罗马皇帝颁布"米兰敕令"，基督教成为合法宗教，基督教音乐逐渐发展起来。它与世俗音乐截然不同，成为人们精神拯救的工具，显得凝重而肃穆。

从476年西罗马帝国灭亡一直到14、15世纪之交的中世纪，音乐在人们的生活中享有崇高的地位，被列为"七艺"之一（语法、修辞、逻辑、算数、几何、天文、音乐）。由于中世纪基督教占据了主导地位，因此这一时期的主流音乐仍然具有很强的教化功能，且在极端封闭的环境里独立发展。

在8世纪以前，由于教会的力量很分散，各区域具有自己的教会礼仪，音乐以即兴和口头传诵为主。8世纪以后，随着强大的法兰克帝国的建立，教化仪式逐渐统一，催生了肃穆、朴素的格里高利圣咏（以著名教皇格里高利一世的名字命名），由此发展出了复调音乐。12、13世纪基督教礼拜音乐达到全盛，复调音乐发展成熟。此后，随着世俗王权的强大，世俗音乐得到发展，一些音乐家将教会音乐的复调技巧与单声的世俗音乐语汇相结合，在音乐体裁的多样性，音乐的情感表达，音乐的旋律、节奏、对位等方面作出了有益的探索，创作了许多内容放肆、风格清新的拉丁歌曲。同时，各地方出现了方言歌曲，如以说唱形式诵唱的英雄业绩歌、以爱情题材为主的游吟诗人歌曲等。14世纪出现了"新艺术"音乐的革新，音乐创作活动与礼拜活动分离，完全世俗化。其主要成就体现在法国音乐上，代表人物是纪尧姆·德·马肖，他创作了经文歌、弥撒和大量世俗歌曲。

中世纪的器乐处于较低水平，常用乐器有竖琴、管风琴、维埃尔（现代小提琴的前身）、竖笛、横笛、肖姆管和短号等，器乐主要是简单的伴奏，独立的合奏、独奏水平都很有限。

15—16世纪是欧洲的文艺复兴时期，人文主义是文艺复兴最具有影响力的思潮。这一时期的音乐虽然具有明显的世俗化色彩，但和宗教仍然保持着比较紧密的联系，音乐家主要服务于宫廷或贵族的小教堂、教皇的教堂等宗教机构。到了16世纪，西方音乐出现了丰富多彩的局面，在人文主义的影响下，意大利牧歌和法国尚松意大利16世纪的牧歌和法国尚松都是一种世俗音乐体裁，是以较高水准的诗歌为词谱写的复调歌曲，具有比较鲜明的民族特色。 获得重要发展。由于音乐印刷技术的改进，音乐出版业快速发展，极大地满足了社会音乐的需求，造就了新的消费

人群。器乐也开始走上了独立发展的道路，出现了专门的器乐曲集和指导器乐演奏的书籍。除了中世纪已出现的乐器外，羽管键琴和楔槌键琴这两种古钢琴得到了应用，琉特琴则进入了它的"黄金时期"，发展出了相当丰富的演奏技法。

17世纪到18世纪上半叶是巴洛克时期。巴洛克意指不规则的珍珠，暗含贬义，卢梭在他的《音乐辞典》中就认为这种音乐"和声混乱，充满转调与不协调音，旋律刺耳不自然，音调难唱，节拍僵硬"。一直到19世纪，才有艺术史家为"巴洛克"正名，开始客观地对待这种艺术风格。巴洛克音乐的主要特点：一是对不协和音程的大胆运用，以加强对歌词内容的表现；二是突破文艺复兴时期的复调织体的主调和声织体，而采用了旋律加伴奏的通奏低音织体，它有个独立的低音声部贯穿于整个作品；三是注重感情的表现；四是声乐作品的戏剧性加强；五是器乐彻底独立，开始出现了专门为某种乐器谱写的曲目。此外在调性和声体系、节奏和记谱方式也有新的变化。

巴洛克时期出现了歌剧、清唱剧、康塔塔、受难乐等大型声乐作品，也出现了赋格曲、奏鸣曲和协奏曲等专门的器乐题材。这一时期重要音乐家有蒙特威尔第（歌剧《奥菲欧》）、维瓦尔第（协奏曲《四季》）、亨德尔（清唱剧《弥赛亚》）、巴赫（康塔塔《马太受难曲》）等。此外，法国的库普兰对欧洲的键盘技术的发展和管风琴乐曲的创作作出了贡献，让–菲利普·拉莫则在和声学上作了开拓性的研究。

18世纪上半叶到19世纪初是西方音乐的古典主义时期，处于巴洛克时期和浪漫主义时期之间，并与这两个时期相交重叠。当时打着科学和理性旗帜的启蒙主义思潮是古典主义音乐美学追求的精神依托。古典主义时期又分为前古典主义时期和维也纳古典主义时期。前古典主义时期重要的音乐发展现象包括意大利正歌剧的改革、喜歌剧的兴起与繁荣、多种器乐体裁的发展与成熟等。意大利正歌剧因其音乐结构和角色配置的程式化、曲调的炫技色彩、过分追求服装的华丽和舞台装置的精美而遭到了人们的反感，德国作曲家格鲁克受当时启蒙主义思潮的影响，对这些弊端进行了改革，提倡真实自然的风格，追求戏剧和音乐之间的平衡。喜歌剧是一种带有轻松喜剧风格的歌剧，它侧重于选取日常生活事件，表现小人物的喜怒哀乐，使用民族方言，风格诙谐有趣。随着器乐曲的舞台从宫廷和教堂逐渐转向市民阶层，器乐曲的创作也越发受到重视，奏鸣曲、室内器乐曲等小型器乐和协奏曲、交响曲、序曲等大型声乐作品都得到长足发展。

维也纳古典主义时期出现了以"交响乐之父"海顿、"音乐天才"莫扎特、"乐圣"贝多芬等为代表的维也纳古典乐派，他们都是运用奏鸣曲形式的大师，写出了奏鸣曲、交响曲、四重奏这类体裁的不朽佳作。这一乐派的主要特征是反映人类普遍的思想要求，他们追求美的观念，强调风格的高雅，给予人们乐观向上的进取精神。维也纳是奥地利哈布斯堡王朝的都城，这个古老家族的成员多是音乐的爱好者和赞助者，他们的宫廷和府邸常常聚集着最优秀的音乐家。加上维也纳地处欧

洲中心，民族复杂，因此音乐出现了丰富多彩的局面，也培养了众多音乐大师。

19世纪前后一百多年是西方音乐的浪漫主义时期。浪漫主义是发端于18世纪末的一种文学艺术思潮，与法国大革命以及其他的民族独立及解放运动有紧密联系。浪漫主义音乐的主要特征是音乐家注重对本民族音乐传统的发掘，并将其融入到自己的音乐作品中；反对对客观世界的模仿，注重主观感情的抒发；作品富于幻想性，亲近大自然，通过赞美自然抒发自我的渴望。在音乐形式上，浪漫主义突破了古典音乐均衡完整的形式结构的限制，曲式结构较为自由、多变、复杂化，和声色彩浓厚，半音化。单乐章题材的器乐曲繁多，主要是器乐小品，如即兴曲、夜曲、练习曲、叙事曲、幻想曲、前奏曲、无词曲以及各种舞曲——马祖卡、圆舞曲、波尔卡等。声乐作品中出现了大量的艺术歌曲，并将诸多的声乐小品串联起来形成套曲。总之，浪漫主义音乐以它特有的强烈、自由、奔放的风格与古典主义音乐的严谨、典雅、端庄的风格形成了强烈对比。

初期浪漫主义的代表人物是舒伯特和柏辽兹，后来，经过门德尔松、舒曼、肖邦和威尔第等人的进一步完善，在柴可夫斯基、李斯特和瓦格纳的时代浪漫主义音乐达到了巅峰，这些作曲家、钢琴家构成了中期浪漫主义的中心。晚期浪漫主义音乐的代表是马勒、理查德·施特劳斯和拉赫玛尼诺夫等近代名家。浪漫主义时期不但盛产伟大的音乐家，而且音乐体裁空前广泛，出现了诸如无词歌、夜曲、艺术歌曲、叙事曲、交响诗等新颖、别致的形式，是人类艺术史上的一大宝库。

20世纪先后出现的两次世界大战、经济危机、科技迅猛发展等因素对文化艺术的发展产生了深刻的影响。在音乐领域共产生过两次高潮。第一次高潮发生在一二十年代，当时法国出现了德彪西、拉威尔的印象主义音乐。奥地利作曲家勋伯格则创作了无调性钢琴作品，这种"噪音型"音乐虽受到批评，但仍有许多追随者。直到三四十年代，严酷的战争让人们产生了渴求平静的想法，因此音乐创作也转向简朴、实在。第二次高潮发生在五六十年代，各种实验音乐再次蜂拥而起，无论在音乐的节奏、音色、音响、音源，还是人声、器乐等方面都进行了大胆的探索。借助于最新科技，还出现了具体音乐、电子音乐、偶然音乐、概念音乐等，很多作品已经没有了传统意义上的旋律、节奏、和声。总之，音乐出现了一种多元化发展的态势。

20世纪所出现的一些主要的音乐风格和流派如下。

印象主义音乐： 法国作曲家克洛德·阿施尔·德彪西（1862—1918）受印象主义绘画的影响，创立了印象主义的音乐风格，其主要特征是原来在音乐中占主导地位的旋律变成了零散、简短、片段式的动机；和声更为丰富多彩；乐曲结构比较松散，段落界限模糊；音响效果清晰、透明、丰满。德彪西的创作常常取材自一些自然景物、生活风俗和神话传说，运用一些简短的音乐主题，表现瞬间的感受和直观印象，音乐呈现出一种朦胧、飘逸、空灵的特色。钢琴曲是他创作的主要体裁，代

表作是《月光》《水中倒影》《牧神午后》等。

表现主义音乐： 这是第一次世界大战前夕兴起于德奥的一个文学艺术思潮，表现在文学、绘画、音乐等各个领域。所谓"表现"，就是与再现客观现实相对立，倾向于传达内心的，甚至是灵魂深处的体验和感受。音乐创作方面的代表人物是德国作曲家阿诺德·勋伯格（1874—1951），他精通古典音乐，但以创作现代音乐为主。勋伯格音乐创作的创新之处在于采用十二音方法作曲，即作曲家选用半音阶的十二个音自由组成一个序列（或音列），以它的原形、逆行、倒影、倒影逆行四种形式组成一首乐曲。虽然这种作曲法有些机械，不利于表达感情，但他带来了音乐表达的一种新的可能性，为一系列新音乐的诞生奠定了基础。勋伯格的代表作有《第三弦乐四重奏》《乐队变奏曲》《一个华沙的幸存者》等。

新古典主义音乐： 和美术领域的新古典主义一样，在音乐创作领域也有布索尼等人宣称要"掌握、选择和利用以往经验的全部成果，以及这些成果体现出来的坚实而优美的形式"。新古典主义音乐运动开始于1920年，代表人物是俄国作曲家伊戈尔·费奥多罗维奇·斯特拉文斯基（1882—1971），他的代表作是舞剧《火鸟》《彼得鲁什卡》《春之祭》。

和斯特拉文斯基一样，肖斯塔科维奇（1906—1976）也是俄国20世纪顶尖的作曲家。他的作品很难归类，但具有自己的独特风格，他创作了15首交响曲，并以此闻名。他的音乐语言的根基是传统的，有调性的，但也使用不协和音程和偶然的无调性。

20世纪还出现了音乐剧、爵士乐、摇滚乐等具有浓烈的流行色彩的音乐形式。

音乐剧是19世纪起源于英国的一种轻歌剧，在20世纪达到了鼎盛，它与歌剧的区别是它常常运用不同类型的流行音乐以及流行音乐的乐器编制，剧中可以有没有伴奏的对白，歌唱部分也没有宣叙调和咏叹调的分别，且不一定使用美声唱法，同时增加舞蹈成分，并采用高科技的舞美技术，不断追求视觉效果和听觉效果的完美结合。最著名的音乐剧作曲家有英国的韦伯、美国的格什温（1889—1937），格什温创作的《波吉与贝丝》也是一部上演频率很高的剧目，不过比起这部音乐剧，他所创作的爵士风格的交响曲《蓝色狂想曲》更得爱乐者的青睐。

爵士乐是19世纪末诞生于美国新奥尔良的一种民间音乐，它混合了布鲁斯、拉格泰姆以及其他一些民间音乐类型，其主要特点是丰富的切分音符和自由的即兴表演，其音乐风格既柔和含蓄，也激情狂放；既是情绪的发泄，也是灵魂的碰撞。在20世纪，爵士乐呈现出极为繁荣的景象，出现了新奥尔良爵士、摇摆乐、比波普、冷爵士、自由爵士、拉丁爵士等各种风格和流派。

摇滚乐产生于20世纪50年代，它是节奏布鲁斯融合了摇摆乐、钢琴音乐布吉·乌吉而成的一种音乐形式，它具有强烈的节奏和无拘无束的表演形式，内容多与人们所关心的问题有关。它的诞生与美国当时具有强烈逆反意识的青年一代有关。摇滚乐分

为重金属、工业金属、前卫金属、朋克、蓝调摇滚等各种种类和风格。

二、音乐作品的形式要素

音乐是一种特别重视形式美的艺术样式，它包含旋律、节奏、节拍、和声、复调、调式、调性、音色、速度、力度等要素。

（1）旋律又叫曲调，是按照一定的高低、长短和强弱关系而组成的音的线条。它是塑造音乐形象最主要的手段，是音乐的灵魂。

（2）节奏是各音在进行时的长短关系和强弱关系。由于高低不同的音同时也是长短不同和强弱不同的音，因此旋律中必然包含节奏这一要素。

（3）节拍是强拍和弱拍的均匀的交替。节拍有多种不同的组合方式，叫作"拍子"，如2/4拍、4/4拍等。正常的节奏是按照一定的拍子来进行的。

（4）速度是快慢的程度。为使音乐准确地表达出所要表现的思想感情，必须使作品按一定的速度演唱或演奏。

（5）力度是强弱的程度。音的强弱变化对音乐形象的塑造起着重要作用。

（6）音区是音的高低的范围。不同音区的音在表达思想感情时各有不同的功能和特点。

（7）音色是不同人声、不同乐器及其不同组合的音响上的特色。通过音色的对比和变化，可以丰富和加强音乐的表现力。

（8）和声是两个以上不同的音按一定的法则同时发声而构成的音响组合。由三个或三个以上不同的音，根据三度叠置或其他方法同时结合，构成和声的纵向结构；各和弦的先后连接，构成和声的横向运动。和声的功能作用直接影响到力度的强弱、节奏的松紧和动力的大小。此外，和声具有渲染色彩的作用。

（9）复调是两个或两个以上旋律的组合，它们同时进行又各自独立，和谐地统一为一个整体。不同旋律的同时结合叫作对比复调，同一旋律隔开一定时间的先后模仿称为模仿复调。对位法是复调的主要创作技法，运用复调手法，可以丰富音乐形象，加强音乐发展的气势和声部的独立性，造成前呼后应、此起彼落的效果。

（10）调式是从音乐作品的旋律与和声中所用的高低不同的音中归纳出来的音列，这些音互相联系并保持着一定的倾向性。而调性则是调式的中心音(主音)的音高。在许多音乐作品中，调式和调性的转换和对比，是体现气氛、色彩、情绪和形象变化的重要手法。

（11）曲式是音乐材料排列的样式，也就是音乐的结构布局。曲式有多段式、回旋曲式、变奏曲式、奏鸣曲式、回旋奏鸣曲式、混合曲式、套曲形式等。

（12）体裁是音乐的品种，有歌曲、舞曲、进行曲、谐谑曲、叙事曲、夜曲、

序曲、交响诗、协奏曲、交响曲、组曲等，各有其不同的特点，适合于表现不同的题材内容。

三、音乐作品的欣赏方法

音乐是以经过选择、概括的声音作为物质材料的艺术，诉诸人的听觉，长于表达人的感情。对音乐艺术的欣赏是一个由感知欣赏转向情感理解，继而进入理性思考的活动过程。

1. 音乐的感知欣赏

音乐的感知欣赏即通过人的听觉直观地感受音乐。音乐是声音艺术和时间艺术，没有什么可视性的文字和图画材料，欣赏音乐必须在特定时间环境里，通过听觉进行。对于不懂欣赏音乐的耳朵，任何美妙的音乐都是没有意义的。所以要学会欣赏音乐就要加强听觉的感官训练，使得自己有良好的音乐记忆力和辨别力。

进行音乐感知要能把乐曲的主题旋律背记下来；能辨别音乐的节奏特点与和声效果；能感受到音乐作品的基本情绪（比如雄壮有力、热情豪迈、柔情优雅、轻快活泼、幽默风趣、沉重悲伤等各种不同的情感）；能熟悉各种声乐演唱形式，听出各个声部不同音色特点；能熟悉器乐的各种演奏形式，听出各种常用的民族与西方乐器的音色特点，并初步认识各种乐器的性能与表现力。

音乐感知倾向于优美的音乐旋律，它是一种初级的、比较肤浅的音乐欣赏能力。对于一部音乐作品来说，要全面地进行认知和领略，从而获得更进一步的艺术享受。除了感知上的欣赏以外，还必须进行感情上的领悟与理解。

2. 音乐的感情理解

伟大的德国作曲家、"乐圣"贝多芬曾经说过："音乐应该让人类的灵魂爆发出精神的火花。"由于音乐是情感的艺术，擅长表现人们的内心情感，因此在欣赏音乐时，要充分发挥自己的想象，调动形象思维，去领略作品的情感特征，以达到与作品的情感共鸣。

体验情感的方式有三种。一是感情的直接发现，即随着音乐感知认识继而自然产生的感情体验。比如听到一段速度快、旋律欢快的音乐，我们自然而然地会感受到音乐的喜悦欢乐；当听到一段速度慢、旋律沉重的音乐，我们不由自主地会感到一种悲伤哀痛。这种凭直觉体验到情感的方式就是感情的直接发现。

二是通过音乐作品的标题和诗词等文字资料来感受。这个方式主要针对标题音乐和有文字说明的音乐，如贝多芬的9部交响曲和24首钢琴奏鸣曲都有标题，肖邦的钢琴作品也同样。中国的民族音乐有《春江花月夜》《高山流水》《渔舟唱晚》等，也是用标题来传达音乐内容的典范。用诗词文字提示来感受音乐主要是针对声乐作品来说，在声乐作品中歌词是其艺术表现的重要组成部分，我们可以通过歌词

更直观地感受音乐的内容和情感。

对于无文字提示的音乐，一方面要反复仔细地聆听音乐，另一方面要求欣赏者具备一定的文史知识和音乐知识。比如了解作曲家生活的年代、环境、经历，作曲家的创作意图、艺术风格等，以便正确地把握作品的情感内涵。

三是结合自身的生活经历去体验，每个人都有自己的生活经历，有自己的情感体验，所以在欣赏音乐的时候，可以将自己相关的人生经历融入到音乐中，这样可以更好地体会音乐的情感，并与音乐产生强烈的情感共鸣。因此，对于一个音乐欣赏者来说，有丰富、深刻的情感内涵，对生活有深刻、独到的观察和认识是不可缺少的素质修养。

3. 音乐的理性思考

随着音乐视野的扩大，音乐的欣赏经验和鉴赏水平的提高，就应该进一步过渡到理性思考当中去，也就是对各种音乐元素（如旋律线条、节奏节拍的变化发展、调式的变化发展、和声处理、复调的运作、音乐速度、强弱力度、音区、音色的运用等）的表现作用有一定的理解能力。同时对作曲家的创作背景、个性，主题音乐旋律的民族性，和声、复调、配器、曲式等专业知识有所了解。

音乐欣赏的这三个阶段并不是孤立存在的，而是紧密结合的。作为一个音乐欣赏者，应当从审美的角度出发，去感知形象、体会情感、把握内容。只有这样才能与音乐产生强烈共鸣，也才能让自己的情感穿越时空，与作曲家进行心灵的融会和交流。

四、音乐作品的主要体裁

（一）声乐体裁

1. 艺术歌曲

艺术歌曲是18世纪末19世纪初盛行于欧洲的一种抒情歌曲，歌词多采用著名诗歌，侧重表现人的内心世界。一般每段歌词采用不同的音乐，词曲及伴奏紧密相连，是不可分割的艺术整体。

2. 声乐套曲

声乐套曲是一种内容具有连贯性的大型声乐组曲形式，如舒伯特的《冬之旅》、舒曼的《诗人之恋》等。

3. 歌剧

歌剧是一种融合了戏剧、音乐（声乐和器乐）、文学、舞蹈和美术的综合艺术样式，声乐部分包括独唱、重唱、合唱，独唱又分为宣叙调、咏叹调等。器乐部分一般开幕时有序曲或前奏曲，每一部分之间用间奏曲连接。歌剧分为正歌剧、喜歌剧、轻歌剧、大歌剧和小歌剧等不同类型。

4. 民歌

民歌是人民群众在社会实践中集体创作的歌曲，是一个民族的社会生活、思想

感情、审美趣味的反映，包括号子、山歌、小调等。

5. 曲艺音乐

这是中国音乐独有的音乐体裁，是一种将说、唱和叙事相结合的艺术形式，包括大鼓、琴书、牌子曲、道情、弹词、数来宝等。

6. 群众歌曲

群众歌曲是一种能表达或体现人民群众的愿望和理想的歌曲形式，一般结构简单，歌词通俗，朗朗上口。

7. 歌舞

歌舞是一种边唱边舞，并以器乐伴奏的音乐形式。世界各民族都有丰富的、富有民族特色的歌舞。如我国汉族的秧歌、打花鼓。二人转，彝族的跳月，藏族的弦子，等等。

8. 戏曲音乐

这也是中国独有的一种音乐体裁，它包含声乐和器乐两部分。声乐又分为唱腔和念白，唱腔的派别众多，有高腔、昆腔、皮黄腔等；器乐部分包括小型管弦乐（义场）和打击乐（武场）。其音乐结构分为曲牌联套体和板腔变化体两种。

（二）器乐体裁

1. 奏鸣曲

奏鸣曲是由一件独奏乐器演奏，或由独奏乐器和钢琴合奏的器乐套曲。奏鸣曲一般由四个乐章构成：快板乐章、抒情的慢板乐章、小步舞曲或谐谑曲、快速的终曲。

2. 协奏曲

协奏曲是指以一件或几件独奏乐器与管弦乐队互相竞奏，并能显示其个性及技巧的一种大型器乐套曲，一般分为大协奏曲和独奏协奏曲。

3. 交响曲

交响曲是一种以交响乐队演奏的、可充分发挥各种乐器功能及表现力来进行音乐形象塑造的大型套曲形式。交响曲一般由三到四个乐章构成：第一乐章为快板，采用奏鸣曲式，有时前面加一段引子或序曲；第二乐章多为行板或慢板，具有抒情性和歌唱性；第三乐章快而活泼，带舞曲和谐谑性质，许多音乐家把这一乐章处理成整部作品的中心；第四乐章以快速的节奏作为终曲。

4. 室内乐

室内乐是一种由少数演奏者在室内演出的重奏曲的形式，一般一个声部由一人演奏，按声部或人数的多少可分为二重奏、三重奏、四重奏等。因使用的乐器种类不同，室内乐又分为单独弦乐器演奏的重奏和弦乐与钢琴、管乐器等混合演奏的重奏。其主要形式是由第一小提琴、第二小提琴、中提琴、大提琴组成的"弦乐四重奏"。

5. 组曲

组曲是在统一的构思下创作的几个具有相对独立性的乐章排列组合而成的器乐套曲。

6. 丝竹乐

这是中国独有的一种音乐体裁,是一种用丝竹和竹管乐器演奏的音乐,主要流行于我国的南方,有江南丝竹、福建南音、广东音乐等,音乐风格偏于优美柔和。

7. 吹打乐

这也是中国独有的一种音乐体裁,是一种由吹打类乐器演奏的音乐,亦称鼓吹乐,有潮州大锣鼓、山东鼓吹、辽宁鼓乐等。吹打乐的音乐风格宏伟壮阔、富有气势。

思考与实践

(一)思考题

1. 中国民族音乐的主要风格特征是什么?

2. 西方交响乐的主要风格特征是什么?

3. 音乐剧在我国的发展现状如何?

4. 你对中国各民族原生态的音乐传承有什么建议?

(二)实践题

1. 到本地开展音乐采风活动,了解并记录本地的民歌民曲。

2. 欣赏音乐会。

3. 试着学习演奏一样乐器。

4. 试着鉴赏并评析一部音乐作品。

(三)学习网站

◆中国音乐网 http://www.cnmusic.com/

◆中国古曲网 http://www.guqu.net/

◆缪斯圣殿 http://www.museclassical.cn/

【第五章】美术欣赏

【知识目标】

了解美术的主要种类，中外绘画、雕塑、建筑园林艺术的发展概况，以及各个历史阶段的重要流派、代表人物及经典作品。

了解美术作品的形式要素及美术作品欣赏的基本方法和规律。

【能力目标】

能运用美术欣赏方法对作品的形式特征、社会含义、内在精神以及文化内涵进行具体分析；能自己动手进行一些简单的手工艺品的制作。

第一节　中外美术名作赏析

一、中外绘画名作赏析

1.《簪花仕女图》，（唐）周昉，绢本，设色，纵46厘米，横180厘米，现藏辽宁博物馆

《簪花仕女图》

此图描绘了服装华丽的贵族妇女在庭院里赏花、扑蝶、悠游闲步的情景。此长卷中共有六名妃嫔侍女，宽袖长裙、发髻高耸、头簪牡丹，其形象端庄典雅、雍容华贵，她们或回顾，或扭转，或姗姗缓步，姿态生动自然，流露出一种闲逸、懒散的世俗化气息。画作通过小狗、白鹤、花枝进行点缀，使原本孤立的人物顾盼呼应，前后联系，构成一个和谐自然的整体。用笔细劲有力，线条简练又流动多姿，充分表现出贵妇们的细腻肌肤和身上丝织物的纹饰和质感。周昉的仕女画到晚唐成为人物画的中心题材，这种将印度绘画注重光影的设色方式和中国传统线条勾画相结合的画技，为工笔重彩人物画开辟了新的道路。

2.《韩熙载夜宴图》，（五代）顾闳中，纵28.7厘米，横335.5厘米绢本，设色，现藏北京故宫博物院

此图描绘了韩熙载一个夜晚的活动情况，包括宴请听琴、击鼓伴舞、盥洗休息、奏乐纳凉和送别调笑。按晚宴进行的时间顺序，先后将五个情节排列在同一画面，巧妙地运用屏风家具，在各段之间自然穿插，使全画结构贯穿一气。画中男女

《韩熙载夜宴图》

第五章 美术欣赏

人物40多位，其主要人物韩熙载为唐末进士，因战乱南逃，南唐后主李煜想授他为相，但听闻他纵情声色（事实上他是不想出任宰相而寄情歌舞），便派画院画师顾闳中去一探虚实，顾闳中目识心记，回来创作了这幅画作。图中人物刻画极为传神，以"宴请听琴"一段为例，画作突出了一个"听"字，韩熙载沉醉于琴声，深沉而略有所思，其他宾客或坐或立，或侧耳回眸，或倾身抱手，均凝神于乐曲中。画卷中的韩熙载虽看似放浪形骸，甚至亲自击鼓欢愉，但却始终若有所思、神思恍然，充分表现了他身处时代及政治险境，困顿忧心的形象。全图以线造型，精细严整，须发勾画如出其肉，栩栩如生，色彩浓丽稳重，堪称为古代人物画创作中的一大杰作。

上述两幅画作都是中国人物画的代表。中国现存最早的人物画是《龙凤人物图》，属战国时代作品。魏晋是人物画的成熟期，代表作有顾恺之的《女史箴图》和《洛神赋图》等，造型生动，笔法细密精致。唐代是中国人物画的高峰期，吴道子、周昉、阎立本、张萱等画家都达到了极高的水平，他们笔下的仕女风姿绰约，肌理细腻，反映了当时的社会风尚。五代周文矩和顾闳中的人物画基本上延续了晚唐风格，其中《韩熙载夜宴图》代表了这一时期人物画的水平。自从唐代王维创水墨画后，人物画的表现形式以白描和水墨两支发展。直到20世纪徐悲鸿、蒋兆和等将西洋画技法融入中国画，中国人物画创作才出现了新的转机。

中国古代人物画的特点有三：一是以形传神，注重人物性格与内心世界的揭示；二是善用长卷，突破时空限制，真实而细致地描绘现实生活的场景及其人物活动，如宋代张择端的《清明上河图》；三是注重笔墨技巧，且技法多样，有工笔重彩、淡彩人物画，还有简笔人物或写意人物画，如梁楷的《太白行吟图》。

3.《溪山行旅图》，（北宋）范宽，纵206.3厘米，横103.3厘米，绢本，墨笔，现藏中国台北故宫博物院

该画描绘的是典型的北国风景。初看此画，迎面而来的巍峨雄壮的高山给人凝

167

《溪山行旅图》

重雄奇的感觉。细细定睛，可见两峰相交处一线白瀑飞流而下，肃穆的画面顿时灵动起来。然后目光下移，看到的是巨石横卧，杂树丛生，寺观楼阁露于树巅，溪水奔腾流过，石径斜坡从密林中透迤而来。山阴道中，一对骡马、旅客缓缓行来。"范宽"的署名正在旅客头顶浓密的树叶中间。

此画的杰出之处有三。一是造型巍峨，著名画家徐悲鸿曾说："《溪山行旅图》大气磅礴，沉雄高古，……此幅既系巨帧，而一山头，几占全幅面积三分之二，章法突兀，使人咋舌！"二是笔墨酣畅厚重，画中山石下笔劲直，画家用粗笔重墨刻画出了北方山石钢铸铁浇的铮铮风骨。墨色层次丰富、凝重浑厚，极富美感。三是构图和谐，极具诗意，画卷以行旅之动衬高山之静，以飞瀑之虚衬巨峰之实，以自然之雄奇衬旅人之渺小，其间虚实相间，动静结合，极富韵律、诗情与哲思。

《溪山行旅图》是中国山水画的经典之作。山水画是以自然风景为主要描写对象的中国传统画科。山水画习惯上按画法风格的不同分为：勾勒设色、金碧辉煌、富于装饰意味的青绿山水；纯以水墨描绘的水墨山水；以水墨为主，略施淡赭淡青表现朝晖夕阳的浅绛山水；以水墨勾皴淡色打底并施青绿等敷盖色的小青绿山水；几乎无水墨，纯以彩色图绘的没骨山水。这些画法风格产生于不同时代，都不同程度地对山水画的发展起到了推进作用。

中国古典山水画很好地体现了中国"天人合一"的思想，在中国山水画家的笔下，"自然"就是"道"，"道"中有真实美好的生命气息。一幅好的山水画作品可以发人灵性，陶冶情操，启发人们对天地自然和社会人生的热爱之情。

4.《虾》，齐白石，纵62厘米，横32厘米，纸本，水墨

齐白石的虾闻名于世，该画中的虾形态各异，活灵活现。画家以淡墨着笔，绘成躯体，腰部则一提一顿，由粗到细，连续数笔画成，巧妙生动地表现了虾身"节肢体"的形态，同时也尽显虾身的晶莹剔透。然后以浓墨竖笔点睛，细笔描须、爪，刚柔相济，浓淡相宜。因其用笔的精

《虾》

纯变化，使虾的形态活泼、机警，富有生命力。在水墨之中，画家略施花青色，使整幅画作显得更加晶莹透明。

《虾》属于水墨花鸟画。中国花鸟画可追溯至新石器时代彩陶上的鱼鸟、花草图案，到了唐代成为专门画科，宋元时代趋于繁盛，成为美术创作的主流，此时的花鸟画强调写生，追求细节的真实。明、清的水墨写意花鸟画异峰突起，出现了徐渭、陈淳等花鸟画大家，他们融合前人的简笔、泼墨、写意之法，结合写生，形成了不求形似，不拘成法，强调抒情言志的水墨大写意画风。清代具有革新精神的画家如朱耷、石涛、郑燮等，继承和发扬了徐渭所奠定的水墨大写意画传统。

5.《最后的晚餐》，[意] 列奥纳多·达·芬奇，460厘米×880厘米，现存米兰格拉奇圣母修道院食堂

达·芬奇是文艺复兴时期的美术三杰之一。该画是画家费时三年为米兰的格拉齐圣母修道院所作的壁画，取材自《圣经》中犹大出卖耶稣的故事。据说耶稣曾在耶路撒冷的神殿上猛烈抨击伪善的人，说他们是毒蛇的子孙，因此遭到了这些人的

《最后的晚餐》

极端仇视，他们决定处死耶稣。耶稣的门徒犹大在恶势力面前叛变，出卖了耶稣。在逾越节（犹太民族的主要节日）的晚上，耶稣和12个门徒共进晚餐，他预知到死期将至，对众人说："你们中间有个人出卖了我！"这幅画刻画的就是在听到耶稣这句话后，一刹那间众人的神情态度。

这幅画虽表现的是宗教人物，但呈现在我们面前的是一个个活生生的人物形象，达·芬奇通过他对人物心理世界的深刻洞察，用非凡的笔触刻画了他们或惊

异、或惶恐、或愤怒、或忧伤的神情。这幅画的构图呈一条水平直线,耶稣在正中间,显示了他的地位。他两边各有六个人物,三个一组,构成了一个稳定对称的结构。在光影刻画上,画家利用外面的自然光,使耶稣头上形成自然的光环,犹大则处在黑暗之中,表现出了光明和邪恶的对比。

达·芬奇的另一幅名作《蒙娜丽莎》因其"永恒的微笑"而闻名于世,在对蒙娜丽莎嘴唇的刻画上画家利用晕涂法使光和影巧妙融合,创造出了一种似笑非笑的甜美迷人的效果。

6. 《夜巡》,[荷] 伦勃朗(1608—1669),363厘米×437厘米,现藏荷兰国立博物馆

《夜巡》

《夜巡》是当时阿姆斯特丹的射击手公会的16名军官向画家定做的一幅集体肖像画。据说当时每个军官都出了100个荷兰盾,可画家并没有平均地画出每个人的肖像,而是依据设计的情境进行了错落有致的描绘。这让军官们非常不满,要求修改,但遭到画家拒绝,后来诉诸法庭,被判退订,致使画家名誉扫地。

该画的构图类似于一个舞台剧,前景中的两个主要人物似乎是这支队伍的首领,他们正在商议事情,后面的人物或相互议论、或手持长枪、或敲击大鼓,一副随时准备出发夜巡的紧张态势。其中有个小女孩穿插其间,给相对较暗的画面带来了一抹亮光。

这幅画最大的特色是画家对明暗色调的运用。除了前景中的两个主要人物和小

女孩外,其他人物都被安排在暗色调之中,光线明暗对比强烈,人物层次分明,表现出了一种紧张、神秘、动感的出行氛围。

7.《日出·印象》,[法]克洛德·莫奈(1840—1928),48厘米×64厘米,藏巴黎马尔莫坦美术馆

《日出·印象》

该画是19世纪70年代兴起于法国的印象派的代表作,也是印象派得名缘由所在。它描绘的是法国勒尔弗尔港口日出的情景,一轮红日从浓雾弥漫的海面冉冉升起,波光粼粼的海面上有两只小船在轻轻荡漾。远处红霞倒映在海面上,云天相接,一幅雾霭弥漫、水汽蒸腾的迷蒙景象。作者抓住红日升起时刹那间的色彩、光影变幻,描绘出了一幅"色彩印象"之图。

与传统绘画不同的是,这幅画没什么明确的构图和物象,只有跳跃的色彩和光线。印象派画家摒弃了传统绘画认为物体有固定色彩的观念,以光线作为绘画的主要因素,着意捕捉物体在瞬间的色彩变幻。莫奈就是用轻快跳跃的笔触描绘了晨雾中荡漾的水面在光线折射下所产生的丰富色彩,创造出了一种视觉上的微妙的震动感。

8.《亚威农少女》,[西]巴伯罗·毕加索(1881–1973),244厘米×234厘米,现藏美国纽约现代艺术博物馆

该画是产生于20世纪的现代艺术流派立体主义的代表作,其作者毕加索是立体

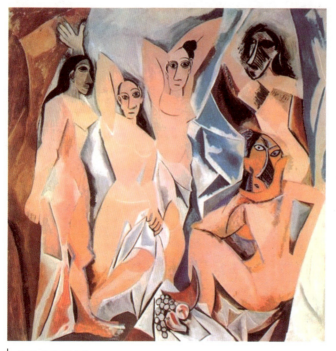

《亚威农少女》

主义的开创者。立体主义画派打破了以往从一个固定的角度来刻画物体的观念，主张把从不同角度看到的物体的面交叠在一起，造成一种立体的效果。他们认为这样绘画就不只是简单地表现事物的表象，而是传达事物更本质的心灵化的东西。

毕加索采用伊利比亚雕塑艺术中变形和扭曲的造型手法，描绘了五个变了形的妓女形象，她们搔首弄姿，摆出招摇媚人的姿态，可她们的身体却明显被病魔缠绕着。这种丑陋、病态的狰狞形象给人以深刻的印象。画家的本意也是想借助这种形象警示纵欲的人们。

该画中的少女形象迥异于人物的常态，画家将人物进行了一种几何形体的分割，然后重新进行拼贴组合，一张正面的人物脸上出现了一个侧面的鼻子，脸上的五官也完全错位，呈现拉长或延展的状态。整个画面由夸张而鲜亮的色彩方块组成，给人以强烈的视觉冲击。

9.《神奈川冲浪图》，［日］葛饰北斋（1760—1849）

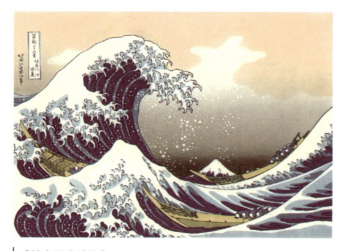

《神奈川冲浪图》

该图是画家所作《富士三十六景》之一，是日本浮世绘的代表作品。浮世绘是产生于日本17世纪、盛行于18世纪的一种木板水印画，它造型简练、线条流畅、色彩明快和谐，经常描绘身着和服的日本女子和武士，深受人们的喜爱。葛饰北斋是日本浮世绘的重要代表画家。

《富士三十六景》是画家从不同角度描绘的富士山景图。《神奈川冲浪图》最富民族精神，图中一个冲天大浪占据了大半个画面，大浪像个张大的虎口，要吞噬掉浪谷中的三条细长的小船。但船上的冲浪者似乎毫不畏惧，他们沉着冷静、整齐划一地挥舞着船桨，劈浪前进。在浪谷的位置，远远的富士山岿然不动地耸立着，富士山的色彩和大浪的蓝、白色和谐一致，而它的神态则与船上的勇士相得益彰，象征了日本人民勇猛不屈的民族精神。

二、中外雕塑名作赏析

1. 《马踏飞燕》，东汉，高34.5厘米，身长45厘米，宽13厘米，1969年出土，现藏甘肃省博物馆

1969年，在甘肃威武雷台发现了一座东汉晚期大型砖墓，出土了许多青铜雕塑品，其中最为著名的是《马踏飞燕》，被誉为绝世珍宝，并确定为中国旅游的图形标志。

东汉因为屡遭匈奴的侵袭，因此战马备受重视，当时汉武帝派遣张骞出使西域，引进了著名的汗血宝马，马踏飞燕中的马就是这种宝马的真实造型。该马布满铜绿的身躯显得十分矫健饱满，它四

《马踏飞燕》

蹄腾起，昂首扬尾，马首向左微微昂起，口鼻微微张开，观者仿佛能听到它那粗犷的呼吸和声震田野的嘶鸣。奔马的右蹄下是一只展翅疾飞的燕子。创作者巧妙地利用力学支点，塑造出一个风驰电掣的天马形象。该雕塑整体造型空灵稳定，极富美感，充分反映了工匠的智慧和想象力。

2. 《昭陵六骏》，唐代，浮雕作品。"飒露紫""拳毛䯄" 1914年流落海外，现藏于宾夕法尼亚大学博物馆，其他陈列在西安碑林博物馆

昭陵是唐太宗李世民的陵墓，为纪念他身前的战功，人们将他生前征战骑过的六匹骏马雕刻在他的陵前，这六骏分别是"飒露紫""拳毛䯄""特勒骠""白蹄乌""什伐赤""青骓"。据史料记载，这些石雕是当时著名的画家阎立德、阎

立本兄弟绘制后,由当时优秀的雕刻家精雕而成。这六匹马的造型都是根据它们精彩的传奇故事精心设计的,如六骏之首"飒露紫",在李世民和王世充会战洛阳时,它是李世民的坐骑。当时李世民孤军深入,身陷重围,"飒露紫"被敌箭射中前胸。大将军丘行恭赶来救驾,将自己的马让给李世民,自己则牵着"飒露紫",护主杀出重围。雕像表现的就是丘行恭为"飒露紫"拔箭的情景。马的形象生动逼真,在拔箭的刹那,因为疼痛马本能地向后退缩。雕像制作者通过细致入微的观察,把人物动作、马匹高大健壮的身躯、强劲的四肢、结实的肌肉及马具都生动地刻画了出来。

3. 《拉奥孔》,阿格桑德罗斯、波利多罗斯、阿塔诺多罗斯,现藏于意大利罗马梵蒂冈博物馆

《拉奥孔》是希腊化雕塑晚期的著名作品。所谓希腊化时代是指伯罗奔尼撒战争之后,马其顿王国侵占希腊,并继续向东远征,希腊文明由此被广为传播而形成的一种文化现象。

《拉奥孔》取材于希腊神话,拉奥孔本是特洛伊的祭司,他道破了希腊人的"木马计",因此受到了惩罚,天神派大蛇咬死了他和他的孩子。雕塑表现的就是拉奥孔和他的两个孩子被巨蟒缠住后拼死挣扎的情景。

这一人物群雕体现了希腊化晚期雕塑构图激烈、动作夸张、情节紧张并富于戏剧性的特点。雕像中拉奥孔居中,巨蟒的血盆大口咬住了他的胯部,钻心的疼痛使他的头极力后仰,他四肢痉挛、面孔扭曲,承受着身体和心灵的双重剧痛。他的孩子在他的两侧,他们绝望地望着父亲,本能地希望得到他的救援,他们稚嫩的身体被表现得极为逼真。整个雕塑表现出的悲壮的氛围给人以强烈的心灵震撼。

《拉奥孔》是在文艺复兴时期被发现并修复的,直到1960年因为新的碎片的发现才最终修复完成。

《昭陵六骏》之一

《拉奥孔》

4.《大卫》,［意］米开朗琪罗·波纳罗蒂（1475—1564），高408.9厘米，现藏佛罗伦萨学院美术馆

《大卫》取材自《圣经》。《圣经》记载古以色列国的牧羊少年大卫，在自己国家和人民遭受菲利士族侵犯的时候，机智勇敢地用甩石机击毙了巨人歌利亚，被人民拥护为王。雕像表现的就是大卫稍稍扭转身体，准备用石头击打敌人的动作。只是这里的大卫并不是《圣经》记载以及早期雕塑大师多纳太罗等人刻刀下的稚嫩俊美的少年，而是一个健壮的青年。这是米开朗琪罗的创造。米开朗琪罗曾在罗马度过了近五年僧侣般的生活，当他回到自己饱经战火蹂躏的故乡佛罗伦萨时，一股年轻人的热诚和激愤冲击着他的心扉，为了鼓励家乡人民的抗争和重建，他用坚硬的巨石雕塑了一个他心目中的英雄形象。雕像中的大卫坚毅警觉、直视敌方，一副准备战斗的紧张态势。他的肩、胯、头都微微扭曲，整个身体呈现"S"形，紧绷的肌肉下面似乎蕴藏着无限的力量。米开朗琪罗用一方冰冷的石头为我们塑造了一个顶天立地的人间"英雄"。

《大卫》

5.《巴尔扎克》,［法］奥古斯特·罗丹（1840—1917），位于巴黎拉斯巴依大街

19世纪是现实主义思潮风行的时期，雕塑艺术也受其影响，其中罗丹的艺术是古典主义雕塑向现代主义雕塑演进的重要一环。在他和他学生的探索下，雕塑艺术得以最终超越古典主义，并结合现实主义和浪漫主义，迎来20世纪绚烂多彩的时代。

罗丹的代表作品有《青铜时代》《地狱之门》《思想者》和《思》（它们是《地狱之门》组雕之一）《加莱义民》等。《思想者》与米开朗琪罗的《摩西》有着相同的艺术魅力，他们都展现了人类的复杂情感和命运。"思想者"雄踞在地狱之门的上面，他一方面对在地狱中挣扎的芸芸众生抱着怜悯之情，另一方面又为自己要判

《巴尔扎克》

决他们的命运而苦恼。他全身肌肉紧绷，显示了内心的痛苦和挣扎。

《巴尔扎克》是罗丹51岁时，接受法国文学家协会的委托，为法国现实主义大文豪巴尔扎克塑的像，历时七年才完成。塑像给人强烈的第一印象，巴尔扎克裹着睡袍（据说巴尔扎克患有严重的失眠症），挺直着身子，高昂着硕大的头颅，头上乱蓬蓬的头发如同怒发冲冠的狮子。这一"不雅"的塑像遭到了猛烈的抨击，法国文学家协会也拒绝接收塑像。但罗丹毫不退缩，如同他刻刀下的巴尔扎克一样。这尊带有罗丹强烈主观色彩的塑像如同中国的写意画一样，注重神似，刻画了巴尔扎克的斗士形象。在40多年后，它终于得到了世人的承认，骄傲地矗立在了巴黎拉斯巴依大街上。

6.《国王和王后》，[英]亨利·摩尔（1898—1986），青铜雕像，高163厘米，位于苏格兰旷野

生长在工业文明背景下的现代主义雕塑大师亨利·摩尔，坦承他作品的灵感主要来自于原始艺术。他说："所有原始艺术最显著的共同特征是强烈的生命力，这种生命力是人们对生命的直率和迅疾的反应，对他们来说，雕塑和绘画不是什么深思熟虑和学院气十足的东西，而是一种表达强有力的信仰、希望和恐惧的方式。"自然界的卵石、岩块、贝壳、树根、骨骼都是他钟爱的雕塑材料。母与子、斜倚的人、坐着的人是他最常用的题材。

《国王和王后》创作于1952—1953年，这件作品是亨利·摩尔受英格兰威廉爵士的委托而创作的。作品中国王与王后的头部都有一个洞，似眼非眼；面孔十分怪诞，像个面具，身体薄且长，呈扁叶状。整个作品简洁明了，没有过多的细部刻画。

亨利·摩尔在阐释自己的构思时说："理解这组雕像的线索正在于这个'国王'的头部，那是冠、胡须和颜面的综合体，象征着原始王权和一种动物性的'潘神'似的气质的混合。"国王的姿态比起王后显得更为从容和自信，而王后则更为端庄。雕像被放置在旷野之上，他们仿佛从遥远的古代一直端坐到今天，自然环境的衬托更增加了这尊雕塑意味无穷的历史感与神秘感，这仿佛是对人类原始文明的呼唤，也朦胧地表达了现代人的迷惘与失落。

|《国王与王后》

三、中外建筑园林名作赏析

1. 紫禁城，所在地：北京，建筑年代：1406—1420年

紫禁城始建于明永乐四年（1406），明清两代不断改建、添建，尤其是明代嘉靖时期的改制和清代乾隆年间的改建，使紫禁城最终形成今天的规模。紫禁城东西宽760米，南北深960米，外围护城河，四面辟门，四角建楼，造型华美。紫禁城内的全部宫殿分"外朝"和"内廷"两部分。外朝包括"三殿"、文华殿和武英殿三部分。文华殿明代是太子读书的地方，清代修文渊阁藏四库全书。武英殿原是召见大臣议事的地方，后改为刻书之所。太和、中和、保和等三大殿位于紫禁城的前部，是皇帝办理政务、举行朝会的地方，举凡国家的重大活动和各种礼仪，都在外朝举行。内廷位于紫禁城的后部（北部），包括乾清宫（皇帝寝宫）、交泰殿、坤宁宫（皇后寝宫）、御花园和两旁的东西六宫等，是皇帝后妃生活的地方。紫禁城建筑的对称布局、院落组合、空间安排、单体建筑、建筑装修、室内外陈设、屋顶形式以及建筑色彩等，都体现出中国古代建筑的艺术特征。尤其是通过以小衬大、以低衬高、色彩对比等手法，突出主体建筑，营造富丽氛围，利用建筑群烘托了皇权的至高无上和神圣威严。

太和殿

第五章 美术欣赏

2. 天坛，所在地：北京，始建于明代

天坛现在的规模是明嘉靖九年（1530）形成的，18世纪初进行了重建，主要建筑祈年殿在清光绪十五年（1889）被雷火焚毁后于次年按原来的形制重建。天坛总占地面积280公顷，被两重坛墙分隔成内坛和外坛，形似"回"字。两重坛墙的南侧转角皆为直角，北侧转角皆为圆弧形，象征着"天圆地方"。天坛的主要建筑圜丘坛、皇穹宇、祈谷坛均位于内坛，从南到北排列在一条直线上。全部宫殿、坛基都朝南成圆形，以象征天。圜丘坛是皇帝举行祭天大礼的地方，皇穹宇位于圜丘坛以北，是供奉圜丘坛祭祀神位的场所，祈谷坛是举行孟春祈谷大典的场所，以祈年殿最为有名。它是一座三重檐的圆形大殿，高38米，直径32.72米，蓝色琉璃瓦顶，全砖木结构，没有大梁、长檩，全靠28根木柱和36根枋桷支撑，在建筑的造型上具有高度的艺术价值。

3. 巴黎圣母院，所在地：法国巴黎，建筑年代：1163—1345年

巴黎圣母院坐落于法国巴黎市中心塞纳河上的斯德岛东面，是一座为纪念圣母玛利亚而修建的教堂。圣母院是中世纪哥特式建筑的典型代表，它全部用石头砌垒、雕琢而成。教堂平面呈拉丁十字形，正面为左右对峙的双塔，教堂的屋顶、塔楼和飞扶壁全都采用尖塔或尖拱作顶，门窗也被设计成狭长的尖拱形，充满向上飞腾的动感。窗户由彩色玻璃镶嵌而成，图案精美、色彩绚烂，具有哥特式建筑的典型特征。

19世纪法国著名作家雨果创作了长篇小说《巴黎圣母院》，其故事的发生地正是这幢圣母大教堂，作者笔下的"钟楼怪人"卡西莫多正是住在教堂正门南面的塔楼里。

4. 卢浮宫，所在地：法国巴黎，建筑年代：1546—1870年

卢浮宫始建于1190年。1546年被法国国王法兰西斯一世推倒重建，后经过历代国王的不断整修，终于将它建成为一座融合多种艺术风格、拥有数以百计华美厅堂的伟大建筑群。

卢浮宫是法国17世纪古典主义建筑的典型代表。它占地18.3公顷，整体布局呈"U"字形，其东部是一个封闭的四合院，中间是两个小四合院围成的大院，再往西是南北两翼的厢房。它的东立面以古典主义建筑通常采用的"纵横三段式"进行设计，双柱构成的柱廊是整个立面的主体，中央采用凯旋门式结构。卢浮宫中部的广场被称为拿破仑广场，是整个建筑的重要组成部分。南北两翼的厢房沿着塞纳河和里沃利街各向西伸展500米，尽头修有对称的中央塔楼。

1981年卢浮宫进行了重修，法国总统力排众议，挑选美籍华裔贝聿铭作为修整巴黎卢浮宫的建筑师。贝聿铭在广场上设计了四个金字塔的造型，中间的大型玻璃金字塔高21米，底宽30米，耸立在庭院中央。它的四个侧面由673块菱形玻璃拼组而成。总平面面积约有2000平方米，塔身总重量为200吨。金字塔南北东三面还有3座5

《巴黎圣母院》

巴黎卢浮宫的玻璃金字塔

米高的小玻璃金字塔作点缀，与7个三角形喷水池汇成平面与立体几何图形的奇特美景，使卢浮宫焕发了新的光彩。

卢浮宫本是历代国王的宫殿，1793年被改成法国国立美术博物馆，现藏有极其丰富的艺术品。

5. 流水别墅，所在地：美国宾夕法尼亚，建筑年代：1936—1939年

弗兰克·劳埃德·莱特是20世纪有机建筑的创始人，有机建筑流派主张使用天然材料创造与周围自然环境连成一体的流动空间，建筑应该成为自然不可分割的有机组成部分，就像从大自然里生长出来的一样。流水别墅充分体现了他的这一建筑理论。

流水别墅，亦称考夫曼宅邸流水别墅亦称考夫曼宅邸，是1936年为匹兹堡百货公司老板德国移民考夫曼设计建造的私人宅邸，位于美国匹兹堡市郊区的熊溪河畔。别墅共三层，面积约380平方米，以二层（主入口层）的起居室为中心，其余房间向左右铺展开来。两层巨大的平台高低错落，凌空悬挑在瀑布之上，一层平台向左右延伸，二层平台向前方挑出，二层平台设主入口。平台下有大梁，梁下用混凝土墩支撑着。几片高耸的片石墙交错着插在平台之间，将平台紧"钉"在山岩上。溪水由平台下淙淙流出，建筑与溪水、山石、树木和谐相融、充满诗意。流水别墅材料的运用也别具一格，所有支柱都是粗犷的岩石，晶莹的玻璃窗户穿插在石墙和平台之间，建筑材质形成鲜明的对比。

流水别墅

第二节 美术欣赏知识概要

一、中外美术发展简史

美术包括绘画、雕塑、工艺美术、建筑园林、书法篆刻、摄影及艺术设计等七大门类，它们都是用一定的物质材料塑造可视的平面或立体的形象，反映客观世界和表达作者对客观世界的感受，因此，美术又称为"造型艺术""视觉艺术"。

本节以绘画、雕塑、建筑为主概述中外美术发展历程。

（一）绘画

绘画是美术中最主要的一种艺术形式。它使用笔、刀等工具，墨、颜料等物质材料，通过线条、色彩、明暗及透视、构图等手段，在纸、纺织品、木板、墙壁等平面上，创造出可以直接看到的，并具有一定形状、体积、质感和空间感觉的艺术形象。

《人物龙凤帛画》

从画种来分，它可以分为中国画、油画、版画、水彩画、水粉画、素描、速写等，从表现特点上又可以分成工笔画、写意画和工笔带写三种。

1. 中国绘画艺术发展概述

中国画又名国画，是现代人为区别于西洋画而对中国传统绘画的泛称，一般特指以中国独有的笔、墨、纸、砚等工具按照长期形成的传统绘画技法而创作的绘画。中国画一般分为人物画、山水画、花鸟画三类，有工笔与写意两种画法，有卷、轴、册、屏等多种装裱形制。

中国绘画的最早遗迹可上溯到远古的岩画和新石器时代的彩陶装饰。彩陶一般以米黄色或橙色为底，用黑色涂绘，间以红色，色彩单纯明快；所画主要是动、植物花纹，画风质朴稚拙。

夏、商、周时期的绘画已带有"教化"痕迹，主要以线条来塑造形象和形成画面节奏、韵律，中国绘画以线造型的特点初露端倪。此时的代表作品是《人物龙凤

帛画》和《人物御龙帛画》，可视为最早的人物画。

秦汉时期的绘画摆脱了最初的装饰功能，而发展成主要的美术门类，其形式有宫殿壁画、墓室壁画及与此相关的画像石、画像砖等。秦汉绘画受当时昂然向上的大一统的时代风潮影响，注重表现力量、速度以及由之而来的气势美，形象笨拙古老，具古拙之美。此时的代表作品是马王堆一号墓帛画，该画分为天堂、人间、地府三段，各部分有机联系，充满奇异的想象。

三国、两晋、南北朝时期虽然战争频繁，但绘画艺术仍在曲折中得到发展。其间文人士大夫步入画坛，扩大了绘画的表现领域，提高了绘画技巧，出现了大批绘画理论著作，如顾恺之的《画评》、谢赫的《画品》等。其中《画品》提出了品评绘画作品的"六法"，即气韵生动、骨法用笔、应物象形、随类赋彩、经营位置、传移模写。气韵生动列为首则，表现了中国绘画注重传神写照的重要品格。在绘画实践中，这一时期反映士族名士的生活及人物形象的作品迅速增多，以文学为题材的绘画创作日趋活跃，同时诞生了山水画派和佛教绘画。此时的代表作品是顾恺之的《洛神赋图》《女史箴图》等，顾恺之创造性地发展了中国绘画的线描，使线描不仅成为人物造型的技法，而且成为表现人物风韵神采的重要手段。

隋、唐两代因国势鼎盛，在文化艺术上也出现了高峰，中国绘画各门类皆以独立姿势占据画坛。人物画的著名画家有阎立本、张萱、周昉、吴道子等。吴道子的绘画作品笔势婉转，衣袂飘举，创造了"吴带当风"的独特风格。张萱、周昉以

马王堆一号墓帛画

《洛神赋图》

《照夜白图》

《写生珍禽图》

仕女图闻名，作品有《虢国夫人游春图》《簪花仕女图》等，所画妇女有"衣纹劲简，色彩柔丽""以丰厚为体"的特点。山水画派作品有着多种风貌，金碧青绿与水墨挥洒并行，青绿山水以石青、石绿为主，用笔细密繁琐，间以金粉勾勒，呈现出亮丽辉煌的效果，代表作有李思训、李昭道父子的《明皇幸蜀图》等。泼墨山水以王维为代表，王之画作以渲染为法，追求画中有诗、诗中有画之含蓄、悠远的境界。唐代花鸟画始兴，除了鸟、鱼、虫、兽外，以鞍马画最为出名，如韩干的《照夜白图》《牧马图》等。

五代、两宋以后，因皇家画院的设置、商品画的兴起、文人士大夫画的出现而导致绘画艺术的鼎盛。五代的人物画以顾闳中的《韩熙载夜宴图》为代表，花鸟画以黄筌、徐熙为代表。黄筌的《写生珍禽图》，用笔精细，画风富丽细致；徐熙则常以墨笔画之，略施丹粉，尽显野趣。五代的山水画以荆浩（《匡庐图》）、关仝（《关山行旅图》）、董源（《潇湘图》）、巨然（《秋山问道图》）为代表。荆、关二人写北方雄奇之山水，层峦叠嶂、气势宏伟；董、巨画南方之秀丽山河，烟雾迷蒙，清幽抒情，在画法上擦、点、染并用，并独创披麻皴和点子皴的山水技法。至宋代，山水画顿开新界，北宋以范宽的《溪山行旅图》、郭熙的《早春图》为代表，南宋以"南宋四大家"李唐、刘松年、马远、夏珪为代表。比起北宋以主峰为主体的高山激流式构图和繁复、细密的笔墨，南宋山水画用笔简练单纯，采用对角线构图，画面中心偏离正中，开阔了画面的空间，同时重细节刻画，追求以少胜多、计白当黑的艺术新境界。

宋代的张择端还开风俗画创作的先河，创作了长525厘米的画卷《清明上河图》。画家用高度概括的笔触描绘了清明时节北宋汴河两岸各阶层人物活动的情景，具有很高的历史价值和艺术价值。

元代的文人画获得了突出的发展，其特点是追求绘画艺术的文学趣味，常常借

《清明上河图》局部

第五章 美术欣赏

重所绘之物抒发个人情志；重笔墨意味，线条的流转、笔墨的浓淡成为画家心灵轨迹的显现；画上题字、作诗、用印蔚然成风，并成为画作的重要组成部分。元代是文人画兴盛的时代，代表画家是"元四家"黄公望（《富春山居图》）、王蒙（《青汴隐居图》）、倪瓒（《渔庄秋霁图》）、吴镇（《双桧平远图》）。元代花鸟画从宋代的精工浓丽

《墨梅图》

转为写意淡雅，梅、兰、竹、菊成为画家喜爱的绘画题材，代表画家画作是王冕的《墨梅图》。

　　明代的绘画受到当时俗文化兴盛的思潮影响，走上了雅俗共赏的道路，其中以吴门画派为代表。吴门画派是指明代中期活跃在苏州的一个画家群体，以沈周、文徵明、唐寅、仇英为代表。后期文人画出现了多元化的局面，既有以陈淳、徐渭为代表的写意花鸟画，以董其昌为代表的提倡笔墨情趣的山水画，也有以陈洪绶为代表的人物画和以曾鲸为代表的肖像画。徐渭的泼墨大写意花鸟画（《墨葡萄图》）笔势激烈、气度不凡，抒发了他心中的磊块不平之气。陈洪绶是明代的人物版画大

183

 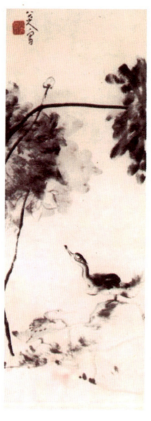 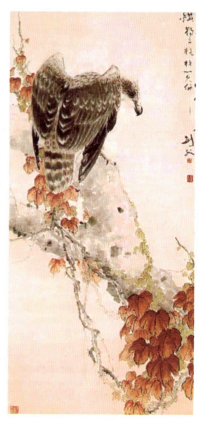

《墨葡萄图》　　　　《孔雀图》　　　　《秋鹰图》

　　家，像《西厢记》《水浒传》等名著上常有他画的插图。

　　清代绘画分为两派。正统画派以"四王"（王时敏、王鉴、王翚、王原祁）为代表，他们师承前朝的董其昌，只是一味仿古，缺乏生气。在野派画家以朱耷（《孔雀图》）、石涛（《山水清音图》）及"扬州八怪"（汪士慎、金农、黄慎、高翔、李鱓、郑燮、李方膺、罗聘）等人为代表，他们强调个性，敢于突破，画风刚健脱俗。朱耷又名八大山人，明亡后出家为僧，以示反清，由于胸怀家国之痛，因此画作构图突兀，所画动物皆白眼对人，表露了画家的愤世情怀和不屈的气节。

　　中国近、现代画坛传统画的代表画家有齐白石、黄宾虹（《秋林图》）、潘天寿（《荷花》）、傅抱石、关山月（《江山如此多娇》）、张大千（《长江万里图》）等人，他们择取明清非主流的绘画传统，进行变革创新，融入画家的人文情怀，注重个人精神与个性的写意。另外，中西融合派的代表画家有林风眠、徐悲鸿（《田横五百士》）、刘海粟等，他们积极引进西方绘画艺术以改造中国画，强调

绘画干预社会的认识教化功能。

这一时期比较重要的画派有海派与岭南画派。海派名家有任熊、任薰、任颐、虚谷、吴昌硕（《牡丹水仙图》）等人，他们将明清大写意水墨画技艺和金石艺术中刚毅雄健的审美特色、强烈鲜艳的色彩相互糅合，形成了雅俗共赏的新风貌。岭南画派以高剑父（《秋鹰图》）、高奇峰、陈树人等人为代表，是中国传统国画中的革新派，以岭南特有景物为题材，一反勾勒法而用"没骨法""撞水撞粉"法，并融合西洋绘画技巧，创制出有时代精神、地方特色、笔墨劲爽豪纵、色彩鲜艳明亮、晕染柔和匀净的现代绘画新格局。

2.外国绘画艺术发展概述

外国的史前绘画艺术可追溯至旧石器时代晚期的马格德林时期，其中以1940年在法国多尔涅地区发现的拉斯科山洞壁画为代表，壁画描绘了大量的野牛、驯鹿、野马等动物，以黑线勾勒，黑、红、褐色渲染，气势十分宏伟。

外国古代绘画艺术在古埃及、古代两河流域、古代希腊、古罗马皆有不同程度的发展，其中以绘制在宫殿、庙宇、陵墓中的装饰性绘画为主，题材内容包括宗教、神话故事、日常生活等，画风质朴奔放。

中世纪绘画艺术则以"哥特式"风格为代表。"哥特式"一词最初用于建筑，绘画则于1300—1350年在意大利中部达到创作顶峰。在阿尔卑斯山以北的地区，绘画于1400年之后成为主导艺术。

文艺复兴时期是欧洲文化艺术发展史上的一个重要的历史阶段。"文艺复兴"并不是简单的"艺术和文学的重新兴起"，而是标志着资产阶级文化的萌芽。意大利是文艺复兴的发源地和中心，其美术开山祖是乔托。乔托的绘画题材虽然主要还是宗教人物，如《哀悼基督》，但在表现上更重世俗气息，在画作中加入自然背景，重人物世俗情感的表达。

达·芬奇、米开朗琪罗和拉斐尔被称为文艺复兴的美术三杰。米开朗琪罗的主要成就体现在雕塑上，他的绘画作品和他的雕塑一样，充满激情和力量，代表作是壁画《创世记》。该壁画虽然描绘的是宗教故事，但却融入了画家自己的信仰和对生活的理解，歌颂了人的力量和创造精神。拉斐尔的绘画不同于达·芬奇的精湛含蓄和米开朗琪罗的激情刚健，他以优雅秀美为特点，题材主要是圣母像。他笔下的圣母不再是以往那种苍白、单调的形象，而是充满了母性的柔美和温柔，显得更为健康和富有生气。他的壁画创作也有很高成就，代表作是《雅典学院》，这是一幅表现古希腊哲学家、科学家的人物群像图，众多人物被画家巧妙地组织在宏伟的三层拱门大厅内，其中柏拉图和亚里士多德是整个构图的中心。

在稍晚的时候，又产生了独具特色的威尼斯画派，其主要代表人物提香和乔尔

《雅典学院》

《哀悼基督》

乔尼（《入睡的维纳斯》），他们的画作着重于生活欢乐的传达，作品色彩丰富而富于变化。如提香的《花神》绘制的就是当时注重世俗生活的人们心目中的美女典型。

在意大利文艺复兴发展的同时，尼德兰、德国和西班牙也先后进入了文艺复兴时期。尼德兰（包括现荷兰、比利时、卢森堡及法国东北部一些地区）的绘画艺术以扬·凡·埃克兄弟和勃鲁盖尔为代表。勃鲁盖尔父子皆为画家，老勃鲁盖尔常对宗教题材进行发挥，来揭露现实的丑恶；另外他还创作了不少表现农民生活的画作，如《盲人领路》《乡村婚礼》《雪中猎人》等。

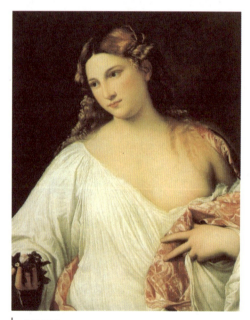
《花神》

德国文艺复兴时期的代表画家是丢勒，他创作了许多木刻组画、铜版画和油画，作品体现了人文主义与中世纪宗教世界的斗争，如油画《四使徒》，其作品具有造型结实、线条遒劲、构图严密、气魄宏大的特点。

文艺复兴时期的美术家们虽然还常常采用基督教的题材，但画作充满了人文主义的精神。同时，画家由于在思想上冲破了中世纪宗教神学的束缚，开阔了视野，创立了千姿百态的个人风格，这是文艺复兴时期美术上的一个巨大进步。

到了动荡的17世纪，荷兰成立了资产阶级共和国，经济繁荣，思想比较自由，绘画成为商品进入市场，题材分工十分明显。如哈尔斯（《吉卜赛女郎》《快乐的

《盲人领路》

酒鬼》）和伦勃朗就是杰出的肖像画家。哈尔斯的作品善于表现人物在刹那间的神情，生动而不落俗套。荷兰的风俗画主要表现人情风俗，作品色调明朗、结构精致，极富生活情趣，如琼·维米尔的《看信的女人》。荷兰的风景画也发展成重要的题材门类，如霍贝玛的《林间村道》，画面明快清静，通过明暗远近对比，表现出很强的纵深感。

仍然处于天主教势力控制下的佛兰德斯的绘画还是主要为宫廷及天主教会服

《四使徒》

《快乐的酒鬼》

务,为了迎合贵族阶层的享受气氛,其画作大多色彩富丽、形象丰满,但又流于豪华和浮夸,是"巴洛克"艺术的典型代表。如鲁本斯的《劫夺留西帕斯的女儿们》《苏珊·芙尔曼》,其人物充满强烈的肉感,被讥讽为"开人肉铺子"。

西班牙绘画的杰出代表是委拉斯开兹。他虽是宫廷画师,但画作具有强烈的现实主义精神,融入了自己对生活的理解,他的代表作《教皇英诺森十世》因精准地表现了教皇的阴险狠毒而使教皇本人都不得不叹服。其后的戈雅是西班牙18世纪浪漫主义画派的代表,他的画作充满爱国主义的激情,如《1808年5月3日夜间起义者被枪杀》。

18世纪是资产阶级革命进一步发展的时期,这一阶段既有逐渐衰落的为封建贵族们服务的美术,也有为新兴资产阶级、一般市民阶层服务的充满活力的新的美

《劫夺留西帕斯的女儿》

《教皇英诺森十世》

术。英国的代表画家及作品是风俗画家荷加斯的《时髦的婚礼》组画,以及肖像画家雷诺兹的《希斯费德勋爵像》和庚斯博罗的《蓝衣少年》。《时髦的婚礼》戏剧化地呈现了一个没落贵族的儿子和一个资产阶级暴发户的女儿的婚姻,充满讽刺意味。

18世纪的法国美术以"洛可可"风格的绘画为代表,它在绘画上的主要特征是矫揉造作、纤巧轻薄、色彩浮艳,内容多为谈情说爱、卖弄风情之类,反映了一种宫廷趣味。华托是洛可可绘画的创始人,其画作主要是装饰性绘画,透着华贵和享乐的气息,如《舟发塞西拉岛》。布歇是洛可可绘画的典型代表,他长于表现女性

裸体和贵族情侣打情骂俏的场面，作品空洞、浅薄，如《被迷住的丘比特》《彭巴杜夫人像》等。

与洛可可风格截然不同的还有表现市民阶层生活的风俗画，如夏尔丹的《餐前祈祷》《洗衣妇》等，夏尔丹还是位静物画大师，作品色块生动、朴实无华，如《铜水罐》《带高脚杯的静物》等。

18世纪日本美术的代表当推"浮世绘"。"浮世绘"的得名源于它的题材主要是当时的现实生活、风俗人情、风景名胜，通过木刻印刷出来，作者都是市民画家或民间艺人，其中最名的代表画家是铃木春信、西多川歌摩和葛饰北斋。铃木春信是以"美人画"和首创日本套色木刻为名的画家，他所画的美人大多是下层女子，她们腰肢细瘦、手足纤巧、体态轻盈，人物面部表情模糊，而用自然风景或建筑物来进行烘托。《夜雨》中的女子在风雨之夜到神社去祈求爱情的成功，画家用提灯和雨伞来表现黑夜和风势，构图精巧，色彩和谐。

19世纪资本主义制度

第五章 美术欣赏

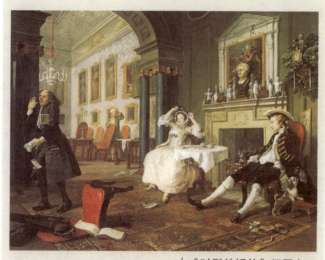

《时髦的婚礼》组画之一

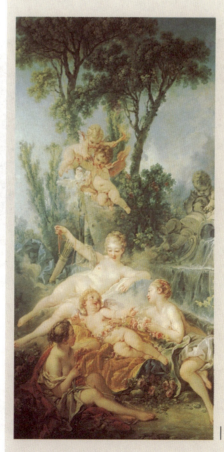

《被迷住的丘比特》

发展最为迅速，这时期世界美术的重要成就集中体现在欧洲的资本主义国家。法国是西方美术的中心，是西方近代美术主要流派的发源地，从18世纪末开始兴起至19世纪初仍在流行的新古典主义，到19世纪末的"后期印象派"，这中间出现过浪漫主义、巴比松画派、现实主义、印象派等重要流派，这些流派比较清楚地反映出19世纪法国美术发展的脉络。新古典主义是18世纪中叶作为洛可可艺术的对立面出现的，它反对洛可可的浮华和富贵，转而追求古希腊艺术"高贵的单纯，静穆的伟大"的气质。代表画家是雅克·路易·大卫，他是革命的积极参与者，他主张艺术是争取人民幸福的手段，他的作品多和当时的革命紧密相连，如《马拉之死》《荷拉斯兄弟的宣誓》等。

兴起于18世纪末的浪漫主义是对古典主义的自觉反抗，它注重主观自我的表现。代表画家是法国的德拉克洛瓦，他的画作与当时的时代背景紧密相连，《7月28日：自由引导人民》是为纪念七月革命而作的。画面中裸露着胸膛的自由女神高举着旗帜，后面紧跟着资产阶级和无产阶级的代表，这是法国人民追求自由的精神写照。

19世纪中叶在法国出现了与浪漫主义对立的现实主义画派，以库尔贝和巴比松画派为代表，他们强调客观、真实地表现现实。库尔贝的《碎石工》真实地描绘

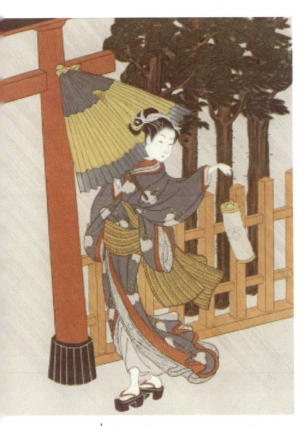

《夜雨》

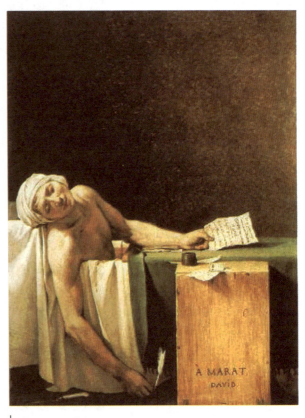

《马拉之死》

了一老一少两个碎石工人，他们一个年少力亏，一个年老体衰，但从他们身上我们看到了令人尊敬的做人的尊严。还有一位伟大的现实主义画家是杜米埃，代表作是《三等车厢》。

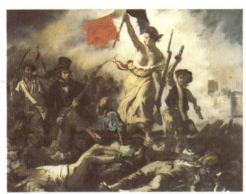
《7月28日：自由引导人民》

《碎石工》

巴比松画派主张表现具有民族特色的法国农村景色，代表人物及作品有柯罗《孟特芳丹的回忆》、米勒《拾穗者》。

追求对瞬间印象表现的印象主义画家除了克劳德·莫奈以外，还有爱德华·马奈（《草地上的午餐》）、皮耶尔·奥古斯特·雷诺阿（《烘饼磨坊》）、埃德加·德加（《芭蕾排练》）、贝蒂·摩里索（《海边别墅》）等。

继之而起的后印象主义并非指一种艺术风格，而是指追慕印象主义但最终对它进行了超越的艺术探索阶段，代表画家画作有保罗·塞尚的《苹果蓝》、乔治·修拉的《大碗岛星期天的下午》、凡·高的《向日葵》《星夜》、亨利·德·图卢兹-劳特雷克的《红磨坊》、保罗·高更的《雅各与天使搏斗》《我们从哪里来？我们是谁？我们到哪里去？》。20世纪的所有现代主义流派都可以从这五位画家的探索中找到源头。

《星夜》

19世纪末期，俄国以"巡回画派"为代表的批判现实主义绘画崛起并取得了较高的成就。"巡回画派"因将美术家的作品送到京城以外的地方去展览，以"让俄罗斯了解俄罗斯"而得名。他们以批判现实主义为创作方法和原则，主张真实地描绘俄罗斯人民的历史、社会、生活和大自然，揭露沙俄专制制度和农奴制。代表人物有费多托夫《少校求婚》、普基廖夫《不相称的婚姻》、克拉姆斯柯依《列夫·托尔斯泰像》、苏里柯夫《近卫军临刑的早晨》、列宾《伏尔加河上的纤夫》等。

20世纪是一个战争与和平交替、动荡与稳定并行的时代，各种艺术风格和艺术运动风起云涌、交相变化，令人眼花缭乱。世界美术的大舞台上出现了野兽派、表现派等现代派美术，他们的特征是：企图突破和完全摆脱西方绘画的写实主义传统，否定绘画艺术与现实生活、民族传统、欣赏习惯的关系，试图借助更新的艺术形式和表现手段表达内心强烈、复杂、深刻的感情。

《伏尔加河上的纤夫》

野兽派是当时的批评家所冠之的一个贬义的称谓，他们嘲讽马蒂斯等人的狂野夸张的作品"像一群野兽一样凶猛地包围着一件古典风格的雕塑"。野兽派仅兴盛于1905—1907年，画家们使用从颜料管里直接挤出来的强烈色彩，尝试一种充满激情的绘画，只追求作品的视觉效果，而摒弃任何沉重的内容。代表画家及作品是法国画家马蒂斯的《舞蹈》《红色的房子》。

表现派强调对主观感情的表达，他们认为艺术应该表现人们面对缺乏同情和无法理解的世界时内心的骚动。代表画家及作品是挪威画家蒙克的《呐喊》。

达达主义的得名据说是从字典里随意翻出来的，这也非常符合这个艺术流派的主张。这一崛起于第一次世界大战之后的流派，其成员对战争极为厌恶和愤怒，他

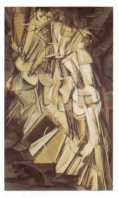
《下楼梯的裸女》

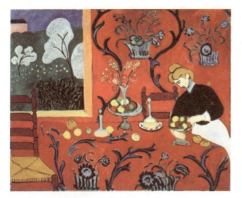
《红色的房子》

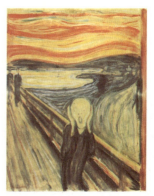
《呐喊》

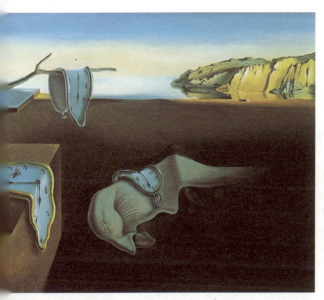
《记忆的永恒》

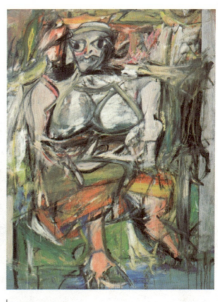
《女人Ⅰ》

第五章　美术欣赏

们认为因为战争带来的毁灭，一切道德、价值、美学都毫无意义，他们要摧毁那些建立在理性和逻辑基础上的体系，代之以建立在无政府主义、原始的、非理性基础上的体系。他们的这种态度并不仅仅意味着虚无，也意味着创造。代表画家及作品是法国画家马塞尔·杜尚的《下楼梯的裸女》。

超现实主义按它的发起人安德烈·布雷东所说："它是一种纯粹的精神自动主义。通过它，我们想表达——以语言、文字或其他任何方式——思想的真正作用过程。不管思想怎么支配我们，它都不受我们的理智对意识的控制，都将不考虑其美学和道德被记录下来。"超现实主义明显受到弗洛伊德精神分析学的影响。代表画

家是西班牙画家达利的《记忆的永恒》、米罗的《静物和旧鞋》。

抽象主义是在超现实主义的影响下产生的，它在发展过程中形成了两大潮流：一种被称为行为绘画，强调艺术创作的过程，认为在绘画过程中，听从激情的召唤，内容必将显现，不用事先做任何构思；另一潮流被称为色域绘画，他们在作品中运用大幅色块，充斥人的视野，消除任何形象和象征。代表画家及作品是美国的德库宁《女人Ⅰ》。

（二）雕塑

雕塑是以各种可塑的（如黏土）或可雕刻、翻制的物质材料（如石头、木材、金属等），塑造出占有一定空间的可视而且可触的各种具体的艺术形象，借以反映现实生活和表现艺术家的审美感受和审美理想的美术形式。雕塑可分为圆雕、浮雕两种，有雕、刻、塑等制作方法。

1. 中国雕塑艺术发展概述

中国古代雕塑是中国民族文化的瑰宝，有着悠久的历史和独特的艺术传统，大体上可分为陵墓雕塑、宗教雕塑及其他类雕塑三类。以前两类影响最大，艺术成就最高。

中国最初的雕塑艺术与实用工艺、图腾崇拜有直接关系。早在原始时代就出现了人头、鸟头、猪头等泥塑。进入新石器时代，出现了石斧、石锄、石刀等形体较为规则的工具，同时出现了陶器。在陶器上人们开始绘制简单的动物图案，并进行一定的造型塑造。这一时期，雕刻艺术的雕、刻、塑都已出现，像红山文化的玉刀、玉铲就体现了当时流行的玉石雕刻工艺的成就。

先秦的雕塑艺术仍未完全脱离实用性，形象朴实，造型威严庄重，其主要成就体现在青铜器的制作上。早期青铜器大多为小件实用工具，没有装饰纹饰。青铜容器的铸造始于夏代，商代出现了大型的青铜礼器，器表已有饕餮（一种食人野兽）纹、乳丁纹等复杂纹饰。商代后期出现了以动物为造型的青铜雕塑，周朝青铜造型和纹饰都趋于简化。春秋战国时期的青铜器铸造再次进入繁盛时期，铸造工艺明显进步，纹饰也趋于写实。具有代表性的青铜作品有后母戊鼎、人面纹方鼎、龙虎尊、青铜人像、曾侯乙墓尊盘等。

商周时期是中国玉器的成长时期，主要有礼仪器、用具和装饰品。春秋战国是玉器发展的高峰期。战国时期的玉雕作品手法更为细腻，形象更为生动，装饰玉是各类玉器中最精美、最富特色的品种，如舞女形玉佩、龙凤纹玉璧等。

秦汉时期厚葬之风兴起，陵墓雕塑有了很大的发展空间。陵墓雕塑主要分为地面的纪念性雕刻和作为随葬品的俑。纪念性雕刻以西汉霍去病墓前的花岗岩雕塑《马踏匈奴》为代表，健壮彪悍的战马和其蹄下垂死挣扎的匈奴像形成鲜明对比。

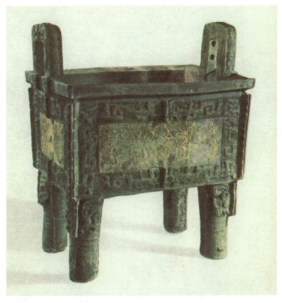

（商）后母戊鼎，875公斤，目前发现的最大的青铜器

《马踏匈奴》

俑则以秦始皇兵马俑和汉代的各类陶俑为代表。

秦始皇兵马俑是一种写实性的雕塑，一般与真人真马等高或略高，服饰、配器皆与时代吻合。秦俑的造型将局部形体和内在气质融为一体，塑造出了各种气质的秦俑形象。

汉代的陶俑造型活泼，富有生活气息，如山东济南无影山出土的彩绘与舞蹈杂技俑、四川出土的说唱俑等。说唱俑以夸张的手法表现了说书艺人的形象，虽然其身体比例并不准确，然而人物神情毕肖，极为生动。

魏晋南北朝时期由于佛教的传入，佛教造像有了突出发展，主要有云冈石窟、龙门石窟、莫高窟彩塑造像、麦积山石窟等。云冈石窟位于山西大同西部15公里的武州山南麓，现有洞窟53个。龙门石窟位于河南洛阳南部25公里处，有窟龛2137个，石造像10万余躯。敦煌莫高窟由于受气候材质影响，佛像多以泥塑加彩，大型造型则贴壁而建，其形象与云冈、龙门无大异。

隋唐两代是古代雕塑艺术兴盛的时期，

汉代说唱俑

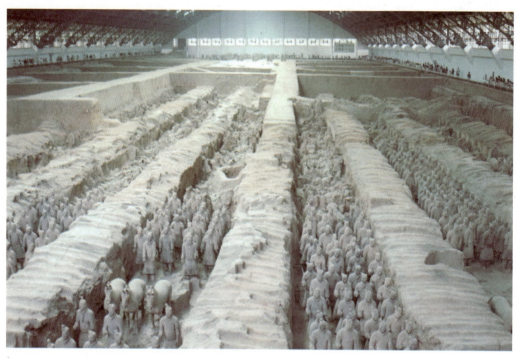

| 秦始皇兵马俑一号坑

其陵墓雕塑以昭陵和乾陵为代表。昭陵是李世民的陵墓，在陕西礼泉县，其"昭陵六骏"的浮雕最为有名。隋唐因佛、道盛行，佛教造像也遍布华夏。敦煌莫高窟彩雕艺术在这一时期达到鼎盛时期，在490多个洞窟中隋唐石窟有290多个。其造像丰满圆润、面容端庄、雍容沉稳，体现了一种盛唐气象。隋唐的陶塑作品分为彩绘俑和施釉彩俑，题材广泛，有女俑、乐舞俑、武士俑、动物俑等等。其中唐墓随葬品中釉色为红、绿、白的施釉彩俑，被称为唐三彩，此外还有黄、褐、蓝、黑等多种釉色。

宋代雕塑呈衰落之势。由于禅宗盛行，佛教旁落，致使佛教造像发展缓慢，加上雕塑艺术为士流不耻，故多出自工匠之手，手法因袭，鲜有杰作。比较有代表性的佛教造像是陕西的黄陵万佛洞和四川的富顺罗浮洞。宋代厚葬之风衰退，陵墓雕塑无论数量、质量都不再如汉唐精美，只是一些雕砖艺术颇富生活情趣，小型玩赏性雕塑渐渐占据市场。

元、明、清时期的雕塑艺术主要沿袭前代，陵墓雕塑已丧失了原来的雄伟和霸气，渐趋纤弱呆板。明代由于城市工商业的发达，一些具有世俗气息的精致的案头玩赏性雕塑流行于

| 天津泥人

世，取得了一定的成就，如木雕、泥塑、牙雕、竹雕、铜铸等。像苏州的泥人艺术在宋代就名满天下，还有天津泥人、无锡泥人等等，泥塑造型生动亲切，写实中不失夸张，深受人们的喜爱。

中国现当代雕塑艺术真正走向繁荣是在中华人民共和国成立，特别是20世纪80年代实行改革开放以后。这主要是因为雕塑创作素有"美术中的重工业"之称，需要有一定的物质条件和安定的社会环境作保证才能顺利进行。

中国现当代最优秀的浮雕作品是根据1949年9月30日中国人民政治协商会议第一届全体会议决定兴建的，位于北京天安门广场的《人民英雄纪念碑》的浮雕。它汇聚了一批当时全国多名著名的雕塑家，前后历时6年（1952—1958）才完成。它集中反映了当时我国雕塑艺术的最高水平。这些浮雕分别以虎门销烟、金田起义、武昌起义、五四运动、五卅运动、南昌起义、抗日游击队和胜利渡长江为题材，概括而生动地表现了我国自鸦片战争以来至中华人民共和国成立前夕人民革命的伟大史实，具有重大的社会意义。主持这一创作任务的是我国近代著名雕塑家刘开渠。这一作品对情节的选择和形体的压缩都比较适当，人物的穿插隐显得宜，人物形象的线条明确、自然流畅。

圆雕作品有民国时期留法诗人、美术家李金发创作的《黄少强先生像》，很好地表现了反帝反封建的早期革命者的坚定形象。中华人民共和国成立后涌现出不少优秀的作品，其中有：潘鹤的《艰苦岁月》、四川雕塑工作室集体创作的《收租院》、邢永川的《杨虎城将军》、张得蒂的《日日夜夜》、田金铎的《走向世界》、曾成钢的《鉴湖三杰》、李象群的《永恒的旋转》、江碧波和叶毓山的《歌乐山烈士群雕》等。

《人民英雄纪念碑》浮雕局部

《收租院》局部

2. 外国雕塑艺术发展概述

外国的原始雕塑可以追溯到新石器时代的母系社会，现今发现最早的原始雕塑是在欧洲发现的《维林多夫的维纳斯》和《劳塞尔的维纳斯》。《维林多夫的维纳斯》用石灰岩雕刻而成，只有拳头那么大，塑造了一个非常夸张的妇女形象，她有着饱满的乳房和丰满的臀部，这是丰产的象征，表现了原始人类对种族繁衍的崇尚。

迄今为止的考古资料表明，古代埃及、两河流域（旧称"美索不达米亚"，今伊拉克地区）是人类文明最早的发祥地，它们在美术领域都有重要的创造。古埃及人相信人的灵魂不灭，因此他们对肉身的保存和陵墓的建造非常重视。正是基于这样一种宗教信仰，古埃及奴隶主流行把人

《维林多夫的维纳斯》

的尸体做成木乃伊，且大肆建造陵墓。作为古埃及法老陵墓的金字塔，便是这种宗教信仰的产物。同时在墓室里设置酷似墓主的石雕像，因此古埃及以真实人像为表现对象的人像雕刻十分发达。古埃及最有代表性的雕塑作品是《狮身人面像》《拉荷特普及其妻诺夫尔特公主像》《涅菲尔蒂蒂王后像》《书吏坐像》等。《狮身人面像》矗立在第四王朝的金字塔前面，高约20米，长约73米，仅面孔就高5米，以切普兰法老的脸为依据制成头部，雕像庄严、雄伟，象征了当时法老的尊严和王权。《涅菲尔蒂蒂王后像》是一件着色石灰石雕塑，涅菲尔蒂蒂是埃及十八王朝法老埃赫那吞的妃子，雕像刻画出了王妃的清秀和美丽，其眼睛用石膏做眼白，水晶做瞳仁，极富神采。雕塑者图特莫斯还巧妙地运用力学原理，沉重的头颅只用纤细的脖子做支撑，显出了王妃的优雅。这件作品艳丽的色彩至今保存完好，王妃淡红的皮肤、黑色的眼影和眉毛、深红的嘴唇都令人赏心悦目。

古希腊是欧洲文明的发源地，它的雕塑艺术对欧洲乃至整个世界都产生了深远的影响，是后人学习的典范。古希腊雕塑主要表现神和体育竞技者，且都用裸体来表现，这反映了当时希腊人对人体美的推崇，他们对人体美具有一种纯真而高尚的情感。古希腊人所表现的神像一般具有人的特征，所表现的人像同时具有神的风采，这主要源于他们"人神同形同性"的思想。现存的《命运三女神》《萨莫德拉克的胜利女神》《米洛斯的阿芙洛狄特》和《拉奥孔》是古希腊雕塑的代表作。

《涅菲尔蒂蒂王后像》

《萨莫德拉克的胜利女神》

　　古罗马在征服了古希腊后，对古希腊文化进行了广泛的吸收和利用，比如他们复制了许多古希腊雕塑，供欣赏和研究之用。由于好大喜功的罗马帝国的统治者极力想通过肖像为自己歌功颂德，同时罗马人也有为死者翻制面具来制作雕像进行供奉的习俗，因此古罗马的肖像雕塑非常发达。与古希腊雕塑追求理想化的表现不同，古罗马的雕塑具有很强的写实风格。其代表作有《奥古斯都像》《马可奥莱略骑马像》和《罗马贵妇的胸像》等。

　　从古典时期结束到欧洲文艺复兴时期之前的中世纪，由于宗教的兴盛及所处的垄断地位，这一时期的雕塑主要用于装饰教堂。不仅题材主要为宗教人物和故事，而且为了适应表现宗教人物的特殊比例，古典时期的人体塑像的自然比例法则被摒弃，整体风格显得呆板而缺乏灵动之美。

　　欧洲文艺复兴时期是世界历史发展中的重要时期，文艺复兴运动使各门类的艺术创作都焕然一新，诞生了一批艺术"巨人"。在雕塑领域，无论是在创作观念和艺术形式上，都显示出了个性自由和世俗精神，其作品饱含着对人的肯定和赞颂，显示出一种宏伟的气魄。这一时期的代表作品首推米开朗基罗的《大卫》和《摩西》，其次还有多纳太罗的《大卫》《加塔梅拉达骑马像》以及波拉约洛的《赫拉克勒斯和安泰乌斯》等。多纳太罗的《加塔梅拉达骑马像》塑造的是一个意大利帕都亚城的佣兵队长，曾建立过显赫的战功，多纳太罗并没有见过他本人，他只是根

据一些资料的记载塑造了这个将领潇洒而威严的形象。其坐骑健壮有力，前脚踏着一个圆球，表现出一种从容潇洒的姿态，与将军的气质极为吻合。

《罗马贵妇的胸像》

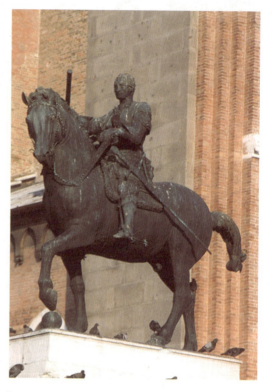

《加塔梅拉达骑马像》

从17世纪开始至19世纪末法国最杰出的雕塑家罗丹为止，在这近300年中，西方雕塑艺术产生了新古典主义、印象主义、自然主义等诸多流派，诞生了一大批著名的雕塑家，取得了令人瞩目的成就。其中最有代表性的雕塑家和雕塑名作是：意大利雕塑家贝尔尼尼的《阿波罗与达芙妮》《圣德列萨祭坛》法国雕塑家法尔孔涅的《彼得大帝纪念碑》、乌东的《伏尔泰坐像》，吕德的《马赛曲》巴托尔迪的《自由女神像》罗丹的《青铜时代》《沉思者》等。贝尔尼尼的《圣德列萨祭坛》着重塑造的是女圣徒圣德列萨的形象，她梦见天使将要把一枝箭插入自己的胸口而表现出甜蜜的痛苦，她的双眼微闭，嘴巴张开，头向后仰，心里对爱的渴望得到了淋漓尽致的表现。这个作品体现了巴洛克艺术的风格，强化了线条的韵律美，突出了虚构性和形式美感。

乌东的《伏尔泰坐像》是当时所盛行的一种新型的全身或半身人物雕像，用写实手法，着重表现人物的个性。伏尔泰是法国启蒙思想家，极富智慧。他84岁流放

多年刚刚回国时,乌东为他制作了这一雕像,雕像传神的表现了伏尔泰的个性:眼睛熠熠闪光、嘴角露出讽刺的微笑,传达出一个哲人的睿智和一个革命家的不屈。

巴托尔迪的《自由女神像》是作为1876年美国独立100周年的礼物送给美国人民的,之后逐渐成了美国精神的象征。《自由女神像》高46米,重80吨,钢筋结构,用铜片焊接而成,坐落在纽约港的贝德洛岛上。她既是自由女神,也是指引来往船只顺利航行的灯塔。她的底座同样为46米,底座中有个大厅,大厅可直通雕像的头

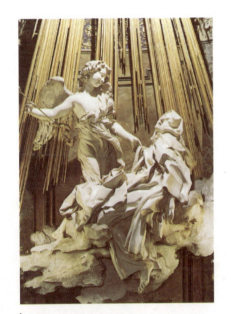

《阿波罗与达芙妮》

《伏尔泰坐像》

《自由女神像》

《地中海》

部,头部可容纳40人,头部的花冠是一排可供人瞭望的窗口,纽约港的风光可尽收眼底。整个雕像气势宏伟,是大型雕塑中的杰作。

外国现代雕塑艺术在西方现代主义思潮的影响下,雕塑艺术与绘画艺术一样发生了根本性的变化,呈现出一种风格多样的多元局面。西方的雕塑家们开始了与传统的雕塑语言完全不同的种种探索,在造型观念、新材料和综合媒体的开拓以及对新科技的应用上,都有巨大的突破和发展:不仅使传统的写实雕塑走上抽象化、象征化的道路,而且使雕塑这一概念本身变得越来越模糊以至完全难以确定。其中代表作品有法国雕塑家马约尔的《地中海》、罗马尼亚裔法籍雕塑家布朗库西的《波嘉尼小姐》、俄裔法国雕塑家扎特金的《被破坏的鹿特丹市纪念碑》、英国雕塑家亨利·摩尔的《国王稳定的运动》等作品。女人体是马约尔运用的唯一的一种艺术元素,他一生创作了大量女人体雕塑,其中《地中海》中的裸女坐在沙滩边上,左手扶头,肘部支在左膝上,右臂支撑着身体,姿态含蓄而温柔,似乎在小憩或沉思。她的身体既富于古典美感,但又具有原始女性雕像的浑厚壮硕。

(三)建筑园林

建筑是一种在三度空间中存在的,具有体积、平面、线条、色彩等因素的造型艺术。最早建筑是基于实用的目的而建造的遮风避雨、防寒御兽的简陋住所,随着社会生产力的发展和物质生产与精神生产越来越明确的分工,建筑开始具有明显的审美因素。它主要通过本身的形体所体现的造型美来反映一定时代、一定社会的精神面貌、生活情趣和审美理想。建筑作为一种实用与审美相结合的艺术,常常受到建筑的物质材料和形体结构的制约。

建筑从功能上可以分为公共建筑(如大会堂、剧场、体育场等)、工业建筑、城市民用建筑、农村民用建筑、纪念性建筑(如北京毛主席纪念堂)等。园林建筑则包括庭院、宅院、花园、公园、植物园、风景名胜区等。

1. 中国的建筑园林艺术概述

中国的古代建筑以木结构框架为主,在原始社会人类已经会建造简易的木骨泥墙房屋,所谓"构木为巢,掘地为穴"。进入奴隶社会,因为青铜器的广泛使用而出现了高台建筑的木构体系。西周时已使用砖瓦并出现了四合院布局,春秋战国时期更是形成了完整的筑城方法。在封建社会早期,砖石建筑和拱券结构长足发展,魏晋、南北朝时期由于佛教的传入以及玄学的兴起,建筑形象趋于雄浑而带巧丽的风格,佛寺、佛塔及石窟寺建筑是当时最大的成就,此时中国建筑作为一个独特的体系,木构架技术、院落式布局等特点已基本定型。此后,在经历了隋、唐、五代、宋、辽、金后,中国古代建筑体系日臻成熟。明清建筑成为中国封建社会建筑的最后一个高潮。

元代早期社会经济凋零和木材短缺导致建筑木构架简化，用料加工粗放，但也促进了砌砖技术的发展。明代出现了完全不用木料，以砖拱券为结构的无梁殿。清代在建筑上的最突出成就表现在皇家苑囿和私家园林上。

（1）城市

中国古代的城市特别是首都堪称当时世界上的大城市，一般以"城""郭"建城。中国最典型的城市当属现在的北京城。

明清所建的北京城的前身是元代的大都。明永乐年间，因皇室由南京迁往北京，始建北京城。北京城分为内外四层：外城（郭）、内城、皇城、宫城（紫禁城）。宫城是皇城的核心，位于全城的中心，四面开门，围以护城河。宫城的南门——午门前左设太庙，右建社稷坛，皇城的南门——天安门外建"五府六部"，内城外四面设天、地、日、月四坛。从外城南门永定门直至钟鼓楼构成长达8公里的中轴线，沿轴线布置了城阙、牌坊、华表、桥梁和各种广场，辅以两边的殿堂，色彩鲜明、规则严整、恢弘庄严。

（2）宫殿

宫在秦以前是民居的通用名，秦以后，成为皇帝居所的专用名。殿原指大房屋，汉以后也成为帝王居所中重要建筑的专用名。从原始社会到西周，宫殿从最初的合首领居住、聚会、祭祀多功能为一体的建筑，发展为只用于君王后妃朝会与居住。在宫内，这两种功能又进一步分化，形成"前朝后寝"的格局。宫殿常依托城市而存在，以中轴对称规整谨严的城市格局突出宫殿在都城中的地位。

中国历代都大规模地兴建过宫殿，唐长安宫殿是历史上最宏伟的宫殿。现存宫殿还有北京明清紫禁城（故宫）和沈阳故宫两座，以紫禁城最大也最完整。

（3）坛庙

坛庙的出现起源于祭祀，特别是到了封建社会，对坛庙的祭祀成为帝王的重要活动之一，京城是否有坛庙，是立国合法与否的标准之一。坛庙分为三类：第一类是祭祀自然神的坛庙，如天地坛、日月坛、社稷坛、先农坛等；第二类是祭祀祖先的坛庙，帝王祖庙称太庙，臣下称家庙或祠堂；第三类是先贤祠庙，如孔子庙、关帝庙等。留存至今的皇家祭祀坛庙以天坛建筑群最为著名。

（4）陵墓

陵墓是建筑、雕刻、绘画、自然环境融于一体的综合性艺术，中国历代帝王都非常重视陵寝的建造。一般陵墓的布局有三种形式：一是以陵山为主体的布局方式，如秦始皇陵；二是以神道贯串全局的轴线布局方式，如唐高宗乾陵；

三是建筑群组的布局方式，选择群山环绕的封闭性环境作为陵区，如明十三陵墓。

北京故宫平面图

最著名的皇陵当属秦始皇陵和明朝的陵墓群。秦始皇陵位于陕西省西安市以东30公里的骊山北麓，它南依骊山，北临渭水，高大的封冢与骊山浑然一体，气象巍峨，环境优美。陵墓地宫中心是安放秦始皇棺椁的地方，陵墓四周有陪葬坑和墓葬400多个，举世闻名的兵马俑坑是秦始皇陵的陪葬坑，位于陵园东侧1500米处。秦始皇陵在所有封建帝王陵墓中以规模宏大、埋藏丰富而著称于世。

明永乐以下十三帝皆葬于北京北郊昌平区境内的燕山山麓的天寿山，统称十三陵。陵墓群以天寿山为屏，三面环山，陵前有小河曲折蜿蜒，山明水秀，景色宜人。十三座皇陵均依山而筑，分别建在东、西、北三面的山麓上，形成了体系完整、规模宏大、气势磅礴的陵寝建筑群。

（5）佛塔

佛塔是佛教寺庙的专用形制，其造型起源于印度。随着汉代佛教传入中国，佛塔的建筑也逐步风行全国。它的基本造型是由塔基、塔身、塔刹组成的。塔基有四方形、圆形、多角形。塔身以阶梯层层向上垒筑，逐渐收拢。中国由于地域辽阔，不同地区具有不同的地域文化特点，因此便派生出了各种不同风格、不同式样的佛

塔。塔的层数一般为单数，如三、五、七、九、十一、十三层等。

我国主流的佛塔风格是楼阁式佛塔，它是中国的工匠将印度原有的覆盆式塔的造型与中国传统的楼阁相结合而形成的，楼阁式塔从下而上，层间距收缩不明显，内部有楼梯，可登临远眺。始建于元代的北京妙应寺白塔以其造型独特而闻名。该塔高53米，为通体洁白砖石结构，显得端庄雄伟。西藏的喇嘛教寺庙建筑群布达拉宫具有浓烈的地方色彩，它始建于公元7世纪松赞干布王时期。布达拉宫沿山而建，主体建筑分红宫和白宫两大部分，红宫是大经堂和存放历代达赖喇嘛灵塔的大殿所在；白宫是寺院的居住部分。布达拉宫的建设很好地利用了地形，把大小建筑布置在小山顶上，与山形融为一体，显得巍峨壮观。

（6）园林

中国的园林艺术是对中国传统文化体现得最为直接和充分的一种建筑形式，其文化内涵涉及文学、哲学、书法、诗歌等多个领域。中国的园林建筑从先秦肇始，历经2000多年，建成了许多闻名中外的典范之作。中国的园林艺术可大致分为皇家园林和私家园林两种。皇家园林以颐和园为代表，私家园林以苏州拙政园和留园为代表。

颐和园位于北京西北郊海淀区，距北京城区15公里，是利用昆明湖、万寿山为基址，以杭州西湖风景为蓝本，汲取江南园林的某些设计手法和意境而建成的一座大型天然山水园，为中国四大名园（另三座为承德的避暑山庄、苏州的拙政园、苏州的留园）之一。颐和园借景周围的山水环境，仿作各地风景名胜，建成各种情趣和特色的园中小景和园中园，既充满自然之趣，又呈现出皇家园林的恢弘富丽气势，高度体现了"虽由人作，宛自天开"的造园准则。

中国园林布局的基本原则和手法是：① 主题多样，园林中分为多个景区，每个景区设立一个主题；② 隔而不塞，各景区之间分隔面，但并不闭塞，似分似合；③ 欲扬先抑，进入主景区前以简洁、狭小的空间引导；④ 曲折萦回，观赏路线不取直径，而是以曲折为胜；⑤ 尺度得当，园中建筑化整为零，造型小巧空灵，石峰盆景等讲究相得益彰；⑥ 余意未尽，在布景上注重激发观赏者的联想，拓展景域；⑦ 远借、邻借，巧借园外景物弥补园中不足。

中国近、现代建筑受西方建筑思想和建筑设计理念的影响日深，一批具有现代建筑意识的设计师融汇中西，积极探索富于中国特色的现代建筑之路。南京中山陵、广东的中山纪念堂都是这方面的代表，其设计师吕彦直在总体设计中注重吸取中国古代陵墓的布局特点，结合山峦形势，突出天然屏障，营造肃穆威严的纪念气氛。而主体建筑祭堂则融中西建筑风格于一体，大胆采用新形式新技术，平面近四方形，出四个角室，构成了外观四个坚实的墩子，山冠重檐歇山蓝琉璃瓦顶，既壮

观又颇具特色。

2. 外国建筑艺术发展概述

外国建筑可分为古典建筑和近现代建筑两个时期。外国的古典建筑可追溯至古埃及时期。公元前3000年是埃及古王国鼎盛时期。产生了人类历史上第一批各种类型的巨型建筑，如庞大的金字塔群及狮身人面像等。金字塔是一种高大的角锥体建

胡夫金字塔和狮身人面像

筑物，底座四方形，每个侧面是三角形，样子就像汉字的"金"字，所以我们叫它"金字塔"。角锥体代表着升天的天梯，同时也寓示着对太阳神的崇拜，金字塔就像刺向青天的太阳光芒。埃及共发现金字塔96座，最大的是开罗郊区吉萨的三座金字塔。大金字塔是第四王朝第二个国王胡夫的陵墓，建于公元前2690年左右。胡夫金字塔原高146.5米，因年久风化，顶端剥落10米，现高136.5米；底座每边长230多米；塔身由230万块石头砌成，每块石头平均重2.5吨。塔身的石块之间，没有任何水泥之类的黏着物，而是一块石头叠在另一块石头上面，每块石头都磨得很平，人们也很难用一把锋利的刀刃插入石块之间的缝隙，所以能历数千年而不倒，这不能不说是建筑史上的奇迹。该金字塔内部的通道对外开放，该通道设计精巧，计算精密，令

世人赞叹。

古希腊建筑不以宏大雄伟取胜，而以端庄典雅、匀称秀美见长。18世纪德国艺术家文克尔曼说："希腊艺术杰作的普遍优点在于高贵的单纯和静穆的伟大。"建筑界常常把希腊的古建筑奉为古典西方建筑的典范，其突出代表是公元前5世纪的雅典卫城、帕特农神庙等。雅典卫城建在一个陡峭的小山顶上，建筑群分布在山顶的平台上，不讲对称。雅典卫城全用白色的大理石建造，显得高洁、雅致、端庄、凝重。雅典卫城的主要建筑是献给城邦保护神雅典娜的帕特农神庙，神庙采用了周围廊柱式的造型。廊柱造型是西方古典建筑的重要特征。雅典卫城廊柱的檐壁上刻着连续不断的浮雕，内容是向雅典娜献祭的行列，并采用鲜艳的红、蓝、黄色调，间以大量的镀金青铜饰件，颇具节日气氛。

古罗马直接继承了古希腊晚期的建筑成就，并将其推至欧洲奴隶时代建筑的最高峰。古罗马建筑用混凝土代替了笨重的石块，创造出券拱结构，这大大改变了建筑的布局方式、空间组合以及艺术形式，也极大地提高了城市建筑的各种功能。

帕特农神庙

古罗马斗兽场

具有代表性的建筑有万神庙、斗兽场、公共浴场、剧场、凯旋门等。万神庙是罗马圆形庙宇中最大的一座，穹顶高达43米，它的杰出之处主要体现在内部的空间处理上。斗兽场呈椭圆形，采用券拱技术建成三层看台。每层环廊外墙开80个券洞口，第二、三层的券洞口原来都放有一尊雕像，增加了装饰性。斗兽场可容纳7万多名观众，夏天可以拉上遮阳布，座位下面还通上水管降温。这些不仅反映了当时奴隶主阶层的奢华，也反映了当时建筑技术和艺术的高超成就。

欧洲中世纪的建筑艺术主要有两种形式：哥特式风格和拜占庭风格，它们都集中体现在教堂建筑上。公元4—6世纪，是拜占庭建筑最繁荣的时期，留下了大量的宫室、城墙、巴西利卡教堂和跑马场等遗迹。拜占庭建筑的特点是有一个巨大的穹

顶，它与各种帆拱和肋拱相结合，创造出丰富的内部空间，里面常用金碧辉煌的马赛克做装饰，显得富丽堂皇。圣索菲亚大教堂是拜占庭建筑最光辉的代表。

到了12世纪下半叶，哥特式建筑出现了。哥特式建筑的主要特点是沿垂直方向向高空发展，采用框架、尖券、飞扶壁、修长的立柱等结构形式，扩大开窗面积，并在玻璃上绘制《圣经》故事，加强了教堂对"天国"向往的宗教气氛和教堂内部的神秘威严气氛。始建1163年的巴黎圣母院，是哥特式建筑的典范，被认为是西方建筑史上划时代的一个标志。

从14世纪意大利开始，直至18世纪，在这段时间里，建筑的发展大致经历了从文艺复兴、古典主义建筑到巴洛克、洛可可几个阶段的演变。文艺复兴时期的代表性建筑是罗马圣彼得大教堂，它受当时复古思潮的影响，重新采用了古希腊罗马时期的柱式结构。教堂建于1506—1626年，历经120年，后在米开朗琪罗的主持下修建完成，它有着世界上最美的大穹顶。大穹顶直径有42米，穹顶上采光亭上十字架高

圣索菲亚大教堂

罗马圣彼得大教堂

达138米，是罗马全城的制高点。教堂内墙面采用各色大理石、壁画、雕刻等装饰，整体造型豪华、装饰宏富。在17世纪专制王权的时代，古典主义艺术得到发展，古典主义崇尚庄严的古典风格，建筑造型上严谨华丽、庄重尊贵，其代表性建筑是规模巨大而雄伟的宫廷建筑和纪念性的广场建筑，如巴黎卢浮宫、凡尔赛宫等。

巴洛克建筑是17—18世纪在意大利文艺复兴建筑基础上发展起来的一种建筑风格，流行于欧洲和拉丁美洲。巴洛克的原意是"畸形的珍珠"，古典主义者用它来称呼这种被认为是离经叛道的建筑风格。这种风格反对僵化的古典形式，追求自由

奔放和活泼动态的格调，喜好富丽的装饰和雕刻，强烈的色彩以及透视深远的壁画、姿态夸张的雕像，从而使建筑在透视与光影之下产生戏剧性的效果。巴洛克建筑代表性的建筑是罗马耶稣会教堂、圣卡罗教堂等。圣卡罗教堂平面近似橄榄形，周围有一些不规则的小祈祷室，此外还有生活庭院。殿堂平面与天花装饰强调曲线动态，立面山花断开，檐部水平弯曲，墙面凹凸度很大，装饰丰富，有强烈的光影效果。

罗马圣卡罗教堂

洛可可建筑是巴洛克建筑的最后阶段，是在它的基础上发展而成的。18世纪20年代产生于法国，流行于德、奥、意等国。它的特点是室内应用明快的色彩和纤巧的装饰，家具也非常精致但偏于繁琐，形成过程中曾受中国工艺美术的影响。它的装饰特点表现为柔媚细腻，常常采用不对称手法和弧形或S形装饰，精致的私邸代替了宫殿和教堂。洛可可的建筑风格是繁琐有余，高雅不足。

在外国的古典建筑中值得一提的还有印度的泰姬·玛哈尔陵。它是著名的伊斯兰教建筑，按照伊斯兰教清真寺的风格建造而成，是世界建筑史上最美丽的建筑之一。泰姬陵建于1630—1643年，素有"印度的珍珠"之称，"泰姬·玛哈尔"意为宫廷的花园，它是莫卧尔王朝的国王沙杰罕为王后玛哈尔建造的，位于印度阿格拉的宫殿附近，是一组大建筑群。

从18世纪中期英国工业革命至今，被划分为近现代建筑史的范围。工业革命对现代建筑起了根本的推动作用。首先，它导致了建筑种类的出现，如灯塔、大型铁路桥梁等；其次，铁、钢、玻璃等新的材料代替了木材、石头等传统的建材；最后，对建筑功能的要求取代审美要求，成为建筑的第一要求。

从艺术欣赏的角度讲，外国现代建筑在艺术处理上具有以下几个特点。首先是对建筑空间的重视。"空间"是建筑的"主角"，现代建筑比以前的建筑结构有更广阔的室内空间。其次是外形灵活而多样。这一方面是由于现代社会需要各种不同

印度泰姬陵

类型的建筑，如学校、医院、旅馆、商场、剧场、体育馆、展览馆、火车站、飞机场、音乐厅等，另一方面也是由于新材料、新结构的运用，以及新的艺术思潮的不断出现，给建筑造型带来了新面貌。最后是建筑装饰的简化。在西方古典建筑中，建筑装饰占有相当重要的地位。但到了20世纪，许多建筑师开始反对装饰，提出对建筑要进行"净化"，甚至说"装饰就是罪恶"。现代建筑师认为应当从建筑的结构和材料本身去寻求建筑美的表现因素，而不是靠附加的装饰。

20世纪20年代前后，一批杰出的欧洲建筑师进行了许多实验与研究，提出了系统的建筑改革的理论，创造出了各式各样的建筑样式，奠定了现代建筑的发展方向和基本原则。这一时期的建筑面貌复杂而新颖，比较有代表性的建筑流派有有机建筑派。有机建筑的创始人是美国建筑家弗兰克·劳埃德·莱特，其建筑原则是：由具体功能和自然环境决定建筑物（主要是别墅、私邸、郊外旅馆等）的个体特征，不采用城市工业化建造方法，使用天然材料，创造与周围自然环境连成一体的流动空间。他的代表性建筑是流水别墅。

20世纪德国在欧洲建筑及理论中占有显著地位，主要代表人物是格罗皮乌斯。格罗皮乌斯1919年出任高等建筑学校包豪斯学院首任校长，同时他也是著名的建筑师。他所主张的是国际主义风格的建筑，认为由于各国工业技术的发展，世界建筑的共性必将包容民族的个性，形成一种"国际风格"，即以平整的墙面、连接的玻

德绍新包豪斯校舍

璃窗等为特征。格罗皮乌斯的代表作品是德绍新包豪斯校舍。这组建筑群打破了古典建筑的设计规划，强调建筑与环境的有机联系，按使用功能组合建筑空间，注重设计与功能的协调，不依靠浮雕、柱廊和装饰来创造建筑美，而是依靠建材的质感和色彩、建筑结构和组合来形成美感。

法国的柯布西埃是20世纪20年代涌现出来的建筑师中最为出色的一位，他对小型住宅设计颇有研究，提出了"住宅是居住的机器"的观点，主张建筑功能性要求应摆在设计的首位，要充分利用钢筋混凝土的特性及其轻便的结构来设计住宅空间。他的代表作品是马赛公寓和廊香教堂。马赛公寓这种集合式或经济式住宅的构想是以单独实体概念为基础组合而成的，它位于马赛郊区，是一栋17层大楼，可容纳337户住户。此公寓大楼具备了一切与住宅相关的共同设施，1—6层、9—17层是住宅，7—8层是商店、旅馆、餐厅、酒吧、理发室、药店、邮局、银行等，17层还有托儿所和幼儿园，顶层设有电影厅、休息室、健身房、儿童游戏场和游泳池等。每户单元占两层楼，上层

马赛公寓

第五章 美术欣赏

是卧室，下层是厨房，平时活动较多的客厅占两层高度。马赛公寓外部的混凝土结构基本未加装饰，留有木模板的木纹和接缝。柯布西埃的这种设计方法，开创了现代建筑的新风格，后来被称为"粗犷主义"，这一流派主张直接表现建筑材料和基本结构，忠实于材料的属性。

强调建筑的功能和使用效率是现代建筑理念的核心内容，而这一内容的最典型体现莫过于高层建筑。高层建筑在19世纪末出现，特别是近几十年来，高层建筑的高度不断增加、数量不断增多，功能完备，造型新颖。其中比较有代表性的高层建筑有马来西亚的石油双子塔大厦等。双子塔由美国建筑设计师西萨·佩里设计，大厦总高445米。它是马来西亚国家石油公司用20亿马币建成的，一座是马来西亚国家石油公司办公用，另一座是出租的写字楼，在第40—41层之间有一座天桥，象征着城市的大门。双子塔曾经是世界最高的摩天大楼，直到2003年10月17日被中国台北101大楼超越，但它仍是目前世界最高的双塔楼，也是世界第三高的大楼。

| 石油双子塔

现代建筑的另一个重要特征是金属结构的使用，金属网架结构使现代生活中所必需的大型建筑空间成为可能。

二、美术作品的形式要素

美术作品的要素主要包括形体、色彩、线条、光线、空间、材料、肌理等方面的内容，我们只有了解并熟知这些要素，才能很好地欣赏一幅美术作品。

形体： 平面空间中的"形"和立体空间中的"体"合称为"形体"。绘画在二维平面中描画物体的形，并使其产生立体的效果，雕塑和建筑则在空间中塑造真实的形体，所以，美术又被称为"造型艺术"。美术的形体语言，既可以根据客观世界中实际存在的事物予以典型化的再现，例如写生作品中的人物画、雕塑艺术中的人物形象等。又可以根据美术家的主观感受，别出心裁地创造现实生活中并不存在的形体，例如现代设计和绘画里的抽象画派。

色彩： 色彩语言和形体语言是美术不可分离的两种艺术语言，形体一般都是有色彩的形体，色彩也只能是依靠形体的色彩，形体和色彩两者是不可能截然分开的。色彩对于传达人的心理和情绪极具表现力。各类美术作品在运用色彩这一艺术语言时方法多种多样，归纳起来大体有下述两种：一种是写实性色彩或称再现性色彩，即真实再现客观对象的色彩关系；另一种是表现性色彩，即根据美术家的表现意图，主观地进行色彩搭配，来表现作者的主观感受和审美情趣，描绘出一种装饰性色彩或情绪化色彩。

线条： 在二维空间中，线条是面的边界线，依靠线条构成了二维空间的"形"，即平面形。在三维空间中，线是形体的外轮廓线和标明形体内部结构的结构线。所以线条与形体有着不可分割的密切关系。在中国画中，塑造形象往往是以线条为主，色彩为辅。中国古代画家吴道子，将线条的表现力推向了极致，人们称他为"画圣"，有"吴带当风"之说。

光线： 通过光影原理来描绘刻画对象是西方传统美术创作的重要原则，物体因为光的强弱变化而产生明暗层次的变化，其受光面称亮部，背光面称暗部；物体投射的映像，叫投影；物体的受光面向暗面的转折处，称明暗交界线；物体暗部接收周围物体亮部反射光的部位，叫反光。创作者通过物体明暗层次的刻画来表现出人们可以感觉到的物体的质感、量感以及空间关系。

空间： 美术中的空间语言就是将物体的长、宽、高用合理合情的形式表现出来。具体地说，绘画是通过透视、色彩和明暗等表现方法，使画面上的空间分为近景、中景、远景三个层次，是具有真实的体积感的空间。空间是建筑的主角，建筑与其他艺术的最大区别就在于具有可供人类使用的空间，而且空间的形状、大小、方向、明暗等都对人具有强烈的情绪感染作用。

材料： 在美术的各个种类中，美术所创造的艺术形象与它使用的材料是密切相

关的，如雕塑艺术用的陶土、木材、铜、铁、石材等，光石材就有汉白玉、大理石等多种材料；中国画的创作材料是毛笔、宣纸、国画颜料等；创作油画要使用油画颜料、画刀、调色油等。材料在美术创作中，不仅是创造艺术形象的手段，而且材料的性质和质量的好与坏也与作品的审美价值密切相关。

肌理：肌理是美术作品表面的纹理效果，是通过视觉、触觉感知从而促发人的某种心理感受的效果。肌理分为视觉肌理和触觉肌理，视觉肌理是指眼睛所看到的肌理，无须触摸而能感觉到它的特征，无论是光滑的平面还是起伏变化的表面所引起的视觉感觉，都称为视觉肌理。触觉肌理则是用手触摸才能感觉到的肌理，在平面设计中触觉肌理效果近于浅浮雕。

三、美术作品的欣赏方法

在进行美术作品的赏析时可从以下几方面入手。

1. 了解作品的内容

要想了解作品的内容，必然要先了解作品的产生时间、年代和社会背景。人类社会的各个历史时期在文明程度、宗教信仰、社会思潮等方面都有不同于其他时期的特征，同时，不同的民族也会有自己独特的文化特征，在思维方式、文化传统习俗、审美心理等方面都有着本民族的特性和风格，这些都会在该阶段的美术作品中得到集中体现。在欣赏美术作品时，我们首先就要确定作品的年代并了解当时的社会背景，所立足的民族根基，然后进一步了解作品所表现的对象的情况，以达到对作品内容的把握。

2. 欣赏作品的艺术形式

形式是表达内容的，只有充分表达了内容的形式才能成为好的艺术形式。一般来说，线条、色彩、形态按照一定的规律组织成某种形式，激起人们的审美情感，这种点、线、面的有序排列组合，就称为形式美。形式美是造型艺术情趣、意境、魅力的本体所在，也是美术欣赏必须着重把握的核心和关键。形式美的构成因素——点、线、面本身具有一定的形式美感，如垂线挺拔崇高，水平线平稳宁静，弧形线活泼优雅，正三角形沉重稳固，倒三角形摇摆动荡等。如果对以上种种因素进行各种不同的有序排列、组合，则将产生各种不同的视觉心理效应和艺术效果。均衡、变化、对比、节奏、疏密、韵律等是组织形式美的基本法则。

3. 产生感情共鸣

美术作品是人创造的，那么必然饱含了创作者的思想观念、情绪情感。一幅成功的美术作品，必须饱含着强烈的情感。我们在欣赏作品的时候，要善于发现作品中蕴涵的特殊的情绪，设身处地地去感受画中的情感，看看它是宁静的沉思，还是热烈的幻想；是令人敬佩的赞美，还是严峻的谴责……一幅画所蕴涵的感情，常常

是很复杂的，欣赏者必须依据自己的生活体验来发现。一个欣赏者的心灵愈丰富，愈能与成功的美术作品产生共鸣。

4. 发掘作品的创新性

一幅成功的美术作品必然会透露出一些新鲜的东西，这些新鲜的东西都是从创造中得来的，纯粹的模仿难以成为艺术。古今中外的名作，有许多被人模仿，在技巧上，这些假画可能比原作要高，但它们不过是精致的赝品，原作中流露出来的感情是无法摹写的。要想体察创作者有没有创新，我们一定要熟悉美术发展史，了解美术的艺术特性，看看它的原则与要求是什么，这些原则与要求在历代美术作品中又有怎样的异同，这样分析之后就可以从中找出新意来。

此外，在欣赏美术作品的时候，还要注意中西美术作品所体现出来的差异性。例如，中国美术重表现，西方重再现；中国绘画是散点透视，西方是焦点透视；中国绘画体现出空灵之美，西方绘画呈"充实"之像；中国绘画重点线描绘，西方绘画重色彩光影；等等。只有了解了这些差异，我们才能更好地发现一幅美术作品的魅力。

思考与实践

（一）思考题

1. 中西绘画作品的主要区别是什么？为什么会有这种区别？
2. 什么是行为艺术？行为艺术有哪些代表作品？
3. 如何欣赏一件雕塑作品，试以一部作品为例进行说明。

（二）实践题

1. 考察本地的民居建筑和寺庙建筑。
2. 参观各类美术作品展。
3. 试着鉴赏并评析一件优秀的美术作品。

（三）学习网站

◆美术网http://www.mei-shu.com/

◆艺术中国网http://www.artcn.cn/

◆荣宝斋美术网http://www.rbzarts.com/

◆中国美术网http://www.china-art.cn/

参考文献

[1] 章培恒，骆玉明.中国文学史［M］.上海：复旦大学出版社，1996.

[2] 钱理群，等.现代文学三十年（修订本）［M］.北京：北京大学出版社，1998.

[3] 孟繁华，程光炜.中国当代文学发展史［M］.北京：人民文学出版社，2004.

[4] 朱维之，等.外国文学史［M］.天津：南开大学出版社，2004.

[5] 姚军.文学艺术欣赏入门［M］.上海：上海交通大学出版社，1989.

[6] 廖奔，刘彦君.中国戏曲发展史［M］.太原：山西教育出版社，2000.

[7] 陈白尘，董健.中国现代戏剧史稿［M］.北京：中国戏剧出版社，1989.

[8] 王新民.中国当代戏剧文学史纲［M］.北京：社会科学文献出版社，1997.

[9] 郑传寅，黄蓓.欧洲戏剧文学史［M］.武汉：长江文艺出版社，2002.

[10]［法］乔治·萨杜尔.世界电影史［M］.北京：中国电影出版社，1995.

[11] 尹鸿，邓光辉.世界电影史话［M］.北京：国际文化出版公司，1999.

[12] 李道新.中国电影文化史［M］.北京：北京大学出版社，2005.

[13] 姚军.影视艺术欣赏［M］.北京：北京理工大学出版社，2006.

[14] 徐阿李.外国电影名片快读［M］.成都：四川文艺出版社，2003.

[15] 峻冰.中外当代电影名作解读［M］.北京：中国电影出版社，2007.

[16] 孙宜君，李洪涛.与大学生谈影视鉴赏［M］.呼和浩特：内蒙古科学技术出版社，2003.

[17] 郑雪来.世界电影鉴赏辞典（续编）［M］.福州：福建教育出版社，1993.

[18] 于润洋.西方音乐通史［M］.上海：上海音乐出版社，2003.

[19] 曹美韵.中国音乐史与名曲赏析［M］.杭州：浙江大学出版社，2001.

[20] 朱玲.中国声乐作品欣赏［M］.杭州：浙江大学出版社，2006.

[21] 汤琦，张重辉.中外音乐欣赏［M］.杭州：浙江大学出版社，2002.

[22] 卢广瑞.音乐欣赏［M］.北京：清华大学出版社，2007.

[23]［美］安东尼·J.鲁德尔，鲁刚译.古典音乐巅峰40部［M］.上海：上海世界图书出版公司，2006.

[24] 刘璞.音乐大师与世界名作［M］.北京：中国人民大学出版社，1996.

[25] 居其宏.新中国音乐史（1949—2000）［M］.长沙：湖南美术出版社，2002.

［26］祁文源，李锦生增补．中国音乐史［M］．兰州：甘肃人民出版社，2002．

［27］李天义．西方音乐史（上）［M］．兰州：兰州大学出版社，2006．

［28］张敢．外国美术史简编［M］．北京：高等教育出版社，2008．

［29］孔令伟．中国美术简史［M］．上海：上海人民美术出版社，2005．

［30］韩慧珺，唐立群，于会见．美术鉴赏［M］．昆明：云南美术出版社，2006．

［31］左庄伟，徐泳霞．美术鉴赏——高等师范院校美术专业教程［M］．南京：江苏 美术出版社，2006．

［32］徐玲玲．人一生要知道的一百幅中国名画［M］．北京：中国和平出版社，2006．

［33］翟文明．人一生要知道的一百幅世界名画［M］．北京：中国和平出版社，2006．

［34］王家斌．世界雕塑名作100讲［M］．天津：百花文艺出版社，2007．

［35］张荣生．外国建筑艺术［M］．济南：山东美术出版社，2001．

［36］潘谷西．中国建筑史［M］．第4版．北京：中国建筑工业出版社，2001．